梅香沁四方
新秀譜新章

林雄吹

东瀛品梅

民国时期梅兰芳访日公演叙论

袁英明 著

李玳博 题

北京大学出版社
PEKING UNIVERSITY PRESS

图书在版编目（CIP）数据

东瀛品梅：民国时期梅兰芳访日公演叙论 / 袁英明著. —北京：北京大学出版社，2013.3

ISBN 978-7-301-22170-9

Ⅰ.①东… Ⅱ.①袁… Ⅲ.①京剧－访问演出－史料－中国－民国 Ⅳ.①J809.26

中国版本图书馆CIP数据核字(2013)第028407号

| 书　　　　名：东瀛品梅：民国时期梅兰芳访日公演叙论
| 责任著作者：袁英明　著
| 责 任 编 辑：艾　英
| 标 准 书 号：978-7-301-22170-9/J·0495
| 出 版 发 行：北京大学出版社
| 地　　　　址：北京市海淀区成府路205号　100871
| 网　　　　址：http://www.pup.cn　　新浪官方微博：@北京大学出版社
| 电 子 信 箱：pkuwsz@yahoo.com.cn
| 电　　　　话：邮购部 62752015　发行部 62750672　出版部 62754962
| 　　　　　编辑部 62756467
| 印　刷　者：北京汇林印务有限公司
| 经　销　者：新华书店
| 　　　　　787mm×1092mm　16开本　21印张　336千字
| 　　　　　2013年3月第1版　2013年3月第1次印刷
| 定　　　　价：59.00元

未经许可，不得以任何方式复制或抄袭本书之部分或全部内容。
版权所有，侵权必究
举报电话：010-62752024　电子信箱：fd@pup.pku.edu.cn

目录

序一　梅葆玖 /1

序二　周华斌 /4

序三　吴志攀 /8

前言 /1

第一章　东渡缘何——梅兰芳访日公演之背景 /7
　　一、历史背景 /8
　　二、文化背景 /12
　　三、戏剧背景 /18

第二章　寻梅觅迹——梅兰芳访日公演之史实 /29
　　一、策划过程与访日目的 /29
　　二、首选日本之要因 /44
　　三、两次访日公演之行程 /66

第三章　众生品梅——从剧评看梅兰芳访日公演之反响 /119
　　一、第一次访日公演之媒体评论 /119
　　二、第二次访日公演之媒体评论 /152
　　三、由《品梅记》看日本学界之反响与动向 /176

第四章　梅香两地——梅兰芳访日公演成功之主要因素分析 /215
　　一、外在因素：日本经济与媒体分析 /217
　　二、内在因素：梅兰芳的艺术造诣分析 /235
　　三、美学因素：中日相通的戏剧源流和审美理念 /260

结语 /277

参考文献 /291

附录 /301
　　一、梅兰芳一行两次访日公演之剧目及角色分配 /301
　　二、梅兰芳"国耻日"公演之事实经过 /304
　　三、日本大正时代东京市民的娱乐活动表 /306
　　四、日本大正时代东京的人口推移 /308
　　五、福地信世所绘梅兰芳舞台形象精选（1918—1921年）/309
　　六、梅兰芳剧团第二次访日公演之契约书 /319

后记 /320

序一
梅香沁四方　新秀谱新章

京剧传承着我们中华民族文化的基因，流淌着我们中华民族感情的血液。因此，京剧被称为国粹艺术。梅派京剧艺术是中国京剧艺术的瑰宝。20世纪以来，梅派京剧艺术不仅享誉神州大地，而且传播于世界各国。

中国京剧艺术的代表人物、我父亲梅兰芳的访日公演是中国京剧艺术第一次走出国门，迈出了中国京剧艺术走向世界的第一步，不仅在中日戏剧交流史上留下了辉煌的一页，而且为中国京剧的国际交流做出了开创性的贡献。

我的弟子、梅派京剧艺术传人袁英明博士的力作《东瀛品梅》，对梅兰芳访日公演进行了系统深入的研究，谱写了21世纪梅派京剧艺术研究的新篇章，令人欣喜，值得赞赏！难得她有梅派弟子的责任感，令我欣慰。

《东瀛品梅》在梅派京剧艺术研究领域开拓创新，独树一帜，富有研究的力度、广度和深度。所谓力度反映了作者从事京剧舞台表演实践的厚实功力，所谓广度反映了作者进行京剧艺术国际交流的广阔视野，所谓深度反映了作者开展京剧艺术理论研究的深邃思考。由此可说《东瀛品梅》具有实践性、国际性和学术性的三个重要特点。

首先，《东瀛品梅》是作者长期从事京剧舞台表演实践的理论升华。

英明博士早年立志献身京剧艺术，以各科优异的成绩毕业于中国戏曲学院京剧表演系。进入上海京剧院后一直是青年演员中代表性的主要演员，攻青衣花衫，主演了许多京剧名剧，以其各方面扎实的基础、甜润的有金属般亮音和穿透力的嗓音、合理的抑扬顿挫的唱腔处理、动于内表于外的细腻的人物心理表现力、优雅柔美的身段动作，加上梅派典雅大方的台风、亮丽的扮相，博得了京剧界和观众的一致好评，获得了众多奖项。长期的京剧舞台实践为其对梅派京剧艺术的研究奠定了坚实的基础。由于在实践中熟悉和理解了梅派京剧的各种剧目，因此，《东瀛品梅》以内行的眼光、用内行的语言对梅兰芳访日公演剧目和梅派京剧艺术的代表剧目进行了全面准确的分析，作出了恰如其分的评介，实现了实践到理论的升华。

其次，《东瀛品梅》是作者长期从事京剧艺术国际交流的丰硕成果。

英明博士为了促进京剧艺术的国际交流，于20世纪90年代赴日深造，从零开始，从攻读语言起步，数年后完成了有关中日传统戏剧文化交流的硕士论文，取得了早稻田大学国际关系学硕士学位，并在樱美林大学等校从事京剧艺术教育，为传播和弘扬京剧乃至中国文化发挥了作用。她在日学习、工作期间，与日本各界尤其是戏剧界进行了广泛的交流，不仅结识了日本许多著名戏剧演员和戏剧研究人员，还多次进行京剧公演、讲座和艺术指导，而且广泛收集了梅兰芳访日公演的大量一手资料。由于拥有广阔的国际视野和丰富的历史资料，在梅兰芳访日公演的研究中取得了丰硕的成果，获得了中国和日本同行的好评，为21世纪京剧进一步走向世界做出了贡献。

再次，《东瀛品梅》是作者对梅派京剧艺术进行深入研究的学术结晶。

英明博士力排各种困难，于2005年进入中国传媒大学艺术学院戏剧戏曲学专业攻读博士学位，苦读了三年半。我参加了她的博士学位论文答辩。英明在其导师周华斌教授的精心指导下，潜心攻读，深入钻研，不懈探索，辛勤耕耘，对梅派京剧艺术从实践中的感性认识提升为研究后的理性认识，在梅派京剧艺术研究领域取得了开拓性的学术成果，成为梅派京剧艺术传人中荣获博士学位的唯一弟子，也是梅派京剧艺术传人中既有京剧实践、又懂京剧理论的优秀弟子。

《东瀛品梅》以殷实的史料和独到的分析填补了梅兰芳访日公演研究领

域的空白。由此可以说，英明博士已经实现了人生征途上的一个亮丽转型，即从一个京剧艺术舞台表演实践的演员转型成为一个不仅从事京剧艺术舞台表演而且从事京剧艺术理论研究的复合型人才。作为既是演员又是学者的新型人才，她谱写了京剧艺术舞台表演实践与理论研究结合的崭新篇章。

值此中日邦交正常化四十周年之际，《东瀛品梅》的问世，颇有深意！它不仅是对中日戏剧文化交流先驱者梅兰芳在天之灵的告慰，而且是向中日戏剧文化交流各方人士的献礼，更是对21世纪中日戏剧文化交流进一步发展的期待！

《东瀛品梅》研究了梅兰芳1919年和1924年的两次访日公演。其实，中华人民共和国诞生以后，我父亲梅兰芳于1956年进行了第三次访日公演。在当时中日两国关系不正常的情况下，梅兰芳作为中国民间外交的文化艺术大使，不仅在日本进行了成功的演出，而且在日本开展了广泛的交流，为新中国的对日民间外交、文化交流、促进中日友好做出了新的贡献。在《东瀛品梅》的研究基础上，期待着英明博士关于梅兰芳第三次访日公演的研究成果问世。

梅香沁四方，新秀谱新章。衷心期望英明博士在京剧艺术舞台表演实践与理论研究中继续谱写新章！

衷心期望梅派京剧艺术在新的世纪获得新的发展，展现新的风采。

2012年9月9日

序二

梅兰芳卓越的戏曲表演艺术在国际上有重要影响。上世纪30年代中叶以前,梅兰芳先后赴日、赴美、赴苏。中华人民共和国成立后,50年代又作为政府的文化使节再次赴日、赴苏。民国时期,梅兰芳出国公演基本上属于"商演";50年代后,则是代表政府和民族文化的"访演",二者从策划、运作到反响,性质不同。20世纪国际政治大动荡、大改组,梅兰芳出国演出既是中国京剧成熟后跨出国门的标志,也是国际间跨文化交流的成功范例。其中,民国初期1919年和1924年二度赴日演出是京剧走出国门之嚆矢。

此前,明清时期曾有零星戏曲演员到过日本、东南亚、美国旧金山,为侨民演出,但不成气候。民国初期,东西方各国人士竞聘梅兰芳,梅兰芳首访、二访日本,接着又于1929年前往美国、1935年前往苏联,结识了卓别林、斯坦尼斯拉夫斯基、梅耶荷德、布莱希特等国际戏剧大师,成为中国戏剧艺术家的国际性标志。

第二次世界大战及中日战争期间,中日两国处于敌对状态。梅兰芳出于民族义愤,蓄须明志,拒绝为日伪演出,这段历史广为人知。但由于种种原因,学界对战前国际关系相对平稳时期中日之间的民间交往不甚了了,几近空白。

将近一个世纪过去了，国际间尽管依然存在种种不平衡与不和谐，但和平友好、民主平等、共同发展已成为主流。于是，需要而且可能对民族间的民间交流进行客观冷静的历史性分析和评价。民国初期梅兰芳30岁以前访日商演的成功及其深远影响很值得研究。

　　本书作者袁英明，少年时即出身于京剧场上，是梅兰芳哲嗣梅葆玖先生的入室弟子。她曾以各科优异的成绩毕业于中国戏曲学院京剧表演系，对梅派艺术有深深的情结。毕业后，为上海京剧院的旦角主演。90年代赴日留学，在掌握并通达日语的基础上，考入早稻田大学亚太研究所，攻读"中日戏剧文化交流"方向的硕士，2001年获"国际关系学"硕士学位。2005年，她赴日十三年后回国深造，就读于中国传媒大学戏剧戏曲学博士生专业，我是她的博士生导师。袁英明向来认真、刻苦，事业心强。就学如此，从业如此，为人亦如此。这本《东瀛品梅》，是她在博士学位论文基础上加工整理而成的。

　　袁英明人到中年，从事梅派艺术实践和理论研究已积数十年之功。以其"梅派入室弟子"的身份、上海京剧院旦角主演的艺术造诣，加上赴日十余年、通晓日语，以及在早稻田大学获得"国际关系学"硕士的经历，从事本课题研究可谓得天独厚。对于袁英明来说，不仅是能力，而且是责任。本书拓展了梅氏艺术和文史研究，以当今的认识高度填补了中日文化关系史的历史空白，很有新意。

　　全书遵照"以史为据，论从史出"的理念，厘清和把握历史事实，主要进行了如下几方面思考：

　　一、民国时期中国京剧走出国门势在必然，梅兰芳首选日本，有传统文化的渊源。

　　二、源远流长的传统戏曲具有恒定的文化艺术价值。

　　三、京剧艺术对意识形态产生了国际性跨越。

　　四、梅兰芳卓越的艺术造诣在访日公演中进行了精致化加工。

　　五、中日之间有相通的东方美学意蕴。

　　六、其他：日本经济上升时期和民间实业家的支持；媒体（报刊、唱片、电影等）造势的巨大社会影响；学界的参与及由此带来的学术视角的变化；梅兰芳访日演出后的反哺——首次访日演出后筹议赈济资金，发起对1923

年日本关东大地震的义演，两次访日后对梅派艺术的促进等。

全书内涵丰富，对访日公演的社会历史背景（包括"恐吓信"事件）、策划与运作的来龙去脉、具体行程、公演剧目、相关活动、媒体反映、公众反响、业内专家评论等，都有详尽系统的记录和阐论。同时，通过对梅兰芳艺术造诣的分析，结合日本古典戏剧（能乐、歌舞伎）的美学理论，以及日本民俗与观众的特殊爱好，深入开掘梅兰芳访日成功的内在的文化因素。其中，大量搜集与翻译了被访国日本的第一手资料。

袁英明于2005年至2009年攻读博士学位，曾同时为戏剧戏曲学研究生开设"戏曲表演"讲座。读博期间，她参加全国性和国际性的专业研讨会，发表了有价值的学术论文，如上海戏剧学院主办的《让古典走进现代——〈长生殿〉与昆曲学术研讨会》、台湾举办的《戏曲在当代的因应之道》国际研讨会等，还获得过"海宁杯"王国维戏曲论文奖。她的专业理念是舞台实践与理论研究相结合、各民族戏剧同步并行。她身体力行于"德艺双馨"的目标，曾是全国共青团代表大会最年轻的代表、江苏省新长征突击手、上海市青联委员、当时最年轻的中国戏剧家协会会员。读博期间，她在广泛学习相关课程的同时，参与梅兰芳大剧院的开幕演出《名人演唱会》、长安大戏院的《翰墨京韵》演出，为中国国家大剧院戏剧厅开幕主演了创新大型京剧《大唐贵妃》，在上海戏剧学院大剧院开幕式公演中和业师梅葆玖一起主演了《大唐贵妃》等，又利用各种途径，到上海图书馆、首都图书馆、日本早稻田大学图书馆、日本国会图书馆等广泛搜集和阅读资料。袁英明的师友都知道她干起事情来总是"玩命"。在夜以继日撰写博士论文阶段，因过度劳累，有一次甚至晕倒在室内。

学位论文完成后，由于论题涉及日本，学校寄给国家级戏曲专家余从、龚和德和日本大学的戏剧史教授原一平等，严格评审，听取意见。梅葆玖先生列席旁听了论文答辩，并发表了意见。这种国际性的论文答辩在中国传媒大学戏剧戏曲学专业的历史上是空前的。

尽管日本方面希望袁英明加入日本籍，但是她坚持自己是中国人、中国籍。获得博士学位后，她回到了日本，那里有她不少京剧"粉丝"，可以发挥京剧表演艺术的特长，从新的高度做中日文化交流的桥梁。目前，她担任

日本樱美林大学副教授、樱美林大学孔子学院文化交流部主任,兼任日本东京庆应大学文学系的特聘教员,在久保田万太郎特别纪念讲座课程中做中国京剧系列演讲,同时是国际文学艺术家联盟理事、中国戏剧家协会会员、日本演剧学会会员、日本著名的宝塚歌剧院艺术指导等。2008年1月她和业师梅葆玖先生以A、B角的形式在国家大剧院戏剧厅开幕公演中主演了大型京剧《大唐贵妃》;2009年11月,她回国参加梅兰芳诞辰115周年的纪念演出,在北京长安大戏院和业师梅葆玖先生同台主演了梅派名剧《西施》。在日本,经日本文部省(相当于中国的教育部)批准,2000年起她在樱美林大学开设了"中国京剧"课程,这是日本首次、也是唯一一次将京剧课程列入大学毕业学分。学生还进行了京剧公演,不但每场满座,还有买站票的观众,受到社会关注。她还在著名的庆应大学艺术中心举办"京剧之歌,京剧之舞"讲座,座无虚席,甚至所有走道、过道都坐满、站满了,被该中心负责人称为"空前盛况"。因此受邀与庆应大学文学系教授、歌舞伎学会会长进行京剧、歌舞伎之异同三人谈,等等。确实,她做到了"中日文化的桥梁"。

且以本书结语中的观点作为煞尾:

 从梅兰芳中和、不过火、平淡中蕴藏有丰富内涵的表演风格以及典雅、大方的艺术品位中,似乎能领略到潜移默化、中日共有的中和、中庸、含蓄、柔和、优雅的东方审美特色。

 天赋、勤奋,加上天时、地利、人和,不仅使他成为京剧旦行的一代宗师,也使他从中日戏剧交流起步,1930年代进一步走向美国、苏联,成为我国的"东方文化使者"、"国际戏剧交流先驱"。

谨以此序祝贺本书的出版。

<div style="text-align:right">2012年12月26日夜</div>

序三

　　袁英明老师的著作《东瀛品梅》出版了，她希望我来作序。我热爱京剧艺术，崇敬梅兰芳大师，也对袁老师的这本书非常感兴趣，但毕竟是外行。所以，只能借这个机会，用拙笔诚惶诚恐地写下一点感想，表达自己对传承中华艺术、推动中日人文交流的美好祝愿。

　　梅兰芳先生作为"四大名旦"之首，他的艺术境界之高、声望之隆、影响之大，恐怕真称得上"前无古人、后无来者"。他处在一个剧烈变革、新旧交替、中外文化碰撞交流的时代，时代造就了他，他也深刻影响了那个时代。

　　梅先生的影响不仅限于中国，在20世纪前期的日本，梅兰芳也是了不起的偶像人物。日本民间特别是文化界对梅先生的喜爱、崇拜，可以说是"如痴如狂"。日本的很多大文化人都是他的忠实戏迷。梅先生几次访日，引起了轰动，成为很值得研究的文化现象。

　　大半个世纪过去了，时代变化得太快。热爱梅先生和梅派艺术的人当然还是很多，但能从文化的高度来理解梅先生及其艺术成就的人，尤其是年轻一代的人，可能只会越来越少。就像我这样的人，只是喜欢，却说不出为什么喜欢；只是觉得美，但却不懂得美在哪里。

　　京剧艺术当然不妨有它的盛衰消长，这也是自然规律，但京剧艺术所承

载的中华文化的精神、所体现出来的那种气质、魅力，却绝对不应过时，否则中国人还成其为中国人吗？几千年来，中国都是一个广土众民、传统绵延不绝、文化繁荣昌盛的共同体，中国是一个政治的概念、地理的概念，但更是一个文化的概念。中国之所以是中国，靠的不是武力也不是利益，而是文化。梁漱溟先生讲，中国是"融国家于社会人伦之中，纳政治于礼俗教化之中，而以道德统括文化"。这些人伦、礼俗、教化的具体体现之一，不就是我们的京剧艺术吗？而且我们的文化，还影响过并且继续影响着周边与世界，这是中国对于人类文明的贡献。

正因为此，我们今天乃至以后，永远都不会忘记梅兰芳先生的绝代风华，永远都会崇敬他德艺双馨的人格。

梅先生当年访日的盛况不可能再重现了，很多史料都湮没了，但如前所述，这其中的意义至今都是重大的。所以当然是个写论文、写书的好题目。袁英明老师爬梳史料、详细考证、还原历史并加以思辨，实在是一桩大功德。

袁老师不仅是一位受到过学术训练的专家，而且还是真正的京剧行家。在出国前，她就是梅葆玖先生的亲炙弟子，在北京学梅派多年。科班出身的她唱念做打，样样都很有功夫，多次在北京登台演出，获得戏迷们的好评。袁老师去日本留学后，经过苦学，获得了硕士和博士学位，现在日本樱美林大学任教。她在日本的大学教授中国京剧艺术，培养日本学生对中国京剧的喜爱，还多次带领日本大学生到中国参加大学生艺术节等文化活动，一直都在做着推动中日人文交流的工作。

我还记得，2011年纪念梅兰芳逝世50周年，弟子们聚集在北京，在梅兰芳大剧院演出梅派代表剧目。袁老师应邀与梅葆玖先生同台演出，袁老师表演的《西施》中的翎子舞等几场戏，美轮美奂，我和我的家人都看得陶醉了。

旧时代的艺术家，有他们的局限，学养往往不足。但袁英明老师这样的新一代艺术家，能广采博收，做出精湛的学问。他们善于从传统中汲取营养，并有广阔的视野，能沟通中外，这将是传统艺术焕发新生命力的希望所在。

袁老师这本书能选择在北大出版，也有一段因缘。我的前任、我最尊敬的何芳川校长在任时，就推动北大与日本樱美林大学建立了学术交流关系，每年我们两所大学轮流主持召开学术会议，中日学者就感兴趣的话题展开对

话。何校长之后,我把这副担子挑了起来,继续了与樱美林大学、佐藤东洋士校长的友谊。

有一年在北大举行的学术会议上,袁英明老师提交的论文,就是研究当年梅兰芳大师访问日本演出的情况。与会同仁都感到,这些史料很珍贵,应该在中国出版,让更多的京剧爱好者和梅派戏迷了解这段历史。

我向袁老师强烈建议,由北大出版社来出这本书。王明舟社长和责任编辑艾英老师为此付出了大量的心血。袁英明老师也是一个非常认真细致的人,她反反复复修改,并想尽一切办法,搜集了很多珍贵的图片资料,使得这本书更加充实。这些史料,大部分都是经过几十年历史沉淀后,第一次同中国读者见面。本书的出版,也不仅是一部学术著作的问世,还是中日人文交流中的一件值得纪念的事。我相信,不管风云如何变幻,文化上的相知、相惜、相亲,都不应该受到损伤。

本书的出版,还得到了权聆女士的慷慨资助,在此谨致谢忱。

是为序。

<div style="text-align: right;">北京大学　吴志攀

2012 年 12 月 1 日</div>

前言

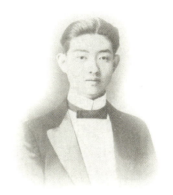

在近现代史上，梅兰芳（1894—1961）是日文中罕见的直接用中文发音称其名的中国人物[1]，连日本人都认为"此实罕有之事"[2]。这正是由于梅兰芳两度访日，京剧在日本深入人心。

民国时期，梅兰芳在中国国内始终位居"四大名旦"之首。[3] 1919年他首次赴日公演之前，日本民众对中国传统戏曲的了解并不多，甚至有所鄙视。

[1] 对于到日本去的中国人，包括历史上的所有中国伟人，如孙文、毛泽东、蒋介石、鲁迅等，日本社会习惯于用"音读"即日文发音来称呼。李鸿章曾经被少数时髦之士采用英文译音在英文书报中称为"Li Hong Chang"。梅兰芳则直接用中文发音，即"Mei Lanfang"。

[2] 1919年梅兰芳首次访日时，日本著名的三越吴服店董事朝吹如是说。见《春柳》第1年第7期，春柳事务所，1919年9月。日本大学艺术系教授原一平亦作此说。

[3] 关于"四大名旦"的由来众说纷纭，一般认为始于1927年7月《顺天时报》举办的"征集五大名旦夺魁投票"活动，后称"四大名旦"，梅兰芳均为首位。此说法并不准确，因为第一，此次征集的是"五大名旦"而非"四大名旦"。第二，按照得票数排列，应是尚小云（《摩登伽女》6628票）、程砚秋（《红拂传》4785票）、梅兰芳（《太真外传》1774票）、徐碧云（《绿珠》1709票）、荀慧生（《丹青引》1254票），此结果并非梅兰芳为首；若是"四大名旦"，按得票数据排列也只到徐碧云。另有资料说，"四大名旦"之说是1921年天津《天风报》社长沙大风在《天风报》创刊号上首次提出的，但按当时程砚秋的年龄和名声，以"梅、尚、程、荀"为"四大名旦"的可信度并不高；另一说法较为合理，即1928年创刊的《戏剧月刊》助理编辑梅花馆主向主编刘豁公提议出一期"四大名旦"特号，这便是"四大名旦"的初始——在出"特号"之前，《戏剧月刊》举行了"现代四大名旦之比较"征文活动，这则征文启事首次明确"梅、尚、程、荀"为"四大名旦"。"四大名旦"之说虽不尽相同，但无论哪种说法都把梅兰芳排在第一，可知在梅兰芳1924年第二次访日公演之前，已有"四大名旦"之说。

当时国内的戏剧刊物《春柳》评论说："向来旅京东西各国人士以看中国戏为耻，自有梅剧以来，而后东西各国人士争看兰芳之戏啧啧称道，且有争聘至外国演剧之事，诚为亘古未有之奇谈。"[1] 梅兰芳以访日为始，随后又有访美、访苏公演之举，蜚声欧美。他是首位引领京剧跨出国门、以卓越的艺术造诣走向国际舞台并获得巨大成功的杰出表演艺术家。这也是他区别并超越同时代其他京剧名家之处。梅兰芳为中国京剧获得了世界范围的观众，在国际剧坛上成为中国戏曲的标志和象征，国外学者甚至以他的名字来称呼中国戏曲的"表演体系"。[2]

梅兰芳生前曾三次访日公演，分别是1919年、1924年和1956年。在这将近半个世纪的历史跨度里，国际形势和中日两国的政治、文化、社会情况均发生了巨大变化。尽管他是对同一个国家的相继访问，但是由于时代的不同，随着梅兰芳本人艺术思想、表演实践的变化和梅派艺术的逐渐成熟，实际上展现了梅兰芳25岁、30岁、52岁三个不同的人生阶段和艺术造诣。

本书研究范围为梅兰芳在民国时期的初次（1919年）及二次（1924年）访日公演。第三次是在新中国成立以后，作为周恩来外交政策的一环，梅兰芳代表中国、作为政府的文化使者访日。此行的时代背景和性质完全不同于前两次，限于篇幅，本书对此暂不论述，以俟后日。

在这里，有必要简要回顾一下相关的文献。有关梅兰芳的研究从民国二年（1913年）起，至今一直是戏曲戏剧学领域的热点，形成了所谓"梅学"。内容涉及其成长历程、艺术造诣、审美特征及相关的文化事项，成果颇丰。尤其是1990年出版的《梅兰芳艺术评论集》（中国梅兰芳研究学会、梅兰芳纪念馆编），汇集了中华人民共和国建国以来近百名评论家和艺术工作者、弟子、家属的研究论文和回忆文章，从各个角度对梅兰芳一生的道路、思想、品德、艺术、成就进行了全方位的论述。此评论集和之后1996年出版的《梅韵麒风》（梅兰芳周信芳诞辰100周年纪念委员会学术部主编），可谓20世纪80年代后有关梅兰芳研究的最为全面的高质量成果。

[1]《春柳》第1年第7期，春柳事务所，1919年9月。
[2] 20世纪60年代上半叶，上海戏剧学院黄佐临先生在《上海戏剧》有关"戏剧观"的讨论中，借用德国戏剧家的说法，称世界上有"三大戏剧表演体系"：斯坦尼斯拉夫斯基表演体系，布莱希特表演体系，梅兰芳表演体系。这一说法在国内流传甚广，相关学理本书暂不讨论。

同样在90年代发表和出版的叶秀山的《论艺术的古典精神》、《"诗"与"史"的结合——论梅兰芳艺术精神》[1]和蒋锡武的《京剧精神》[2]，则从美学的角度对京剧和梅兰芳进行了学术性、理论性的探讨，其理论核心是：中国传统的人文精神在梅兰芳艺术中的体现；真和美的统一；梅兰芳艺术的"中和"特征和演剧精神。这两位学者的理论将梅兰芳及京剧研究引向艺术美学的新视角，有新的理论深度和高度。

尽管对梅兰芳成长、艺术、文化等层面的研究层出不穷，但由于历史的局限和资料方面的原因，有关他在国际文化交流尤其是中日戏剧文化的交流传播方面的贡献，尚缺乏系统、深入的研究，国内仅有零星涉及。

梅兰芳已是百年前的故人，被公认为国际性的表演艺术家。时至今日，有必要、也有可能站在新的历史文化高度对他的国际贡献作出深入、全面、公允的评价。笔者身为梅派入室弟子，在日本的大学、艺术界和社会各界传播京剧及梅派艺术十余年。1999年起，笔者就读于早稻田大学国际关系学专业，研究方向为"中日文化交流"，从国际文化交流的角度对梅兰芳跨出中日文化交流这一历史性步伐的思想过程及其所做贡献作出过探索（硕士学位论文为《中日文化交流之考察：以戏剧文化使者梅兰芳为中心》），并发表过若干篇相关论文[3]。

在查阅文献资料的过程中，笔者发现国内有关梅兰芳访日演出和文化交流方面的研究成果极为薄弱。

首先，在关于梅兰芳身世、艺术经历、艺术贡献的各种传记性著作中，对梅兰芳的访日活动仅略有涉及，篇幅甚小，如李仲明的《梨园宗师梅兰芳》、刘彦君的《梅兰芳传》、李伶伶的《梅兰芳全传》等。

其次，在回忆录和纪念性专著中，只有零碎的回忆和点滴评论，如许姬传、

[1] 叶秀山：《论艺术的古典精神》，《哲学研究》，1994年第12期；《"诗"与"史"的结合——论梅兰芳艺术精神》，《戏剧电影报》1995年1月。
[2] 蒋锡武：《京剧精神》，湖北教育出版社1997年版。
[3]《战前梅兰芳访日公演考》、《梅兰芳与日本——访日公演之背景》、《论梅兰芳首次访日公演》，分别发表于日本涩泽史料馆之《涩泽研究》（学术论文集）第16号（2003年10月）、日本樱美林大学的学术论文集《国际学评论》第17号（2005年3月）以及《戏曲艺术》2006年第3期（2006年10月）。其中《梅兰芳与日本——访日公演之背景》于2006年作为重要论文被日本论说资料保存会"中国关系论说资料"第47号的书籍版和CD-ROM版收录；《论梅兰芳首次访日公演》获第三届中国"海宁杯"王国维戏曲论文奖二等奖。

许源来的《忆艺术大师梅兰芳》、梅绍武的《我的父亲梅兰芳》、齐如山的《齐如山回忆录》、中国人民政治协商会议北京市委员会文史资料研究委员会编的《京剧谈往录》等。

再次，以文化视角研究梅兰芳的专著，亦仅有小部分从某个侧面、某个点泛泛涉及其访美、访苏、访日等国际交往的背景，既非中心内容，更非专论，如周姬昌的《梅兰芳与中国文化》、徐城北的《梅兰芳三部曲之一——梅兰芳与二十世纪》、《梅兰芳艺术谭》等。

最后，专题论文方面主要有：马明捷的《梅兰芳首次访日演出——中日戏剧交流的伟大先驱》（《大舞台》1998年第5期），通过梅兰芳第一次访日的事实来说明梅兰芳在中日戏剧交流中所起的先驱作用，重在简洁地叙述经过。

日本方面，有吉田登志子的《梅兰芳的一九一九年、一九二四年来日公演报告——诞辰九十周年纪念》（日本演剧学会《纪要》第24号，1986年1月，第73—105页），伊藤绰彦的《关于一九一九年和一九二四年的梅兰芳来日公演》（汲古书院《中岛敏先生古稀纪念论集》，1981年7月，第669—698页）、《梅兰芳和日本》（中国艺能研究会《中国艺能通信·梅兰芳逝去30周年纪念特集》第10号，1991年11月，第2—12页），以及板谷俊生的《歌舞伎和京剧的交流——以一九五五、一九五六年的交流为中心》（北九州市立大学《国际论集》2005年第3号，第133—150页）等。其中，吉田登志子的论文论证了梅兰芳的两次访日公演中福地信世所起的重要作用和影响[1]；伊藤绰彦的视角在于对梅兰芳的两次访日公演，日本国民是如何理解和接受的；板谷俊的论文则通过追溯1955、1956年歌舞伎和京剧文化交流的足迹，考察中日两国的友好关系。

在前人研究的基础上，本书在全面搜集、整理进而充分掌握历史资料的前提下，系统梳理史实并总结概括，力图作出客观的、较为深入的、独立的分析，既在宏观上考虑到中日双方的历史背景，又从具体事项、历史事件、当事者阐述、时代评论切入，着力于文化背景、戏剧背景和梅兰芳表演艺术

[1] 吉田登志子的《报告》资料较为翔实，被译成中文，连载于《戏曲艺术》1989年第1—4期，成为中国学者论述梅兰芳访日的主要依据和参考文献。

的历史性剖析，努力回答如下问题：如何全面、客观地阐论民国时期梅兰芳访日公演这样一个有关中日文化交往和国际文化交往的历史性文化事件？如何以此为基点，对作为历史人物的艺术家梅兰芳作出准确、科学的历史性评价？等等。

第一章 东渡缘何
——梅兰芳访日公演之背景

梅兰芳首次访日公演，宏观上涉及中日两国的历史文化背景和戏剧背景。

19世纪后半叶至20世纪前半叶，即清末和民国初期的百年之间，中国国内战乱频繁，在国际上也饱受欺凌。中华民族在内忧外患的巨大压力下开始觉醒，开展了广泛的社会变革。同时，东西方文化不断碰撞，传统文艺与新文艺群雄奋起，文艺界相当活跃。正是在这个不平凡的时代，中国京剧在成熟之后第一次走出国门。梅兰芳访日公演恰恰是在这样的历史文化背景下得以成行的。

梅兰芳首次访日是在1919年五四运动爆发前夕。此前，光绪年间有以梁启超、康有为等为代表的"百日维新"，有以孙中山"同盟会"为代表的辛亥革命，皆与日本明治维新之后的革新思潮和文化思潮有关。同时，以陈独秀、胡适等留洋知识分子为代表的新文化运动正在进行，传统的东方文化与新生的西方文化之间发生了激烈的碰撞，理论界有"中学为体，西学为用"的若干讨论。这一时期，梅兰芳主要在进行传统戏曲的实践，他在经历了少年阶段后，已成长为年轻的京剧表演艺术家。

一、历史背景

（一）日本的明治维新

日本是东北亚汉唐文化圈内的岛国，深受汉唐文化的影响，汉字传入日本已有两千年左右。隋唐时期，日本曾派遣大量留学生和学问僧往来于中日海峡之间，中日之间的文化交流源远流长。

长期以来，日本和中国一样，处在封建专制主义的统治之下。17世纪初，从1603年开始，日本由德川氏代替天皇执政，进入了长达265年之久的江户幕府时代，属于封建社会晚期。在幕府时代，将军（德川氏世袭称号）、大名（藩领地主）、武士（将军和大名的家臣，职业军人），以及天皇、皇族公卿，构成了日本的上层统治阶级，他们拥有全国的土地。庶民则按"士、农、工、商"四民排序。此外，还有等级更低的数十万"贱民"（或称"秽民"、"非人"）。

日本有漫长的海岸线。17世纪初，海外贸易非常活跃。幕府统治者担心海外贸易的发展和天主教的传播会促成农民的觉醒与反抗，担心西南诸藩的大名反对派会因此而增强实力，所以在1637年爆发了以天主教徒为主的岛原农民起义后，下决心清除异己、闭关锁国，禁止同外国进行商业来往和人员交往。1639年，幕府发布"锁国令"，驱逐各国的商人、教士。"锁国令"规定，除了开放长崎港可以与荷兰进行极有限的贸易以外，严防日本与外国接触交往。

这种严厉的闭关政策一直推行了二百余年，幕府的统治越来越黑暗。社会矛盾加剧，农民和手工业者的暴动持续不断且频率越来越高。在德川统治的二百多年间，农民暴动约1100多次，最后50年间就发生了400余次。每次暴动少则几千人，多的有十几万人。与此同时，日本的闭关锁国政策不断遭到西方列强的猛烈打击。俄国、英国、美国、法国、荷兰等国靠炫耀武力，逼迫日本签订了诸如《日美亲和条约》、《日美友好通商条约》（亦称《安政条约》）等一系列不平等条约。它们在日本享有租界治外法权、驻兵权和协定关税权等，使日本面临沦为半殖民地的危机。

面对日益深化的社会矛盾，19世纪以后在幕府统治阶级内部和西南各藩的下级武士中形成了改革派和"兰学家"。他们主要出现在唯一允许通商的长崎港口，包括经荷兰人介绍、提倡向西方文明学习的人士。

在天保年间（1830—1843），这些人士主张进行带有开放性质的改革，史称"天保改革"。尽管"天保改革"没有触动封建制度的根基，但是某些政策有利于资本主义的发展，客观上推动了社会的进步。与此同时，原本从中国输入的正统的儒家学说也出现了若干变革："尊王攘夷"观念中的"尊王"变成了"倒幕"的思想武器；"攘夷"变成了反对外国侵略、反对幕府投降的政策。

西南各藩的下级武士所结成的"倒幕"同盟日渐壮大。1865年1月3日，明治天皇召开御前会，宣布"王政复古"，在大久保利通、木户孝允等人掌控下建立了明治新政府。新政府成立后，加强了以天皇为中心的中央政府的权力，形成了控制政府的新的官僚集团。

1867年10月间，名古屋到处流行一种传说，说是世界将发生巨大的变化。市民们聚集街头，既歌又舞，一边嘲笑封建制度，一边不断唱着结尾叠句是"可好啦"的民歌。遇到平日欺压百姓的富户，市民就冲进他家去捣毁一切。后来，"可好啦！"成了包括日本京都、大阪、横滨、江户（东京）等大城市在内的一场市民运动。11月8日，改革派以明治天皇的名义下密诏"讨幕"。11月12日，天皇接受了将军奉还大政的建议。

1868年4月，明治政府在京都召开公卿和大名会议，以天皇的名义宣布了"五条誓文"，作为实施政治改革的纲领。五条誓文的内容为："一、广兴会议，万事决于公论。二、上下一心，盛行经纶。三、官武一体，以至庶民，各遂其志，毋使人心倦怠。四、破除旧来之陋习，一本天地之公道。五、求知识于世界，大张皇国之基础。"其中的第一条，意味着建立朝廷大臣会议制度；第二条，意味着发展资本主义工商业；第三条，意味着废除等级身份制度；第四条和第五条，表达了向西方文明学习、增强国家实力的决心，其中的"大张皇国基础"暗含向外扩张的野心。

学界称明治新政府的改革为"明治维新"，具有从封建主义转化为君主立宪式资本主义的里程碑式意义。

在政治上，明治政府加强中央集权、扶植资本主义、进行地税改革、镇压士族叛乱。

在军事上，明治政府建立了一支直属中央的军队，将各藩的军舰合并、改编为国家的海军舰队。同时，组建了天皇近卫军，颁布普通兵役法，广泛征兵，建立了直辖于内务省的国家警察体系。全国以"富国强兵"为口号，认为"强兵为富国之本，而不是富国为强兵之本"。新成立的参谋本部以军队将领为首，直接由天皇指挥，政府无权过问。这些得力举措为日本的对外扩张打下了军事基础。

在经济上，明治政府采取了一系列改革措施。先是颁令允许自由决定作物栽培，允许以货币形式缴纳地租；后来又废除土地买卖的禁令，颁发土地执照，承认土地的私有权和自由买卖权。政府实行土地税制，不问土地归谁经营，一律向土地所有者征税。这种土地改革的措施使土地向地主集中，皇室实际上成了全国最大的地主，失去土地的农民则成为资本主义发展所需要的廉价劳动力。与此同时，明治政府还以国家政策加强资本向新兴资产阶级集中的力度，通过向华族（原大名等阶层）和士族（原武士等阶层）支付俸禄补偿金，使他们成为大银行家、大企业主。明显的例子如：在政府帮助下，"三菱会社"海运公司等企业很快就膨胀成为日本经济界举足轻重的大财阀。由此，资本主义在明治维新以后得到了快速发展。

在外交上，明治政府成立3年后，派遣了以岩仓具视为首，包括木户孝允、大久保利通、伊藤博文等政府要员在内的庞大使团，历时一年半，跑遍了欧洲、北美的先进资本主义国家。他们除了尝试废除与这些国家签订的不平等条约外，还考察了西方列强的政治制度、治国方略以及经济政策等各个方面，最终吸取德国宰相俾斯麦把宪法变成专制统治外衣的经验，选择普鲁士宪法为范本，结合日本的儒家思想和神道思想，建立起独特的君主立宪制。

1912年7月，明治天皇去世，大正天皇即位，改号为大正元年。这一年，中国进行了辛亥革命，是为民国元年。在大正元年，陆军大将桂太郎组阁后，藩阀和军部横行无道，破坏宪政。桂太郎内阁耀武扬威、不可一世，激起了民众的愤怒，爆发了声势浩大的护宪运动。桂太郎内阁不到50天就垮台了，

继任的军阀山本权兵卫内阁不久也下了台，进入了"大正新时代"，这就是日本历史上的"大正维新"。

有学者称，大正维新的成功受到了中国辛亥革命的影响。当时东京出版的《日本及日本人》杂志刊登了稻垣伸太郎的《中国革命和我们的阀僚政治》一文，文中称："在大正新时代的新政治之一，就是要去除藩阀、官僚这些明治时代留下的弊害，进行政治上的一大革命。也就是说，大正维新从某种意义上讲意味着第二个中国革命。"[1]

19世纪中叶到20世纪初的明治、大正维新，与19世纪末中国的维新思潮乃至革命思潮，有着千丝万缕的联系——尤其是文化联系。

（二）中国的社会动荡和国门开启

在19世纪40年代至60年代初，即日本明治维新以前，中国开始从封建专制的主权国家沦为半殖民地半封建社会，其历史标志是：1840—1860年的两次鸦片战争和1851—1864年的太平天国起义。日本明治维新后，清朝光绪年间的20世纪初，中国作为半殖民地半封建社会的性质已完全确立。其时，朝廷内出现了以曾国藩、李鸿章、张之洞为首的"洋务派"。他们主张"中学为体，西学为用"，"师夷长技以自强"，发起了洋务运动，其宗旨在于发展本国的军事、民用和教育。慈禧太后对此一度加以支持，中国的资本主义在朝廷的首肯下有所萌动。

客观事实是，随着资本主义制度在全世界的胜利，英国、法国、美国、俄国、德国，包括日本，已陆续走上了同样的道路。到20世纪初，主要资本主义国家已恶性演化为帝国主义。他们为了扩大海外市场、占有更多的原料产地和资本输出场所，迅速拓展殖民地，掀起了瓜分世界的狂潮。在这种形势下，亚洲大陆上地大物博的中国自然不会被放过。从19世纪末到20世纪初，列强在华疯狂争夺利益，表现为八国联军的侵华战争、中日甲午战争和一系列不平等条约的签订，国力疲弱的清政府实际上已成为列强统治中国

[1]《日本及日本人》第598号，第26页，政教社，1913年1月15日。

的工具。

　　经济的和政治的、西方的和东方的、本土的和国际的、守旧的和激进的各种观念发生碰撞，使社会生活的各个领域出现了全面冲突。当时，以慈禧太后为首的清王朝既不敢得罪列强，又企图消弭社会的不满，左右奔突，力挽残局，但现实早已千疮百孔，难为其继。洋务运动、戊戌变法、义和团事件、辛亥革命，终于使清王朝退出了历史舞台。仓促之间，民国成立，群雄纷起，整体上仍处于无序状态。社会上有识之士各有各的观念和立场，纷纷试图寻找国家和民族的出路。君主立宪、军阀混战，直至勃发振兴文化的新文化运动和维护国家利益、民族利益的五四运动。青年时期的毛泽东在《沁园春·长沙》一词中曾抒怀道："鹰击长空，鱼翔浅底，万类霜天竞自由。怅寥阔，问苍茫大地，谁主沉浮？"此乃由衷之言。

　　总之，不管是自觉的还是不自觉的、主动的还是被动的，以洋务运动为标志，国民的眼界逐步打开了。社会各界有一个不可忽视的共同愿望，即向国外成功的改革经验和文化艺术成就取经，借以改变中国当时的社会状况，发展自身的民族文化。文艺界的有识之士则凭借固有的艺术才能和敏感的艺术个性，试图在东西文化碰撞的大形势下探索新的文艺形式，创造民族艺术的新业绩。

二、文化背景

（一）留日思潮

　　1840年鸦片战争以后，清政府终于"羞羞答答"地认识到向外国学习的必要性。1872年，开始向美国派遣留学生。但是，他们当时对日本的历史性变化尚缺乏认识，甚至不屑一顾。直到1894—1895年中日甲午战争失败，才意识到日本的实力已超越中国。战后第二年（1896年），清政府派遣第一批13人前往日本留学。1896—1899年，以政府派遣为主，揭开了中国人留

学日本的序幕。

1900年起，民间自费留学者越来越多，粗略统计如下：

1900年，约100人。

1902年，约500人。

1904年，约1500人。

1905年，约8000人。

1906年，约13000—14000人，或20000人。这是中国留日学生人数最多的一年，成为当时规模最大的出国留日潮。[1]

几年之内，民间赴日留学的人数怎么会如此急剧地增加呢？主要有以下几方面原因：

中日两国一衣带水，距离近，来往方便，费用远低于欧美。"比起西洋，日本的生活费便宜得多。根据汇兑行情，在中国国内学校就读的费用，有时甚至可以足够作留学日本之用。"[2]一般家庭能够承受。

中国人普遍觉得，中日文化有血缘关系，是"同文同种"。况且，日本大量使用汉字，初去日本者没有异国他乡的感觉。

日本的新式教育和新式法律等是从西洋学来的，经过日本去芜存菁后，更适合东方的现实。正如张之洞所言："西书甚繁，凡西学不切要者，东人已删节而酌改之。"[3]

留学及游学日本的中国青年接触了资产阶级民主政治，学习了各种先进文化。很多人回国后，陆续成为上层建筑各领域的灵魂，如：政界的周恩来、陈独秀、李大钊、沈钧儒、蒋介石、阎锡山；文化界的鲁迅、郭沫若、周作人、丰子恺、何香凝，以及戏剧界的王国维、李叔同、欧阳予倩、田汉等。

更多学成归来的留日学生则投身于"新式学堂"的教育事业，把西方式的科学、民主、文明传播给广泛的社会领域和更多的中国人，其影响更为深远，意义更为重大。下面这张表可以反映当时"新式学堂"教师中逐年增加的留

(1) 参见〔日〕实藤惠秀：《中国人留学日本史》（修订译本），谭汝谦、林启彦译，北京大学出版社2012年4月版。

(2) 同上书，第13页。

(3) 张之洞：《劝学篇·外篇》，《游学》，第6页，广西师范大学出版社2008年10月版。

学归国人员数量，其中大部分是留日学生。

1907—1909年专门、实业学堂师资构成表[1]

时间	资源 人数	在中国学堂 毕业者	在外国学堂 毕业者	未毕业未入 学堂者	外国人
1907		523	228	427	122
1908		968	469	624	214
1909		1127	613	742	230

初期向日本学习的中国人大都会读一本被誉为几百年来少见的书——《日本国志》。全书40卷50余万字，乃黄遵宪所写。它倡导学习西方，效法日本，对戊戌变法起到了启蒙作用，是中国近代维新思想的重要著作之一。

1898年（光绪二十六年，戊戌年）的戊戌变法、1911年（宣统三年，辛亥年）的辛亥革命，主要是在留洋（特别是留日）知识分子的影响下促成的。

戊戌变法又称"戊戌政变"，缘于康有为、梁启超、谭嗣同等人在各地组织学会、设立学堂和报馆，宣传变法维新。中日甲午战争战败后，他们组织在京应试的1300余名举人，上书光绪皇帝，反对签订《马关条约》[2]，要求变法图强。光绪新政推行百日（称"百日维新"），受到了以慈禧太后为首的守旧派的反对，光绪被幽禁，谭嗣同等6人被杀，康有为、梁启超逃亡日本。

1903年，以留日学生为主，中国成立了"拒俄义勇队"，以学生军的形式抗俄反清，遭到了清政府的镇压。

1911年前，以留日和留洋人员为首，成立了兴中会、华兴会、光复会。三会联合组成"中国同盟会"，策动了辛亥革命。通过一系列民主理论的传

[1] 学部总务司：《第一次教育统计图表》，文海出版社1986年版；琚鑫奎、童富勇、张守智：《中国近代教育史资料汇编：实业教育、师范教育》，上海教育出版社2007年4月版。

[2]《马关条约》：1895年中日甲午战争之时，日本已进入帝国主义阶段。战争结束后，日本逼迫清政府签订了不平等条约，内容包括：中国承认朝鲜自主；割让台湾、澎湖列岛、辽东半岛给日本；赔偿日本军费2万万两；开放商埠等。

播和武装起义的实践，最终推翻了清王朝。

（二）新文化运动

1911年辛亥革命后，民主、自由、平等、博爱的人文精神在中国广泛传播，民主共和的思想渐入人心。虽有袁世凯等为代表的封建余孽逆流而动，上演称帝复辟的丑剧，终究因遭到民众的奚落和舆论界的猛烈抨击而草草收场。随即，新文化运动应运而生。

1915年，陈独秀创办《青年杂志》，主张以探索的勇气和创新的胆识，树立变革现实的思想，进而举起了"新文化"的大旗，揭开了新文化运动的序幕。

1917年，蔡元培担任北京大学校长，在学术上推行"思想自由，兼容并包"的方针，促进新文化、新思想在青年学生中的传播。《青年杂志》改名《新青年》，编辑部随陈独秀从上海搬到北京大学。北大的《新青年》以陈独秀、李大钊、胡适、鲁迅为主要撰稿人，北京大学由此成为新文化运动的前沿阵地。

1919年5月4日，北大学生发起了五四爱国学生运动。[1] 在五四运动的推动下，新文化运动迅猛发展，后来史学界合并定义为"五四新文化运动"。

新文化运动前期的主题是思想启蒙，即通过传播新知识、新观念，使受到封建主义束缚的广大民众摆脱愚昧和迷信，启蒙新知。新文化人宣传和提

[1] 1919年1月中国作为第一次世界大战的战胜国参加巴黎"和平会议"，中国代表提出废除帝国主义在华的一切特权，特别要求取消袁世凯政府与日本秘密签订的"二十一条"（主要内容是：承认日本继承德国在山东享有的一切权利；延长旅顺、大连的租借期限及南满、安奉两铁路的期限为99年；承认日本在"南满"及内蒙古东部的特权；中国沿海港湾和岛屿不得租借或割让给他国等），收回德国原来在山东的特权。但是，和会在英美等国操纵下，无理地决定将德国在山东的特权转送日本。5月4日，以北京大学为主，13所大学的学生到天安门游行示威，爆发了反对帝国主义、封建主义的五四运动。学生们手执"取消二十一条"、"誓死争回青岛"、"外争国权，内惩国贼"、"拒绝在合约上签字"、"抵制日货"等标语，要求惩办亲日派外交总长曹汝霖、原驻日公使陆宗舆、驻日公使章宗祥三人。队伍游行至赵家楼，包围了曹汝霖的住宅，痛打藏身于此的章宗祥，并放火烧了曹汝霖的家。军阀政府派军警镇压并逮捕了32名学生，事态由此扩大，随即又逮捕了100多名学生。6日至10日，军阀政府被迫释放被捕学生，撤销曹、陆、章三人的职务。28日中国外交代表拒绝在和约上签字，五四运动取得了初步胜利。

倡民主、科学,通俗地称之为"德先生"(民主,即 Democracy)、"赛先生"(科学,即 Science)。受欧洲文艺复兴时期意大利国语运动的启示,胡适提倡用白话文替代文言文,使文学更贴近普通百姓,使新思想在人民中的传播更加广泛;鲁迅则以《狂人日记》、《孔乙己》等起步,创作具有反封建内容的白话文小说,成为新文学的典范。1920年5月五四运动一周年时,北大"五四"游行的三名组织者之一罗家伦在载于《新潮》第2卷第4期的《一年来我们学生运动底成功失败和将来应取的方针》一文中写道:

> 新思潮的运动,在中国发生于世界大战终了之时。当时提倡的还不过是少数的人,大多数还是莫名其妙,漠不相关。自从受了"五四"这个大刺激以后,大家都从睡梦中惊醒了。无论是谁,都觉得从前的老法子不适用,不能不别开生面去找新的,这种潮流布满于青年界。就是那许多不赞成青年运动的人,为谋应付现状起见,也无形中不能不受影响。譬如"五四"以前谈文学革命、思想革命的不过《新青年》、《新潮》、《每周评论》和其他两三个日报,而到"五四"以后,新出版品骤然增至四百余种之多……又如"五四"以前,白话文章不过是几个谈学问的人写写;"五四"以后,则不但各报纸大概都用白话,即全国教育会在山西开会,也都通过以国语为小学校的课本,现在已经一律实行采用。而其影响还有大的,就是影响及于教育制度的本身。在"五四"以前的学生,大都俯首帖耳,听机械教育的支配;而五四以后,则各学校要求改革的事实层出不穷……[1]

在启蒙时期,有些新文化人受到文化一元论的思想局限,主张全盘西化,一度主张对中国传统文化全面否定。新文化运动后期,文化人进行了理性调整。例如,陈独秀在《本志罪案之答辩书》中明确表示:只因为要拥护德先生和赛先生,才不得不反对孔教、反对礼法、反对旧宗教、反对旧文学等。这是当时条件下"不得不"为之的矫枉过正的手段,并不是目的。胡适在《新思潮的意义》中也说:

[1]张允侯等:《五四时期的社团》(二),第103—104页,三联书店1979年版。

>人类社会有一种守旧的惰性,少数人只管趋向极端的革新,大多数人至多只能跟你走半程路。这就是调和。调和是人类懒病的天然趋势,用不着我们来提倡。我们走了一百里路,大多数人也许勉强走三四十里。我们若先讲调和,只走五十里,他们就一步都不走了。(1)

鲁迅在《无声的中国》演讲中形象地指出:中国人的性情是总喜欢调和、折中的。例如你说要开窗户,大家一定不同意,而你如果说要拆屋顶,大家才会来折中,愿意开窗。

把西方先进文化的新生命吹进古老的中国,是文化复兴的根本意义所在。新文化人对全面西化、全面反传统的思想进行了反思,提出了"再造文明"的新目标。新目标主张"兼取中西,综合创造",由文化批判变为文化建构,同时致力于传统文化的价值重估和传统文化资源的开发,李大钊称之为"第三新文明"(2)。于是,新文化运动后期的主题转向文化复兴,是前期"思想启蒙"主题的深化。

尽管新文化人存在着不同的小团体,但是在中西融合、最终超越西方文明这一点上大都表示认同。陈独秀1920年4月在《新文化运动是什么?》中说:

>新文化运动要注重创造的精神……我们不但对于旧文化不满足,对于新文化也要不满足才好;不但对于东方文化不满足,对于西洋文化也要不满足才好;不满足才有创造的余地。(3)

梁漱溟在《自述》中回忆说,1920年夏天欢送北大校长蔡元培等考察欧洲,北大同人的看法是:

>北大同人为之饯行,席间讲话,多半以为蔡先生此行,与东西洋文化之沟通关系颇大,蔡先生可以将中国文化之优越者介绍给西方去,

(1)《胡适文集》第2册,欧阳哲生编,第557页,北京大学出版社1998年版。
(2)袁谦等:《李大钊文集》(上),第560页,人民出版社1984年版。
(3)任建树等:《陈独秀著作选》第2卷,第128页,上海人民出版社1993年版。

将西方文化之优越者带回到中国来。[1]

梁启超在《欧游心影录》"欧游中一般观察及一般感想"下篇第13节"中国人对于世界文明之大责任"中写道：

> 拿西洋的文明来扩充我的文明，又拿我的文明去补助西洋的文明，叫他化合起来成一种新文明。[2]
>
> 第一步，要人人存一个尊重爱护本国文化的诚意。第二步，要用那西洋人研究学问的方法，去研究他，得他的真相。第三步，把自己的文化综合起来，还拿别人的补助他，叫他起一种化合作用，成了一个新文化系统。第四步，把这新系统往外扩充，叫人类全体都得着他好处。[3]

周作人于1922年4月在《古今中外派》一文中也肯定了中西文化"综合"的必要性，提出新文化人应该成为真正的"古今中外派"。新文化人中，陈独秀等渐渐把精力转向社会政治；胡适等在《新思潮的意义》中则强调"研究问题，输入学理，整理国故，再造文明"[4]。他们对中国社会都产生了巨大影响。

三、戏剧背景

（一）"五四"前后的戏剧论争

辛亥革命以前和五四新文化运动前后，发生过关于旧剧与新剧的戏剧论

[1] 梁漱溟：《梁漱溟全集》第2卷，第12页，山东人民出版社1990年版。另参见梁漱溟：《东西文化及其哲学》，第10页，商务印书馆1999年版。
[2] 梁启超：《饮冰室文集点校》第6集，吴松等点校，第3495页，云南教育出版社2001年版。
[3] 梁启超：《饮冰室文集点校》第6集，吴松等点校，第3496页，云南教育出版社2001年版。
[4] 《胡适文集》第2册，欧阳哲生编，第551页，北京大学出版社1998年版。

争，关系到中国传统戏剧的命运，也关系到梅兰芳个人的艺术道路。梅兰芳在传统戏曲上的追求、社会影响、艺术成就及创新意识正是在这一阶段逐步显露的。他首次跨出国门和成功访日，与此有着内在的联系。

五四运动前夕，胡适等新文学的倡导者在《新青年》杂志上对旧剧进行批判，引发了一场争论。当时正值新文化运动的前期，《新青年》刊物的组织者主张改革旧剧甚至废除旧剧，代表人物有胡适、钱玄同、傅斯年、刘半农等"激进派"；其对立面则为旧剧辩护，主张保存旧剧，代表人物是所谓"保守派"张厚载（张豂子）。

"激进派"的观点认为旧剧是旧社会的产物，脱离当代社会，没有剧本文学，没有美感，精神幼稚而退化。它们是各种把戏的集合品，毫无文学价值。脸谱、把子、唱工、音乐等等程式不过是旧时代的"遗形物"，阻碍戏剧的进化。其中脸谱和打把子完全暴露国人"野蛮暴戾"之真相，其形式和传播的思想是野蛮的、有害于世道人心的。相反，真正的戏剧应该反映当代人思想，是社会的写照，是综合文学、美术、音乐、人体语言的艺术。而且，剧本是戏剧的根本，必须改革甚至废除旧剧，以欧洲式的戏剧代之，创造全新的戏剧。

如钱玄同在《寄陈独秀》中说：

> 若今之京调戏，理想既无，文章又极恶劣不通，固不可因其为戏剧之故，遂谓为有文学上之价值也。

> 又中国戏剧，专重唱工，所唱之文句，听者本不求其解，而戏子打脸之离奇，舞台设备之幼稚，无一足以动人情感。[1]

胡适的《文学进化观念与戏剧改良》和《建设的文学革命论》则从文学进化论的角度认为：

> 在中国戏剧进化史上，乐曲一部分本可以渐渐废去，但他依旧存留，遂成一种"遗形物"。此外如脸谱、嗓子、台步、武把子……等等，都是这一类的"遗形物"。

[1] 钱玄同：《寄陈独秀》，《新青年》第3卷第1号"通信"栏，群益社，1917年3月1日。

这种"遗形物"不扫除干净,中国戏剧永远没有完全革新的希望。[1]

与此相比——

> 更以戏剧而论,二千五百年前的希腊戏曲,一切结构的功夫,描写的功夫,高出元曲何止十倍。近代的 Shakespear 和 Moliere,更不用说了。[2]

"保守派"张厚载对"激进派"的观点进行了答辩和反驳,他在《我的中国旧戏观》中写道:"我的结论,以为中国旧戏,是中国历史社会的产物,也是中国文学美术的结晶。完全可以保存。"[3]他认为旧戏有一定的规律,用音乐和唱工来感动人。唱工是其中最重要的一部分,它有体现情感的力量,"要废掉唱工,那就是把中国旧戏根本的破坏"[4]。"中国旧戏第一样好处就是把一切事情和物件都用抽象的方法表现出来",真刀真枪、真车真马、真山真水,"一搬到戏台上,反而索然没味了"。[5]

张厚载还指出胡适所谓"俗剧(指徽调和京调高腔)代替昆曲"这一概念有误;表示对刘半农的"唱"、"打"之论"不敢赞同","至于多人乱打,'乱'之一字尤不敢附和",武戏把子有一定的法则,是演员"自幼入科,日日演习,始能精熟","从极其整齐规则的功夫中练出来也";认为钱玄同的"'戏子打脸之离奇'亦似未可一概而论。戏子之打脸,皆有一定之脸谱,'昆曲'中分别尤精,且隐寓褒贬之义,此事亦未可以'离奇'二字一笔抹杀之"。结论是:"总之中国戏曲,其劣点固甚多;然其本来面目,亦确实自有其精神。固欲改良,亦必以近事实而远理想为是。"[6]

站在历史的高度来认识这场论争,正如前文所说,这是新文化运动前期(即启蒙时期)发生的事,论证双方都持有"文化一元论"的偏颇是可以理解的。

[1] 胡适:《文学进化观念与戏剧改良》,《新青年》第5卷第4号,群益书社,1918年10月15日。
[2] 胡适:《建设的文学革命论》,《新青年》第4卷第4号,群益书社,1918年4月15日。
[3] 张厚载:《我的中国旧剧观》,《新青年》第5卷第4号,群益书社,1918年10月15日。
[4] 同上。
[5] 同上。
[6] 张厚载、胡适、钱玄同、刘半农、陈独秀:《新文学及中国旧剧》,《新青年》第4卷第6号,群益书社,1918年6月15日。

新文化的倡导者们英年气盛、忧国忧民，但他们多属戏剧的看客，没有参与过戏剧实践，也没有深入了解所谓"旧剧"作为传统文化艺术的深厚底蕴和民众根基。他们只是笼而统之地否定旧剧、主张废除旧剧，有"破旧"、无"立新"，限于"形而上"的议论，因此难以得到同行和内行的响应，更不能动摇"旧剧"的根本。旧剧的维护者张厚载尽管熟悉旧剧，感情因素极强，但同样笼而统之，限于形式的议论，缺乏意识形态的理性认识和实践依据，因此对旧剧的优势难以作出圆满的回答。

争论后，时隔数年，文化人对此有了理性的调整，出现了某些"文化回归现象"。据鲁迅和张厚载回顾，当时排斥甚至提出废除旧剧的胡适、周作人等新文学家们没有"攻破旧剧的堡垒"，反倒转向赞成并主张"保存旧剧"。鲁迅1918年在《集外集〈奔流〉编校后记（三）》里说：

> 先前欣赏那汲 Ibsen 之流的剧本《终身大事》的英年，也多拜倒于《天女散花》《黛玉葬花》的台下了。[1]

这里，鲁迅是以讽刺的笔法写的，但涉及的却是事实。文中所指的"拜倒"者是胡适。后来，胡适在其英文著作《梅兰芳和中国戏剧》中写道：

> （中国旧剧）这种历史上的原始风格并非与艺术上的美互不相容。正是这种艺术上的美，经常使原始的常规惯例持久存在，而阻碍它进一步成长。而也正是这种戏剧发展和戏剧特征的原始状态，更经常地促使观众运用想象力并迫使这种艺术臻于完美。这两种现象在中国戏剧中都得到了明显的证明。
>
> 梅兰芳先生是一位受过中国旧剧最彻底训练的艺术家。在他众多的剧目中，戏剧研究者发现前三四个世纪的中国戏剧史由一种非凡的艺术才能给呈现在面前，连那些最严厉的、持非正统观的评论家也对这种艺术才能赞叹不已而心悦诚服。[2]

(1)《鲁迅全集》第7卷，第164页，人民文学出版社1981年版。
(2) 胡适：《梅兰芳和中国戏剧》，梅绍武译，藏于旧金山的欧内斯特·K. 莫先生编纂的《梅兰芳太平洋沿岸演出》英文专集首篇，引自梅绍武《我的父亲梅兰芳》（上），第216—217页，中华书局2006年3月版。

可见，先前认为旧剧是"戏剧进化史上的遗形物，应该扫除干净"的胡适，经过客观冷静的思考，已认可了"遗形物"的艺术价值。促使他转变的关键之一，正是梅兰芳"非凡"的艺术造诣。

表面上看，从事"旧剧"实践的行内人没有参与这场戏剧争论，但是，这番争论是新文化思潮的信号和标志，戏剧界自然会受到深刻的触动。就梅兰芳而言，其实在"五四"戏剧论争之前已顺应时代的需求，有过"旧剧改革"的实践。1913年，19岁的梅兰芳第一次从上海演出回京，体验到上海滩上的新思潮，对艺术的时代感、艺术的社会价值有了比较深刻的反思，并酝酿创作了新作品。他回忆说：

> 1913年我从上海回来以后，就有了一点新的理解。觉得我们唱的老戏，都是取材于古代的史实。虽然有些戏的内容是有教育意义的，观众看了，也能多少起一点作用。可是，如果直接采取现代的时事，编成新剧，看的人岂不更亲切有味？收效或许比老戏更大。这一种新思潮，在我的脑子里转了半年。[1]
>
> 时装新戏能够描写现实题材，但是旧社会里的形形色色，可以描写的地方很多，一出戏里是包括不尽的。每一出戏只能针对着社会某些方面的黑暗，加以揭露。我在民国三年（1914）演的《孽海波澜》，是暴露娼寮的黑暗和妓女的受压迫。民国四年（1915）排的《宦海潮》，是反映官场的阴谋险诈、人面兽心。《邓霞姑》是叙述旧社会里的女子为了婚姻问题，跟恶势力作艰苦的斗争的故事。《一缕麻》是说明盲目式的婚姻，必定有它的悲惨后果。这都是当时编演者的用意。[2]

当时，"时装新戏"在上海滩上已拉开序幕。梅兰芳上演时装新戏，说明这位青年艺术家在取得传统戏曲演出成就的同时，在新文化思潮的熏染下，曾经积极投身于旧剧改革的实践。

[1] 梅兰芳口述，许姬传记：《舞台生活四十年》第2集，第1页，中国戏剧出版社1957年4月第1版，1961年12月第2次印刷。

[2] 同上书，第58页。

（二）王国维的戏曲史研究及"戏曲"观念

辛亥革命前，浙江海宁人王国维（1877—1927）受到维新思潮的影响，在日本游学后回到中国。从1908年到1912年，他发表了一系列关于曲学的论文包括《曲录》（1908）、《戏曲考原》（1909）、《〈录鬼簿〉校注》（1909）、《优语录》（1909）、《唐宋大曲考》（1909）、《录曲余谈》（1910）、《古剧脚色考》（1911）出版，并出版了集大成之作《宋元戏曲考》（又名《宋元戏曲史》，1912）。[1] 这使他被学界誉为"中国戏曲史"的开山学者。如郭沫若就曾把《宋元戏曲史》和鲁迅的《中国小说史略》相提并论，认为王国维是"新史学的开山"。[2]《中国戏曲发展史》中如此说：

> 王国维为中国历史上旧时代最后一位，也是新世纪第一位国学大师，他既精于乾、嘉朴学，又得以借助西方现代文艺观和历史观的眼光，来研究中国古代学术，因此取得惊人成就，为现代文艺学、美学、戏曲学、考古学、历史学、古文字学、音韵学、版本目录学、敦煌学、边疆地理学等诸多领域的先行者和奠基者。[3]

王国维于光绪二十七年（1901）游学日本，时年24岁，1902年因病回国。此前3年，戊戌变法时，王国维曾在梁启超、康有为主编的《时务报》当过书记员和校对员。又曾于1911年至1916年再次滞留日本，《宋元戏曲考》洋洋十万字，就是他在日本期间完成的。[4] 当时，他年方35岁。考察他的游学经历、治学观念，他显然受到了崇尚西方文化的"东洋"维新思想的影响。虽然他主要引用的是古代文献的资料，但是，关于"戏剧"起源和发生的观点，如"上古至五代之戏剧"始于"巫"的观点，显然受

(1) 周华斌：《20世纪的中国戏剧史研究》，《中国戏剧史新论》，第24页，北京广播学院出版社2002年1月版。
(2) 原文如下："王先生的宋元戏曲史和鲁迅先生的中国小说史略，毫无疑问，是中国文艺史研究上的双璧，不仅是拓荒的工作，前无古人，而且是权威的成就，一直领导着百万的后学。"引自郭沫若：《历史人物·鲁迅与王国维》，中国人民大学出版社2005年版。
(3) 廖奔、刘彦君：《中国戏曲发展史》第四卷，第429—430页，山西教育出版社2003年4月版。
(4) 参阅本书第三章中"由《品梅记》看日本学术界之反响"部分。

到当时西方"文化进化论"的影响;关于春秋时期"祭祀之礼"、"歌舞之乐",以及宋代"滑稽戏"形态的论述,显然又与欧洲中世纪的即兴喜剧(滑稽戏)异曲同工。

王国维称中国传统戏剧的成熟形态为"戏曲"。在《戏曲考原》一文中,他定义道:

> 戏曲者,谓以歌舞演故事也。[1]

又将戏曲的崛起确定为金元时期,说:

> 楚词之作,沧浪、凤兮二歌先之;诗余之兴,齐梁小乐府先之;独戏曲一体,崛起于金元之间。……尝考其变迁之迹,皆在有宋一代,不过因金元人音乐上之嗜好,而日益发达耳。[2]

其中,虽然关于"诗余"、"因金元人音乐上之嗜好而日益发达"等观点有所偏颇,但是以"歌舞演故事"作为戏曲的定义渐渐为世人所公认,"戏曲"成为中国古典戏剧和传统戏剧的代名词。今天依然如此。

然而,尽管王国维在戏曲领域开创了历史性研究,而且将元曲定义为"一代之文学",提高了元曲在中国古代文学史上的地位,但是,他并不重视场上戏曲和舞台表演。面对明清戏曲"文体稍卑"、表演艺术加强的情况,他以文人的清高姿态表现出鄙视的态度。这种重案头文学轻场上表演的思想不仅影响了中国学界,也影响到了日本学界。

王国维在1912年出版了《宋元戏曲史》后,学术兴趣转向金石、古史。当时,日本学者青木正儿有志于继续研究中国的明清戏曲史,1913年2月,他到王国维在日本京都田中村的寓所求教,感觉到"先生仅爱读曲,不爱观剧,于音律更无所顾"[3]。1925年,青木正儿到北京,在清华园拜谒王国维,"先生问余:'此次游学,欲专攻何物?'对曰:'欲观戏剧。宋元之戏曲史,虽有先生名著,明以后尚无人着手,晚生愿致微力于此。'先生冷然曰:'明

[1] 王国维:《王国维戏曲论文集》,第201页,中国戏剧出版社1957年8月版。
[2] 同上。
[3] 青木正儿:《中国近世戏曲史》,第1页,商务印书馆1936年2月版。

以后无足取，元曲为活文学，明清之曲，死文学也。'"[1]

青木正儿后来果然着力研究明清戏曲史，出版著作时，按照日本史学界的习惯，定名为《中国近世戏曲史》。该书的治学方法完全承继了王国维的路子，资料翔实，治学态度严谨，阐析与考订细致、系统，堪称大作，而其研究资料主要取自于中国学术界出版的各种作品集，难得涉及场上演出——这当然有研究条件方面的原因，但并不难看出其对场上表演的鄙视。例如，明清戏曲涉及昆曲、梆子、皮黄，他在序言中作了如下阐述：

> 大正十四年（笔者按，即民国十四年，1925），游学北京，乘机观戏剧之实演，以之资机上空想之论据。然余所欲研究之古典的"昆曲"，此时北地已绝遗响，殆不获听。唯"皮黄"、"梆子"激越俚鄙之音，独动都城耳。[2]

总体而言，王国维的《宋元戏曲史》出版后，在日本学界引起了极大反响，很多日本学者转而研究起中国戏曲来。青木正儿的师辈盐谷温在《中国文学概论讲话》第五章写道：

> 王氏游寓京都时，我学界也大受刺激。从狩野君山博士（笔者按，青木正儿在京都帝国大学学习时的老师）起，久保天随学士、铃木豹轩学士、西村天囚居士、亡友金井君等对于斯文造诣极深，或对曲学底研究吐卓学，或竟先鞭于名曲底介绍与翻译，呈万马骈镳而驰骋之盛观。[3]

文中提到的日本学者后来大都是梅兰芳的崇拜者和评论者。

（三）京剧的形成和场上表演艺术的崛起

近代戏曲史上的一件大事，是京剧的形成和场上表演艺术的崛起，这是

[1] 青木正儿：《中国近世戏曲史》，第1页，商务印书馆1936年2月版。
[2] 同上书，第2页。
[3] 引自青木正儿《中国近世戏曲史》的"译者叙言"，王古鲁译，商务印书馆1936年2月版。

王国维、青木正儿等沉湎于古籍、书斋的学者不大关注的。梅兰芳的崛起和走出国门，依托的正是舞台上的京剧表演艺术。

京剧旧称"皮黄"，是在清代中叶乾隆时期"花雅之争"的形势下，在京城里逐步形成的。(1) 在戏曲发展史上，它意味着观众的侧重点从文人的"案头剧本"向演员的"场上艺术"的转化。

戏曲史学者认为，在京城里，"花雅之争"主要经历了三个回合，催生了京剧的成熟：

> 第一个回合在乾隆初年，表现为来自弋阳腔的"高腔"（北京称"京腔"）与昆曲的争胜，改变了昆曲独据京城剧坛的局面。
>
> 第二个回合在乾隆中期，表现为"秦腔"（"山陕梆子"）风靡北京。它逐步取代了越来越雅化的京腔的位置，甚至出现了"京腔"演员到"秦腔"戏班里"觅食"找饭碗的现象。
>
> 第三个回合在乾隆末期，表现为"徽班"代替秦腔的位置，称雄京城。其由头是乾隆五十五年（1790）安徽的"三庆班"进京演戏，为乾隆皇帝庆八十寿辰，并留驻北京。随即，到嘉庆（1797—1821）、道光（1822—1850）年间，又有"四喜"、"春台"、"和春"等几个徽班接踵而来，在京城走红，时称"四大徽班"。(2)

在徽班驻京的半个多世纪里，花雅不分，既演文戏，又演武戏，既演"乱弹"，又演昆曲，既演单本戏、折子戏，又演历史性的大戏和连台本戏。戏班的组成也比较灵活，往往几个剧种兼收并蓄，称"二合班"、"三合班"、"四合班"。所唱腔调则有二黄（调）、昆曲、梆子、吹腔、四平调、拨子、罗罗等。各种腔调和表演艺术在演出中形成交流乃至合流，并且逐渐适应京城观众的需要而走向"京化"。

徽班原本唱比较沉郁的"二黄"。道光（1821—1850）中叶，有湖北汉

(1) 清代乾隆年间的戏曲剧坛上有花部、雅部之分，沿袭传统文化的俗、雅之别。"花部"指花杂的民间歌调，又称"乱弹"；"雅部"指昆曲，为"雅乐正音"。"花雅之争"实际是"花部"剧种与"雅部"昆曲在剧坛上的竞胜，促进了相关剧种的艺术交流。

(2) 张庚、郭汉城：《中国戏曲通史》（下），第12—17页，中国戏剧出版社1981年12月版。又见《中国大百科全书·戏曲曲艺》"清代地方戏"条，第290—294页，中国大百科全书出版社1983年8月版。

调艺人进京参与徽班演出,唱高亢激越的"西皮"。学界认为,京城里"皮黄同台"在京剧发展史上具有标志性的意义,京剧形成的时间大致在1840年鸦片战争前后。

"京剧"既不是北京的地方戏,也不是北京人自己的叫法。这个词汇最早出现于1876年3月2日(光绪二年二月初七)上海《申报》的一篇文章,已经是京城里"皮黄同台"以后三十多年的事。前引青木正儿认为皮黄、梆子以"激越俚鄙之音独动都城",却不知它已逐渐发展成为中国戏曲中一支璀璨的奇葩,继而成为名震艺坛、享誉全球的所谓"国剧"。这一过程中,民国初叶的梅兰芳功不可没。

早年"皮黄"艺人虽然对京剧表演艺术做出了重大贡献,但是社会地位不高。据文献记载,道光时期的"四大徽班"主要演出一些以历史通俗演义为题材的老生剧目,如《文昭关》、《捉放曹》、《定军山》、《让成都》、《法门寺》、《碰碑》、《打渔杀家》等,改变了徽班进京初期以旦角为主的局面[1]。因此,这一时期的知名演员以老生为主,称"老生三鼎甲"(又称"前三鼎甲"、"老三鼎甲"),即"三庆班"的程长庚(安徽人,时称"徽派",1811—1880)、"四喜班"的张二奎(北京人,时称"京派",1814—1864)、"春台班"的余三胜(湖北人,时称"汉派",1802—1866)。以徽、京、汉三派为代表的第一代演员,促成了徽调与汉调的融合,使"皮黄"在京城里站稳了脚跟。在"老三鼎甲"退出舞台之后,接替者称"新三鼎甲",依然是老生,即出自徽班门下的孙菊仙(1841—1931)、汪桂芬(1860—1906)、谭鑫培(1847—1917)。其中,外号"小叫天"的谭鑫培影响最大,京沪二地称之为"伶界大王"。新、老三鼎甲在京剧形成前后称雄半个多世纪,引领了京剧以老生戏为主的局面。

其实,京剧的演出体制是多行当的。同治、光绪时期(1862—1908),维新思潮涌动,有位叫沈容圃的工笔写真画家,将京城著名的13位京剧演员画在一幅图卷之中,称"同光十三绝",其中就包括老生程长庚等4人,

[1] 徽班进京初期,当红演员是三庆班的高朗亭(1774—?),男,工花旦,艺名"月官"。所演著名剧目是《傻子成亲》,时人赞誉他一颦一笑一举一动宛若妇人,"即凝思不语,或诟啐哗然,在在耸人观听,忘呼其为假妇人"。见《中国大百科全书·戏曲曲艺》"高朗亭"条,第82页,中国大百科全书出版社1983年8月版。

旦行梅巧玲等4人，以及小生徐小香、武生谭鑫培和老旦、丑行的著名演员。可见当时"京剧"已形成，旦行与老生旗鼓相当。

清末和民国初叶，京剧已流传南北各地，出现了北京的"京派"和上海的"海派"。在各个行当里，具有鲜明艺术风格的知名演员均有弟子相传，形成了表演艺术的"流派"。"同光十三绝"中著名男旦梅巧玲的孙子梅兰芳在光绪二十年（甲午年，1894）出生，生逢其时。

按梨园界家族传承的习俗，他从小泡在京城的戏园子里，8岁学戏，10岁登台，13岁正式搭"喜连成"京剧科班。洋务运动、维新思潮带来的交通便利，使他不再固守北京剧坛，19岁首次到上海演出（1913），不断穿梭于京、津、沪地区，眼界大开。加上他天资聪颖、嗓音圆润甜美、扮相端庄秀丽、为人仁厚周到，得到了京师前辈的指点、同行的帮衬和新老文化人的扶持（如王瑶卿、徐兰沅、王少卿、陈彦衡、齐如山、李释戡等）。这一切，使他很快得到了各阶层观众的认可，在民国初叶脱颖而出并迅速走红，同时为日后以精湛的表演艺术走向国际创造了契机。

第二章 寻梅觅迹
——梅兰芳访日公演之史实

一、策划过程与访日目的

少年梅兰芳生长在京城,一举成名之处却在上海。1913年初,19岁的梅兰芳首次赴上海演出,以刀马戏《穆柯寨》压大轴,一炮打响,享有盛誉。第二年(1914),他再次赴沪,演出轰动,已跻身于"名角儿"行列,奠定了他在京剧界的地位。

梅兰芳在上海感受到文化界的新潮,回京以后,创作了一系列时装和古装新戏,如《牢狱鸳鸯》、《宦海潮》、《邓霞姑》、《一缕麻》、《嫦娥奔月》、《黛玉葬花》、《千金一笑》、《天女散花》、《童女斩蛇》等,有继承也有创新。一系列新戏的推出,加上扎实的京昆功底的展示,使梅兰芳名震四方。1918年,上海报刊赋予他"伶界大王"的称号,取代了同样获得过这一称号、但已在1917年故去的老生谭鑫培。在旦行里,梅兰芳首屈一指。

民国初期,"向来旅京的东西各国人士以看中国戏为耻,自有梅剧以来,而后东西各国人士争看兰芳之戏啧啧称道,且有争聘至外国演剧之事"[1]。

(1)《春柳》第1年第7期,春柳事务所,1919年9月。

艺术上的成功，使梅兰芳产生了到海外展示表演艺术的愿望。但是，要带戏走出国门谈何容易？时局动荡，政府自顾不暇，根本没有向海外传播文化艺术的观念和决策。因此，1919年梅兰芳赴日公演从策划到成为事实，曲折艰难的程度可想而知。

梅兰芳访日公演是民间的艺术表演活动，必须得到政府的认可。在他走出国门的整个过程中，1919年第一次访日公演至关重要。时至今日，90年过去了，中国和日本都经历了翻天覆地的变化，他的首次访日公演已成为历史事件。兹根据中、日双方的相关文献，参照当事人的回忆和记述，将此次活动的策划过程和梅兰芳的目的"复原"如下。

（一）访日策划的过程

梅兰芳随行乐队的演奏员马宝铭在《梅兰芳东渡纪实》中对此次访日公演有过记录：

> 倡议者为日本帝国剧场社长大仓男爵。此议始于3年前（1916），以金银价格相去悬殊，故迟迟未行。迄今春，议始定。[1]

江上行《梅兰芳在国外》一文称：梅兰芳赴日公演的话题早在民国五年（1916）时就已提起——

> 但是当时风云多变，未几发生张勋复辟，都中大乱，此事遂被搁浅。后来章宗祥、陆宗舆先后出任驻日公使，日方又挽章、陆从中斡旋，直到大正八年（1919）四月下旬，帝国剧场一再催促，在梅兰芳的好友们大力支持下，方始成行。[2]

[1] 中国人民政治协商会议北京市委员会文史资料研究委员会编：《京剧谈往录三编》，第97—98页，北京出版社1990年9月版。
[2] 江上行：《六十年京剧见闻》，第119页，学林出版社1986年12月版。作者根据当年跟随梅兰芳赴日的赵桐珊、李斐叔和梅兰芳"智囊团"主要成员之一李释戡生前所谈撰写此文。又，牵线人龙居松之助后来在《中国戏剧》一文中亦称："这件事其实实现了此前一年的大正7年（1918）我和梅兰芳在北京的口头约定。"引自《中央史坛》通卷第36，4月特别号，第508页，国史讲习会，1923年。

1. 促成此次成行的三个关键人物

一般认为此事的倡议者是日本帝国剧场的大仓喜八郎男爵。其实，作为民间交往，有三个关键人物促成了此行：牵线人是日本文学家兼庭园学家龙居松之助[1]；中日双方的后盾分别是日本财阀兼东京帝国剧场会长大仓喜八郎男爵以及中国银行总裁、梅兰芳的挚友冯耿光。

1919年3月13日，日本《报知新闻》报道：

> 缔造初夏5月1日将初次来日本帝国剧场登场的中国名优梅兰芳一行20人来朝动机的文学士龙居松之助说："原来说去年（1918）就来的，可是由于梅先生的保护者、银行总裁冯先生（按：冯耿光）没应答，一度中止了此事……"

早稻田大学戏剧博物馆前任馆长河竹繁俊撰《世界的梅兰芳》称：

> 本来龙居就长期居住北京，和梅先生又是好友。梅先生前两次来帝国剧场公演的事，据说就是龙居先生拜托大仓喜八郎，并商定谈妥的。[2]

龙居是个"梅迷"，精通中文，他希望邀请梅兰芳赴日演出，因困于经费，便和梅兰芳的好友——中国银行总裁冯耿光商谈。恰逢此时，大仓喜八郎男爵访华。大仓和冯耿光在日本有过交往，冯耿光属于大仓想在中国结交的权贵。在龙居的陪同下，大仓观看了梅兰芳的《天女散花》，对梅兰芳的表演赞不绝口。他固执地认为，梅兰芳是位女士，怎么都不信他是个男优。于是，这位既是财阀、军火商又是东京帝国剧场会长的大仓到梅府拜访，与梅兰芳结了缘。在冯耿光回拜时，大仓正式向梅兰芳提出了访日的邀请，并商定了具体的日程和细节。

[1] 有的文章说牵线人是龙居赖三，误，事实上应是龙居赖三之子龙居松之助。龙居赖三是满洲铁路理事，在梅兰芳访日时也是日方的支持者之一。但龙居松之助是当时常在北京的文学家和庭园学家，是此行的实际牵线人。梅兰芳在《东游记》中文版第3页中提及了二人的父子关系。

[2] 河竹繁俊：《与日本戏剧共存》，第178—179页，都书店1964年11月版。此文主要追忆梅兰芳，回忆1956年梅兰芳第三次访日时到早稻田戏剧博物馆参观的情景，同时涉及梅兰芳的首次访日公演。

梅兰芳的密切合作者、剧作家齐如山如是说：

> 一次，日本财阀大仓喜八郎及文学家龙居濑三来访兰芳，我亦在座。大仓谈及梅可以到日本去演一次，亦未正式约请……于是，（齐如山）便打听大仓他们的真意。盖此事乃由龙居先生动意，龙居为日本之大文学家，于中国文化很有研究。他爱看梅的戏，每到北京，必要看梅，无一日间断。他与大仓为好友，便告知大仓。大仓亦曾看过几次，亦大恭维，以后又接洽过两次，渐有眉目。[1]

民国时期梅兰芳两次访日公演的主要剧场，便是在大仓担任会长的原日本东京"帝国剧场"。剧场的专务山本久三郎在《帝国剧场的回忆》一文中说：

> 邀请梅兰芳，源于大仓男爵在事业上与中国的密切关系，后来又经过他的努力斡旋而实现的。而且又因为男爵和梅兰芳的特殊私交，才使所有正式公演得以顺利进行。[2]

伊板梅雪《鹤彦翁[3]和帝剧》中也提到：

> 鹤彦翁到中国旅行时受当地官员的招待，看了梅兰芳的演出，便把梅兰芳请到帝国剧场，夹在（日本）女演员剧目中公演，那是大正八年（1919）五月的商业演出。[4]

日本业界众所周知，梅兰芳1919年赴日公演是帝国剧场会长大仓喜八郎邀请的。根据当时随行者和中日两国策划者、斡旋者记述的情况，实际上此行从策划到成行，经历了长达3年的漫长过程：1916年"谈及"，1918年"原定"，1919年正式"成行"。其间，中国政局风云变幻，发生了张勋复辟等政治事件，更有经费问题的困扰。

龙居松之助、大仓喜八郎、冯耿光三个关键人物的作用分别是：长住北

[1] 齐如山：《齐如山回忆录》第126-127页，中国戏剧出版社，1989年9月版。"濑"为误字，应为"赖"。如前注所言，并非龙居赖三，而是龙居赖三之子龙居松之助。

[2] 山本久三郎：《帝国剧场的回忆》（十三），《东宝》第64号，第64页，东宝出版社1939年4月版。

[3] 即大仓喜八郎。

[4] 伊坂梅雪：《鹤彦翁回顾录》，第330页，大仓高等商业学校1940年12月版。

京的龙居松之助作为"梅迷",凭着对梅兰芳表演艺术的狂热,希望将梅兰芳介绍到日本去演出,积极为中日双方牵线搭桥;身为财阀的东京帝国剧场会长大仓喜八郎来华,由他聘请,成为在日演出的有力后盾,从而得以迈出步伐;在具体的筹备、运行、操作中,国内必须有一笔可观的经费[1],此时,梅兰芳的挚友、中国银行总裁冯耿光鼎力相助,成为梅兰芳在国内的经济后盾。三者缺一不可。

梅兰芳在《东游记》中回忆道:"我回想第一次我们到日本演出时,经费完全由我个人筹集的。"[2] 这笔"经费",指的是在国内的所有准备,乃至踏上日本国土的一切费用。"我"的背后,是作为梅氏一生财政后盾和生死之交的冯耿光。上引江上行一文所说"帝国剧场一再催促,在梅兰芳的好友们大力支持下方始成行",指的就是此事。

在民间尽力促成此行的同时,理所当然地要得到政府的认可。于是,少不了先后出任驻日公使的章宗祥、陆宗舆的斡旋。至于日后章、陆二人在"五四"前后的拙劣政治表现和"卖国贼"的历史归宿则另当别论,不在本书的研究范围之内。

2. 剧目和演出方式的选择

梅兰芳访日公演的性质是民间的商业性演出活动,关于剧目及演出形式的选择,通过参与者的记录和回忆,可以推定其原委。

同行乐队演奏员马宝铭在《梅兰芳东渡纪实》的"序"中写道:

> 梅氏召玉芙、妙香、莱卿、宝铭商定出国人选和剧目,乃于公历1919年4月21日下午8时35分乘专备之花车出发。[3]

青年梅兰芳是有民间外交活动经验的。1915年,他刚满22岁。当时的中国外交部为了招待美国由300多人组成的一个教师团,邀请梅兰芳举行了公演。此次公演是向外国人介绍"国剧"(京剧)的首次尝试,梅兰芳表演

[1] 1919年5月2日国内《新闻报》"趣闻 国外"栏目题为《日人口中之梅兰芳》的报道中写道:"梅郎为人极爱体面而不惜金钱,此番东渡其所用衣服乐器均系新制,共费银八千余元。"
[2] 梅兰芳:《东游记》,冈崎俊夫译,第68页,朝日新闻社1959年版。
[3] 中国人民政治协商会议北京市委员会文史资料研究委员会编:《京剧谈往录三编》,第97—98页,北京出版社1990年9月版。

了那年新创作的古装剧《嫦娥奔月》。全场来宾都被梅兰芳细腻的表情、潇洒的姿态、高超的演技及中国古典戏曲独特的表现力所打动,给予极高的评价。此后,梅兰芳的舞台表演成了招待外国来宾不可缺少的一种仪式。[1]

在剧目改革方面,梅兰芳和他的支持者们致力于思考如何改变外国人不进中国剧场看戏的状况,以提高外国人对京剧的关注度。为了让外国人易于理解,他们既保留了京剧的特征又有若干创新,强调了京剧的舞蹈化,在服装和造型上突出了"美"的特点。《嫦娥奔月》就是梅兰芳与齐如山、李释戡、舒石义、许伯明按此宗旨创作的。之后,梅兰芳又与缀玉轩[2]中的支持者们一起创作了《黛玉葬花》、《天女散花》、《麻姑献寿》、《红线盗盒》、《上元夫人》、《霸王别姬》、《西施》、《洛神》、《廉锦枫》等新剧目。梅兰芳及其"智囊团"采取的这种剧目创新手法渐有成效,使外国人(包括欧美人和日本人)对梅兰芳及京剧产生了浓厚的兴趣,开始进中国剧场看戏,并研究中国戏曲。

此次访日公演,齐如山在回忆录中写道:当时《天女散花》正受欢迎,龙居、大仓二人盛赞此戏,梅兰芳本人也想演。但他说:"我的意思是中国戏到外国去演,一切以国剧为前提。""于是规定以《御碑亭》为主要戏,《游园惊梦》等昆腔戏也要一二出。经日本人要求,也演了几次《天女散花》。"[3]

帝国剧场会长大仓喜八郎只看过梅兰芳的《天女散花》,对它情有独钟,认为"此戏实在优美"[4]。他认为,日本剧场没有每天换戏的习惯,该方案不符合商业性演出的要求,于是坚持连续十天都要演《天女散花》。双方最终决定:前五天演《天女散花》,后五天演《御碑亭》和《黛玉葬花》等剧目。[5]

[1] 王长发、刘华:《梅兰芳年谱》,河海大学出版社1994年版;梅绍武:《我的父亲梅兰芳》,第167页,百花文艺出版社1984年版。
[2] 梅兰芳的书斋,实际上是梅兰芳的艺术沙龙。在缀玉轩中活动的梅兰芳的支持者们是梅兰芳的智囊团,也被称为"梅党"。
[3] 齐如山:《齐如山回忆录》,第127页,中国戏剧出版社1989年9月版。
[4] 同上。
[5] 引自《文艺杂事》,参见《日本及日本人》第757号,政教社,1919年5月15日。译文:在帝国剧场演出的剧目,由社长大仓男爵的独断,定下了最初五天演《天女散花》,剩下五天演《御碑亭》和《黛玉葬花》。但大仓男爵的十天都演《天女散花》的决定不适合商业性演出,剧场经营者恳请大仓男爵改变,终于剩余的五天改为其它剧目,而且梅兰芳一行作了每天都换戏的访日准备。在北京只看了《天女散花》的大仓男爵,定了如此单调的节目。

在梅兰芳赴日公演和选择剧目的问题上，当时长驻北京的中国通、戏剧领域的记者波多野乾一[1]也曾参与过意见。他在《福地信世和我》中回忆说：

> 关于招聘梅剧团的事，在北京由我、在东京是由福地氏从中协助。特别在公演的剧目等方面，除大仓男爵希望的《天女散花》外，其它全部由我提出方案，在东京再由福地氏进行取舍选择。[2]

梅兰芳在《东游记》的《会见老友》一节中也说："我第一、第二次到日本，他（按，指波多野乾一）都协力帮助。"[3] 可知，公演的剧目是由三方共同提案、统筹并最终定夺的。演出的最终成功使曾经有过的不同意见显得微不足道了。

至于演出方式，日方考虑由于是第一次把中国京剧介绍到日本，对日本观众来说是新鲜事物，加上梅兰芳访日京剧团规模小，演整台戏人员不够，因此主张与日本戏剧同台演出。这样做，第一容易接受，第二易于宣传，第三能够对日本戏剧有所促进。[4] 据当事人回忆，此次公演是和日本著名演员松本幸四郎（七世）、守田勘弥（十三世）及帝国剧场的专属女演员同台演出的，京剧被安排在日本戏剧之间[5]，这是合乎情理、可以理解的。

至于第二次访日公演前的策划筹备，目前没有找到具体资料，唯见1924

(1) 波多野乾一，当时长驻北京的日本特派记者，1922年和1925年出版了京剧著作《支那剧五百番》和《支那剧及其名优》，后改为《京剧二百年历史》，详下。

(2) 福地言一郎：《香语录》，第112页，1943年自费出版。福地氏是指被誉为"戏剧通"的日本地质学家、著名戏剧家福地樱痴之子福地信世，也是"梅迷"。此人常往返于东京和北京之间，是梅兰芳的好友之一。他在北京看戏期间，画了大量京剧速写，其中梅兰芳年轻时的舞台形象画得最为出色（部分见附录五）。

(3) 梅兰芳：《东游记》，冈崎俊夫译，第7页，朝日新闻社1959年版。

(4) 前引《齐如山回忆录》第127页中记述了龙居松之助曾写过一篇文章，大意是且不谈梅兰芳的艺术高妙，就他那面貌之美，如果到日本去演出一次，则日本之美人都成灰土。此文遭到许多日本人的反对，但结果居然成为了事实。笔者认为龙居松之助所指的不单单是一般意义上的美女，还包括艺术家们塑造的舞台形象，实际上涉及了日本演员的艺术水平。

(5) 当事人姜妙香回忆说："当年第一次到日本来，大仓喜八郎作主人……同时还动员许多位日本名演员和我们同台演戏。日本戏和中国戏交叉着演出，因当时我们剧团的规模没有这次访日京剧代表团那么大。"引自梅兰芳《东游记》，见梅绍武、屠珍等编《梅兰芳全集》第四集，第28页，河北教育出版社2001年5月版。事实上帝国剧场之后的大阪、神户演出都用了外借人员。

年《招聘于我国帝国剧场》一文的记载：

> 本年（1924）5月，（梅兰芳）再次与帝国剧场签约，10月东渡。东京之后，将至宝塚歌剧场公演。(1)

由此推断，从签约到成行仅5个月，准备工作十分局促。

（二）访日目的

两次访日公演都由帝国剧场大仓喜八郎邀请，梅兰芳京剧团以"个人团体"名义赴日，属于非政府的民间外交活动。两次访日，青年梅兰芳在而立之年前后（第一次1919年，25岁；第二次1924年，30岁）。他的这种"民间外交"，凭的是对京剧艺术的一腔热情，是下意识的，尚未达到成年后带有使命感的、自觉的"文化外交"、"艺术外交"高度。但是，他所做出的艺术传播成就是超前的、带有国际性的。第二次访日公演以后，1926年11月29日，美国驻中国的商务参事朱利安·阿诺尔德（Julien Arnold）在投稿文章中作如此评价：

> 那些在过去十年或廿年旅居北京的外籍人士，满意地注意到梅兰芳乐于尽力在外国观众当中推广中国的戏剧。……他在教育外国观众如何更好地欣赏中国戏剧表演者方面所尽的力量，也许同样可以使他感到自豪。此外，他在知识界中还把中国演员提高到普遍受人尊敬的地位。……因此，我们赞扬梅兰芳，首先由于他那卓越的表演天才，其次由于他在提高中国戏剧和演员在社会上的地位作出的重要贡献。第三点，由于他是一个渴望改进中国戏剧、并且富有独创精神的学生，使戏剧可以更加真实地反映中国人民的文化和艺术。我们祝愿他诸事成功，因为他在帮助西方人士如何更好地欣赏中国文化艺术方面所尽的一切力量，都有助于东西方之间的相互了解。(2)

(1) 宝塚少女歌剧团所著说明书《梅兰芳一行中国戏剧解说及其剧情》，第19页，阪神急行电铁株式会社，1924年11月。

(2) 梅绍武：《我的父亲梅兰芳》，第21页，百花文艺出版社1984年版。

1. "国耻日"风波

由于中国政局的动荡，在意识形态领域，民众的意见并不一致。在首次访日的演出风波中，可以清晰地看出梅兰芳此行的根本动机。

在东京帝国剧场的公演自 5 月 1 日拉开帷幕，5 月 12 日结束。因观众反响热烈，比原计划延长了两天。

当时正值中国发生轰轰烈烈的五四运动，反帝反日、抵制日货的群众热情十分高涨。1919 年 5 月 7 日，日本政府在皇居举行皇太子成人的"加冠仪式"，以日本首相原敬和各大臣为首，有 200 多名官员、军人参列。[1] 同日，有 2000 名左右中国留学生在东京举行了"国耻日"纪念游行。这与梅兰芳访日公演很不协调，甚至针锋相对。

"国耻日"沉重的国际政治背景在前章已有所涉及，1915 年 1 月，第一次世界大战期间，日本驻华公使与中国袁世凯政府秘密签订了旨在保障日本在华特权的"二十一条"，并在 5 月 7 日提出最后通牒，限 48 小时内答复。对中国来说，"二十一条"是莫大的民族耻辱，袁世凯政府却对其中的大部分予以承认。爱国民众由此举行了大规模的群众运动，并将 5 月 7 日定为"国耻日"。

1918 年 5 月，国内民众在"国耻日"举行了激烈的罢工运动，日本也出现了所谓"汉奸骚乱事件"。其时，一部分爱国的青年留学生在日本组织了"讨伐汉奸"会，认为凡是娶日本女子为妻的中国人都是汉奸，"先给他们一个警告，要叫他们立地离婚，不然便要用武力对待"。[2] 正是在这样的呼声中，娶了日本妻子的年轻的郭沫若"不消说也就被归在'汉奸'之例了"[3]。

1919 年 5 月 4 日，北京的爱国青年学生举行了震惊全国的五四运动。5 月 7 日，日本的中国留学生遥相呼应，举行了"国耻日"纪念游行。许多留学生以辍学归国表示抗议——归国留学生中，包括年轻的郭沫若。当时他极

[1] 1919 年 5 月 8 日的《东京朝日新闻》记载了当时民众观看加冠仪式的盛况："一大早为了看游行，从高轮御所的马场前门一直到二重桥，几乎聚集了整个东京城的民众。到二重桥附近的花电车一辆接一辆，在一个个路口，人们胸前戴着姑娘们发的白菊花，手持旗子，热闹的情景一直持续到了晚上九点。"
[2] 郭沫若：《创造十年》，第 32 页，现代书局 1933 年版。
[3] 同上。笔者按，第二次世界大战以后，20 世纪 50 年代，郭沫若担任第一届中日友好协会名誉会长。

第二章 寻梅觅迹

为愤慨，归国后在上海表示："哀的美顿书已西，冲冠有怒与天齐……"[1]

在爱国思潮的强烈影响下，激进的中国留学生将梅兰芳的访日公演认定为"旧封建社会"的表现，并且以激烈的抗日声浪加以抵制。如此非常时期，梅兰芳访日公演的进行十分艰难。正如郭沫若所说，不管梅兰芳的主观意图如何，客观上他作为中国文化"划时代面貌"的一部分，必然被卷入政治运动的漩涡。一些留学生将梅兰芳指为"亲日派"，有的甚至以恐吓信威胁梅兰芳，逼迫他停止公演。[2]

情势紧迫，相关负责人抱着"艺术无国境"的态度，摘掉了原本悬挂在剧场入口处的"日中友好"匾额，演出继续进行。5月7日当天，梅兰芳上演的《御碑亭》客满。

首先，作为商业性演出，势必涉及主要操办者大仓喜八郎。

大仓不仅是帝国剧场的会长，更是大仓财阀的创始人。日本明治维新后，在日俄战争和中日甲午战争中，大仓因供应军需物资积累了巨额财富，在财界有很大的影响力。从他蓄财的背景可以想象到，他不仅在日本国内有相应的势力和实力，而且与中国政界、官界、军界有密切的交往，能发挥"政治商人"的作用。

大仓很关注文化教育。1898年（明治三十一年），他创办了大仓商业学校（现东京经济大学）；1917年（大正六年），他创设了日本最早的私立美术馆（大仓集古馆），并因此成名。对戏剧和中国文化，大仓也有极大的兴趣。但是，他对京剧并不在行，只试图以资助、庇护著名演员来获得和维持在文化界、商业界的地位，利用京剧来维系他的交友网，扩大自己的影响力。通过介绍梅兰芳赴日公演，他可以显示自己对中国文化的造诣之深，给日本业界造成在中日贸易方面首屈一指的印象，也促使中国方面进一步认识到他是日本方面屈指可数的实力派。

[1] 郭沫若：《创造十年》，第33页，现代书局1933年版。
[2] 见1919年5月8日的《东京日日新闻》和《东京朝日新闻》。在《东京朝日新闻》中有这样一则报道，题为《恐吓信惊现在梅兰芳面前 威胁说给日本人演出是何居心 摘掉中日友好的匾额继续演出》。梅兰芳在访日公演期间共收到十封左右留学生写来的恐吓信，信中写道："在山东的主权问题上使我国越来越陷入困境，此时为取悦日本人而满不在乎地登台演出是何居心？如果今天（笔者按，指5月7日，即'国耻日'）出演的话，作好回国后死路一条的思想准备吧！"

值得注意的是，大仓擅长自导自演、制造大众关注的话题，所以在日本民众中较有人气。在邀请梅兰芳赴日公演这一事件中，他不仅是总策划、承办人，而且是资金资助者。

赴日公演前，梅兰芳在日本并不有名，中国京剧也鲜为人知。由于操办者大仓的事先宣传、利用媒介的大力推广，以及在政、财、文、艺各界的预先准备，使得日本人并不熟悉的梅兰芳一跃而成为时代的宠儿。梅兰芳作为"中国的文化艺术使者"，在国际民间友好交流方面迈出了一大步。在这关键的一步中，应该说大仓起了重要的作用。

两国间政治关系发生危机时，通常会通过民间的非政治活动来谋求缓和。1920年代前后，中日关系尚未全面交恶，不同于30年代中叶至40年代中叶，双方交战、断绝外交关系，处于敌对状态。尽管在政治上牵扯到国家利益和民族利益，冲突不断，但是在民间，希望中日关系有所改善的人不在少数。然而，在政治、经济、文化方面兼具实力和影响力的有识之士毕竟凤毛麟角，大仓是能堪当此重任的角色之一。

其次，关系到梅兰芳访日演出的目的和梅兰芳本人的态度。

1919年4月下旬，梅兰芳来到了住宿地以后，谈及此行的目的：

> 我这次来日本，是大仓男爵的斡旋。一是我妻子早已憧憬日本的风光……逗留时间较短，我想研究日本的歌舞伎和谣曲、实现了妻子的观光愿望后回国。和帝国剧场约定10天，每天换剧目，第一天是《天女散花》，这出戏是为我新写的剧本，第二天是《贵妃醉酒》……[1]

这是很朴实的、表面化的商业演出的想法。梅兰芳后来回忆这段历史时说：

> 我回想第一次我们到日本演出时，经费完全由我个人筹集的，当时剧团的规模比较小，开支比较紧，如果演出不能卖座，是要赔本的。因此，多少带有一些尝试性质。总而言之，第一次访日的目的，主要并不是从经济观点着眼的，这仅仅是我企图传播中国古典艺术的第一炮，由于剧团同志们的共同努力，居然得到日本人民的欢迎，因此我

[1]《中央新闻》1919年4月26日。

才有信心进一步再往欧美各国旅行演出。[1]

他在《日本人珍贵的艺术结晶——歌舞伎》一文中还说：

> 在1919年，日本东京帝国剧场邀请我到日本去作一次旅行演出。我很早就有这样一个愿望，想把中国古典戏剧介绍到国外去，听一听国外观众对它的看法，所以我很愉快地答应了这个邀请。经过一个筹备时期，我就带着剧团到日本，这是我第一次到国外演出，我们的戏剧在东京和日本人民见了面，受到日本人民热烈的欢迎。[2]

"国耻日"演出风波，是这次演出中引人注目的事件，关系到对梅兰芳的历史评价。笔者认为，它涉及青年梅兰芳访日演出的目的，因此，有必要梳理一下当时的事态和当事人梅兰芳处理此事的心态。

梅兰芳接到恐吓信的第一反应是：5月7日停演。1919年（大正八年）5月8日，《东京日日新闻》在题为《给梅兰芳的恐吓信》一文中作如下报道：

> ……梅兰芳也有想在当天（笔者按，5月7日）停演的想法，可是到东京后，人气非常旺，结果反倒延长了两天。由于戏票已全部售罄，他怕给帝国剧场和观众带来麻烦。为了顾全大局，昨晚仍然出演。遵照事先的约定，他不顾疲倦，始终坚持出场。

结果是，5月7日帝国剧场依然如约上演京剧《御碑亭》，而且客满。当时，台下观众掌声四起，台上演员和后台工作人员则个个提心吊胆。

当时担任帝国剧场专务的山本久三郎在《帝国剧场的回忆》（第十三回）一文中回忆说：

> 梅兰芳作为中国人，当然说"我停止演出"，大仓男爵也助言说"休演"。[3]

当天在皇居，正好在举行皇太子成人的"加冠仪式"，日本东京从国家行

[1] 梅兰芳：《东游记》，冈崎俊夫译，第68—69页，朝日新闻社1959年版。
[2]《世界知识》1955年总第20期。
[3]《东宝》第64号，东宝出版社，1939年4月。全过程译文见附录二。

政机关到银行、公司全部休息，给剧场预售票带来了特殊盈利。一旦停演，造成社会舆论，势必给剧场信誉和经济效益带来重大的负面影响。鉴于此，山本下狠心到帝国饭店恳请梅兰芳，"再三恳求他出演，但是他却怎么都不肯应允"，又经小村侯爵不懈地悉心解释、诚恳相劝，梅兰芳松口说："如果连大仓男爵都同意的话，我就出演。"(1)

大仓的考虑是比较慎重的：梅兰芳是代表中国的国宾，关键是现在他在日本。万一在日本的中国人有所妄动，后果将不堪设想。因此，他坚决反对演出。山本专务则明确表示：舍命也要保这场演出。大仓见山本如此坚定，无话可说，无奈之下，同意以摘取"日中友好"匾额的方式，在中国的"国耻日"正常演出。

山本专务是亲自处理梅兰芳"国耻日"公演的具体事务的。根据以上回忆，梅兰芳决定停演到同意出演，有一个矛盾、痛苦的心理过程，甚至有一点冒险精神。他的决定应该是无奈之举，其中大仓男爵是关键人物。大仓对梅兰芳停演的理解和最终决策，是理性而明智的。他同意临时摘掉"日中友好"牌匾的做法和"艺术无国界"的想法，既缓解了尖锐的矛盾，也符合梅兰芳艺术至上、对观众负责的基本宗旨。

为艺术而作出必要的妥协，前文"剧目和演出方式的选择"部分也可以作为旁证。赴日演出前，梅兰芳准备的剧目有《天女散花》、《御碑亭》、《贵妃醉酒》、《嫦娥奔月》、《金山寺》、《琴挑》、《游园惊梦》、《思凡》、《黛玉葬花》、《晴雯撕扇》、《虹霓关》、《奇双会》、《乌龙院》、《鸿鸾禧》、《空城计》等，共二十余出。双方最初约定，在帝国剧场演出10出，每天更换剧目。实际演出时，只上演了5出。按中国梨园行的旧俗，如果没有特殊原因，倘若事先决定的剧目被临时更换，演员可以拒绝演出。梅兰芳则对此作出了让步，而且同意与日本戏剧同台演出，将京剧排为第四出。后来因人气旺，又延长了两天。

梅兰芳1919年赴日公演的原稿未公开，已在"文革"中丢失，关于此事，他本人的想法不可得知。但是，在日本《品梅记》中署名天鹊的《梅兰芳》一节，留下了相关的原始材料。天鹊在《梅兰芳》中采用与梅兰芳对话的

(1)《东宝》第64号，东宝出版社，1939年4月。全过程译文见附录二。

形式写道：

> 梅兰芳先生……《顺天时报》上刊登了您15天的预定剧目，周到地体现了您此次东游的艺术造诣，更可以看出您在艺术上的全面追求。非常感谢您有如此认真的态度。可是，号称富豪的您的邀请人和帝国剧场当事人由于无知，预定剧目被盲目变更了。为此，我极为愤慨。您对他们盲目无知地安排剧目给予了宽容，这是多么令人钦佩的风范啊！相比之下，我倒为自己逞性子的愤慨感到了惭愧。当时我真担心您会拂袖而归。……[1]

梅兰芳访日的牵头人龙居松之助也表示了不满：

> 对于这次的剧目，我当然也有意见。即使不是每天更换剧目，至少也要每隔两天换一次，尽量想介绍能突出中国京剧特征的剧目。但是，为了剧场的方便，（梅兰芳）才那样演的。[2]

2. 帝国剧场复建与赈灾

事隔5年，1924年10月12日至11月13日，梅兰芳再次进行了访日公演。10月12日一早，梅兰芳与同行者49人一起抵达日本，次日《东京朝日新闻》便有报道，称："身着竖格子麦尔登呢西装的梅兰芳，脸上浮起女性般温柔的笑容，说明解释着。"他谈到了此次来日的目的及准备的剧目：

> 我再次来日，是为了参加对我有多方照顾的大仓先生的祝寿典礼。……（4天的剧目），都是我擅长的剧目，以表祝贺。（上次访日）观看了日本戏剧后，由于语言上的障碍，只看懂了故事梗概。借此次机会，我计划编排日本的代表作，从我们从事的事业方面，为增进中日友好而尽力。[3]

当天他还说：

[1] 青木正儿等：《品梅记》，第106—107页，汇文堂书店1919年9月版。
[2]《东京日日新闻》1919年5月30日。
[3]《东京朝日新闻》1924年10月13日。

> 此次大仓男爵八十八岁的寿辰庆典，我很早就接到了邀请。而且，我也希望能在帝国剧场演出……也很想看看帝都震灾后的状态。以舞蹈为主的中国戏剧的创新剧目，也有反映妇女问题的、也有从贵国小说翻译过来的作品。我希望将来也能致力于上述创作方向。[1]

除了为大仓男爵88岁祝寿外，其中还有两个重要信息是：(1) 东京帝国剧场经历了关东大地震后的改建，此行同时参加改建后的开台庆典；(2) 学习日本，希望将来能致力于创作以舞蹈为主和反映妇女问题的新作品。

10月14日，梅兰芳到达东京帝国饭店后，又虔诚地说：

> 5年前我来到日本，看到了震前的东京，今天我又见到了震灾后的东京，不禁感慨万分。震灾后，我对贵国所尽的微薄之意，芳泽大使写来了诚恳的感谢信，使我感到十分汗颜。当时我未能竭尽全力，因此，这次我是带着向日本各方人士致歉的心情来演出的……[2]

1923年9月，日本发生关东大地震，民众损失惨重。梅兰芳在中国国内发起了"全国艺界国际赈灾大会"，呼吁演艺界出资援助日本同行。[3] 当时，北京的京剧名伶响应梅兰芳的呼吁，于10月2日、3日举行了两天义演，委托中国外交部将义演的纯收入7095.3元转交日本。[4] 除了此次义演外，他又以私人名义向日本大使馆的芳泽先生寄去了500元捐款，并附上书信。[5] 此外，他还在外交部举办的"日本受灾儿童救援舞蹈会"上出演了《红线盗盒》，参加此次救援活动的各界人士有1300余人，筹集灾款共1万余元。[6] 这就是梅兰芳所说"震灾后我对贵国所尽的微薄之意"。

(1)《国民新闻》第7页，1924年10月13日。
(2)《都新闻》1924年10月15日。
(3)《梅兰芳拟发起艺界大会》，《顺天时报》第7页，1923年9月7日；《日灾与剧界》，《顺天时报》临时增刊第9页，1923年9月23日。
(4)《北京剧界日灾助赈会启示》，《顺天时报》第1页，1923年10月12日；《剧界函送赈款》，《顺天时报》第7页，1923年10月12日。
(5)《梅伶与日使函》，《顺天时报》第7页，1923年9月9日。
(6)《协济被灾日童会》，《顺天时报》第7页，1923年9月27日；《外交部协济日童跳舞会》，《顺天时报》第7页，1923年9月29日；《外交部之跳舞会》，《晨报》第6页，1923年10月1日。关于梅兰芳引领剧界赈灾义演之史实，吉田登志子女士发表了《梅兰芳与关东大地震》一文，见《中国艺能通信》第38、39合并号，中国艺能研究会1999年版。

两次访日，梅兰芳都在繁忙的演出日程中挤出时间来，见缝插针地观摩日本的歌舞伎、能乐和新派剧等舞台演出。

回顾此前的演艺生涯，青年梅兰芳在深入把握传统京剧、昆曲精髓的同时，在社会革命、戏剧革命的风潮中顺应时代的需求，比较重视反映社会问题的古装新戏和时装新戏。这些戏上座率高，有时甚至一票难求。但是从艺术的角度看，时装戏念白加唱的写实化表演手法很难充分体现传统京剧的表演特色，因此梅兰芳在1918年创作演出了《童女斩蛇》之后，曾经表示不再演这类剧目。他在日本多次观摩歌舞伎、能乐和新派剧，表示要在形式和内容上与日本戏剧界互相借鉴，摸索新的创作方向，这确实是关于他访日目的的由衷之言。

二、首选日本之要因

梅兰芳年轻时就重视与外国友人的交往。正如前文所述，1915年他22岁时就为中国外交部组织的美国教师团演出过新创作的古装戏《嫦娥奔月》，评价极高。此后，他的表演成为招待外国来宾不可缺少的仪式。为适合不懂中文的外宾观赏，他与友人们创作了一系列强调京剧舞蹈和服饰美、造型美的新作品。梅家好客，据记载，位于北京东城无量大人胡同的梅宅（曾是王府）经常接待艺术界、教育界、政界、实业界的人士，在这里，梅兰芳接受过许多国家及各个阶层人士的访问。[1]

1920年代左右，梅兰芳在国内外已享有盛名，相继受到国外邀请。涛痕（笔者按，本名李文权）撰文《法美争聘梅兰芳》，记述了1919年美法争相邀请梅兰芳的历史事实：

> 梅兰芳就日本之聘，明言一个月，出五万元之包银，在日本已为破天荒之高价。而中国伶界得如此之重聘，亦未之前闻。已定议四月

[1] 参见大型画传《梅兰芳》编辑委员会编：《一代宗师梅兰芳》，北京出版社1997年版。

中旬前往。

美国以为梅兰芳宜先到美国一行,来回约五个月,以三十万美金聘之。

法国又以兰芳不到法国,而法国之戏剧美术不足以光荣,无论须银若干,法国不惜。

一名优出洋,小事也。外国当仁不让,亦可见矣。然而兰芳不肯作拍卖场之行为。仍按约先至日本云。[1]

美国与法国争聘梅兰芳的条件比日本丰厚,为何梅兰芳仍决定按约先访问日本?除了外在因素以外,有什么内在因素促使梅兰芳首选日本?

现存资料中,梅兰芳自己并没有直接言及为何先访日本而不是美国或法国,然而考察其身边友人和文化氛围,可知他首选日本并非偶然。

在梅兰芳身边的日本友人,从民国初期起就不少,如大仓喜八郎、龙居松之助、福地信世、辻听花、波多野乾一等;辅佐梅兰芳的"智囊团"中,很多都是有日本留学经历的,如冯耿光、李释戡、吴震修等。这些人士对梅兰芳出国访演首选日本起到了内在的推动作用。

(一)关注梅兰芳表演艺术和中国京剧的日本友人

日本演艺界邀请梅兰芳访日,以及梅兰芳出国首选日本,有厚重的人文基础。在宏观上,它与上一章所述20世纪初留日思潮的背景和"一衣带水"、"同文同种"、"维新文化"等原因有关,具体说,与当时关注梅兰芳和中国京剧的各界友人的支持与努力有直接关系。现将主要日本友人归纳如下。

1. 大仓喜八郎(1837—1928)

此人上文已涉及。这里需要补充说明的是,按大仓喜八郎的社交圈子,梅兰芳是他在中国交友的目标之一。石田健一郎在《鹤彦翁在中国的交友》中有如下记载:

[1]《春柳》第1年第4期,春柳事务所,1919年。

大仓喜八郎
（出自《帝国剧场之五十年》，东宝株式会社，1966年9月。早稻田大学坪内博士纪念演剧博物馆收藏。）

　　（大仓喜八郎）交友的范围……仅现在能立刻想起的代表性人物就有：

　　宣统皇帝；肃亲王；

　　前元首：袁世凯、孙文、黎元洪、冯国祥、徐世昌、曹锟，
　　　　　（以及）段祺瑞、张作霖；

　　前国务总理：梁士诒；

　　……

　　民党：黄兴、……汪兆铭、廖仲恺、胡汉民；

　　实业家银行家：周作民、王克敏……；

　　外交家：汪大燮；

　　督军及军人：……冯玉祥、……阎锡山、吴佩孚……；

　　艺术家：梅兰芳、绿牡丹、小杨月楼。[1]

　　民国初叶，梅兰芳在国内知名度极高，是政界、军界、商界宴宾的首选演员。[2] 在大仓喜八郎的社交范围内，他与宣统皇帝、民国总统和政界、军界人物并列是不言而喻的。

(1) 鹤友会：《鹤翁余影》，第438—439页，鹤友会1929年刊行。
(2) 梅兰芳曾进入宫廷，在漱芳斋为宣统皇帝演出《贵妃醉酒》。

日本著名演员田村嘉永子写道：(大仓喜八郎出访中国时)，"在北京有各方重要官员到场，梅兰芳等所有著名演员欢迎，作为后援"[1]。

如上所说，大仓喜八郎来华时看了梅兰芳的《天女散花》，错认梅兰芳是女性，赶到后台就成了"梅迷"。日后，他便是梅兰芳访日公演的邀请人和承办方，而且与梅成为挚友。1924年梅兰芳第二次访日演出，原因之一便是为大仓喜八郎的88岁生日祝寿。

2. 龙居松之助（1884—1961）

如上文所说，龙居松之助是日本的文学家、庭园学家、教育家，是1919年促使梅兰芳首次访日成行的牵头人。早在1918年，他就在日本杂志上发表《中国戏剧的革命与名伶梅兰芳》一文，赞美梅兰芳说：

> 中国戏剧将要发生惊人的革命。这将凭借绝代名优梅兰芳的艺术野心和天才。（他）正在稳步而顺利地呈现于世。
>
> 我来北京之前，一直认为中国戏剧极其落后，是神乐式的、非艺术的。但是，一旦接触了梅兰芳的艺术，便顿悟其将来惊人的发展前景。
>
> 梅兰芳有一般中国演员所没有的多方面的卓越，其中使我惊讶的是他的表演技巧。当然，与生俱来的美貌给他带来了魅力资本，他的眼睛的运用、嘴角的可爱，巧妙地表现所有的表情。如此绝伦的演员为何诞生在今天的中国剧坛？实在令我感到不可思议！
>
> 梅兰芳已在众多演员中出类拔萃，而且他的艺术非常有现代倾向，所以，（他）不满足于传统的中国戏剧并非没有道理。
>
> 我和他见面试着交换了有关中国戏剧改良的意见，那女性般美丽可爱的容貌，很热心地听取了我的意见。他也明白现在中国戏剧的缺陷，举出了许多必须改良的方面。
>
> 这对于中国戏剧来说实为幸事！[2]

1919年第2期的《春柳》，也专门介绍了龙居松之助发表在满洲《日日新闻》上的题为《梅兰芳》的文章。文中表述了他对梅兰芳艺术的惊骇与叹服，

[1] 鹤友会：《鹤翁余影》，第329页，鹤友会1929年刊行。
[2] 《谣曲界》第9卷第4号，第52页，丸冈出版社1918年（大正七年）10月版。

对梅兰芳的貌、唱、姿、眼以及善于表演等方面赞不绝口：

> 一言以蔽之曰，梅兰芳，天才也！[1]

梅兰芳访日时，媒介报道了对龙居的采访：

> 文学士龙居松之助说："我和梅先生认识是去年8月底，是在剧作家西宗康氏的竭力推荐下初次见面的。至9月间一直在一起，互相来来往往。"[2]

1923年，龙居松之助本人在《中国戏剧》一文中写道：

> 中国戏剧……向一般日本人公开介绍，应该是在大正八年（笔者按，1919年）5月，即梅兰芳在东京的帝国剧场舞台出现的时候。这件事其实是实现了在此之前一年的大正七年于北京我和梅兰芳之间的口头约定。实际上就连对他的艺术充满信心的我，都没预期到他能让日本戏迷达到如此满足的程度。[3]

早稻田大学戏剧博物馆的前任馆长河竹繁俊回忆，1956年梅兰芳第三次访日公演时参观该博物馆，与曾经在早稻田大学留过学的访日京剧团副团长欧阳予倩并肩行走。其《世界的梅兰芳》一文中提到了梅兰芳对龙居的敬重：

> 出现在面前的是龙居松之助，异地重逢，欣喜万分，梅先生宛如对待师父似的恭恭敬敬地深施一礼。……龙居松之助长居北京，和梅先生有深交，因此梅先生的前两次访日、在帝国剧场公演，据说就是龙居先生拜托大仓喜八郎，并商定促成的。[4]

[1] 老鹤：《外人心目中之梅兰芳》，《春柳》第2期，春柳事务所，1919年1月。
[2] 《报知新闻》1919年3月13日。
[3] 国史讲习会编：《中央史坛》通卷第36，4月特别号，第507、508页，国史讲习会，1923年4月。
[4] 河竹繁俊：《世界的梅兰芳》，《与日本戏剧共存》，第178—179页，东都书店1964年版。

3. 福地信世（1877—1934）

当时，因工作关系进出中国的日本人很多，被誉为戏剧通的地质学家、日本新舞蹈运动推进者的福地信世就是其中的一位。他是日本明治时代戏剧泰斗福地樱痴的长子，与梅兰芳是朋友关系，是梅兰芳的狂热戏迷。

其友人若林弥一郎曾有如下回忆：

> 那时的北京，随梅兰芳起，名伶如云。福地君每天约我去看戏，有时昼夜看两场。福地君手握铅笔，在半睡眠状态写生，像画草图似地草草地画着。次日早晨，竟然完成了好几张像样的、精彩的、五彩斑斓的画……
>
> 有一次拜访梅宅，见过他请教梅兰芳在舞台上如何体现婀娜多姿的身段以及脚步的走法，自己模仿。此外，还向梅兰芳请教许多专业性的事情。那时还得到了梅兰芳演出《思凡》用过的云帚。此后，田村嘉久子在上演他（笔者按，指福地信世）创作的舞蹈《思凡》时，

福地信世
（出自福地家族编纂委员会编：《福地信世》，1943年自费出版，非卖品。早稻田大学坪内博士纪念演剧博物馆收藏。）

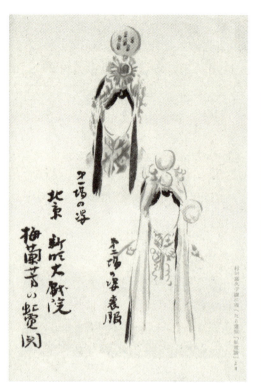 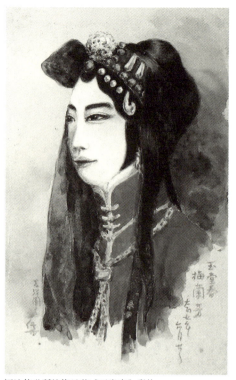

福地信世所绘梅兰芳《虹霓关》速写

（画面文字为："梅兰芳的《虹霓关》。北京新民大戏院。第一场的容姿，第二场的容姿、丧服。"出自福地家族编纂委员会编：《福地信世》，1943年自费出版，非卖品。早稻田大学坪内博士纪念演剧博物馆收藏。）

福地信世所绘梅兰芳《玉堂春》彩妆

（画面文字为："《玉堂春》，梅兰芳。大正七年（1918）六月二十日吉祥园。信世。"早稻田大学坪内博士纪念演剧博物馆收藏。此画被收录于1925年11月国际情报社出版的《名优叫座狂言集》。在这本日本著名演员的舞台写真集中，梅兰芳是唯一被收录的外国演员。）

吸取了从梅兰芳那里学来的脚步，并使用了那把云帚……[1]

文中提到的福地信世画的京剧速写，有一百多幅现藏于早稻田大学戏剧博物馆。一般认为，其中梅兰芳年轻时的舞台形象画得最为出色。在家族自费出版的《福地信世》一书中，也有福地信世所画的梅兰芳《虹霓关》的舞台速写，还刊载着1930年梅兰芳因赴美公演途经日本而由福地信世所写的欢迎歌词。

[1] 若林弥一郎：《福地君之事》，见福地言一郎编《香语录》，第38页，1943年自费出版。

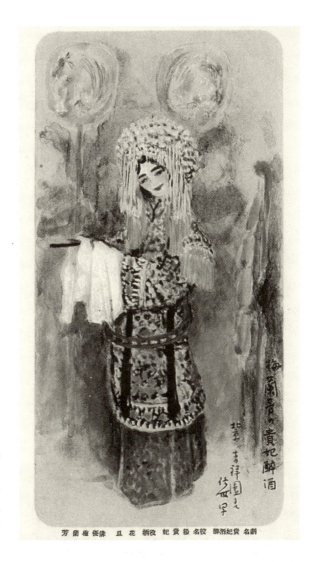

在日本发行的梅兰芳《贵妃醉酒》明信片
（福地信世1918年6月绘于吉祥园，发行年不详。个人收藏。）

这些都能体现福地信世早年对梅兰芳年轻时舞台形象的关注、热爱以及与梅兰芳的深厚友情。[1]

梅兰芳在1956年第三次访日时也提到了福地信世：

> 30年前，有一位日本画师福地信士（笔者按，应为"世"）先生到中国来画了许多戏像，他还送给过我一本画册，画得非常生动

(1) 参照由福地信世家族委托儿玉秀雄等编委会编写的《福地信世》《遗稿》，1943年自费出版。

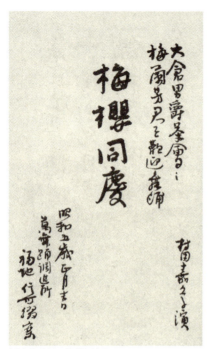 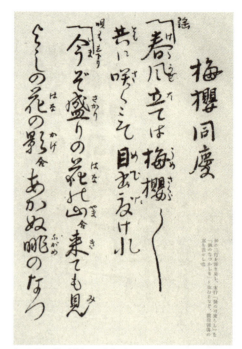

福地信世写"梅樱同庆" 　　　　　福地信世作《梅樱同庆》歌词

（1930年1月梅兰芳访美途经东京时，大仓喜七郎男爵（大仓喜八郎之长子）举办了欢迎梅兰芳的"梅樱同庆"舞蹈茶会。此图为参加欢迎会的福地信世为了表示对梅兰芳的欢迎之意，即兴将长谣曲《手习子》中歌词修改为《梅樱同庆》之自留手稿。图中文字为："村田嘉九子演。大仓男爵茶会：欢迎梅兰芳君舞蹈，梅樱同庆。 昭和五年（笔者按，1930年）正月吉日，万舞蹈调进所，福地行世缀案。"出自福地家族编纂委员会编：《福地信世》，1943年自费出版，非卖品。早稻田大学坪内博士纪念演剧博物馆收藏。）

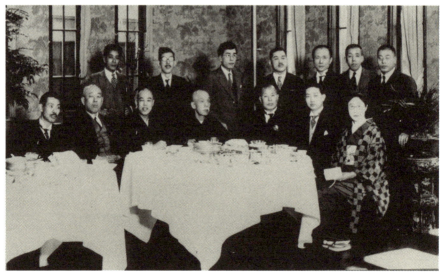

1930年梅兰芳一行访美途经东京，出席了由大仓喜七郎（大仓喜八郎之长子）男爵举办的欢迎茶话会。
（照片前排右一为村田嘉久子，右二为梅兰芳，右五为福地信世。梅兰芳纪念馆收藏。）

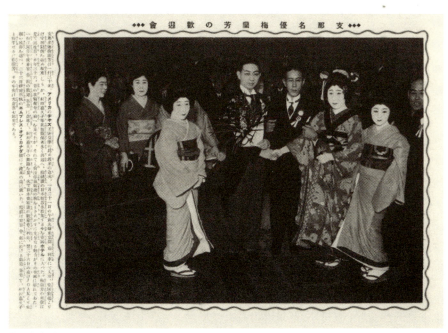

茶话会合影

（杂志名不详，个人收藏。照片译文：中国著名演员梅兰芳一行二十名，在赴美视察"爵士王国"的途中，于1月21日上午九点到达东京车站，乘列车进入东京都内。守田勘弥、坂东秀歌、村田嘉久子等帝国剧场的许多演职员出迎。在许多狂热的"梅迷"姑娘的簇拥下梅兰芳进入了帝国饭店。梅兰芳是第三次来日本。今年36岁，比起以前的英俊美貌多少有些逊色，但即使如此，在他的明眸中也洋溢着足以使见异思迁的女性们心跳的魅力。梅兰芳一行于同日下午出席了东京会馆的茶话会，欣赏了村田嘉久子的舞蹈。接着又列席了日本画家联合会的欢迎会。翌26日［笔者按，误，应是22日］晚在日本第一电台致辞，23日乘坐横滨出发的"加拿大皇后"号赴美国。此照片是在东京会馆的的欢迎茶话会上，梅兰芳与村田嘉久子握手时的留影，两人中间为大仓喜七郎男爵［笔者按，右一为福地信世］。）

……这位老先生恐怕已经不在了，否则他会来看我的。[1]

关于福地信世与梅兰芳首次访日公演的关系，前引波多野乾一提到："邀请梅剧团之事北京由我，东京由福地氏加入协助行列"；"有关演出剧目等，除了大仓男爵希望的《天女散花》外，全部由我提出原案，再由东京的福地氏取舍选择"。[2] 日本的梅兰芳研究者吉田登志子对此有专门论证，此处不赘。

(1) 梅兰芳：《东游记》，冈崎俊夫译，第158页，朝日新闻社1959年版。
(2) 波多野乾一：《福地信世与我》，见福地言一郎编《香语录》，第112页，1943年自费出版。

4. 辻听花（1868—1931）

辻听花并非梅兰芳的挚友，但他是中国通，是长驻北京的戏剧记者、戏曲理论家和剧作家，作为长辈，尤其关注并赏识梅兰芳。他对中国戏曲界和梅兰芳的报道研究，对梅兰芳赴日公演起到了潜在的积极作用。

1898年辻听花就来到中国，在北京和天津的茶园里第一次接触了京剧，此后常驻中国，被誉为"一代戏迷"。

辻听花在京剧的评论、传播及研究方面有独特的贡献。经过20年左右的积累，他在1920年出版了中文版的《中国剧》一书。尽管文字比较简略，但是涉及剧史、剧论、演员、剧场、经营、演出等方面，比较全面地介绍了存活于舞台上的中国戏曲，尤其是京剧。可以说，它是一部难得的聚焦场上的近代戏曲史著作。当时，除了王国维的《宋元戏曲史》以外，中国学术界有穆辰公以名伶家谱为中心的《伶史》（1917），后来又有日本青木正儿的《中国近世戏曲史》（1933），但是都没有关注场上。从这个角度看，辻听花的《中国剧》（1920）对于戏曲艺术研究的观念、范围、视野，在方法上是超前的。他以全新的观念对中国戏剧加以记述，这本书可以说是近代以来了解中国戏曲史和戏曲艺术的一部筚路蓝缕之作。以青木正儿为首，日本的黑根祥作、塚本助太郎、村田乌江、波多野乾一等中国戏剧专家皆拜访过辻听花，向他请教[1]，都不同程度地受到这位"戏迷"先驱的影响。

辻听花1920年5月5日出版的《中国剧》中附有梅兰芳《天女散花》剧照和梅兰芳等人的名片照片[2]，据此判断，在梅兰芳第一次访日前后，辻听花与梅兰芳有过交往，与梅兰芳的"缀玉轩"诸公也都熟识[3]。

辻听花1912年到北京《顺天时报》供职，当年就连载发表了以中文撰写的戏曲剧本《兰花记》。1913年元旦，辻听花又在《顺天时报》上撰写了

[1] 参考中村忠行：《中国戏剧评论家辻听花》，吉田薰译，见蒋锡武主编《艺坛》第4卷，第98页，上海书店出版社2006年1月版。

[2] 作者在凡例中注明"是书所收各种照片及字画概系南北名伶及剧友诸君所亲赠"。

[3] "缀玉轩"诸公指冯耿光、齐如山、李释戡、张缪子、吴振修、许伯明、舒石父等，为梅兰芳后援会。1924年11月日本出版的第18年第11号《演艺画报》中，刊登着同年9月日本著名歌舞伎演员市川左团次访中时在冯耿光宅邸的合影，其中有梅兰芳、市川左团次、冯耿光、辻听花、波多野乾一、齐如山、李释戡、许伯明等人，说明辻听花和梅兰芳的挚友们都比较熟悉，长期旅居北京的辻听花带着访中的市川左团次等人拜访梅兰芳及其挚友也不无可能。

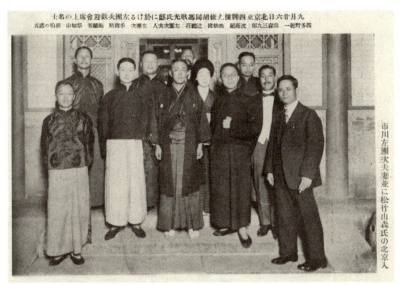

梅兰芳（左三）与波多野乾一（右一）、冯耿光（右四）、辻听花（右六）、李释戡（左四）、齐如山（左二）等中日友人合影
（摄于1924年9月26日著名歌舞伎演员市川左团次夫妇访华时的冯耿光宅邸。出自《新演艺》第9卷第11号，玄文社，1924年11月。早稻田大学坪内博士纪念演剧博物馆收藏。）

《演剧上之北京及上海》，还在第五版开设了"壁上偶评"栏目。此后，在"壁上偶评"专栏中，他不断发表独到的戏剧观，包括对中国戏剧改良的意见和戏剧评论，又以《正桌燕菜全席》、《梨园花谱》、《梨园禽谱》、《梨园兽谱》、《梨园鱼谱》等别出心裁的方式，以演员的艺术风格拟制中国菜谱，对京剧演员予以评价。其中，梅兰芳的名字在1913年《正桌燕菜全席》的"四鲜"中排列首位。在1914年元旦刊载的《中国梨园榜》上，梅兰芳在"北京男伶"排行榜中与朱幼芬并列"三甲二名"。可见，当时只有二十一二岁的青年梅兰芳的才能，已经很为受众所赏识。

辻听花在梅兰芳成长阶段就开始关注他。日本《由报刊看日中关系史》一书在"后记"中有这样的记载：

当时有名的日本人记者，要数文化专栏的担当者辻听花（武雄）了。（他）精通中文、汉诗、京剧，在梅兰芳幼小时就与其熟识，还称他为"干儿子"。前门外的剧场常设辻听花的专座，剧场中他的叫

好声使剧团演员感动。(1)

可见辻听花对中国京剧界的熟悉程度，以及与梅兰芳的关系，中日两国都比较有名。他在北京《顺天时报》任职多年，对京剧的评论独树一帜、举足轻重，在京剧爱好者中逐渐形成了权威性。(2)正如周作人所说："辻听花先生是北京剧评坛的一个重要人物。"(3)

在1919年梅兰芳访日公演的说明书上，有辻听花撰写的《关于梅兰芳》、《中国戏剧之特色》二文，足以说明这位中国戏剧通的权威性以及对梅兰芳的了解。作为戏迷和研究者，他在京剧界和媒体上颇有号召力。1927年6月《顺天时报》举办的"征集五大名伶新剧夺魁投票"活动经常被研究者们提及，实际上也是由辻听花负责操持的。此外，辻听花的《中国剧》有多种版本，书杀青于1919年，1920年4月28日首先由顺天时报社在北京印刷出版，5月5日再版，第一版与第二版之间仅相隔一周。1924年（大正十三年）2月26日，日文版《中国剧》出版，名《支那芝居》。1925年11月10日同书订正重版，改名为《中国戏曲》，仍由顺天时报社印刷发行。5年内多次出版，可见此书在中日双方都很受读者欢迎。为此书写序题词者多达50位，都是当时社会各界的著名人士，几乎是一支浩浩荡荡的作序队伍。其中，中国人37位，日本人13位，包括：

> 政界、军界：曹汝霖（袁世凯政府的外交次长）、梁士诒（袁世凯总统府秘书长）、熊希龄（袁世凯的财政总长）、王揖唐（段祺瑞

(1) 中下正治：《由报刊看日中关系史》，第237页，研文出版社1996年10月版。
(2) 辻听花在所著《中国剧》中对中国的报纸剧评并不精深深感遗憾："民国以来报馆林立，剧评渐繁。迄乎近日，则京津沪楚之间，大小报章，特设一栏，连载剧评。维其所评论者，颇极简单，无大价值。"（第264页，顺天时报社1920年刊行。）由此观点和他在《顺天时报》开设的剧评栏目中屡屡发表的独特而敏锐的分析和独具风格的剧评，可以推断辻听花立志在中国剧评上有所作为的志向，实际上1924年上海的《支那剧研究》第一辑的《研究会记事中》有关"支那剧研究会"成立的"花絮"记录中，已证明辻听花在中国剧爱好者及研究者中为公认的"权威"和"领导"了："杨宝忠和绿牡丹搭伴而来，是我研究会大书特书的事情……由于杨宝忠是带着我们会员在北京的领导人辻听花的介绍信前来，所以我们予以了大力支持。因为一，辻听花先生的介绍信具有权威性，我本人及同仁们对介绍信的内容十分满意；二，他们的到来给了研究会对外开展活动的第一次机会。"（内山完造编：《支那剧研究》第一辑，第31页，支那剧研究会1924年9月版。）
(3) 周作人：《中国戏剧的三条路》，《东方杂志》第21卷第2号，第M3页，上海商务印书馆1924年1月版。

内阁内务总长）、袁寒云（袁世凯之子）

民国达官：姚华（民国参议院议员）

清廷遗老：严修（光绪间翰林院编修）、陈宝琛（溥仪的师傅）

伶界改革家：汪笑侬（戏剧改良家兼名伶）

报界、学人：张镠子（戏剧评论家）、林纾（大学教授、翻译家）

日本著名人士：坪内逍遥（日本著名戏剧家）、福地信世（日本地质学家、著名的戏剧通）

……

对于辻听花，未见梅兰芳有直接的评价。但是，作为报界的媒体人、精通京剧的专家和"梅迷"，这样一位特殊且颇具影响力的日本朋友是不可忽视的。他在梅兰芳访日公演中起到的作用是积极的、难以取代的。

5. 波多野乾一（1890—1963）

和辻听花一样，波多野乾一也是长驻北京的特派记者。他任职于《北京新闻》，比辻听花年轻30多岁。梅兰芳首次访日前后，他与梅兰芳都还是青年人，仅比梅兰芳长4岁。波多野乾一热衷于中国文化和中国戏剧，从资料中看，他与梅兰芳及"缀玉轩"诸公在1919年之前就有直接往来。前文已述，梅兰芳首次访日时所选剧目，除了大仓希望的《天女散花》外，其他都是由波多野乾一"提出原案，再由东京的福地氏取舍选择"的。[1] 1924年第二次访日公演，波多野乾一是梅兰芳的陪同兼舞台监督，而且是此次契约的证人之一（见附录六：梅兰芳剧团第二次访日公演的契约书）。梅兰芳1950年代在《东游记》"会见老友"一节如是说：

> 5月27日上午先后来了几位老朋友……波多野乾一先生是老北京，说得一口流利的北京话。我第一、第二次到日本他都出力帮助。……这位老先生是中国戏迷，而且是行家。他听过许多北京名演员的好戏。像杨小楼、龚云甫、郝寿臣几位老先生的表演，至今他谈起来还是眉飞色舞、津津乐道的。我带了一本粘贴着前两次东游的图片、文件的

(1) 波多野乾一：《福地信世和我》，见福地言一郎编《香语录》，第112页，1943年自费出版。

资料，请他们指出还有哪些存在，波多野先生一个个的解释给我听，所存的却已寥若星辰了。(1)

梅兰芳二次访日前，波多野乾一撰写了日文版的《支那剧五百番》，主要介绍500个京剧剧本（1922年由北京"支那问题社"发行）。在"序"中，涉及与京剧相关的剧本结构、舞台、角色、规则、唱腔、观剧等具体问题。梅兰芳二次访日后，波多野乾一又撰写出版了第二本关于中国戏曲的著作，即日文版的《支那剧及其名优》（1925年在东京发行）。后者1926年改名《京剧二百年历史》，由鹿原学人编译，在上海印刷，上海、北京的几个报馆联合总发行，其内容重在介绍演员。尽管学界对波多野乾一的这两本书评价不高(2)，但是其时中国的戏剧史和相关理论尚无成熟的著述，它们和辻听花1920年出版的《中国剧》一样具有一定的开拓意义。

除了辻听花与波多野乾一之外，还有若干报道和研究戏曲的知识界人士，他们的文章和书籍使日本社会了解甚至熟悉梅兰芳。如：

村田乌江，此人长期居住在北京，著有《支那剧与梅兰芳》一书，于1919年4月在东京出版。其时正值梅兰芳首次赴日公演前夕，此书无疑对梅兰芳的到访和中国戏剧起了积极的、及时的宣传和推动作用。作者村田乌江本人也从北京"偕梅兰芳同赴东京"(3)。

黑根祥作，此人在北京大学留学，后任《朝日新闻》上海分社主任。受辻听花的影响，他先后在1915年和1918年出版了《中国戏曲指南》和《支那剧精通》。(4)

井上进，此人所著《支那风俗》上、中、下三卷，于1921年在上海出版，正值梅兰芳两次访日之间，其中中卷的"戏剧研究"介绍了中国戏剧从剧本、术语、构成、角色、排演到习惯、杂谈、服装、道具、名伶等的情况。

(1) 梅兰芳：《东游记》，冈崎俊夫译，第7页，朝日新闻社1959年版。
(2) 指中国戏曲权威史作《中国京剧史》对《京剧二百年历史》的评论："严格说，这不是一部真正意义上的史著，而且由于作者缺乏精细的考订和深入的研究，因此所述内容多有讹误。"北京市艺术研究所、上海艺术研究所编著：《中国京剧史》（中），第162页，中国戏剧出版社1990年版。
(3) 《日人对于梅兰芳之剧评》，《新闻报》1919年5月27日。
(4) 参考中村忠行：《中国戏剧评论家辻听花》，见蒋锡武主编《艺坛》第4卷，上海书店出版社2006年1月版。

三木正三、塚本助太郎，二人均为日本学者。三井书院的三木正三和曾在北京大学上过学的塚本助太郎，受过听花影响，也是梅兰芳的崇拜者，晚年在《顺天时报》上写过剧评。塚本助太郎又致力于和导演升屋治三郎合作，在上海组织了"支那戏剧研究会"，该学会在 1924 年创办了《支那剧研究》杂志。塚本助太郎与升屋治三郎又合著了《支那戏曲入门》。

（二）有留学背景的国内友人

梅兰芳访日公演并非单枪匹马，需要选择剧目和伴演人员、翻译人员等。在作出决断之前，势必与"缀玉轩"及周围的朋友仔细商议。在支持梅兰芳艺术事业的众多人士中，有数名是从日本留学归国的，他们早年在日本接受过明治维新后的西方思想教育，如冯耿光、李释戡、吴震修、许伯明及舒石父等。他们都是从梅兰芳的观众到成为梅兰芳的朋友，后来成为"缀玉轩"的中坚力量。

1. 冯耿光（1880—1966）

冯耿光又名冯幼伟，毕业于日本的士官学校，在日本政府和民间都有朋友。在国内，他支持孙中山的辛亥革命，动员冯国璋打倒蒋介石。冯国璋就任民国政府总统后，他被任命为中国银行总裁。在蒋介石时代，因受排斥而辞职，仅保留银行董事席位。

冯耿光是经历了封建社会又在日本受过间接的西方教育的爱国实业家，为人正直、热情，正义感强。[1] 他大力支持梅兰芳的艺术事业，与梅兰芳是一生的挚友。关于他，1950 年代梅兰芳如是说：

> 我跟冯先生认识最早，在我 14 岁那年，就遇见了他。他是一个热诚爽朗的人，尤其对我的帮助，是尽了他最大的努力。他不断地教育我、督促我、鼓励我，直到今天还是这样，可以说是四十年如一

[1] 参考梅兰芳研究学会、梅兰芳纪念馆编：《梅兰芳艺术评论集》，第 236 页，中国戏剧出版社 1990 年版；许姬传、许源来：《忆艺术大师梅兰芳》，第 10—11 页，中国戏剧出版社 1986 年版。

日的。所以我在一生的事业当中,受他的影响很大,得他的帮助也最多。这大概是认识我的朋友大家都知道的。[1]

前文已述,梅兰芳初次访日是日本在北京的牵线人龙居松之助引见来华的大仓喜八郎与梅兰芳、冯耿光等相见,通过最初的洽谈,然后经过细致的策划成行的。其中倾注着这位幕后英雄的心血和智慧。

据齐如山回忆,梅兰芳访日到达东京时,当时的中国驻日本代理大使柯先生举办了盛大的宴会[2],日本的整个内阁及总理大臣、各国大使都参加了此次宴会。宴会结束前,梅兰芳先生表演了一个短剧,将会场气氛引向高潮,赞美之声不绝于耳。庄璟珂公使对齐如山说:"一个代办公使请客,最高的官员,外交次长可以到一到,总长是很难到的,此次内阁总理都惠然肯来,可以说是史无前例,这都是梅兰芳的面子。"齐如山补充道:"也可以说是中国戏剧的力量。"[3] 其实,如此盛大而高级别的欢迎宴会,是冯耿光在幕后安排的。他通过与日本政府有关系的友人王克敏请中国大使馆举行了这场酒会。[4]王克敏曾任清末中国留学生会会长,是邀请者大仓喜八郎的朋友(见前述大仓喜八郎的交友范围)——当然,这里也有大仓喜八郎的关系。

梅兰芳说"我在一生的事业当中,受他(冯耿光)的影响很大"。冯耿光辅助梅兰芳并非仅此一次,对梅兰芳而言,从思想到舞台,以至一生,他都起到了很大的作用。

2. 李释戡(1876—1961)

李释戡是诗人、剧作家,也有留学日本的经验,他是梅兰芳"缀玉轩"的主要成员,是梅兰芳的名剧《洛神》的执笔者。

李释戡毕业于福州英华书院,后留学日本,回国后先赴任清末广西边防

[1] 梅兰芳口述,许姬传记:《舞台生活四十年》第1集,第133页,中国戏剧出版社1957年4月第1版,1961年12月第2次印刷。
[2] 据《日本外交史辞典》(山川出版社1992年版),1919年4月10日起至1920年10月25日止,中国驻日本临时代理公使为庄璟珂。可能是由于"柯"与"珂"读音相同导致《齐如山回忆录》中误用了"柯"。
[3] 齐如山:《齐如山回忆录》,第129页,中国戏剧出版社1989年9月版。
[4] 参考葛献挺:《梅兰芳与冯耿光》,见梅兰芳、周信芳诞辰100周年纪念委员会学术部主编《梅韵麒风 梅兰芳周信芳百年诞辰纪念文集》,第243—244页,葛献挺与冯耿光等人的闲谈记录,中国戏剧出版社1996年版。

督办大臣,又随郑孝胥进京入理藩院,办理蒙藏事务,后又任龙舟镇提督。民国后回京,被授予陆军中将军衔,可谓官场得志。经冯耿光等介绍,他结识了少年梅兰芳,辅助梅兰芳达半个世纪之久。早在梅兰芳崭露头角之时,李释戡就撰写过《兰芳小传》,在国内外为梅兰芳广作宣传。他多年为梅兰芳编创新戏,从1915年上演的《嫦娥奔月》,到1923年的《洛神》等都是他的手笔。1933年的《抗金兵》,李释戡不仅是创作人员之一[1],也是由他约请"梅党"的后台"财神"之一、前交通部长叶玉虎,并最终商定促成的。除了创作以外,他还帮助梅兰芳理解古朴典雅的唱词,按剧情词义准确地把握人物、表演。对此,梅兰芳感慨地回忆道:"我那时朝夕相共的有罗瘿公、李释戡等等几位先生,他们都是旧学湛深的学人,对诗歌、词曲都有研究。"[2]

3. 吴震修(1883—1966)

吴震修也是具有留日经验的梅兰芳支持者,是"缀玉轩"的成员之一。他毕业于日本测量学校,与冯耿光同样就任于中国银行。他博学多才,聪慧敏锐,致力于协助梅兰芳选材并执笔创作剧目。梅兰芳的代表作《霸王别姬》原是齐如山的初稿,演出长达两个晚上,吴震修认为过于冗长,执笔修改后浓缩为一个晚上的剧目。改编本成为梅派京剧的代表作,至今仍深受国内外观众的青睐。

4. 许伯明、舒石父等

清末宣统三年(1911)发生了辛亥革命,此时梅兰芳已进入青年时期并崭露头角。上述冯耿光、李释戡、吴震修以外,在日本外语专校译学馆留学的许伯明、舒石父等,也都是梅兰芳的支持者。在梅兰芳第一次访日公演(1919年)时,许伯明曾随行协助。

正如梅兰芳的秘书许姬传所说:"清末宣统年间,梅兰芳正是初露头角时,结交了日本留学生和外文专科学校——译学馆的学生,灌输了新的知识,这些影响为他后来的事业奠定了基础。"[3]

[1] 参考葛献挺:《缀玉轩中两将军 谈梅兰芳早年的幕僚长李释戡》,《中国戏剧》1995年第7期,中国戏剧杂志社1995年7月版。
[2] 梅兰芳口述,许姬传记:《舞台生活四十年》第1集,第173页,中国戏剧出版社1957年版。
[3] 许姬传、许源来:《忆艺术大师梅兰芳》,第9页,中国戏剧出版社1986年版。

以上有留日经历者不仅支持和协助了年轻的梅兰芳，而且使梅兰芳的书斋"缀玉轩"艺术沙龙化，诸友人成为长期支持梅兰芳的智囊团，在艺术革新和剧目创作中多次获得成功。

5. 齐如山（1877—1962）

除了具有留日背景的友人以外，梅兰芳"缀玉轩"中还有一个具有游学欧洲背景的艺术伙伴——齐如山。

齐如山是京剧剧作家、理论家、导演。他原本毕业于北平同文馆，专攻德文和法文，后来三次游历西欧，在法国巴黎、英国伦敦等地观摩了大量西方戏剧，辛亥革命后回国任教。

1912年，齐如山对梅兰芳的表演身段等提出了意见，此后便成为梅兰芳的挚友，与梅兰芳合作了20多年。期间，他与梅兰芳一起创作编排了20余出新戏，对梅兰芳的艺术成长以及梅派艺术的形成和发展，起到了不可低估的作用。

齐如山对中国戏曲走向世界早有设想。1915—1918年，他与梅兰芳一起创作的言情剧、歌舞剧、悲喜剧引起了社会的强烈反响，美国公使等也开始恭维。从时机上看，齐如山认为中国戏剧可以到国外公演了。在梅兰芳访日问题上，大仓喜八郎和龙居松之助初访梅兰芳，只谈及了访日公演的意图，并未正式约请。此时，齐如山比较兴奋，认为"有机可乘"，有希望实现梅兰芳和他本人的梦想。不过，在赴日演出尚未最后决定时，梅兰芳对于是否能成功缺乏信心，齐如山便打听大仓的真意，几次与大仓、龙居接洽。[1]可以说，梅兰芳访日公演，从洽谈到最终成行，齐如山是在背后做过许多努力，起到推动和促成作用的。

（三）从友人背景看首选日本的理由

梅兰芳一向谨慎求稳，第一次跨出国门，只能演好不能演砸。从梅兰芳生长的社会环境来说，自幼经历了中日甲午战争残留的阴影、八国联军的欺

[1] 参考齐如山：《齐如山回忆录》，第126—127页，中国戏剧出版社1989年9月版。

梅兰芳访日前与中日友人合影。后排右起：萧紫庭、胡伯平、梅兰芳、姚玉芙、罗瘿公；前排右起：吴仲言、李释戡、张镠子、村田乌江、沈亮超、齐如山、许伯明。
（梅兰芳纪念馆收藏）

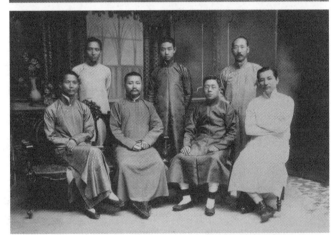

梅兰芳（左四）访日前在京与舒石父（右一）、许伯明（右二）、吴震修（右三）、齐如山（左一）、李斐叔（左二）、李释戡（左三）合影
（梅兰芳纪念馆收藏）

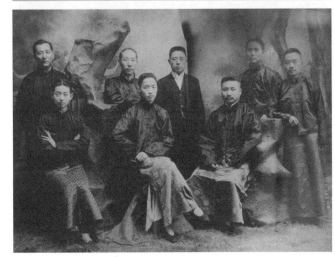

梅兰芳（左二）访日前与胡伯平（右一）、齐如山(右二)、李释戡(右三)、吴震修（右四）、姚玉芙（左四）、许伯明(左三)、舒石父（左一）合影
（梅兰芳纪念馆收藏）

辱，在他心中，自然会从小萌生排外的抵触情绪，其内在的民族情绪在舞台作品中也有所反映，例如1915年编演的《牢狱鸳鸯》中，插入了日本宪兵迫害中国艺人的情节[1]。

民国初叶经历了前章所述维新思潮、辛亥革命、新文化运动，文化界人士的思想意识发生了前所未有的剧烈变化。无论改良还是革命，总的趋势是打开国门，向先进的国家学习甚至靠拢，其中包括文化艺术的探索。当时社会上的留洋潮、留日潮很能说明这个问题，在有形无形中，它为传统的中国社会带来了民主的思想，也使梅兰芳对日本、对欧美的认识和观念发生了变化。在这种形势下，作为中国戏剧或中国戏曲的代表，京剧走出国门是历史的必然。梅兰芳作为京城戏剧舞台上的佼佼者，势必冲锋在前，众望所归。无论赴日、赴美、赴苏或赴欧，理所当然都有积极意义。所谓"法美争聘梅兰芳"，说明西方国民和西方文艺界同样有了解中国文化和中国戏剧的愿望。

虽然美国和法国所许诺的经济待遇比日本丰厚，但是，对梅兰芳来说，远赴欧美意味着离开本乡本土和梅迷的观演氛围，走向人生地不熟的他乡世界，文化差异很大。况且，法国、美国的"争聘"同样属于民间的商业行为，并非政府和戏剧领域的艺术交流。能否受到当地观众的理解和欢迎，或者说能否取得商业成功，是个虚无飘渺的未知数。

相比之下，日本的人文基础更为稳妥，这涉及青年梅兰芳"日本观"的转变，使他站在民主的、平等的、人性的基点上来判断民间的、大多数的日本民众。当他周围出现多位酷爱中国文化，为京剧的传播、推广、弘扬孜孜不倦地努力的日本朋友——尤其是明治维新以后有相当的经济实力、既立足本土又面向世界的新文化人时，梅兰芳不仅认同、感动，而且对这些友人产生信任，怀有敬意。这种相互间的信任是需要培养、需要积累的，梅兰芳与日本友人之间正是这种情况。尽管他们具有政界、商界的背景，也有商业性的目的，但是在梅兰芳赴日公演这件事上，更多地体现为友好、和谐，而不是剑拔弩张的政治争论。他们有一个共同点，就是热爱艺术、热爱中国戏曲、爱护和扶持梅兰芳。事实证明，正是因为有了这批日本友人在各方面的支持和帮助，梅兰芳不但得以成行，而且化解了几成突发事件的政治性误解和冲

[1] 参考梅兰芳：《梅兰芳文集》，第151页，中国戏剧出版社1962年版。

突,取得了演出成功。5年以后,也就有了到帝国剧场的第二次公演。

其次,媒体也是重要因素。经过清末维新思潮,民国初叶中日两国报刊盛行。它们遍及民间社会,连接国内外,起到不可忽视的作用。在梅兰芳的日本友人中,辻听花、波多野乾一、龙居松之助、福地信世等人便代表着媒体(即报界)和文化界(当然也容易被有用心者利用)。在某种意义上说,民国初叶的这批日本文化人甚至比中国学界更早、更热心、更执着地研究中国戏曲,而且追崇梅兰芳。梅兰芳及京剧界需要媒体评论家,媒体也不可缺少像梅兰芳这样的可贵素材。相关的出版物和报刊评论,都是梅兰芳访日的人文积淀,它们既促进了在中国和日本本土的日本人了解中国戏曲,也对梅兰芳作了宣传。日本媒体和文化界的实力也是梅兰芳首选日本的有力依据和有利因素。

第三,经济保证。出国公演耗费很大,一般剧团和演员难以支撑。尤其是自负盈亏的商业性演出,如果没有政府和财团的支持,即使有良好的愿望,也很难实现,或者,只能是零零星星、不成规模的跑码头式的"撂地为场"。业已在京沪各地崭露头角的梅兰芳首次走出国门,当然不希望受制于人。以他的艺术追求,一定要一炮打响,向世界展示中国京剧的艺术水准。既然民国政府没有任何经费保证,便只能借助于承办国和民间的财力。法国、美国的预聘难以预测,相比之下,日本友人更为积极主动。有大仓这样的财阀在日本作经济支撑,以他参与兴建并掌管的东方第一、西洋式的东京帝国剧场为演剧场所,是现实的、理想的。加上国内有中国银行总裁冯耿光等人作经济后盾,使赴日公演的成功有了切实保证。

第四,观摩日本戏剧。欧美戏剧与中国京剧大相径庭,虽然值得观摩借鉴,但并非可以轻易吸收的。东西文化的碰撞和交流,容易在日本找到影子。日本的传统戏剧形态如能乐、狂言、歌舞伎等与中国传统戏剧比较接近,日本正在进行的"新派剧"、"新剧"的实践,在相当程度上已具有了西方戏剧的某些特征。当时正值中国新文化运动前期,一些受到过西方文化洗礼的知识分子呼吁"戏剧改良",甚至"废除旧剧",直接影响到京剧界。传统"旧剧"是否需要脱胎换骨?如何才能变革中国旧剧?不妨看看日本的戏剧界。这也是梅兰芳赴日的内在用意,到日本后他有比较明确的表示。事实上,两次访

日都是与日本戏剧同台演出，行程中也安排了观摩日本戏剧的内容（详下"访日行程"）。

友人背景以及梅兰芳赴日后的表现，折射出他首选日本的上述理由。

因此，尽管当时"日本之聘明言一个月，出五万元之包银，在日本已为破天荒之高价"，而"美国以为梅兰芳宜先到美国一行，来回约五个月，以三十万美金聘之"，"无论须（需）银若干，法国不惜"，梅兰芳最终还是信守与日本的约定，首选了日本。

三、两次访日公演之行程

民国时期梅兰芳的两次赴日演出已成美谈，也是中日文化交流史上的重要事件，有必要将整个过程记录在案。现据当时中日双方媒体的各种记录，比较完整地整理如下，以有益于研究者从各个角度深入研究。

（一）两次行程纪实

1. 第一次访日行程

首次访日公演于1919年4月21日从北京出发，5月30日返回北京，为期40天。

此行共35人同行[1]：

> 梅兰芳夫妇2人（夫人王明华）。
>
> 演员9人：姚玉芙，姜妙香，高庆奎，贾大元，芙蓉草，董玉林，何喜春，陶玉芝、王毓楼。

[1] 据1919年4月26日日本报纸《都新闻》报道为"梅兰芳一行三十五名……"，而马宝铭的回忆是："总共40多人"，数据有出入。见马宝铭：《梅兰芳首次东渡纪实》，中国人民政治协商会议北京市委员会文史资料研究委员会编《京剧谈往录三编》，第98页，北京出版社1990年9月版。

乐队11人：如莱卿（胡琴、碰撞），陈嘉樑（笛、箫），何斌奎（鼓、铙钹），孙惠廷（月琴、唢呐），高连奎（四拉、二弦），唐春平（锣、怀鼓），马宝铭（箫、云锣），马宝珊（笙、木鱼），傅荣斌（南弦、海笛），张达楼（大锣、踏歌），曹筱轩（云锣、企钹）。

化妆5人：韩佩亭、李德顺、宋增明、谢得霖、李树清。

顾问4人：齐如山、许伯明、李道衡、赵晦之。

秘书兼翻译1人：沈亮超。

日方向导1人：共同通讯社驻北京主任村田孜郎（即田村乌江）。

新闻界1人：李文权（笔名涛痕）。

……

盛况空前，中外人士纷纷设宴钱行。为预祝梅兰芳访日成功，京昆界"正乐育化会"特意在同兴堂饭庄设宴。出席宴会的当红京昆名伶有：

田际云、陈德霖、龚云甫、杨小楼、尚和玉、王蕙芳、王瑶卿、王凤卿、余叔岩、程继先、姜妙香、谭小培、姚玉芙、尚小云、高庆奎、九阵风、韩世昌、芙蓉草、筱翠花、白牡丹、侯益隆、郝振基、俞振庭、白云生、盖叫天等京昆名优均参加宴会，席间宾主互致欢送及答谢之词。[1]

访日的具体日程为：

4月21日：晚上8：35分由北京前门京奉站乘花车出发。同行以及各界送行者不下200余人。

4月22日：经山海关荆州沟帮子等处。晚上8：00抵达奉天南满站，9：00乘坐南满安奉线南下。

4月23日：早晨抵达安东。行李受检后渡鸭绿江桥，入三韩境。下午5：00抵达下关。晚上改乘卧车。

4月24日：晨抵釜山。乘关釜对马丸联络船，遇大风，诸多人颇受晕船之苦。

[1] 马宝铭：《梅兰芳首次东渡纪事》，见中国人民政治协商会议北京市委员会文史资料研究委员会编《京剧谈往录三编》，第98页，北京出版社1990年9月版。

1919年第一次访日公演时日本杂志上的梅兰芳
（出自《演艺画报》第6年第6号，演艺俱乐部，1919年6月。早稻田大学坪内博士纪念演剧博物馆收藏。）

4月25日：路经姬路、神户、大阪、京都、丰桥、名古屋、静冈、国府津、横浜等处，当晚9：00点抵达东京车站。欢迎者堵满站台，留学生最多，其次为新闻记者。"途塞不能举步。经留学生多人举梅过顶，冲围而出。乘摩托车至帝国旅馆。追踪而至者甚多。"[1]

梅兰芳夫妇和姚玉芙下榻在帝国饭店，其他人员住宿于原内务大臣官舍。

4月26日至4月30日：各项演出准备、观摩日本戏剧、赴宴。

5月1日至5月12日：于东京帝国剧场公演。串演、应酬、参观。

5月13日至17日：会晤各界人士，时而宴席演出。观光。17日晚11：00梅兰芳夫妇、姚玉芙、村田乌江一行先往大阪，其余后行。

5月18日：下午3：00抵达大阪。

5月19日、20日：会晤汉学家、文学家及报界人士，参观，在大阪中央公会堂演出。

(1)《春柳》第1年第6期，春柳事务所，1919年5月。

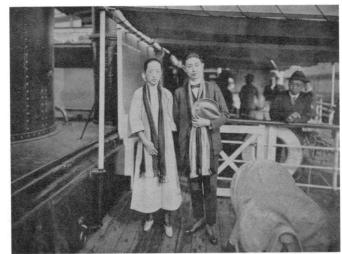

梅兰芳在赴日途中与夫人王明华于轮船上合影
（梅兰芳纪念馆收藏）

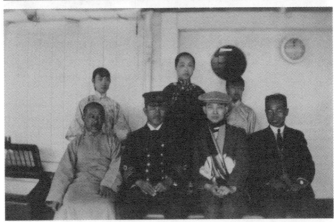

梅兰芳（前排右二）在赴日途中的轮船上与夫人王明华（后排中）、沈亮超（前排右一）、许伯明（前排左一）、船上工作人员等合影
（梅兰芳纪念馆收藏）

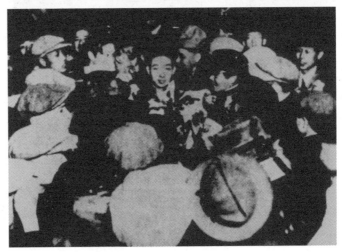

1919年，梅兰芳抵达东京时，日本记者蜂拥而至。
（梅兰芳纪念馆收藏）

1919年到达帝国饭店后的梅兰芳夫妇
（出自《历史写真》第74号，历史写真会，1919年6月。早稻田大学坪内博士纪念演剧博物馆收藏。）

1919年梅兰芳夫妇抵达帝国饭店的新闻照片
（出自《东京朝日新闻》1919年4月26日第五版。日本国会图书馆收藏。）

 5月21日：下午3：00往神户，当地华侨设欢迎宴。

 5月22日：游览。

 5月23日至25日：于神户聚乐馆公演。

 5月26日：观光辞行。晚10：30乘车西下。

 5月27日：早晨抵达下关。晚上乘高丽丸轮船往朝鲜。

 5月28日：早晨到釜山。改乘火车北上，经三浪津、大邱、龙山，夜抵朝鲜京城车站南大门，稍后，火车继续北上。

 5月29日：早晨到安东，行李受检后继续北行，下午6：00到达奉天。晚上9：00改乘京奉车西进。

 5月30日：早晨抵达山海关。同日下午4：30到达天津。当晚8：00回到北京前门车站。各界欢迎人士约百余人。[1]

 可谓辗转颠簸，载誉而归。

 值得注目的是，梅兰芳一行在4月25日到达目的地东京后至5月1日

[1] 参见《春柳》第1年第6、7期，春柳事务所，1919年5、9月。

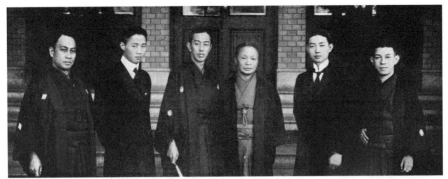

据1919年5月版《春柳》第1年第6期第656页记：1919年4月26日，梅兰芳应大仓男爵之邀，在帝国剧场的东洋轩食堂用餐，之后与部分人员合影。右起泽村宗之助、梅兰芳、大仓喜八郎、尾上梅幸、姚玉芙、松本幸四郎。
（出自《新演艺》第4卷第6号，玄文堂，1919年6月。早稻田大学坪内博士纪念演剧博物馆收藏。）

首演前，他自己除了与承办者接洽、礼节性地拜访友人、后援者、媒体报社、中国大使馆，参加宴会，在帝国剧场参观、实地排练以外，见缝插针，利用一切空余时间到剧场观摩日本戏剧：

4月26日，在帝国剧场观看《茨木》、《一之谷》两剧。

4月27日，在歌舞伎座观剧，与著名歌舞伎青衣演员中村歌右卫门及其子中村福助合影。

4月29日，前往明治座观摩著名歌舞伎演员中村雀右卫门所演《鸡娘》一剧，结束后至后台参观并合影。

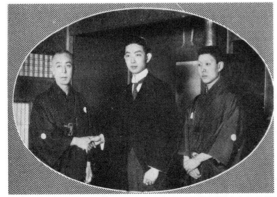

梅兰芳（中）与中村歌右卫门（左）及其子中村福助（右）合影（出自《新演艺》第4卷第6号，玄文社，1919年6月。早稻田大学坪内博士纪念演剧博物馆收藏。）

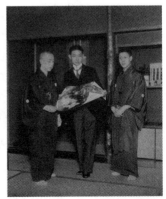

梅兰芳（中）与日本歌舞伎演员中村歌右卫门（五世）及其子中村福助合影（梅兰芳纪念馆收藏）

梅兰芳（左）与日本歌舞伎演员中村雀右卫门（右）合影
（梅兰芳纪念馆收藏）

5月1日至12日，梅兰芳公演，也就是中国京剧第一次在东京的帝国剧场和国际舞台上亮相。前文已述，当初约定在帝国剧场只演10天，即5月1日至10日。由于演出轰动，应帝国剧场的要求，延长两天至12日——实际上演出12天。剧目是：

5月1日至5日，《天女散花》。

5月6日至8日，《御碑亭》。

5月9日至10日，《黛玉葬花》。

5月11日，头本《虹霓关》。

5月12日，《贵妃醉酒》。

5月12日以后，到东京以外的大阪、神户演出，其中在神户聚乐馆的演出是为了帮助中华学校募集基金，性质与东京帝国剧场和大阪中央公会堂的商业性演出有根本上的区别。[1]

[1] 根据日本《神户新闻》1919年5月7日及16日的报道，以研究日本戏剧为此次访日主要目的的梅兰芳一行，本来除了东京之外不到任何地方公演，但在华侨代表马聘三、王敬祥等诚恳相邀下，改变了原计划，赴神户为中华学校募集基金演出。

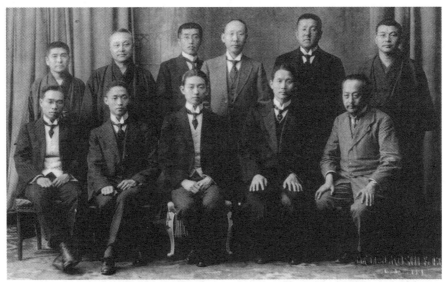

据1919年9月版《春柳》第1年第7期第779页记：1919年5月9日，梅兰芳一行参观东京第一绸缎杂货庄——著名的三越吴服店时合影。从前至后为：梅兰芳（前排左三）、沈亮超（前排左一）、姚玉芙（前排左二）、齐如山（前排左四）、中村利器太郎（后排右一）、朝吹常吉（后排右二）、许伯明（后排右三）、村田乌江（后排右四）、仓知诚夫（后排右五）、笠原健一（后排右六）。前排右一姓名不详。
（个人收藏）

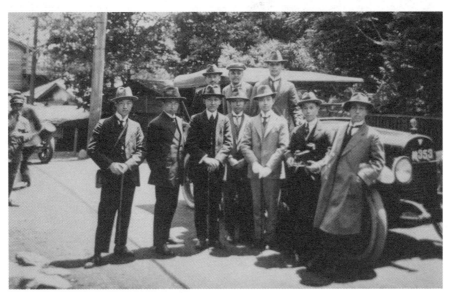

据1919年9月版《春柳》第1年第7期第782页记：1919年5月14日，大仓喜八郎（梅兰芳访日邀请者）之子大仓喜七郎约请梅兰芳一行赴东京近郊箱根游览时合影。前排左起姚玉芙、沈亮超、日方人士（上野？）、许伯明、梅兰芳、大仓喜七郎、郑先生（？），后排右一为齐如山，右二、右三姓名不详。
（梅兰芳纪念馆收藏）

第二章 寻梅觅迹 | 73

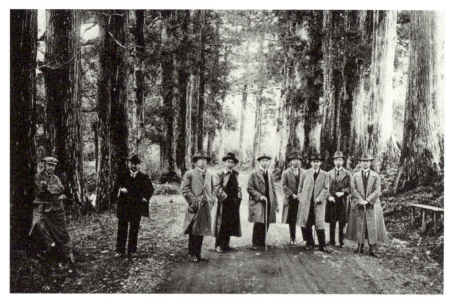

同上，箱根合影。右起齐如山、梅兰芳、日本友人（上野？）、许伯明、姚玉芙、沈亮超、郑先生（？）、日本友人。
（梅兰芳纪念馆收藏）

据1919年9月版《春柳》第1年第7期第782页记：1919年5月14日，梅兰芳一行在箱根游览后至大仓别墅休息时与日本友人合影。前排左三为梅兰芳、左二为姚玉芙、左四为大仓喜七郎，后排左一为村田乌江、左三为许伯明、左四为齐如山、右一为沈亮超。
（梅兰芳纪念馆收藏）

5月19日、20日，在大阪中央公会堂公演，剧目是：《思凡》、《空城计》、《御碑亭》；《琴挑》、《乌龙院》、《天女散花》。其中梅兰芳出演的是《御碑亭》、《琴挑》和《天女散花》。

5月23日至25日，在神户聚乐馆公演，剧目是：《红鸾喜》、《游龙戏凤》、《武家坡》、《嫦娥奔月》；《洪洋洞》、《监酒令》、《春香闹学》、《乌盆计》、《游园惊梦》；《琴挑》、《乌龙院》、《举鼎观画》、《天女散花》。其中梅兰芳出演的是《游龙戏凤》、《嫦娥奔月》、《春香闹学》、《游园惊梦》、《琴挑》、《天女散花》。其中梅兰芳出演的是《游龙戏凤》、《琴挑》、《天女散花》。[1]

由此可知，此次赴日共公演了17天（17场）、19个折子戏。在17场演出中，梅兰芳出场主演21次（其中4场为双出）、10个剧目。从他繁重的舞台演出任务，可以看出演出商及日本观众对他的期待。在频繁紧凑的演出和应接不暇的拜会、应酬期间，梅兰芳依然挤出时间观摩和学习日本戏剧，并与日本歌舞伎等艺术家们进行会晤交流，除了前述4月份的观摩之外，还有：

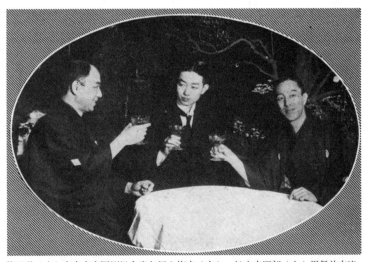

梅兰芳（中）在东京帝国剧场食堂与尾上梅幸（右）、松本幸四郎（左）用餐并交流（出自《新演艺》第4卷第6号，玄文社，1919年6月。早稻田大学坪内博士纪念演剧博物馆收藏。）

(1)《梅兰芳上演曲本梗概》1919年5月，《春柳》1919年第6、7期，《都新闻》1919年5月，《神户新闻》1919年5月。

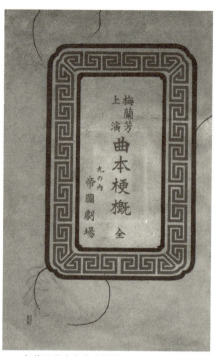

1919年梅兰芳在东京帝国剧场公演时的京剧说明书《曲本梗概》封面
（帝国剧场发行。早稻田大学坪内博士纪念演剧博物馆收藏。）

《曲本梗概》中的梅兰芳便装照

《曲本梗概》中的梅兰芳剧照

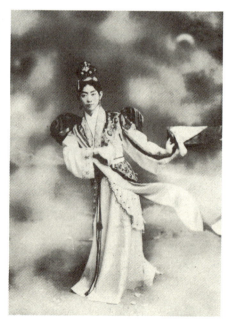

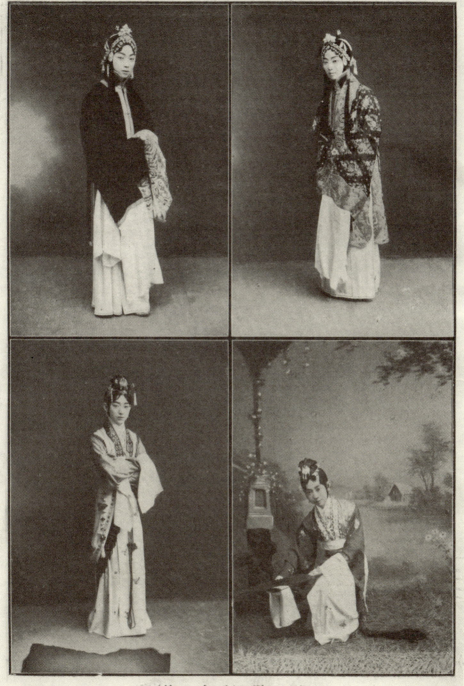

《曲本梗概》中的梅兰芳剧照

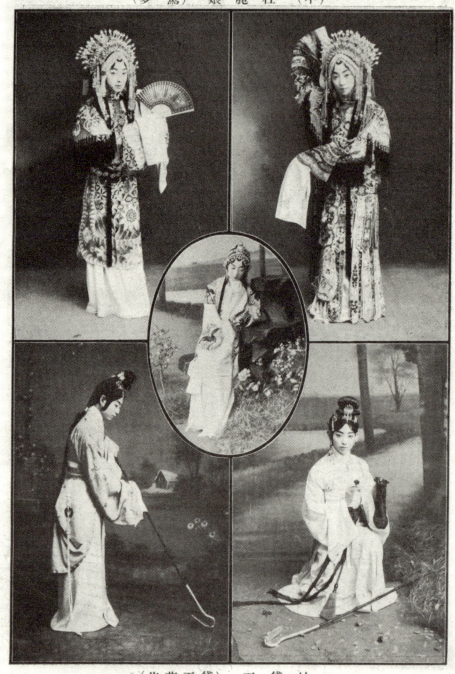

《曲本梗概》中的梅兰芳剧照

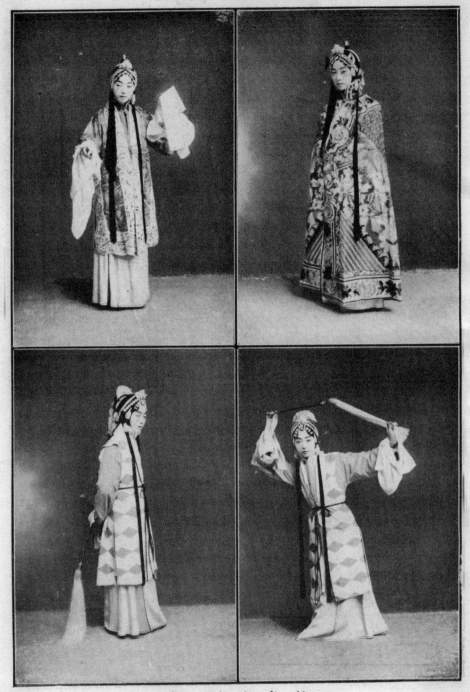

《曲本梗概》中的梅兰芳剧照

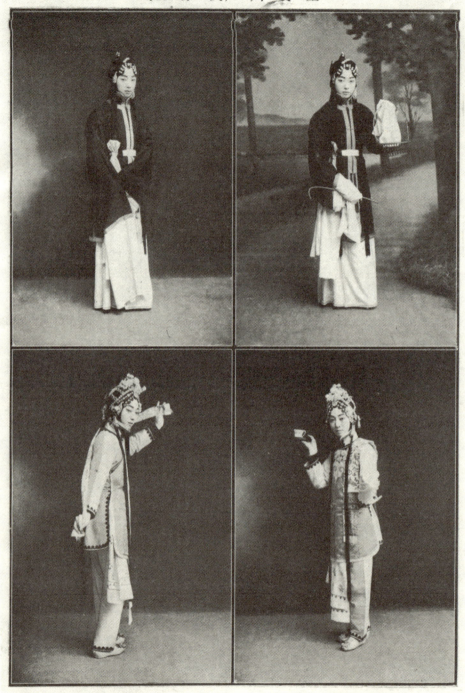

《曲本梗概》中的梅兰芳剧照

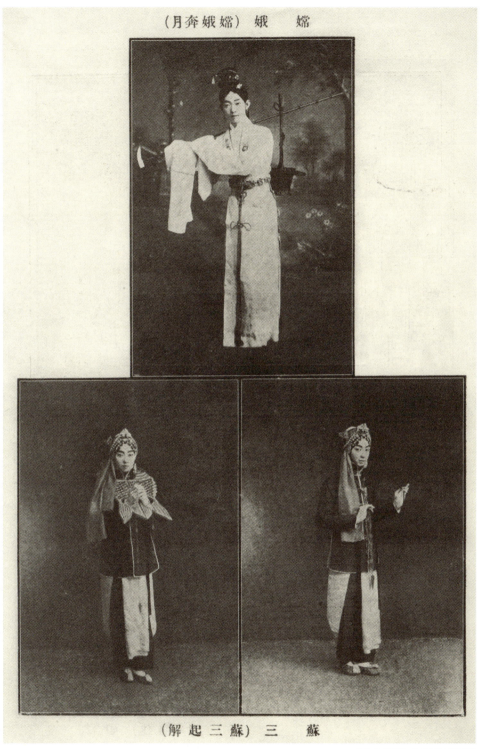

《曲本梗概》中的梅兰芳剧照

《曲本梗概》中的梅兰芳剧照

《曲本梗概》中的"梅兰芳剧团成员"（右）及辻听花撰稿的《关于梅兰芳》（左）
（笔者按，根据《春柳》1919年第6期中涛痕述露厂记的《梅兰芳东渡纪实》及《京剧谈往录三编》中马宝铭的《梅兰芳首次东渡纪实》一文记载，以上"梅兰芳剧团成员"一览表中"李玉芝"应为"陶玉芝"；另有演员"王毓楼"未在其中。）

5月2日，赴新富座观摩《乳姊妹》。与日本著名新派剧演员伊井蓉峰（小生）、喜多村绿郎（男旦），著名雅乐家、作曲家以及新剧演员东仪铁笛等交流，与著名新派剧男旦河合武雄握手合影。[1]

5月3日，经帝国剧场负责人山本久三郎约请，与著名歌舞伎演员松本幸四郎、守田勘弥等午餐交流。同日，观看日本传统戏剧能乐。

5月6日，购买日本戏剧舞台所用发髻（日本称之为"鬘"）。

5月18日，抵达大阪。赴浪花座（剧场名）与著名歌舞伎艺术家中村雀右卫门一起观看日本傀儡戏并合影。[2]

梅兰芳忙中偷闲地观摩和接触日本传统的、当代的、革新的各种戏剧形态，这与前述他的访日动机是相符的。5月18日下午到达大阪后，他发表了如下感想：

帝国剧场的演出受到了意外的欢迎，我感到无尚光荣。在东京看了歌舞伎（《沓手鸟孤城落月》，歌右卫门的淀君）、明治（《由良港千轩长者》《鸡娘》，雀右卫门的噢桑）、新富（《乳姐妹》，新

[1] 日本的大正时代即1912—1926年，被称为是"新派剧"领军人物伊井蓉峰、喜多村绿郎、河合武雄的三头目时代。
[2] 参考《春柳》第1年第6、7期，春柳事务所，1919年。

派剧)三个剧团,非常荣幸。曾听说日本的能乐和中国戏剧相似,我看的(能乐)是宝生流,觉得从鼓和伴奏音乐到剧情、情绪都(和中国传统戏剧)很相像。[1]

在帝国剧场的演出形式,实际上以梅兰芳为主,以帝国剧场的女演员为辅。梅兰芳的演出剧目是5个折子戏——《天女散花》、《御碑亭》、《黛玉葬花》、《虹霓观》、《贵妃醉酒》,演出期间不断更换剧目。同台演出的日本剧目则始终一样。

演出顺序为:

第一出《本朝廿四孝》(日本历史剧)。
第二出《五月之朝》(日本现代剧)。
第三出《咒》(阿拉伯古典剧)。
第四出是梅兰芳主演的中国京剧剧目,即5月1日至5日《天女散花》;5月5日至8日《御碑亭》;5月9日至10日《黛玉葬花》;5月11日头本《虹霓关》;5月12日《贵妃醉酒》。
第五出《新曲娘狮子》(日本净琉璃)。

其中,唯有5月6日、12日因梅兰芳在别处有重要串演,将梅剧改为第二出。据《春柳》之《梅兰芳东渡纪实》记载,"自第五日起以后,每值梅剧终场,看客即纷纷散去"[2],可见梅兰芳在帝国剧场演了4场后即被日本观众认可。尽管是和日本戏剧同台合演,但观众的注意力都集中在梅兰芳身上。

当时的票价也很能说明问题。日本主办方设定的帝国剧场公演票价为:

特等席10元
一等座7元
二等座5元
三等座2元
四等座1元

[1]《大阪朝日新闻》1919年5月19日。
[2]《春柳》第1年第1期,第781—782页,春柳杂志事务所,1919年。

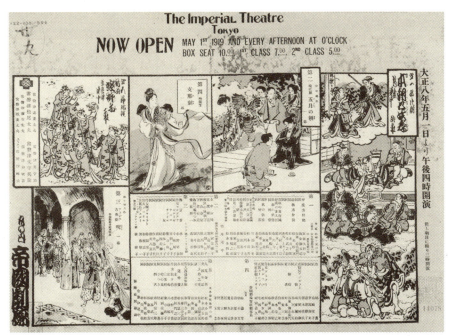

1919年5月1日至12日帝国剧场的演出顺序表
（早稻田大学坪内博士纪念演剧博物馆收藏）

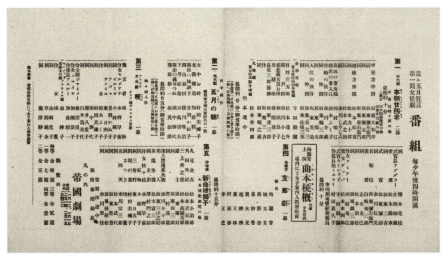

1919年5月梅兰芳在东京帝国剧场公演时的节目单
（早稻田大学坪内博士纪念演剧博物馆收藏）

《1919年5月歌舞伎剧 图画剧情概要 帝国剧场》(歌舞伎和京剧的总体说明书)封面

(1919年5月1日发行,编辑兼发行人:上野芳太郎。早稻田大学坪内博士纪念演剧博物馆收藏。)

《1919年5月歌舞伎剧 图画剧情概要 帝国剧场》(歌舞伎和京剧的总体说明书)之中国京剧部分

(这两页之前有第一出松本幸四郎、守田勘弥等主演的日本历史剧(歌舞伎)《本朝廿四孝》、第二出日本现代剧《五月之朝》、第三出阿拉伯古典剧《咒》的带图画的剧情梗概;之后有第五出日本净琉璃《新曲娘狮子》的附图剧情概要。在这一说明书的倒数第二页写着"每天下午四点开演"。早稻田大学坪内博士纪念演剧博物馆收藏。)

在大阪公会堂上演时的票价为:

> 一等7元
> 二等5元
> 三等3元

神户聚乐馆的票价为:

> 特等10元
> 一等6元
> 二等4元
> 三等2元
> 四等7角 [1]

(1)参考《梅兰芳东渡纪实》,《春柳》第1年第6、7期,春柳事务所,1919年。

根据《春柳》杂志的《梅兰芳东渡纪实》和马宝铭的《梅兰芳首次东渡纪事》中记载的梅兰芳1919年第一次访日公演上座情况，除了5月5日的4等座有7个空位以外，无论是东京的有1700座的帝国剧场，还是大阪的中央公会堂、神户的聚乐馆，上座率都是百分之百，全部客满。这个事实，不仅能够说明梅兰芳在日本的艺术号召力，而且中国传统戏剧首次在国际社会亮相即被认可，是对当时国内激进派所持彻底否定"旧剧"观点的有力反驳，能够给中国传统戏曲的从业者以信心。

梅兰芳在访日期间和众多艺术界同行进行了交流，比如著名演员中村歌右卫门、中村福助、中村雀右卫门、尾上菊五郎、尾上梅幸、守田勘弥、松本幸四郎、河合武雄、伊井蓉峰、喜多村绿郎、东仪铁笛等。从梅兰芳积极与日本传统戏剧家和现代戏剧家切磋交流的现象，可见他试图吸收日本戏剧养分、丰富京剧艺术的心态。1950年代梅兰芳第三次访日期间，参观了早稻田大学戏剧博物馆，其中陈列的许多日本著名演员的照片和画像是他当年访日时的同仁、故友，他感慨地说：

> 我当年两度访日演出的时候，得到（了）他们的热情帮助。这些老朋友，有的在口头上对我的艺术作了有力的介绍，有的还同台演过戏，有的在艺术上对我有过帮助。[1]

2. 第二次访日行程

梅兰芳第二次赴日公演是在1924年10月至11月。梅兰芳说："我第一次到日本是从北京坐火车由陆路去的，第二次是从上海坐船航海去的。"[2] 此次访日为期45天，行程如下：

10月9日晨5:30：梅兰芳率领部分承华社演员共40余人，以日本驻中国记者波多野乾一为向导，从天津乘坐"南岭丸"邮船出发，到上海转航赴日。

10月12日：早晨抵达门司。

(1) 梅兰芳：《东游记》，见梅绍武、屠珍等编撰《梅兰芳全集》第四集，第16页，河北教育出版社2001年5月版。
(2) 梅兰芳：《东游记》，冈崎俊夫译，第3页，朝日新闻社1956年4月版。

10月13日：于神户入港。
10月14日：上午到达东京车站。
10月20日至11月4日：于东京帝国剧场公演。
11月7日至11日：在宝塚大剧场公演。
11月13日：于京都冈崎公会堂公演。
11月17日：姚玉芙等45名成员在大阪乘"河南丸"商船回国。

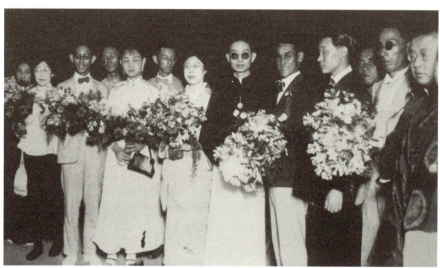

1924年10月第二次访日公演离京前中日友人欢送梅兰芳（右六），右七为日本著名演员村田嘉久子、右九为梅兰芳夫人福芝芳。（梅兰芳纪念馆收藏）

1924年10月，梅兰芳（前排中）第二次赴日前与冯幼伟（中排右二）、吴震修（中排右一）等出席日本领事馆欢送会时的合影。（梅兰芳纪念馆收藏）

11月22日：上午10：00梅兰芳携夫人等一小部分人员由神户出发，乘"长沙丸"回国。[1]

10月20日至11月13日，在东京都的帝国剧场、大阪府的宝塚大歌剧剧场和京都府的冈崎公会堂三个点，进行了为期21天、共21场的演出。

赴日演员有：梅兰芳、姜妙香、姚玉芙、陈喜奎、朱湘泉、朱桂芳、李春林、札金奎、陈少五、乔玉林、孙辅庭、张蕊香、罗文奎、霍仲三、韩金福、贾多才、孙小山、朱斌仙、董玉林、李斐叔、王斌方等

乐队有：徐兰元、何斌奎、孙惠亭等

当梅兰芳一行抵达东京车站时，翘首盼望的500多名日本群众早已在车站恭候。盛大的欢迎队伍比第一次有过之而无不及，其中包括日本著名的表演艺术家尾上梅幸（六世）、松本幸四郎（七世）、守田勘弥（十三世），以及帝国剧场的女演员等。欢迎者堵满东京站台，仍是"途塞不能举步"。

具体日程和上演剧目为[2]：

10月20日至11月4日：东京帝国剧场公演。其中20日至23日的4天是为了庆贺访日邀请人、帝国剧场会长大仓喜八郎88岁（日本习惯称之为米寿）寿辰的包场演出。梅兰芳演出的剧目分别为：《麻姑献寿》、《廉锦枫》、《红线传》和《贵妃醉酒》。

10月25日至11月4日：祝贺帝国剧场改建开台的纪念性商业性演出，共11天。剧目分别为：《麻姑献寿》、《奇双会》、《审头刺汤》、《贵妃醉酒》、头本《虹霓关》、《红线传》、《廉锦枫》、《审头刺汤》、《御碑亭》、头本《虹霓关》、《黛玉葬花》。

11月7日至11日：宝塚大歌剧场公演，共7天。剧目分别为：7日，《战太平》、《定计化缘》、《红线传》、《辕门射戟》；8日，《风云会》、《岳家庄》、《贵妃醉酒》、《空城计》；9日，《御林军》、

(1) 由于梅兰芳11月13日在最后的演出点京都得了肠胃炎，病情严重，不得不延迟回国，所以姚玉芙等45名成员于11月17日按原计划在大阪乘"河南丸"商船先回国。
(2) 依据：《京剧解说及剧目梗概》1924年10月，《宝塚画报 梅兰芳一行京剧解说及剧目梗概》1924年11月。

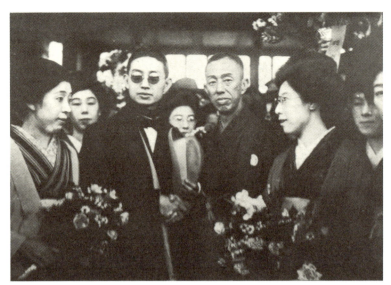

1924年10月梅兰芳第二次访日公演到达东京车站时,帝国剧场的著名演员们纷纷出迎。照片原标题为"中国戏剧界巨匠梅兰芳一行来日"。右一为嘉久子、右二为梅幸、右三为日出子、右四为梅兰芳、右五为延子。另有幸四郎、勘弥及帝国剧场山本专务等,照片中未出现。
(出自《写真通信》第130号,大正通信社,1924年12月。日本国会图书馆收藏。)

《瞎子逛灯》、《洛神》、《击鼓骂曹》;10日,《战马超》、《连升三级》、头本《虹霓关》、《马鞍山》;11日,《遇龙封官》、《定军山》、《廉锦枫》、《上天台》。

11月13日:京都冈崎公会堂公演。剧目为:《连升三级》、《黄鹤楼》、《空城计》、《红线传》、《风云会》。

此次演出的方式与上次相同,依然是与日本戏剧同台。演出顺序为:前三个剧目为日本戏剧,最后是梅兰芳主演的京剧剧目。例如,在帝国剧场演出的15天:

10月20日至23日4天为大仓祝寿,剧目为:日本戏剧《神风》、《源氏十二段》,最后是京剧《麻姑献寿》等。

10月25日至11月4日公演,剧目是:日本戏剧《神风》、《红叶宴卫士白张》、《两国巷谈》,最后是京剧《黛玉葬花》、《虹霓关》等。

和上次一样,梅兰芳一面演出,一面见缝插针地观摩日本戏剧。如:

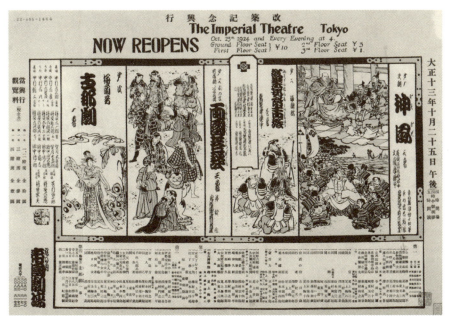

1924年10月25日至11月4日的帝国剧场演出顺序表：第一出为日本历史剧《神风》、第二出为日本净琉璃《红叶宴卫士张》、第三出为日本世态剧《两国巷谈》、第四出为梅兰芳主演的中国京剧（10月25日至11月4日除了10月27日与11月1日是相同的剧目《审头刺汤》、10月29日与11月3日是相同的剧目头本《虹霓关》以外，其他日子的剧目都不同。具体为：10月25日《麻姑献寿》、10月26日《奇双会》、10月27日《审头刺汤》、10月28日《醉杨妃》（即《贵妃醉酒》）、10月29日头本《虹霓关》、10月30日《红线传》、10月31日《廉锦枫》、11月1日《审头刺汤》、11月2日《御碑亭》、11月3日头本《虹霓关》、11月4日《黛玉葬花》。

（早稻田大学坪内博士纪念演剧博物馆收藏。与1919年的演出顺序表相比，中日剧目的顺序及文字的大小，证明了梅兰芳及中国京剧已经得到了日本社会的高度评价。）

在本乡座的观摩：

歌舞伎剧目《假名手本忠臣藏》中的《山科闲居》一场，由中村歌右卫门（五世）饰演户无濑；歌舞伎剧目《劝进帐》，由市村羽左卫门（十五世）饰演弁庆。

在市村座的观摩：

尾上菊五郎（六世）的变化舞蹈《鹭娘》、《渔师》、《供奴》；梅若的能乐演出。

在松竹座的观摩：

新派剧《卡门》，由河合武雄、伊井容峰、井上正夫主演。[1]

(1) 伊井容峰的"容"字在中国的《春柳》上写成"蓉"，而日本的《朝日画报》杂志上为"容"。

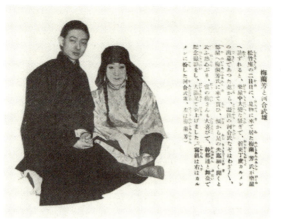

梅兰芳在1924年11月于东京松竹座观摩《卡门》时到后台与河合武雄交流合影
（出自《新演艺》，玄文社，1924年12月。个人收藏。）

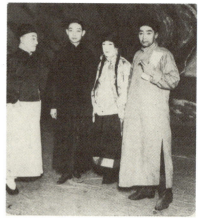

梅兰芳在1924年11月于东京松竹座观摩《卡门》时与河合武雄（右二）、伊井容峰（左一）、井上正夫（右一）合影
（出自《朝日画报》第3卷第22号，朝日新闻社，1924年11月。）

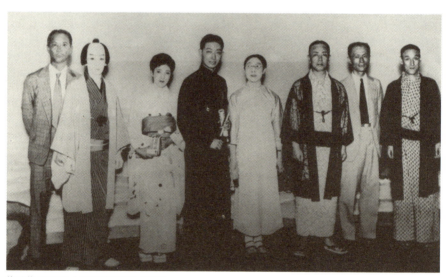

梅兰芳（左四）与日本歌舞伎演员合影
（经查证，这张照片并不是1924年的，而是1930年7月梅兰芳访美回国途径东京时，在歌舞伎座观摩歌舞伎演出后与演员们的合影。右一为守田勘弥[十三世]、右三为市川左团次[二世]、右四为村田嘉久子、右六为长岛菊子、右七为市村羽左卫门[十五世]。依据《读卖新闻》1930年7月15日朝刊。尽管不是1924年的照片，但是它足以证明梅兰芳见缝插针地观摩学习国外戏剧的精神是始终如一的，因此笔者把这张珍贵的照片也排入了这一组。梅兰芳纪念馆收藏。）

1924年10月东京帝国剧场演出说明书《京剧解说及剧目梗概》封面及目录
（东京帝国剧场发行，1924年。笔者收藏。）

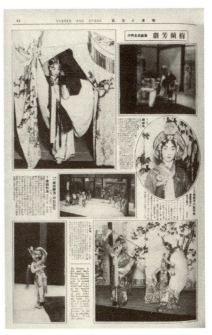

《京剧解说及剧目梗概》中的梅兰芳便装照

1924年10月25日至11月4日梅兰芳在东京帝国剧场的舞台剧照，上左《审头刺汤》，梅兰芳饰雪雁；上右《御碑亭》，梅兰芳饰孟月华；中左《贵妃醉酒》，梅兰芳饰杨贵妃；中、右下《廉锦枫》，梅兰芳饰廉锦枫；下左《红线传》，梅兰芳饰红线。
（出自《电影与演艺》第1卷第4号，东京朝日新闻社，1924年12月。个人收藏。）

第二章 寻梅觅迹 | 93

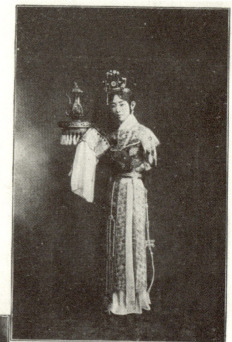

壽獻姑麻
（旦）姑麻

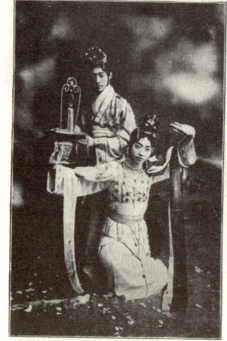

天女散花
（生）天女（旦）花奴

《京剧解说及剧目梗概》中的梅兰芳剧照

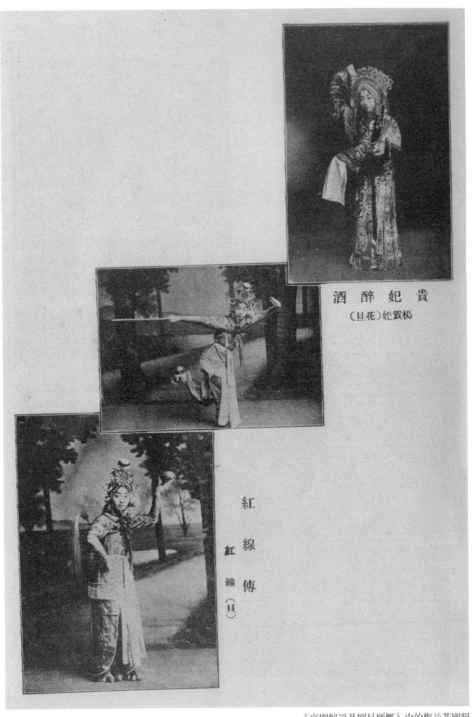

《京剧解说及剧目梗概》中的梅兰芳剧照

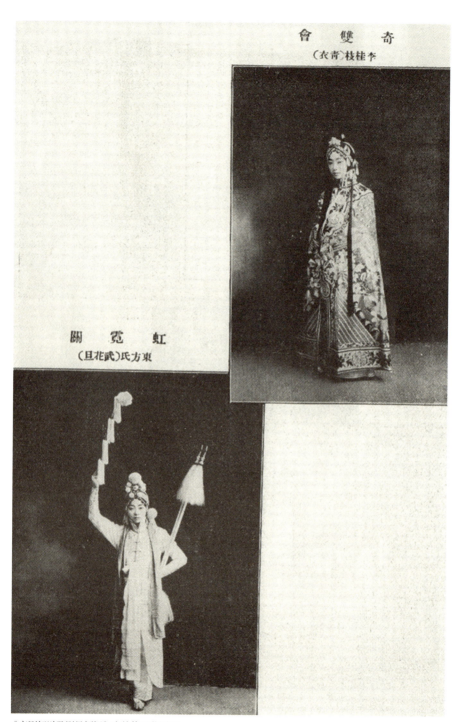

《京剧解说及剧目梗概》中的梅兰芳剧照

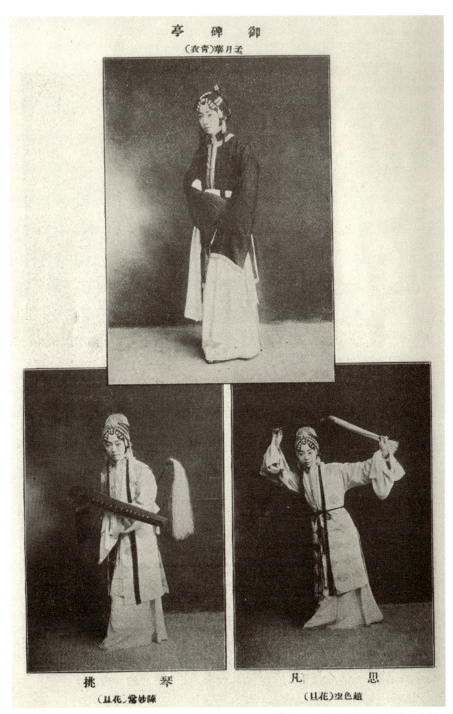

《京剧解说及剧目梗概》中的梅兰芳剧照

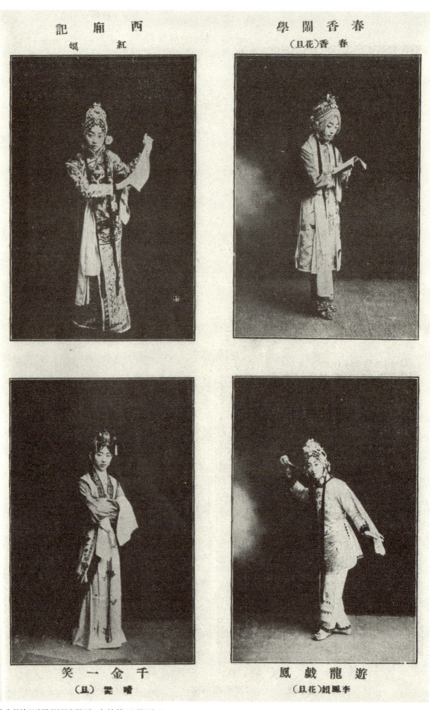

《京剧解说及剧目梗概》中的梅兰芳剧照

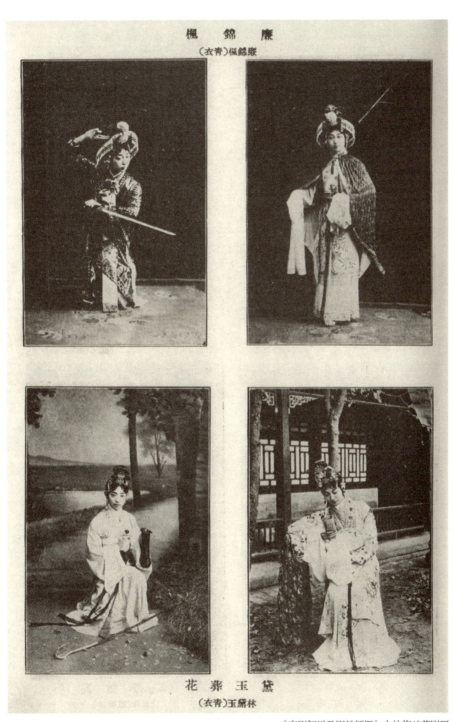

《京剧解说及剧目梗概》中的梅兰芳剧照

《京剧解说及剧目梗概》中的梅兰芳剧照

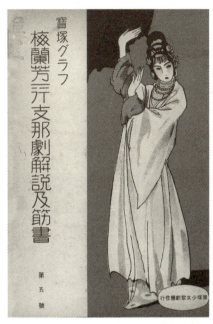

宝塚图册第5号《梅兰芳一行京剧解说及剧目梗概》封面
（宝塚少女歌剧团发行，1924年10月。早稻田大学坪内博士纪念演剧博物馆收藏。）

《梅兰芳一行京剧解说及剧目梗概》中的梅兰芳便装照

《梅兰芳一行京剧解说及剧目梗概》中的梅兰芳剧照

第二章 寻梅觅迹 | 101

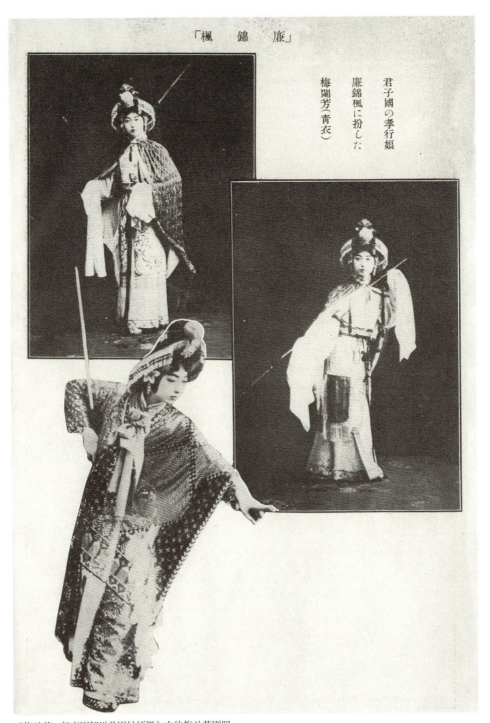

《梅兰芳一行京剧解说及剧目梗概》中的梅兰芳剧照

左：《梅兰芳一行京剧解
说及剧目梗概》中的插画

右：《梅兰芳一行京剧解
说及剧目梗概》的目录

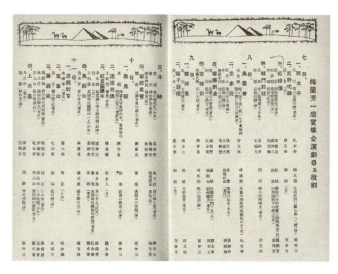

《梅兰芳一行京剧解
说及剧目梗概》中的
剧目演员表

　　前文提到，梅兰芳访日公演的邀请方和主要剧场是东京帝国剧场。1923年日本关东遭遇大地震，这座剧场于9月1日在地震中被毁。从1924年6月起，其商业性演剧场所改为东京帝国饭店的演艺场，以及报知讲堂和麻布南座。[1]梅兰芳第二次访日演出，是帝国剧场改建后的首次对外亮相。作为改建后帝国剧场的开台演出，当时的票价为：

[1] 参考帝剧史编纂委员会编纂：《帝剧之五十年》，第118页，东宝株式会社1966年9月版，非卖品。

一等座 10 元

二等座 3 元

三等座 1 元

需要说明的是，东京帝国剧场是象征日本进入先进国家的标志性建筑物，是当时日本上流社会的交际场所。其观众席历来分为 5 个等级：头等、一等、二等、三等、四等。此次则没有那么细分，二等、三等的票价相当于 1919 年梅兰芳首次访日时的三等、四等价位。根据当时日本社会的实际情况，经过关东大地震，经济处于萧条和恢复阶段，帝国剧场的经营战略进行了调整：头等席位增多；后面座位减少，并分为两等。除了头等席的价格保持与 1919 年相同以外，其他座位的票价有意识地降低，以吸引大部分观众，促进震灾后的文化消费。关于上座率，《大正浪漫——东京人的娱乐》一书有简单记载："11 月 3 日《读卖新闻》'在帝国剧场的梅兰芳这次仍是客满'"。其他报

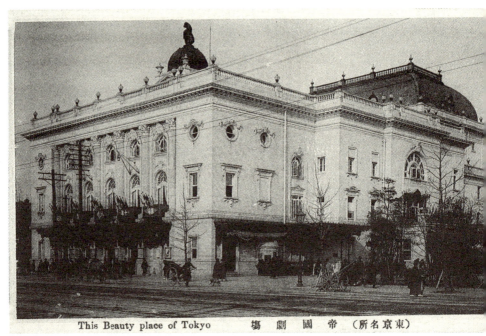

"东京名所"系列明信片之一：烧毁前帝国剧场之外观
（个人收藏）

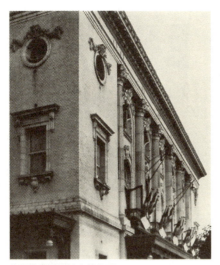

烧毁前帝国剧场之外立面
（出自《建筑写真类聚》第1期第十三回，洪洋社，1916年11月。御茶水女子大学附属图书馆收藏。）

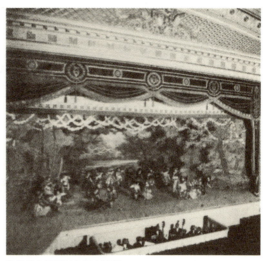

烧毁前帝国剧场之舞台即景
（出自《帝剧写真帖》，1911年3月。日本国会图书馆收藏。）

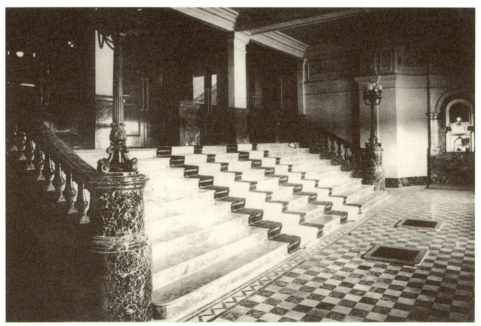

烧毁前帝国剧场之大厅
（出自《帝剧写真帖》，1911年3月。日本国会图书馆收藏。）

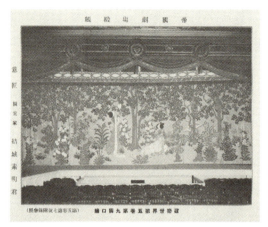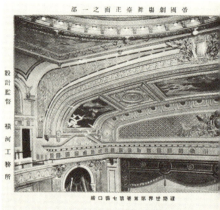

刚建成时帝国剧场之大幕
（出自《建筑世界》第5卷第9号，建筑世界社，1911年9月。庆应义塾大学图书馆收藏。）

烧毁前帝国剧场之舞台正面顶部一部分
（出自《建筑世界》第5卷第7号，建筑世界社，1911年7月。庆应义塾大学图书馆收藏。）

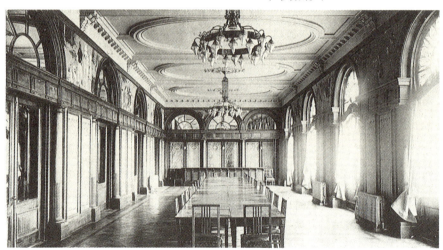

帝国剧场系列明信片之一：烧毁前帝国剧场二楼大食堂
（个人收藏）

烧毁前帝国剧场贵宾休息室一角
（出自《建筑世界》第5卷第8号，建筑世界社，1911年8月。庆应义塾大学图书馆收藏。）

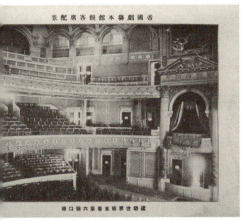 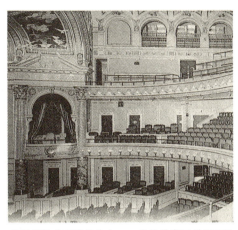

烧毁前帝国剧场之上场门（日称"花道"）一面的观众席
（出自《建筑世界》第5卷第6号，建筑世界社，1911年6月。庆应义塾大学图书馆收藏。）

帝国剧场系列明信片之一：烧毁前帝国剧场下场门一面的观众席
（个人收藏）

> 笔者按，以上照片所反映的帝国剧场风貌，均为梅兰芳第一次访日时所见之景。1919年，梅兰芳就是在这样的帝国剧场展现了令日本观众为之倾倒的精彩表演。

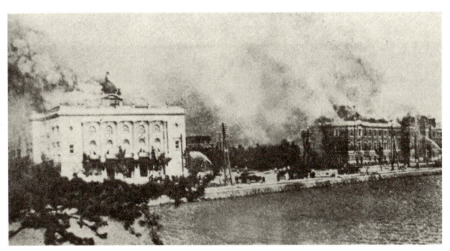

左侧为1923年东京大地震中遭遇火灾的帝国剧场
（出自《帝国剧场之五十年》，东宝株式会社，1966年9月。）

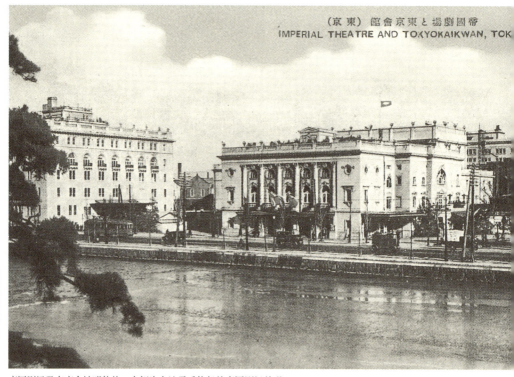

帝国剧场及东京会馆明信片：右侧为大地震后修复的帝国剧场外观。
（个人收藏）

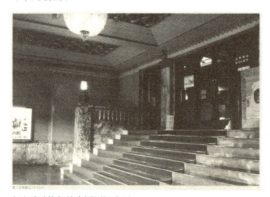

大地震后修复的帝国剧场大厅
（出自《帝剧——不可思议的王国》，东宝株式会社，2011年1月。）

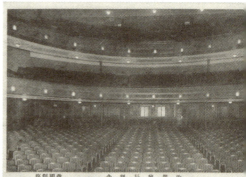

帝国剧场改建开幕公演纪念明信片：大地震后修复的帝国剧场观众席
（此明信片正是在1924年10月梅兰芳为帝国剧场改建开幕公演时发行。个人收藏。）

笔者按，梅兰芳第二次访日，即在此修复后的帝国剧场登台。

道也称梅兰芳此次访日公演的上座率并不低于1919年的第一次[1]。尽管此次演出仍与日本歌舞伎同台，但梅兰芳的剧目已由第一次的"压轴戏"（即倒数第二出）改为"大轴戏"（即最后一出）。这个小小的变动可以说明日本方面对梅兰芳的艺术造诣及中国京剧已经有比较充分的认识和信心。

东京帝国剧场是日本最高级别的剧场。在这里，大仓喜八郎"导演"的1919年梅兰芳首次访日公演已打下了深厚的观众基础，在日本掀起了梅兰芳热、"支那剧"热，也给帝国剧场带来了巨额利润。此次震灾后的重建开台，大仓看重社会效益和商业价值远远超过票价和上座率，同样是成功的。

（二）从票价和经济收支比较看梅兰芳的访日演出

现从梅兰芳两次访日前后，日本各种形态戏剧及舞蹈与梅兰芳京剧在帝国剧场的票价、帝国剧场邀请海外艺术家及剧团的收支等考察梅兰芳京剧在日本戏剧界和观众心目中的位置。

梅兰芳两次访日前后帝国剧场票价表（日元）[2]

大正六年（1917年）	主要剧目	特等	一等	二等	三等	四等
1月1—29日	《春日局》等	3.20	3.00	2.00	0.80	0.40
2月1—28日	《他人之子》等	2.20	2.00	1.40	0.50	0.30
3月1—25日	《佐仓义民传》等	2.70	2.50	1.70	0.75	0.40
3月30日—4月26日	《桐一叶》等	3.30	3.20	2.20	1.00	0.50
4月27日—5月2日	喜歌剧《诱惑爱之药》等	4.00	3.50	2.50	1.00	0.50
5月4—15日	《武家义理谭》等	2.50	2.30	1.60	0.65	0.30
5月16—27日	《骏河大纳言》等	2.50	2.30	1.60	0.65	0.30
5月29—31日	《奇斯梅特》	4.00	3.00	2.00	0.75	0.35

(1) 青木宏一郎：《大正浪漫——东京人的娱乐》，第241页，中央公论新社2005年5月版。
(2) 此表笔者根据帝剧史编纂委员会编纂的《帝剧之五十年》中《主要公演年谱》的数据所作，为了在同一艺术类型中作比较，删减了电影、音乐会的数据，主要集中了戏剧、戏曲公演的票价。东宝株式会社1966年9月发行，非卖品。为了便于读者查找，剧目名尽量保持了日文汉字原名。

6月1—28日	《水户黄门记》	3.50	3.30	2.30	1.00	0.50
6月30日—7月14日	《意中谜忠义画合》等	2.20	2.00	1.40	0.60	0.30
7月15—31日	《镰仓的一夜》等	2.20	2.00	1.40	0.60	0.30
8月1—25日	《斋藤利三坚田落》等	2.70	2.50	1.70	0.75	0.40
9月1—13日	《散枫恋血祭》等	3.30	2.20	1.50	0.60	0.30
9月14—25日	《犬公方》等	3.30	2.20	1.50	0.60	0.30
10月1—25日	《市原野》等	3.30	3.20	2.20	0.80	0.40
11月1—30日	纪念团十郎公演《劝进帐》等	3.30	3.20	2.20	0.80	0.40
11月26日	《白国救济》、《子宝三番叟》等	3.30	3.20	2.20	0.80	0.40
12月1—25日	《大石内藏助》等	3.20	3.00	2.00	0.75	0.45
12月26—30日日场	《雪之曾我村》等（家庭娱乐会主办）	1.00	0.80	0.60	0.30	0.15
	平均	2.95	2.69	1.85	0.75	0.39

大正七年（1918年）	主要剧目	特等	一等	二等	三等	四等
1月1—27日	《楼门五三桐》等	3.30	3.00	2.00	0.80	0.40
2月1—20日	《女暂》等	2.50	2.30	1.60	0.65	0.30
2月21—28日	《哈姆雷特》等	2.50	2.30	1.60	0.65	0.30
3月1—25日	《话说白石讨敌》等	3.20	3.00	2.00	0.75	0.35
4月1—30日	《宫岛暗斗》等	3.50	3.30	2.30	0.85	0.40
5月1—25日	《新镜山》等	2.70	2.50	1.80	0.65	0.30
5月26—30日	《女孩节》等	2.00	1.50	1.20	0.70	0.40
6月1—25日	《栗山大膳》等	3.80	3.60	2.60	0.90	0.40
6月27—29日	《奇斯梅特》	4.00	3.00	2.00	0.75	0.30
7月1—15日	《女忠臣藏》等	2.70	2.50	1.80	0.65	0.30
7月16—25日	《女忠臣藏》等	2.60	2.40	1.70	0.60	0.25
8月1—25日	《音菊天竺德兵卫》等	3.00	2.70	2.00	0.75	0.35
9月1—13日	《女郎花塚》等	3.00	2.70	2.00	0.75	0.35
9月14—25日	《战时的花嫁》等	3.00	2.70	2.00	0.75	0.35
10月1—25日	《出世景清》等	3.50	3.30	2.30	0.85	0.40
10月31日—11月25日	《安宅丸》等	3.80	3.50	2.50	0.90	0.45
11月26—30日	《告白之后》等	2.50	2.00	1.50	0.70	0.35
12月1—25日	《太阁记朝鲜之卷》等	3.80	3.50	2.50	0.80	0.40
	平均	3.21	2.95	2.09	0.77	0.37

大正八年 （1919年）	主要剧目	特等	一等	二等	三等	四等
1月1—31日	《寿猿若》等	4.00	3.80	2.80	0.90	0.45
2月1—14日	《女车引》等	3.00	2.80	1.80	0.75	0.35
2月15—28日	《曾我的暗斗》等	3.00	2.80	1.80	0.75	0.35
3月1—25日	《伊贺越道中双六》等	3.20	3.00	2.00	0.80	0.40
3月8—9日 日场	邦巴多美国喜歌剧剧团《恋慕药》等	5.00	4.00	3.00	1.50	0.80
4月1—29日	《一谷嫩军记》等	4.20	4.00	3.00	1.00	0.50
5月1—14日	梅兰芳京剧等	10.00	7.00	5.00	2.00	1.00
5月15—25日	《本朝廿四孝》等	3.20	3.00	2.00	0.80	0.40
5月26—31日	少女歌剧《花争》等	2.50	1.80	1.50	0.80	0.40
6月1—25日	《盲长屋梅加贺鸢》等	4.70	4.30	3.00	1.00	0.30
7月1—17日	《兜之星影》等	3.50	3.20	2.20	0.80	0.40
7月18—31日	《忠臣卖冬菜》	3.50	3.20	2.20	0.80	0.40
8月1—25日	《那智泷祈誓文觉》等	3.70	3.50	2.50	0.80	0.40
8月31日—9月25日 日场	《女鸣神》等	3.00	2.80	1.80	0.70	0.30
9月1—15日夜场	俄罗斯歌剧团《阿依达》等	12.00	10.00	7.00	3.00	1.00
9月21—24日夜	俄罗斯歌剧团《托斯卡》等	10.00	8.00	5.00	2.00	1.00
9月26—30日	《信仰》	5.00	4.00	3.00	1.50	0.60
10月1—25日	《关原》等	4.50	4.30	3.00	1.00	0.50
10月26—30日	《亚米利加之使》等	4.50	3.50	2.50	1.00	0.50
11月1—25日	《妹背山妇女庭训》	4.90	4.70	3.30	1.20	0.60
11月26—30日	《哈姆雷特》等	3.00	2.70	2.00	0.80	0.40
12月1—25日	《奇兵队》等	4.50	4.20	3.00	1.00	0.50
12月26—30日	《大江山》等 （家庭娱乐会主办）	1.50	1.30	1.00	0.40	0.20
	平均	4.48	4.01	2.82	1.04	0.48

大正十二年 （1923年）	主要剧目	特等	一等	二等	三等	四等
1月1—25日	《鬼一法眼三略卷》等	7.20	7.00	5.00	1.80	0.70
1月26—2月4日	卡皮意大利歌剧	12.00	10.00	6.00	3.00	1.50
2月1—25日	《岩户暗斗》等	6.00	5.80	4.00	1.50	0.50
3月1—22日	《断桥》等	6.80	6.60	4.80	1.80	0.70

3月24—28日	《后来者》等（家族娱乐会主办）	3.00	2.50	1.50	0.50	0.30
4月1—25日	《平假名盛衰记》等	7.50	7.20	5.00	2.00	1.00
5月6—31日日场	《人肉市场》等	3.80	3.50	2.50	1.20	0.60
5月6—31日夜场	《义民甚兵卫》等	4.00	3.70	2.70	0.80	0.40
6月1—25日日场	《加贺骚动》等	4.50	4.00	3.00	1.70	0.80
6月1—25日夜场	《两国之秋》等	4.90	4.50	3.50	1.00	0.60
6月27—30日	宝塚少女歌剧《憧憬》等	6.80	5.50	4.00	1.80	1.00
7月1—25日	《牡丹灯笼》等	6.00	5.80	4.00	1.50	0.60
8月1—22日	《围绕秘密的人们》等	6.00	5.80	4.00	1.50	0.60
平均		5.85	5.48	3.87	1.52	0.68

注：由于9月1日关东大地震剧场被烧毁，因此从11月到次年的6月，帝国剧场的公演在帝国饭店演艺场、报知讲堂、麻布南座进行。此表只能反映1月至8月震灾前的状况。

大正十三年（1924年）	主要剧目	特等	一等	二等	三等	四等
2月3—16日日场	《一条大藏卿》等（于麻布南座）					
2月3—16日夜场	《桃园》等（于麻布南座）					
2月17—28日日场	《新皿屋敷雨月晕》等（于麻布南座）					
2月17—28日夜场	帝国剧场改建纪念公演京剧等					
10月20—23日	帝国剧场改建纪念典礼京剧等	包场				
10月25日—11月4日	京剧等	无	10.00	3.00	1.00	无
11月6—30日	《伽罗先代萩》等		8.00	6.00	2.00	1.00
12月6—28日	《应拳和芦雪》等		5.00	4.00	1.80	0.80
平均		6.5	6.67	2.27	0.93	

注：关东大地震帝国剧场被烧毁后，直至是年10月改建重新开张，一直无法正式运营，属于非常状态。尽管如此，梅兰芳的票价仍是全年不多的公演中最高价。一等票价在1923年、1924年两年中都是最高的。尤其是在关东大地震后仍能设定此高价，足以说明梅兰芳的艺术在日本的被认知度。

由上表可知帝国剧场戏剧演出的票价：

1917年（大正六年），特等席最高价为4日元，平均价格为2.95日元。

1918年（大正七年），特等席最高价保持在4日元，平均价格为3.21日元。

1919年，在梅兰芳公演前，3月8日和9日仅演出两场的美国喜歌剧剧团的《恋慕药》，其票价为历来最高——特等席5日元。5月，梅兰芳演出，特定席提高到10元，打破了日本最高级剧场有史以来的最高票价记录，为当时的"天价"。由此，本年的特等席平均价格提高到4.48日元（当时传统戏剧的商业性公演票价为特等席4.70元；同月，东京歌舞伎座，歌舞伎的特等席票价为4.80元，是日本戏剧的最高价位）。

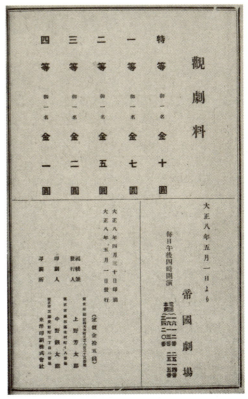

在1919年5月梅兰芳在帝国剧场公演时的说明书倒数第二页中也刊载了当时的票价：特等每人十元、一等每人七元、二等每人五元、三等每人二元、四等每人一元。（出自《1919年5月歌舞伎剧 图画剧情概要 帝国剧场》，1919年5月1日发行。编辑兼发行人：上野芳太郎。早稻田大学坪内博士纪念演剧博物馆收藏。）

《帝国剧场之五十年》一书，专引《梅兰芳的来日公演》一节，概括了当时的史实。其中提及了价格设定的原委：

……娇艳且优雅的演技使观众为之心醉，正因为是少有的美男子，同时又有着卓越技艺的青衣，所以报酬也相当高，一场公演酬劳要求2千日元。因此，帝国剧场的山本专务决定入场券的特等席破格为10元（高价）开始预售（当时梅幸、幸四郎等，加上羽左卫门的最强阵容，

正式公演也不过 4.70 日元）。[1]

不料售票一开始，高价反而博得了人气，"售票处突然兴旺热闹起来了"[2]。1920 年代以前，日本工薪阶层的基本收入在 50 日元以下（参见下表）。即使战争促使经济增长、消费急速提高，一般国民花 10 元日币观摩梅兰芳的演出也是天大的奢侈。

大正时代（相当于民国时代）日本普通工薪人员工资表[3]

	初次任职的薪金（月薪 日元）		
	银行职员	小学教师	警察
大正一年（1912）			15
大正二年（1913）	40		
大正三年（1914）			
大正四年（1915）			
大正五年（1916）	40		
大正六年（1917）			
大正七年（1918）	40	12—50	18
大正八年（1919）	40—50		20
大正九年（1920）	40—50	40—55	45
大正十年（1921）			

(1) 第七代松本幸四郎（1870—1949），著名歌舞伎、日本舞蹈表演艺术家。本名藤间金太郎。1911 年于帝国剧场袭名第七代松本幸四郎。以帝国剧场为据点，在创作新剧目、外国翻译作品、歌剧《露营之梦》等方面做了多种尝试，不久加入松竹公司。拥有得天独厚的容貌、堂堂仪表，台词口齿清晰，光采照人、别具一格的台风，在歌舞伎以及歌舞伎的武打、武戏方面尤为卓越。《劝进帐》的弁庆是师传的"绝活儿"，一生演过约 1600 次，成为拿手角色，后与其他名角儿配合拍成纪录资料影片。而且在舞蹈方面作为第二代藤间勘右卫门的养子早在 3 岁就成了藤间流派的宗家，袭名为第三代藤间勘右卫门。他在梅兰芳访日时为 49 岁，正是艺术生涯的黄金时期，且已功名成就。参考《维基百科》和日本《百科事典》。

(2) 帝剧史编纂委员会：《帝剧之五十年》，第 168 页，东宝株式会社 1966 年 9 月发行，非卖品。

(3) 朝日新闻社编：《续·价格的明治大正昭和风俗史》，朝日新闻社 1981 年版。

大正十一年（1922）	50		
大正十二年（1923）	50—70		
大正十三年（1924）			
大正十四年（1925）	50—70		
大正十五年（1926）			
备考	大学毕业 第一银行	东京都人事 委员会	

 梅兰芳在帝国剧场的票价打破了日本戏剧界的历史纪录。破天荒的"天价"，反而起到了"高价格一定是高品质的"导向作用，观众蜂拥而至，天价票一抢而空。由此，改变了观众的价值观，帝国剧场的营业额剧增。以梅兰芳演出为起点，帝国剧场改变了票价标准，形成了邀请外国剧团公演的票价越是昂贵票越抢手的局面。日本三大新闻报纸之一的《读卖新闻》，1919年9月7日在题为《上了圈套的观众》的报道中说：

 今年春天，在帝国剧场营利性上映的美国电影《因特勒朗斯》，以特等席5元—4等席5角的破格票价（笔者按，价格与《帝剧之五十年》中的数据略有出入）获得了很大成功。所以，5月又请来了中国名伶梅兰芳，以特等席10元的惊人票价诱惑观众。但是，观众却认为越是高价越是杰出而顺顺当当地上了圈套，（帝国剧场）获取了巨额的利润。

 尝到了甜头的演出商，9月邀请了俄罗斯的大歌剧团举行了15天的商业性公演，也因为设定了特等席12元、一等席10元、二等席7元、三等席3元、四等席1元的票价而连日客满。因此，收入超过了15万元。当时比日本物价高得多的伦敦的最高票价也不过5.5元，柏林4元，美国应该就更便宜了。即使是从远道请来的外国剧团、住最高级的宾馆，但在物价急剧上涨的社会状况下，欣然支付10元以上入场费的上流社会、暴发户阶层的奢侈情趣、虚荣心也不得不令人吃惊！这一现象被报道批判为社会问题。

 显而易见，帝国剧场精心策划的商业性经营战略获得了成功，其中不可否认梅兰芳被"炒作"的可能性。在那个宣传媒体不正规的时代，尤其是资

本主义世界，策划者在幕后操纵是司空见惯的。上述报道十分明确：有能力购买奢侈的特等票的，不是上流阶层便是暴发户。当时冷静的有识之士指出，除了真正有兴致欣赏中国文化的部分观众以外，可以从中透视凭借第一次世界大战的军需物资而致富的暴发户的炫耀心理，以及经济急速增长后"富民"们高涨的虚荣心。当时日本的社会现象由此可窥见一斑。

1919年，在梅兰芳结束了5月14日最后一场帝国剧场的演出翌日[1]，5月15日的《都新闻》第3版以《舞台和后台》为题的报道中如此写道："帝国剧场的入场券（笔者按，指特等票价）在梅兰芳走后立刻由10元降到了三分之一（笔者按，3.20元），即便如此，幸四郎仍能不介意地出演，被认为的确是位大好人。"

这则简短的报道中所述价格的落差（上表中也证实了这个事实），笔者认为反映了：（一）梅兰芳乃至中国的艺术价值在日本的接受程度，（二）当时日本具有代表性的著名歌舞伎演员松本幸四郎能屈尊紧接在梅兰芳之后，特别是特等票价格降到梅兰芳的三分之一的状况下出演，不难看出松本幸四郎的人品和戏德，更重要的是体现出了当时以松本为代表的日本戏剧界对梅兰芳艺术造诣的敬佩和尊崇。

从1924年梅兰芳第二次访日公演前后的帝国剧场票价来看，虽然1923年1月的意大利歌剧为特等席12元、一等10元、二等6元、三等3元、四等1.50元，比梅兰芳剧团的高，但这是正常情况下帝国剧场在"梅兰芳效应"后设定的国外剧团经营方针。而梅兰芳的第二次访日公演并未设特等席位，只设了一等10元、二等3元、三等1元的票价，从当时关东大震灾后日本社会处于特殊时期的角度分析，这样的票价设定有着特殊含义。即使如此，与其他演出相比，梅兰芳的票价仍然属于高价。

现根据帝国剧场的专务山本久三郎的《帝国剧场的回忆》一文的记载[2]，将梅兰芳两次访日演出前后帝国剧场邀请诸海外剧团及艺术家的部分成绩作一比较：

[1]《帝剧之五十年》中《主要公演年谱》之梅兰芳公演日期和《春柳》上《梅兰芳东渡纪实》的记录有差异，前者为1919年5月1日至14日，后者为5月1日至12日。
[2]《东宝》，东宝出版社1939年11月版。

帝国剧场邀请海外诸剧团及艺术家成绩一览表（部分）

剧团	时间	场次	入场总人数	入场券价格	总收入额	盈亏
英国喜歌剧	1912年6月24—30日	7	9,098	3.50、3.00、2.00、0.50、0.25	12,573.75	-1,209.25 亏损
	1913年5月26—28日	3	4,228	4.00、3.50、2.50、0.75、0.35	6,864.90	59.25
	1914年6月26日—7月2日	7	7,433	4.00、3.50、2.50、0.75、0.35	10,270.70	-758.34 亏损
	1916年6月26—30日	5	4,251	4.00、3.50、2.50、1.00、0.50	7,576.25	450.42
	1917年4月27日—5月2日	6	7,317	4.00、3.50、2.50、1.00、0.50	12,876.40	1,324.17
	1921年5月21—31日	11	7,970	10.50、8.50、6.50、4.00、2.00	41,182.00	368.72
	合计	39	40,297		91,344.00	234.97
俄国歌剧	1919年9月1—15日	15	18,678	12.00、10.00、7.00、3.00、1.00	75,624.58	260,058.46
	1919年9月21—24日	2	2,461	10.00、8.00、5.00、2.00、1.00	7,596.10	1,711.40
	1921年9月21—29日 昼3、夜9	12	16,016	10.00、8.00、6.00、2.00、1.00	69,066.50	15,853.22
	1921年10月8—18日 有乐座	11	5,516	10.00、8.00、6.00、2.00	18,847.60	-2,041.26 亏损
	1926年9月21—30日 昼2、夜10	12	11,406	8.00、6.00、3.00	45,293.40	7,054.02
	1927年4月26日—5月5日 昼2、夜10	12	7,582	10.00、8.00、4.00	24,068.00	-1,404.38 亏损
	合计	55	61,659		240,496.18	47,271.46

梅兰芳剧团	1919年5月1—25日	25[(1)]	36,044	10.00、7.00、5.00、2.00、1.00	97,228.53	25,711.12
	1924年10月25日—11月4日	11	16,711	10.00、3.00、1.00	75,420.96	3,461.87
绿牡丹一行	1925年7月1—25日	25	25,588	3.80、3.50、1.00、0.50	52,148.63	−8,205.97 亏损

 据上表所提供的帝国剧场的演出数据可以计算出：英国喜歌剧6次访日，共演出39场，平均每场盈利6.02日元；俄国歌剧6次访日，共演出55场，平均每场盈利859.48日元；梅兰芳首次演出共12场，平均每场盈利2142.59日元，第二次演出共11场，平均每场盈利314.72日元（正逢关东大地震后的第一次开台演出，票价的设置策略性调低）；次年绿牡丹的演出共25场，平均每场亏损328.24日元。显而易见，梅兰芳第一次访日公演的盈利首屈一指，比业绩较好的俄国歌剧高出近三倍（即使按照山本久三郎的误记，即在帝国剧场演出25场计算，平均每场的盈利仍为1028.44日元，梅兰芳第一次访日公演的盈利也是第一位的），这个数据从另外一个角度证实了梅兰芳访日公演的成功。

(1) 梅兰芳1919年的访日演出期为25天，包括东京、大阪、神户共演出17场，帝国剧场的演出场次应为12场，山本久三郎的回忆有误，详见本章"两次访日公演的行程"。

第三章 众生品梅
——从剧评看梅兰芳访日公演之反响

一、第一次访日公演之媒体评论

民国初叶报刊兴起,成为当时的主要媒体。中国的报业尚不成熟,日本则相对发达。梅兰芳访日作为引人注目的社会热点,日本报刊的报道尤其迅速及时。除了据实报道当事人的行踪、言论、事件以外,也涉及对中国京剧和相关剧目的分析评论。其中对场上表演的即时的、鲜活的评论,与以往在旧书堆里淘文章的学究式文章有所不同,在戏剧史上留下了值得研究的、珍贵的历史资料。

访日时的梅兰芳
(出自《帝剧之五十年》,东宝株式会社1966年版。)

日本的报刊杂志是如何评价梅兰芳的表演的?本书列举当时报刊上若干有代表性的言论,借以考察日本社会及日本观众对梅兰芳首次访日公演的反响。

（一）三地演出的宣传口径

由于首次公演是由具有特定背景的大仓喜八郎和帝国剧场操办的，因此，虽然属民间商业性演出的性质，但宣传的力度很大，而且有高级官员的青睐与光临。当时，日中两国的政治关系相当紧张，民间却尚未全面交恶。此次公演分别在东京帝国剧场、大阪中央会堂、神户中华学校聚乐馆三地演出，三地报刊不约而同地将之上升到"中日友好"、"日中亲善"、"艺术无国界"的高度，体现了日本民间对中日文化交流的美好意愿。

1. 东京

梅兰芳在东京帝国剧场首次以《天女散花》亮相后，评论便纷至沓来。5月1日首场演出，5月2日、3日各大报纸便纷纷刊载报道和评论文章。其中，5月3日《东京日日新闻》以鲜明而具有吸引力的大小标题称：《在帝国剧场初次上阵的……梅兰芳——柔美的手势、奇妙的声音 观众席中名流汇聚》。文章还配以梅兰芳在后台镜前确认化妆的醒目照片。其中对剧场的氛围评论道：

> 昨天梅兰芳终于在著名的帝国剧场进行了首场演出。……由此，盼望已久的京剧拉开了帷幕。这次的京剧不仅仅是中国戏剧的演出，还意味着中日友好，所以在剧场正面的入口处还有"中日友好"四个字，剧场内门口交叉地插着民国的五色旗和日本的太阳旗。观众中网罗了所有阶层的人们，有中国公使、霞关一带地位显赫的政府官员及社会名人，也有文人、画家。歌右卫门（笔者按，五世）、羽左卫门（笔者按，十五世）、左团次（笔者按，二世）、宗十郎（笔者按，七世）、河合武雄等（笔者按，以上都是日本有代表性的著名艺术家）也都到场。
>
> 九点四十五分，当热闹的锣鼓从幕后奏响时，立刻响起了雷鸣般的欢呼喝彩声。帷幕静静升起，扮演天女的梅被八名侍女簇拥着登上舞台，又是一阵震耳欲聋的掌声。
>
> 妖艳的梅，身段柔美，边舞边唱。开始由于没有听惯，（观众席）有笑声。听惯后，观众就不再笑了……到十点五十分，梅顺利地完成了第一天以舞为主的演出。虽然不无变化贫乏（的感觉），但是其肩、

腰、脚的动作中韵味十足，有着日本男旦所无法模仿的妙趣。

这篇报道如实描写了梅兰芳首场演出的情景，可见日本观众对作为中国艺术家的梅兰芳的期盼。帝国剧场建造时的宗旨是"提供具有国家剧场性质的国际友好场所"，剧场内外的政治化布置可见日方操办人大仓喜八郎的精心策划和政治意识。把国家级官员和具有权威性的众多艺术家请到剧场来，也是帝国剧场分内之事。

《东京日日新闻》5月5日、6日、7日以《梅兰芳的天女散花》为题，分上、中、下连载了汉学家、文学博士久保天随的评论。在5月5日的报道中，他对梅兰芳正值中国的反日高潮之际仍来日演出不无敬意，写道：

> 那梅兰芳偏偏在中国抗日运动进入高潮之际反而堂堂正正地进入我国公演，预先的宣传也做得非常火热，致使满都男女的好奇心受到了强烈的刺激。不久，预告终于成为事实，在帝国剧场首先上演了梅兰芳的拿手剧目《天女散花》。[1]

可知，梅兰芳在中日关系紧张时仍如约到日本演出这件事本身就引起了日本国民的关注，具有相当的新闻效应，这也是可以预料的。如前章所述，在梅兰芳访日之前，已经有若干热衷于中国京剧的日本人士着力于对京剧艺术和梅兰芳进行颇有深度的介绍，梅兰芳的日本友人在演出前也进行了有针对性的宣传。于是，在梅兰芳踏上日本国土之前，他作为中国京剧的代表人物几乎已家喻户晓，加上"梅兰芳是否能够成行"引发社会舆论的"好奇心"，对日本民众产生"强烈刺激"，他们早已翘首盼望他的到来。所以，梅兰芳到达东京时，按捺不住的人群已经把车站堵得水泄不通乃至有留学生把梅兰芳举过拥挤不堪的人群才得以出站。[2] 在这种情形下，"中日亲善"的新闻效应是比较微妙的。

2. 大阪

5月19日、20日两天在大阪中央公会堂的演出，各新闻媒体同样争相报道。5月20日《大阪朝日新闻》的报道题为：《全场观众被倾倒——于中

(1) 久保天随：《梅兰芳之天女散花》（上），《东京朝日新闻》1919年5月5日。
(2) 见第二章 "两次访日公演的行程"。

央公会堂首演的梅兰芳鲜花般娇艳》，并附有大幅照片。[1] 文中描述了大阪首场演出的剧场氛围，并对《御碑亭》等剧目进行评论，其中同样提到了"日中友善"：

> 梅兰芳同好会（由《关西日报》、《大阪日日新闻》两社主办）的第一场，于十九日下午六点开始在大阪中之岛的中央公会堂开演。
>
> 在汇集了所有阶层的观众中，夹杂着在日中国人以及中国留学生，座无虚席。关直彦氏致词讲述了以日中友善为目的的艺术家交流的宗旨，斋藤吊花解说了剧目梗概。
>
> 在日本戏剧中，怎么也看不到身段如此柔美的舞蹈、演员富有魅力的表情、精美的服装等，首先在所有观众的心中铭刻了对中国京剧的亲近感。
>
> ……
>
> 观众欣赏了梅兰芳细腻的表演、袅袅婷婷、非常艳丽的容姿，忘却了语言的障碍，心旷神怡地融入了他的舞台。

文中强调"所有阶层"的日本国民对这次梅兰芳的访日公演都很关注，当然不能排除新闻报刊的广告宣传意味。值得重视的是，观众中包括"在日中国人以及中国留学生"，官员致词中特别强调了"以日中友善为目的的艺术家交流的宗旨"。这在当今中日关系正常化时期司空见惯、不足为奇，然而，联系前文提到的东京帝国剧场公演前发生的"恐吓信"和"国耻日"事件，主办方在大阪演出前强调"中日友善"和"艺术家交流"，与大仓喜八郎平息风波的态度是一致的。

3. 神户

神户的演出由中国华侨邀请，主要是为神户中华学校募集基金。此次演出的性质与东京、大阪的商业性演出不同，而且，由于观众多为中国侨民，演出方式亦与在中国本土相同。三天的剧目每天更换，梅兰芳每天双出。

关于神户首场演出的状况，5月24日的《神户新闻》作了如下报道：

[1] 扮作《御碑亭》中孟月华的梅兰芳站在《大阪朝日新闻》赠送的大花篮前的照片占据了报纸很大的篇幅。

梅兰芳的首场演出是 23 日。总之,大肆宣传他是中国第一。再加上觉得稀奇,使得大家都有怎么都想看一次的心情。

昨夜的聚乐馆不折不扣地客满,在开演前就已挂出招牌。剧场西侧的包厢里中国领事稽镜以及神户的中国上层人物当然全都到位。还有二流、三流人士和日本的绅士淑女。连最低价七角的三楼座位,都把添加的椅子作为踏台,挤得身体动弹不得也都忍耐,体现了日中亲善。

此次由中国华侨主办的募捐演出,以"日中亲善"为号召,两国名人雅士和各阶层宾客济济一堂。据有关报道,5 月 16 日开始试售票,预约者蜂拥而至,仅一天时间几乎全部售罄。[1] 其利润全部捐给中华学校,演出的初衷已达成。[2]

(二)《天女散花》、《御碑亭》及其他

首访演出的主要剧目是《天女散花》和《御碑亭》。报刊评论亦多集中于这两个剧目。

上章提到,作为邀请者和帝国剧场会长的大仓喜八郎,只看过梅兰芳的《天女散花》,对此剧情有独钟。在选定剧目时,他曾经坚持连续 10 天都演《天女散花》。后改为一开始连演 5 天《天女散花》,成为此次演出的"打炮戏",并且作了重点宣传。

其后数天,梅兰芳出演《御碑亭》、《黛玉葬花》、《虹霓关》、《贵妃醉酒》4 出戏。在大阪、神户两地,除了《天女散花》、《御碑亭》等以外,梅兰芳还出演了《琴挑》、《嫦娥奔月》、《游龙戏凤》、《春香闹学》、《游园惊梦》5 出戏。加起来,梅兰芳首次访日共出演了 10 出戏。

现将这 10 出戏的剧情作一概括[3]:

(1) 据《神户新闻》1919 年 5 月 18 日。
(2) 据 1919 年 5 月 8 日的《大阪朝日新闻》报道:"诸经费大约一万多元……如果有利润就捐赠给全神户的中国人学校,万一亏损马聘三君、王敬祥君等有关中国人人头分担……"
(3) 参考梅兰芳纪念馆等所藏资料综合概括。

《天女散花》中梅兰芳饰天女

（这是在日本市场流通的一套梅兰芳的古装戏剧照中的两张，据内容分析，可推测为1919年梅兰芳访日公演时带到日本的明星照。笔者收藏。）

1.《天女散花》

古装歌舞戏，由花衫应工。剧情取材于佛教故事：因维摩诘居士患病，释迦牟尼佛让文殊菩萨率弟子前去问候，又命天女去维摩诘身边散花，以色相考验众弟子。天女离开众香国，手提花篮，飘逸而去。她走遍大千世界，来到尘世，见维摩诘正在为弟子讲学，便将满篮鲜花向众人散去。散花完毕，天女回西方复命。

故事中，有个叫舍利弗的弟子满身沾花，掉不下来。天女说："结业未尽，因花着身；结业尽尽，花不着身。"意思指：花落在身，是因为修业未成；修业完成，花就不会沾身。所谓"知法不畏生死"，知了法，就不会有七情六欲。舍利弗说："此花不如法"，就把花去掉了。

该剧由梅兰芳与齐如山一起编创。齐如山游学欧洲，研究过西方舞蹈和戏剧，其中的身段舞蹈是梅兰芳听取齐如山等"缀玉轩"朋友的意见最终定夺的。剧中第二场《云路》中的歌舞是本剧最精彩的"戏核"。其中的唱腔由慢板、二六到流水，节奏由慢渐快。长绸之舞则伴随唱腔，层层推进。"慢板"的绸舞悠扬典雅，"二六"的绸舞纷繁缭绕，"流水"的绸舞如穿梭奔流。表演时，既要强调歌唱的韵味，又要强调柔美而节奏明快的舞蹈，同时要表现天女飘然的"仙气"，难度大，艺术性强。

2.《御碑亭》

传统生旦戏,由青衣应工,唱做并重。此剧又名《王有道休妻》或《金榜乐》,剧情为:明代,书生王有道进京赶考,家中只有妻子孟月华和妹妹淑英。孟月华回家途中,避雨于御碑亭。有位叫柳生春的秀才也来避雨,很守规矩,避雨时站在亭外,与孟月华终宵没说一句话。雨停后,二人各自离去。孟月华有感于这位秀才很守礼节,回家后告诉了淑英。王有道赴考回来知道了御碑亭避雨之事,心生怀疑,休妻孟氏。后王有道与柳生春均中试,同谒恩师时,听柳生春说起御碑亭避雨的事,始知真相。王有道十分后悔,急忙到岳父家向妻子请罪。孟月华责骂了王有道一番,夫妻言归于好。随即,王有道又将妹妹淑英许婚给柳生春。

《御碑亭》中梅兰芳饰孟月华
(梅兰芳纪念馆收藏)

3.《黛玉葬花》

这是梅兰芳演出的第一出《红楼》戏,以闺门旦应工。该剧由齐如山、李释戡、罗瘿公编剧,1916年初首演于北京吉祥园。剧情为:在大观园中,林黛玉夜访贾宝玉居住的怡春院,丫环不开门,而且说了一些不好听的话。黛玉疑心是宝玉故意不见,十分伤心。第二天,见大观园里落花无主,于是荷锄葬花,并赋《葬花词》,以遣愁思。恰好宝玉来到,向黛玉表明了心迹,两人言归于好。

梅兰芳饰黛玉,特意为黛玉精心设计了服装、道具、布景、灯光。整出戏犹如一首

《黛玉葬花》中梅兰芳饰林黛玉
(同前《天女散花》说明。笔者收藏。)

第三章 众生品梅 | 125

哀怨的抒情诗,重在刻画黛玉清丽、孤傲的性格。

4.《虹霓关》

传统武生和刀马旦戏,又名《东方夫人》,是梅兰芳跟王瑶卿学的。剧情为:隋唐时,瓦岗军攻打虹霓关。虹霓关守将辛文礼出战,被瓦岗军将领王伯当射死。辛文礼的妻子东方氏为夫复仇,阵上擒获王伯当。见其勇武英俊,愿改嫁王伯当,归顺瓦岗军,而且遣自己的丫环当说客。不料在洞房中,王伯当指责东方氏不遵妇道,没有为夫婿报仇,反而杀死了东方氏。

此戏分头、二本。在头本中,梅兰芳以刀马旦饰演女将东方氏;在二本中,梅兰芳以花旦饰演玲珑活泼的丫环。[1] 梅兰芳饰演的东方氏与王伯当对枪开战时,从为夫报仇的杀敌心理渐渐转为忘仇动心的爱慕心理,恨转化为爱,武中有文,在眼神表演中绝妙地体现人物的心理变化,又表现出女性美、艺术美。此剧超时代的构想、近乎荒诞的剧情和文武兼备的趣味性表演成为吸引观众,尤其是外国观众的主要因素。

5.《贵妃醉酒》

源自昆曲编订本《纳书楹曲谱补

《虹霓关》中梅兰芳饰东方氏
(出自《梅兰芳》,北京出版社1997年6月版。梅兰芳纪念馆收藏。)

《贵妃醉酒》中梅兰芳饰杨玉环
(出自《梅兰芳》,北京出版社1997年6月版。梅兰芳纪念馆收藏。)

(1) 京剧旦行在一出戏中分饰两个不同性格的角色,一说始于梅兰芳。

遗》第四卷中的《醉杨妃》，汉剧加以改编，又被京剧吸收而来，改名《贵妃醉酒》，始终保持昆曲载歌载舞的特征。[1] 剧情为：唐玄宗李隆基宠幸贵妃杨玉环，约定到百花亭饮宴。贵妃久候不至，闻知玄宗已前往西宫梅妃处，闷闷不乐，自怨自艾，于是借酒浇愁。饮酒过量，不觉已醉，在宫女、太监搀扶下悻悻回宫。

梅兰芳师承擅长此戏的路三宝，将原由花旦应工、踩跷改为"花衫"行当，在保留前辈创造的优美舞蹈的同时，纠正了历来醉态醉话的过火表演甚至煽情动色的黄色表演，修改了唱词，突出了贵妃特殊身份的"醉"、"贵"、"美"：梅形象端庄，表现"醉"时不失其"贵"，并注重艺术化的醉态"美"。1914年梅兰芳第二次到上海公演，此剧受到一致褒扬，后又在实践中不断完善，为贵妃设计了下腰、咬杯、卧鱼、醉步等舞蹈动作，成为其经典性剧目。

6.《琴挑》

传统昆曲剧目，明代高濂《玉簪记》一折。剧情为：北宋末，书生潘必正进京赶考不中，在道教女贞观借读，以备来年科举。某晚，在观中散步，听到青年女尼陈妙常在室内弹琴，萌生爱慕之情。二人相见，陈妙常假装生气，实际上也爱上了潘必正。梅兰芳饰演尼姑陈妙常。

7.《嫦娥奔月》

古装歌舞戏，取材于《淮南子》、《搜神记》所载的古代神话。齐如山撰纲目，李释戡撰台词。剧情为：混沌初开，天上十日并行，民不聊生。有后羿善射，用神箭射下九日，民间得以安宁。王母娘娘以蟠桃大会为后羿庆功，后羿醉中向王母娘娘索要仙丹，回家后，被妻子嫦娥误食。后羿责打嫦娥，嫦娥忽觉身轻，飞入月宫。王母命嫦娥职掌月亮上的广寒宫。中秋之夜，嫦娥在月中采摘桂花酿酒，与众仙女载歌载舞庆赏良宵，自觉冷清，羡慕人间夫妻团圆。

梅兰芳饰嫦娥，参考古代绘画中的仙女形象，着古装，带飘带，又设计

[1] 参考梅兰芳口述，许姬传记：《舞台生活四十年》第2集，第36页，中国戏剧出版社1957年4月第1版，1961年12月第2次印刷。

《琴挑》中梅兰芳饰陈妙常
（出自《品梅记》，汇文堂书店1919年9月版。笔者收藏。）

《嫦娥奔月》中梅兰芳饰嫦娥
（同前《天女散花》说明。笔者收藏。）

了采花的"花镰舞"和庆宴的"袖舞"，成为"新戏"，1915年10月首演于北京吉祥园。

8.《游龙戏凤》

传统生旦戏，由花旦应工。剧情为：明朝正德皇帝朱厚照微服出游，来到梅龙镇，在李龙客店投宿。李龙在外守夜，吩咐李凤姐照看客店。正德皇帝故意呼酒唤菜，调戏李凤姐。凤姐起先不即不离地对付他，待知道他确是皇帝，跪下求封。正德皇帝封她为"戏耍贵妃"。

此剧戏剧性强，饶有情趣。作为花旦戏，李凤姐动作敏捷，唱念流利。她以念白表演为主，唱并不多，只有登场时几句四平调以及与正德皇帝的几句对唱。梅兰芳在人们的印象中适合演端庄淑女或华族贵妇（大青衣），但在此剧中，他扮演的李凤姐是一位民间乡镇的卖酒少女，聪明伶俐、清纯可爱、娇俏麻利、爽朗正直，其个性全凭念白和表演来体现。比如与正德皇帝的交

流,有一段正德故意踩住饭单逗李凤姐的戏,过程都是哑剧形式,只有身段和哑语。一方面,要表现出李凤姐聪明伶俐活泼可爱的个性;另一方面,又要将拿酒盘和饭单的生活动作舞蹈化、节奏化,梅兰芳的表演恰如其分,炉火纯青。

9.《春香闹学》、《游园惊梦》

昆曲《牡丹亭》的两个折子戏,明代汤显祖原著,可连续演出,亦可分别独立演出。《春香闹学》即《闺塾》,剧情为:丫环春香为小姐杜丽娘伴读,塾师是年过花甲的儒学老生员陈最良。学堂中,老塾师讲授《诗经·关雎》,春香调皮,故意打乱学规,使老学究十分尴尬。随即是《游园惊梦》,剧情为:杜丽娘背着塾师,与春香到后花园玩耍。时值初春,杜丽娘见断井颓垣间春意萌动,陡然伤感。游倦归房,在困倦中睡去。梦中,与书生柳梦梅在后花园相会,有花神佑护,二人订情。梅兰芳在《闹学》中饰演活泼率真的春香,花旦应工;在《游园惊梦》中饰演情感丰富而略为持重的杜丽娘,为闺门旦。

在 20 世纪以前,京剧旦行有青衣、花旦、刀马旦等分工,各具表演程式。20 世纪初,王瑶卿将端庄沉静的青衣、活泼灵巧的花旦、擅长武打工架的刀马旦融会贯通,丰富了旦行的表演艺术,人称"花衫"。梅兰芳得益于王瑶卿,更加丰富和发展了"花衫"行当。

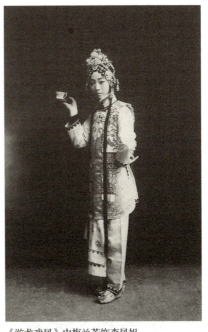

《游龙戏凤》中梅兰芳饰李凤姐
(出自《梅兰芳》,北京出版社 1997 年 6 月版。梅兰芳纪念馆收藏。)

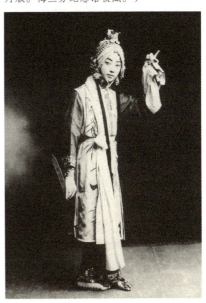

《春香闹学》中梅兰芳饰春香
(出自《梅兰芳》,北京出版社 1997 年 6 月版。梅兰芳纪念馆收藏。)

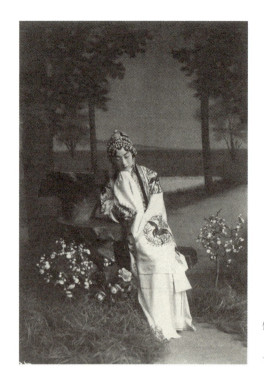

《游园惊梦》中梅兰芳饰杜丽娘
（同前《天女散花》说明。笔者收藏。）

1919年首次赴日公演，便是梅兰芳"花衫"行当的大展示。所演10出戏中扮演的妇女形象，从剧情和人物性格出发，不仅融青衣、花旦、刀马旦于一台，而且吸收了昆曲正旦、闺门旦、小旦的表演技巧，还在新编的"古装戏"里创造新的服饰装扮和各种舞蹈，不愧为当时旦行的"伶界大王"。

（三）"美"的魅力

日本传媒界的报道特别强调梅兰芳的一个"美"字。

从大量报刊评论中可以看出，虽然有语言上的隔阂，但是观众的直接感觉不仅停留在表层的梅兰芳的青春美、外表美，还以日本观众特有的视角注意到其内在意蕴，欣赏梅兰芳的气质美、韵律美、细节美，也就是东方文化和东方艺术中包含的含蓄美、端庄美，这是很能引起日本观众共鸣的。

他山之石可以攻玉，日本观众品味梅兰芳表演艺术的深入细腻的程度，有时甚至超过了当时国内的学界，这也是梅兰芳走向国际，一炮打响、一鸣

惊人的见证。这些报道和评论不仅具有历史感，有的甚至可以超越时空，至今仍值得引为借鉴。

1. 关于《天女散花》

对《天女散花》的评论是最多的。

5月1日首场演出，5月2日，《万朝报》中内蝶二的《观梅兰芳》评论说：

> 期盼已久的梅兰芳的戏开始了。首场演出的剧目是他自认为拿手的、使大仓男爵垂涎三尺的《天女散花》。
>
> ……听说其舞蹈在中国纯古典式舞蹈中融合了日本舞蹈和西方舞蹈的特征。……其融合之巧妙，到了不能明确判别出哪一段有他国特征的程度。
>
> 对无法品味人物对话和唱词的外国观众来说，只能从其夸张的"做"（笔者按，包括身段舞蹈及表演）和表情来领会其有趣之处。从这一点上说，第二场天女的"云路"一段很有意思。梅兰芳扮演的天女精巧地拖着两条彩霞般（表示云霞）的绸子，飘然若仙，表演着节奏性较强的舞蹈。时而停顿造型亮相，时而呈现媚眼，节奏变快的地方特别美妙。

其中强调了"做"，尤其注意到了飘然若仙、节奏多变的"彩绸舞"。

5月3日，《东京日日新闻》的报道是以"柔美的手势、奇妙的声音"为副标题的；同一天，《国民新闻》发表了凡鸟的文章《展示天品的艺风——梅兰芳的首场演出》，对梅兰芳的表情和举手投足的细微之处进行了评论：

> 观看了中华民国的名伶梅兰芳在帝国剧场展示其才能和功底的《天女散花》。大道具与期待的相反，非常简单，但是伴奏音乐发挥了中国特色，充分洋溢着所谓的中国气氛。
>
> 梅兰芳的剧目中，最精彩之处是踏上缥缈云路的天女的舞蹈。在极其重视一举手一投足的形态这一点上，酷似日本舞蹈。而且，从一个造型到另一个造型的柔软的动作和手指机能，有难以言表的韵味，的确在中国式舞蹈中存在着吸取西方舞蹈的痕迹。

1919年在日本剧场后台的梅兰芳与姚玉芙，梅兰芳饰天女（前），姚玉芙饰花奴（后）
（出自《历史写真》第74号，历史写真会，1919年6月。早稻田大学坪内博士纪念演剧博物馆收藏。）

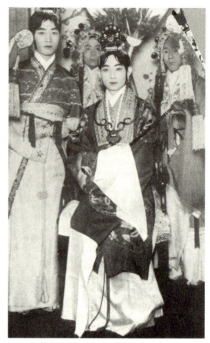

1919年梅兰芳访日公演时饰天女（右二）、姚玉芙饰花奴（左一）
（出自《演艺画报》第6年第6号，演艺俱乐部，1919年6月1日。早稻田大学坪内博士纪念演剧博物馆收藏。）

化妆是中国式的，把胭脂涂在双颊，渐渐抹淡。也许一部分日本人并不喜欢，然而其自如的动作和自然大方的舞台技巧，确实不失为一流演员的风范。

总的感觉极其愉快。特别是《散花》中大幅度的、跳跃性强的身段舞蹈，他演得极为轻快，妙趣横生。

除了"难以言表"、"妙趣横生"之类形容词以外，其他评论也几乎都涉及梅兰芳身段的柔软度和"手指机能"。

一般来说，男旦在表现女性的柔美时，确实首先要在"柔"字上下功夫。首先，梅兰芳的手指本身就特别纤细秀长，尤擅"兰花指"。"兰花指"是京剧旦行的基本手形，每个手势动作都用绕腕来完成，与日本传统戏剧舞蹈中五指并拢的手形有根本性的区别。梅兰芳用他那先天娇美的手，加上手势的

1919年梅兰芳在日本演出《天女散花》
（梅兰芳纪念馆收藏）

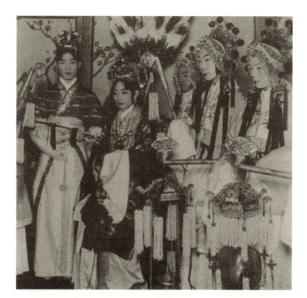

1919年梅兰芳在日本舞台上的《天女散花》
（出自《演艺画报》第6年第6号，演艺俱乐部，1919年6月1日。早稻田大学坪内博士纪念演剧博物馆收藏。）

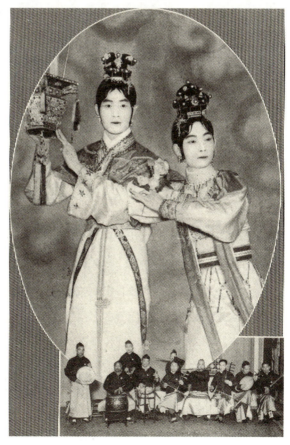

1919年梅兰芳访日公演时扮演天女（右）、姚玉芙扮演花奴（左）及京剧团之乐队（下）
（出自《新演艺》第4卷第6号，玄文社，1919年6月。早稻田大学坪内博士纪念演剧博物馆收藏。）

第三章 众生品梅

刻意雕琢、手腕的有效运用，能够呈现比女性更为柔媚的手指线条与手势魅力。在视觉上，梅兰芳的手比日本传统戏剧舞蹈中的手更显柔软，每个动作确实韵味无穷，所以日本观众称之为"手指机能"。其次，作者认为《天女散花》中一举手一投足的形态"酷似日本的舞蹈"，正可以说明在夸张的舞蹈化程式表演方面，中国戏曲与日本传统戏剧有着共通之处。

同日《读卖新闻》署名仲木生的文章《梅兰芳的歌舞剧》说：

> （在《天女散花》中，）伽蓝奉如来之命向天女传达使命，以及维摩和如来、文殊等问答等场面，几乎不成为戏剧。值得一看的，只是梅兰芳扮演的天女舞着优雅的舞蹈去看望维摩的途中一场（笔者按，《云路》）以及在维摩头上散花时的舞蹈场面。
>
> 其舞蹈的两手和肩、体、腰各个线条同时随着节拍缓慢不断对称调和地舞动。单纯的音乐表演可以说是大陆式的，颇为大方。然而一切都由优雅的曲线构成，在某种意义上应该说是天平式的舞蹈（笔者按，指日本八世纪中叶的艺术），可以说是原始的舞蹈。
>
> 肩上垂下的青红色长绸用手舞起，在空中画出曲线，那造型的丰富，展示出许多高雅美丽的姿态。这是这个剧目的特长，也是观众喝彩的地方。
>
> 他的唱乃是男性发出的自然音色（笔者按，指男旦的特有嗓音）。随着含有哀音的基调，以及乐器胡琴和笛子的伴奏，他也是带有一点哀声在演唱。（他）在母音上拖着长音单调地唱着，不可思议的是和乐器配合得很协调。

文中关于《天女散花》中缺乏戏剧性的评论是直接而客观的，尤其前两场维摩与如来、文殊等角色的对话，只起到铺垫和交待情节的作用，确实"平"和"散"。如今已没有剧团上演这个剧目的前半部分，只保留了《云路》一折。正如这位作者和其他评论者所说，该剧的重点在于其载歌载舞，《云路》一场的舞蹈是其中的核心。

这篇文章的作者提出了与其他评论不同的看法。他丝毫没有提到《天女散花》中有西方艺术的元素和痕迹，反而认为它是"原始的"，按今天的说

法是本土的、中国原生态的。文中将其与日本8世纪中叶天平时代的艺术风格相比拟，此时代的日本艺术受到过佛教文化的影响，以大方、古雅和质朴著称。《天女散花》由于是佛教题材，梅兰芳的天女造型和舞蹈动作都吸取了佛教绘画和宗教雕塑的因素。空中御风飘行一节，使用了带有装饰性和道具作用的"仙绸"（长绸）。长绸的舞动要耍出"皮猴花"、"单刀花"、"棍花"、"八字花"等绸子花；身段有"鹞子翻身"、"串翻身"、"快转"、"卧鱼"等；瞬间停顿的"亮相"要不失天女庄严，突出静、稳的造型美。于是，整个舞蹈过程纷繁缭绕、华丽跳跃。在艺术风格上，实现了"动"与"静"的对比统一，"动"中求"静"，总体要求天女的"静"和"仙气"。或许在这些方面，文章作者感到它与日本天平时代的佛教艺术风格有相似之处。

在评论梅兰芳的"歌"时，看得出作者不太懂京剧的唱，只是直观地感觉梅兰芳的声音是男性发出的"自然音色"。这里需要说明一下，在京剧界，男旦与女性表演旦角确有不同之处。男旦的假声既能表现女性的高亢娇柔，又富有男性特有的磁性音色，比女演员的声音宽而厚实。作者说，梅兰芳的"哀声"与伴奏的"哀音"配合起来奇妙而协调，其实在本剧中并非梅兰芳故意用哀怨的声音，而是他演唱的韵味所致。至于唱腔和胡琴伴奏严丝合缝，京剧界称"贴弦"，是必要的规范。梅兰芳运腔时的鼻腔共鸣及其特有的浑厚柔润甜美的嗓音，不免使从未听过男旦演唱的外国初听者感到特别，甚至觉得奇怪。尤其是，日本歌舞伎中的女性角色尽管也是由男旦扮演，但是与京剧的最大差异是演员自己不唱，而由其他人配唱，因此，日本观众听不惯男旦演唱。但是仔细品味，尤其在听惯后，便会渐渐欣赏它别有的韵味。

总体上，此文作者在梅兰芳《天女散花》的"歌"和"舞"上着力品赏，是耐人寻味的。

5月5日、6日、7日，《东京日日新闻》分上、中、下三次连载了对梅兰芳的评论，题为《梅兰芳的天女散花》，作者是汉学家、文学博士久保天随。在连载中，作者对梅兰芳作出了如下评价：

 梅兰芳正如传说的那样，是真正的美男子，他扮演天女确实很适

> 合，看上去就像十八、九岁的姑娘。……那颇具气质的容貌、袅娜的姿态，不用说，这就是他的特征。……他的眼睛价值千金，使人感觉百媚由此而生。其声音稍稍有点尖，但是极其纯清透亮。一言以蔽之，他是一位天生出类拔萃的、少有的男旦。
>
> 容姿美、声音美，加之服装也极为漂亮，这些就足以悦人耳目了。最关键的是，舞蹈如何呢？总体而言：轻盈、美妙、极其精致。

作者在评论梅兰芳众所周知的美以外，特别强调了梅兰芳舞台上抓人的关键——"价值千金"的、"百媚"的眼睛。戏谚称："百媚眼为先。"确实，戏曲舞台上表现力最强、最能抓住观众的就是眼神。梅兰芳幼时被长辈责备过"眼大无神"，他曾以养鸽子来练眼睛的灵活度，潜心研究"眼神表现法"。这在一般梨园界"死唱"、"死脸子"的年代是深有见地的。他的美、媚，除了先天条件外，更在于"美男旦"无可挑剔的一双灵动的眼睛。作者能捕捉到这一点，可见是位"看门道"的行家。

日本戏剧学家、文化功劳者、日本戏剧学会第一任会长河竹繁俊（1889—1967）对自己青年时代观摩梅兰芳的《天女散花》终生难忘，晚年时回忆道：

> 我第一次接触梅兰芳的舞台是大正八年（笔者按，指1919年）梅先生来帝国剧场公演之际。晚年梅先生有些发福，但当年他正是相当苗条（笔者按，原文旁加重点符）且容貌俊秀的时候。他的美貌和美声真的使全场观众着迷、为之倾倒。直到现在，《天女散花》等剧目仍然浮现在我眼前、回响在我耳边。那女高音似的唱法，引得众人争相模仿。[1]

河竹繁俊是日本歌舞伎及比较戏剧学大家，毕生从事戏剧研究。在1950年代梅兰芳第三次访日公演时，河竹繁俊担任早稻田大学戏剧博物馆馆长，与梅兰芳有过直接的接触。写这段回忆大约在1961年左右，离1919年梅兰芳首次访日公演已有40多年，但是，他对梅兰芳当时的舞台印象和演出盛况记忆犹新，文中还把梅兰芳评价为"世界名优"。透过这位日本权威性戏

[1] 河竹繁俊：《世界的名优梅兰芳》，《与日本戏剧共存》，第175页，东都书店1964年（昭和三十九年）11月版。

剧学者的简短回忆，也可以说明当年梅兰芳《天女散花》的影响。

2. 关于《御碑亭》

梅兰芳首次赴日公演获得好评的剧目除了《天女散花》外，其次就是《御碑亭》。他回忆道：

> 那一次我所演的剧目除了新编的《天女散花》之外，最受欢迎的，同时也是演出次数最多的，要算是《御碑亭》。[1]

据资料记载，当时《天女散花》在东京帝国剧场演出 5 场、大阪中央公会堂演出 1 场、神户聚乐馆演出 1 场，共 7 场。《御碑亭》在东京帝国剧场演出 3 场、大阪中央公会堂演出 1 场，共 4 场。

东京的报刊评论几乎都集中在《天女散花》上，唯一可查找到的关于《御碑亭》的报道，是 1919 年 5 月 14 日《读卖新闻》仲木生《梅之〈御碑亭〉》一文，作了如下评论：

> 原以为这出戏以念白为主，然而它仍是一出歌剧。这出戏在一张精美的画有花卉图案的中国式天幕前表演，远比上次《天女散花》所用的简陋的背景看得舒服，很能体现出中国的风情。御碑亭模样的布景在剧中摆出，是因为这一场是整出戏的核心，在中国也许也这么做。但是，没有布景也足矣。
>
> 因为完全听不懂台词，所以不能品味其细腻的妙味。梅兰芳饰演的孟夫人和高庆奎扮演的王有道，把夫妇之间的情爱主题表现得非常贴切。王有道悲泣地给妻子写休书，又为自己无端地猜疑妻子过错而恳求原谅；孟夫人则只是一味地避开不理、不饶等等，这些场面看着很有趣味。
>
> 梅兰芳扮演的孟夫人，成功地塑造了一位美丽、温柔、贤淑的女性。特别是外形清秀、又可爱又可怜，十分可人。可惜梅兰芳难能可贵的唱，我一点都听不懂，所以不能品味带有《御碑亭》特色的韵味，真是遗憾。在《御碑亭》一场中，用打击乐代表雨声、钟声，表现深

[1] 梅兰芳：《日本人珍贵的艺术结晶——歌舞伎》,《世界知识》1955 年第 20 期，第 26 页。

夜的寂静,这跟日本(传统戏剧)的表现形式非常相像。

……《天女散花》除了在身段舞蹈和歌唱中感受中国情趣以外,并没觉得它有多大意思,但是在《御碑亭》中,第一次深切地领略到了中国戏曲的特长、情趣。

仲木生评论过《天女散花》(见前引),是在有比较的前提下评论《御碑亭》的。虽然他和众多的观众一样受语言局限,无法领略唱念的韵味,但是他从梅兰芳和高庆奎精湛的表演中,从戏剧性和剧场艺术的方面更加领会并欣赏到《御碑亭》所体现的中国戏曲艺术的特征。梅兰芳所表现的温柔贤惠的传统妇女心理,使他心悦诚服。评论中还涉及京剧舞台布景的处理,涉及打击乐对雨声、钟声、更声的抽象表现,以及一桌二椅、轿、马的写意表现,认为与日本的能乐狂言的表现方式非常相似,而且"检场"的使用比日本的"黑子"更露骨。他认为,这一切虽然简单,却因为是"中国式"的,有"中国味"、"中国情趣"。他甚至觉得,相比之下,《天女散花》尽管试图将舞台包装得更有时代感、更突出仙境的舞台效果,却适得其反,不得体的写实化背景反而影响了《天女散花》的整体美感和协调性;而简洁的天幕背景远比繁杂的布景更能衬托出京剧的表演,也更能凸现出中国风情。

实际上,通过《御碑亭》,文中提及了传统戏曲中至今依然值得探讨的

1919年访日公演时梅兰芳在《御碑亭》中饰孟月华
(梅兰芳纪念馆收藏)

审美心理和美学命题。

5月24日至27日《大阪朝日新闻》刊登的《梅剧观赏》,对此次在大阪演出的剧目和《御碑亭》同样作出了如下评论:

> 在这次为时两天的公会堂公演中,我看了第一日的《思凡》、《空城计》、《御碑亭》和第二日的《天女散花》。
>
> 《思凡》及《散花》属歌舞剧,孔明抚琴驱敌的《空城计》属历史剧,而《御碑亭》属世态剧,描写遭无端猜疑被休的年轻妻子。从剧目类型来看,这次的选择和组合方法相当得要领,这一点无论在哪个剧目上都可见一斑……
>
> 《御碑亭》当然是一出歌剧,与表演为主的剧目相比,念白较多,非常接近一般概念上的戏剧。在这次演出的剧目中,它是最有意思的。它不像日本戏剧那样有过火的表情和亮相,但是在一定程度上还是很有程式规则的。年轻妻子的表情尽管简单,但是与其说是梅先生的眼睛、嘴角、双颊及步法等,不如说是他的全身都发挥着极其天才的演技。至今我眼前还浮现出年轻妻子徒步雨中的可爱的步法。在诸多场次中,要数"御碑亭"一夜避雨一场最好。在瞬间简单而迅速地变换场景很有意思,可以看出中国京剧是一种形式主义的表现方式。
>
> 整体看来,中国京剧特有的习惯和程式是极其质朴而原始的,有时甚至觉得滑稽。但是,从中流淌出的特有的形式美、象征美,远比写实戏剧进步而且带有本质性。[1]

3. 其他剧的评论

在众人异口同声地赞美梅兰芳的《天女散花》时,著名小说家、剧作家久米正雄独具慧眼,评价了梅兰芳的《虹霓关》和《贵妃醉酒》。1919年5月19日,他在《东京日日新闻》上以《丽人梅兰芳》为题,对梅兰芳的这两出戏作出如下评论:

> 实际上,梅兰芳的戏是近来所没有的佳品。我看过两三篇毫无同

[1] 玫琉盤:《梅剧观赏(下)》,《大阪朝日新闻》1919年5月27日夕刊。

情心的剧评，但那些都应看作偏见。事实上，梅兰芳的戏不仅仅满足了我的好奇心，还给了我无法言表的艺术美感。……

我认为5出戏中，《虹霓关》和《贵妃醉酒》最好。由于大仓男爵偏好的原因，《天女散花》连演了五天，真是愚蠢之极。

《虹霓关》和日本传统戏剧中顺序为第一出的剧目相似，大部分都是武打，剧情也相当近代。……这样近代的情节如果是在日本，将会遭到警视厅抗议。梅兰芳扮演的妻子角色，和敌人对面时流露爱慕眼神的地方，非常精彩。其它武打的程式和日本相似，但更加华丽而细腻，《三国志》式的风格特别有意思。

《贵妃醉酒》主要欣赏梅兰芳扮演的杨贵妃的醉态。实在是个绚烂之极的剧目。从"美"的角度来说的话，我从未看过这么美的戏。

由文中可见，他已观看了梅兰芳在帝国剧场所演的全部剧目，并根据他自己的审美感受对梅兰芳的《虹霓关》和《贵妃醉酒》进行了客观评价。确实，比起众人交口称赞的歌舞剧目《天女散花》来说，《虹霓关》和《贵妃醉酒》

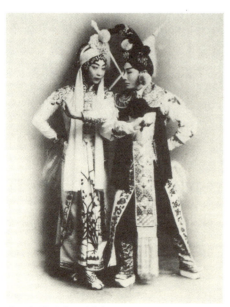

《虹霓关》中梅兰芳饰东方氏（左）
（出自《梅兰芳》，北京出版社1997年6月版。梅兰芳纪念馆收藏。）

《贵妃醉酒》中梅兰芳饰杨玉环
（出自《京剧解说及剧目梗概》，东京帝国剧场发行，1924年。笔者收藏。）

都是传统剧目,更富戏剧性和观赏情趣。正如前文所说,这两个剧目风格迥异,前者是以武打为中心的刀马旦剧目;后者是刻画人物性格心理的花旦剧目,经梅兰芳改革创新,成为唱做并重的"花衫"剧目。这位作者的感觉很准确,并且说,从"美"的角度来说,从来没有看过像《贵妃醉酒》这么美的戏。

5月25日《大阪朝日新闻神户附录》刊载了对《游龙戏凤》和《嫦娥奔月》的观后感:

> 去看了天生美貌又演美人、尽展艺术妙趣的梅兰芳的演出。23日晚上的聚乐馆中挤满了憧憬梅兰芳之美的男男女女。……
>
> 《游龙戏凤》开演了,扮演酒家女凤姐的梅兰芳登场时,顿觉前一出的赵(原注:在第一出戏《红(鸿)鸾喜》中演金玉奴的赵醉秋)的婀娜差之甚远。……梅兰芳的台步、手势,所有瞬间都充满魅力,剧中角色边演边唱,加上音乐伴奏,犹如金珠银玉悠然鸣响,余

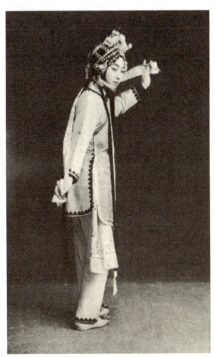

《游龙戏凤》中梅兰芳饰李凤姐
(出自《京剧解说及剧目梗概》,东京帝国剧场发行,1924年。笔者收藏。)

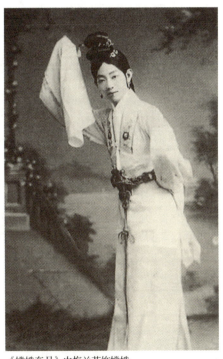

《嫦娥奔月》中梅兰芳饰嫦娥
(出自《梅兰芳》,北京出版社1997年6月版。梅兰芳纪念馆收藏。)

韵震撼观众心弦。如果有人说由于不懂唱词语言而觉得无趣的话,那我借问公卿诸君,您听得懂得莺的语言吗?不是只要听得出神就足矣了吗?……

《嫦娥奔月》终于开始了,嫦娥肩背药草花笼登场。嫦娥是梅兰芳拿手角色之一……他千姿万态地体现摘采药草的喜悦,使观众无不为之陶醉。幕再拉开,是《广寒宫》一场,也就是月宫宴会……嫦娥清秀的容姿吸引着观众的视线,始终牵引着观众的心弦。酒宴中,微醉的嫦娥脱去上衣时,容姿由清秀转变为凄艳,观众更加为之心醉神迷。

尽管《游龙戏凤》和《嫦娥奔月》这两出戏的风格有很大差异,观众对剧情的文化内涵并不十分清楚,但是这篇文章的作者对它们的总体感觉依然是"美"——"充满魅力"、"心醉神迷"。可见美的魅力对观众具有超越时空的征服力。

需要说明的是,在之前的《鸿鸾喜》中扮演金玉奴的赵醉秋(即芙蓉草)也是当时国内花旦行当中享誉南北的佼佼者,以擅长表演著称。按说,他的金玉奴也很精彩,可是梅兰芳一上场,日本观众立刻觉得方才光彩照人的赵醉秋黯然失色。

4. 批评、建议及争议

在对梅兰芳的一片喝彩声中,也有少量艺术上的批评建议甚至争议,当然,绝大部分是善意的乃至有建设性的。日本观众常常将自己观看过的梅兰芳剧目与日本歌舞伎、能乐比较,在中日戏剧的比较中,大都觉得梅兰芳的京剧有诸多值得日本传统戏剧学习的长处。从事和热爱戏剧的行家则从舞台布景、装置、音乐、唱腔、戏剧性等方面指出不足和值得改进之处,很有见地。

比如5月24日至27日《大阪朝日新闻》刊登的《梅剧观赏》(上、中、下),玖琉盤撰稿,是众多评论中较为突出而且有一定深度的剧评。和其他评论者有所区别的是,作者未停留在表面和局部观察的层面,而是能够认识到中国戏曲整体的本质特征。在"上"篇中,他认为没有任何中国京剧知识的外国人去欣赏京剧,是有难度的,甚至是不具备欣赏资格的。这位评论者

在北京看过水平不高的京剧演出，当场差点笑喷。对于其中的程式化表现，他认为过于简单幼稚，甚至愚蠢滑稽；对于京胡的尖声伴奏、锣鼓以及与两者结合的唱腔更难引起共鸣。但是他此次观看了梅剧，认识到必须完全推翻原来的看法。从剧目分类到梅兰芳的演技，他重新思考京剧的特征，比较直率、客观、全面，而且究及艺术本质。正如他本人所说："外国人外行的感想最没礼貌，但是也许是最正直的。"可见他对戏剧的研究态度十分认真。

在"中"篇中，玖琉盤强调：一般来说，日本总是把京剧和从元曲而来的日本传统戏剧中的"能"进行比较，认为京剧是非写实化的、象征的戏剧。它并非以内容为主，而是注重形式；不求表面，而是体现本质；不是散文，而是诗歌。由此进一步认为：京剧的表现方式是形式主义的，是由唯美主义生发出的"必然"。众多程式与民族习惯相结合，在外国人看来似乎有点"变态"，但这是合情合理的。这种形式主义，在《思凡》和《天女散花》中表现得最为明显。他在评论《思凡》的演员姚玉芙以及舞台背景、伴奏和演员的配合时说：

> 尽管这出戏表现性很强，但是演员的脸上毫无苦恼的表情，只是美丽、可爱。从这里也能看出唯美主义的特征。

同时认为，《天女散花》比《思凡》更为"形式本位"。正因为他具备戏剧的视角，而且观看了梅兰芳一行在大阪两天所公演的全部剧目，所以对《御碑亭》情有独钟，认为《御碑亭》富有戏剧性的矛盾冲突，倘若与以形式主义为中心的歌舞剧《天女散花》相比，则更接近戏剧（见前引）。他指出梅兰芳在《御碑亭》中的"逼真表情"和在没有任何道具布景的空旷舞台上所表现的娇巧的少妇在雨中泥泞地选路行走的"可爱步法"，使他觉得既有美感又真切可信，因此深印在脑海中。从戏剧表演这一点来说，远比姚玉芙《思凡》中的走程式、无表情以及他所看过的"形式主义"的京剧表演更"接近一般概念上的戏剧"。梅兰芳的演出使他重新理解京剧中特有的"极其质朴而原始"的程式表现，感受到了中国戏曲中的"形式美"和"象征美"。他甚至认为虚拟化表演中所体现的"美"更能够突出事物的本质，"远比写实戏剧进步"。

这是对中国戏曲本质特征和中国戏曲美学的认同和褒扬。从这个意义上讲,梅兰芳访日公演促使部分国外观众和有识之士对中国戏曲由鄙视转向认同和尊崇。

类似的批评建议甚至涉及帝国剧场的安排。如5月2日《都新闻》发表的青青园《梅兰芳的天女》一文,在赞赏梅兰芳艺术的同时,对《天女散花》中帝国剧场使用前场日本歌舞伎的布景十分不满,认为它不适合京剧,尤其不宜用为《天女散花》的特定场景:

> 据说,(《天女散花》的)"道行"(笔者按,指《云路》一场)是这出戏中最精彩的一场。但是,这出戏中用了前一出戏《一之谷》(笔者按,歌舞伎剧目)中表示波浪的道具,未免过于马虎了。
>
> 一般来说,在帝国剧场那么大的舞台上演京剧,需要特别的舞台布置。即使是作为日本传统戏剧的卓越的能乐在这个舞台上演出,如果舞台上不加任何调整也会觉得很松散、不协调,这是众所周知的事。如果能乐在帝国剧场演出,就有必要在舞台上设置一个小能乐堂(笔者按,指能乐专用的舞台背景)。我认为演京剧时也同样,应该布置一个京剧舞台才行。(现在)没有那样特别设置,再加上使用前一出日本歌舞伎中用过的道具,太不像话了。
>
> 我很同情梅兰芳。《云路》一场在日本的能和歌舞伎中都有,所以日本的观众比较易懂。即使不是这样,因为其动作千姿百态,所以也会引起观众的兴趣。这场《云路》就是在云上行路,用两条从袖子上拖下的长绸作各种各样的表演,表现出多种姿态,能使人感觉到宏伟而庄严的气氛,同时,梅兰芳美丽的姿态使我出神入迷。看了这出戏,我感到了京剧中确实有着古典艺术之古雅韵味。梅兰芳选择如此出色的曲本,我认为他的做法应该成为日本演员的榜样。
>
> 总之,在布景前表演这样的剧目,即使是中国演员中的新星梅兰芳也不适合。整体若用黑色或者是素色天鹅绒天幕,将趣味更浓,真遗憾!

作者的批评涉及京剧的舞台美学原理,在《天女散花》中采用表示波浪的歌

舞伎布景代替云霓的动感，显然风马牛不相及。作者认为背景天幕不如采用黑色或素色的天鹅绒，言之成理。在这个剧目中，天女的装扮及彩绸的舞蹈，众仙女、众伽蓝、维摩诘等角色的场上表现，已使场面五彩缤纷，特别是天女的彩绸舞，更是华丽缭绕。若背景再花哨，整体舞台画面显得过于纷乱复杂，显不出人物，而且不能有效地衬托出天女长绸舞的线条、花样及各种造型，不如采用干净的天幕在视觉上更能突出舞台效果。

这样的艺术批评不仅给第二次被邀请的梅兰芳上了一堂实践课，也给京剧艺术的舞台处理提出了建议，使其由此作出改善。

也有个别唱反调的评论，引发了报刊上的讨论，如1919年《新演艺》杂志第4卷第6号上发表了署名坂元雪鸟的《来到帝国剧场的梅兰芳》一文。作者并没有到过剧场，只是根据别人的说法和自己的有限知识，对梅兰芳及同行剧团的表演与超高票价是否相称的问题表示疑问，提出今后应该邀请能充分代表中国最高水平的剧团之类意见：

听说梅兰芳的演出天天客满，载誉而归。询问看戏的人，十有八九说，是啊，怎么说好呢，难以回答，大部分的观众不过只是看了模模糊糊不知何意的东西。……

听说梅兰芳是男旦，据说有着非常新颖的艺术风格。……也许是演了些看上去浓艳的戏，使人垂涎。

横滨、长崎等地另当别论。在东京的大剧场第一次介绍中国戏剧就以男旦为中心，我感到很遗憾。我不知道梅兰芳的"唱"有多么出色，但我觉得是在卖弄其美貌和"做派"。当然，可以认为他是不擅长"武戏"的演员，但是作为"唱工演员"如果不优秀的话，将缺乏作为中国京剧最应该重视的两点（笔者按，指作者在文章中所说的"唱"和"武"）。作为中国戏剧，不如说这次只是让人看到了不疼不痒的一面。可是，我倒觉得花了天价买戏票看戏的东京人却因此而沾沾自喜、自以为是。

我希望下次邀请时尽量选择名符其实代表中国的、有实力、能充分体现只有中国才能看到的剧团。而且，一场演出不只是一个（剧目），

必须安排几个剧目。

　　就梅兰芳的艺术，没有任何该说的材料，只能说这些。[1]

针对此文，梅兰芳访日公演的倡导者、主要协办人龙居松之助立即在5月30日的《东京日日新闻》上发表了《写给坂元雪鸟氏》一文加以反驳，提出质疑：

　　梅兰芳一行今天一早已经回到中国，所以至今对于梅兰芳的所有剧评都保持沉默的我，现在大概可以说说自己想说的话了。我在前些日子拜读了本报刊登的久米正雄君的对梅兰芳的评论，非常感谢他那认真的态度，随着此文自己便也想稍许说些什么了。

　　六月的《新演艺》已收到。看到坂元雪鸟氏的《来到帝国剧场的梅兰芳》一文，便即刻拜读，看来对于梅兰芳的艺术持有质疑。

　　第一，好像不能邀请以男旦为中心的剧团。关于这个问题，我首先要聆听坂元雪鸟氏的高见。请问，当今的中国演员中请哪位来合适呢？我们的意图，并不是想介绍梅兰芳的美貌，他确确实实是当今中国剧坛上首屈一指的人物。关于他的唱，我还不能完全在行地听懂，但是其音量＊＊（笔者按，老报纸的缩小复印，两个字看不清），没见过能与他媲美的。第二，您说梅兰芳不擅长武戏。梅兰芳自身都特别想演武戏，更别说这也是他拿手的一个方面，这一点毫不忌惮。

　　京剧剧目顺序的排列方法，大体如您所言，不一定按照规定习惯（笔者按，指和帝国剧场的剧目合演，京剧只安排一出）来做。……关于这次的剧目，我当然也有意见。即使不是每天更换剧目，至少也要每隔两天换一次。本想尽量介绍能突出中国京剧特征的剧目，但是为了剧场的方便，才那样演的。如果您观看了《御碑亭》、《虹霓关》、《贵妇醉酒》三个剧目的话，便能加深对真正的梅兰芳艺术的理解。难道您也许只观赏了《天女散花》、《黛玉葬花》一类的戏？想到此，我实在遗憾不已。

[1] 坂元雪鸟：《来到帝国剧场的梅兰芳》，《新演艺》第4卷第6号，玄文社，1919年（大正八年）6月。

对此，坂元雪鸟又在 6 月 6 日的同一报纸上刊登了《复龙居枯山氏》，说明事实上自己并没看梅兰芳的演出，只是受出版社之托，无奈凑合，对付了一篇。文中对自己不负责任的行为表示歉意，并感谢龙居氏的赐教，表示今后有机会要真正研究中国戏剧。具体内容如下：

> 有幸得到您对《新演艺》上所发表的有关梅兰芳的拙文给予赐教，非常难能可贵。言礼的顺便，请允许我解释一二。在我发表的那篇文章的文面上，没有明显地写明，实际上我始终都没看梅兰芳的戏，没有明确地说明这个意思更是我的过失。玄文堂托我写一篇有关梅兰芳的文章寄去时，我因没看过而推辞了，但是玄文堂说由于没时间再请别人写，请帮个忙如何？即使是没看过也可试试，我这才草草写了那一篇。

> 我是从看过梅兰芳演出的几个观众那里听来的信息再经过推断而写的。特别要解释的是，并不是为了完成写作连观众的感想都不听，受托当日就草速写了那篇。

> 据说，梅兰芳不足以作为"唱工演员"来恭维。您对此也多少给予了认同。而且因为最初的广告中没有"武戏"，所以就推断为是以楚楚之姿打动观众之心的在"做工"上很出色的演员。我当然不是像您那样的京剧通，根据自己读了中国戏曲二、三十个曲本的经验，其"唱"和"武"最使我惊讶，所以认为这两个方面是中国京剧的特色，展示这两方面才是真正介绍中国的京剧。

> 我没有任何理由要对梅兰芳报有反感，唯一的是对高如天价的入场券，和邀请了不足以发挥中国京剧两大特征的剧团而感到遗憾。

> 由于您的指教，才知道梅兰芳喜欢且精通武戏，也更为不让其发挥特长而倍感遗憾。

> 请教，现在中国有什么样的名伶？我一点都不知。有机会再去中国的话，想作些调查。失敬。

两人都认为：在帝国剧场演出的剧目必须每天或者至少两天更换一次，通过众多类型的剧目，来体现中国京剧的特征。关于这一点，争辩双方的意见是

统一的。

总括以上情况，梅兰芳第一次访日公演的媒介评论说明：

第一，此次公演并非政府行为，而是民间商业性的艺术交往。

第一次世界大战以后，国际社会动荡不安，中日政治关系紧张，但尚未发展为国家关系的全面交恶。民间存在着"艺术无国界"的观念，与政治保持一定的距离，但政府可以以适当的方式参与。媒介报道说明民间有"日中友好亲善"的良好愿望。

第二，受媒体宣传影响，观众一边倒，一片赞扬声。

访日公演前三个月，报刊杂志就全面进行大规模的宣传，策略性地组织相关专家对中国京剧知识和梅兰芳等作普及性介绍。媒体报道和评论的及时到位，可以看得出前期宣传的影响，有人云亦云、一边倒的倾向。这也是日本国民性的反映，表现为在梅兰芳的艺术确实值得赞美的大前提下，识大局随大流，不标新立异。

第三，反映了为"美"倾倒的日本观众的心声。

所有报道和评论（即使个别反对意见的评论），最突出、最夺目的一个字就是梅兰芳的"美"，无不赞赏和大书特书梅兰芳的"美"的魅力。当时观众所认定的剧场视听层面上的美，包含东方传统文化中美的观念，甚至包括"媚"。日本观众都为梅兰芳先天的美貌、美声、美姿所陶醉，为梅兰芳后天对艺术美的精雕细琢和杰出的演技而惊叹。正如京都帝国大学学者落叶庵所说的"极其可爱"，而且不失高雅的气质。

第四，集中展示了梅兰芳和京剧的表演艺术，尤其是旦行。

此次梅兰芳访日共演出19个京剧和昆曲剧目，其中10个剧目由梅兰芳主演，比较集中地向海外观众展示了京剧艺术及昆曲艺术。不足之处是，由于日方的安排和演出次数问题，评论多集中于《天女散花》，另有少量《御碑亭》的剧评和凤毛麟角的对《贵妃醉酒》、《虹霓关》、《游龙戏凤》、《嫦娥奔月》的评论。涉及其他剧目和京剧其他行当的评论极难寻觅，而且多流于表面。

毕竟，中国京剧是第一次通过梅兰芳被介绍到日本。由于语言文化的差异，绝大多数观众，包括知识界人士，从未接触过中国戏曲，而且是第一次

1919年由东京矢吹高尚堂发行的梅兰芳《天女散花》剧照明信片
（东洋文库收藏）

小糸源太郎画的梅兰芳《天女散花》
（出自《新演艺》第4卷第6号，玄文社，1919年6月。早稻田大学坪内逍遥博士演剧博物馆收藏。）

在日本市场流通的画有梅兰芳像、《天女散花》和《嫦娥奔月》剧目的张贴画，1919年。
（笔者收藏）

日本雕塑家朝仓文夫的作品《梅兰芳》
（朝仓文夫雕塑馆收藏。1919年梅兰芳第一次访日公演时朝仓文夫受托后开始制作，1921年在"台东雕塑会"第一次展览会中展出。朝仓文夫制作了同样的两尊青铜像，此尊留在东京台东区的朝仓文夫雕塑馆，另一尊送给了梅兰芳，现由梅兰芳纪念馆保存。）

梅兰芳纪念馆中保存的另一尊梅兰芳青铜像

梅兰芳的大理石像
（朝仓文夫制作，朝仓文夫雕塑馆收藏。据朝仓文夫雕塑馆负责人介绍，此像与以上两尊青铜像同时制作，很有可能使用了同样的石膏原型，材质和照片的角度不同，实质应该是同样的版本。）

看到活跃在舞台上的中国京剧——不具备专业知识是理所当然。即便是不同于一般观众的新闻记者、报刊评论员和戏剧学者，往往也只能抓住一点感觉，有的放矢地做一些"作业"。因此，除了极个别的行家以外，观众"强烈震撼"的兴奋点和报刊的评论集中于梅兰芳的表演艺术，不大涉及戏剧内容。

第五，注重细节报道和细部评论。

在为数不少的剧评里，都注意到了梅兰芳的手、腰、脚和眼、嘴、颊的动态。这一现象体现出了日本人注重细节、凝视细微之处的民族习俗和审美特点。一般日本人的审美方式并非由整体到部分，而是从部分到整体，尤其重视具体的、细微的、非体系的文化特征。从另一个角度讲，也可以理解为由于是第一次接触，缺乏中国戏曲和京剧知识，因此一般观众和媒体难以进行整体性的思考和评论。

但是，对于大而化之的、一般化的京剧表演来说，关注细节可以促进艺术上的提高，梅兰芳的表演艺术正是在细节上一丝不苟、精雕细琢的。

梅兰芳赠与朝仓文夫的照片　　　　　　　梅兰芳赠与朝仓文夫的画
（朝仓文夫雕塑馆收藏）　　　　　　　　（朝仓文夫雕塑馆收藏）

第六，强调中国的传统文化和民族艺术特色。

这一点主要反映在关注戏曲的专家和观众身上，集中体现为对《天女散花》背景的不满以及对《御碑亭》的赏识之间的反差上。《天女散花》的写实化布景，被认为不如简单的天幕，甚至会被看作"丑陋的背景"。即使借用日本歌舞伎用过的背景，也会被认为不伦不类、不能代表中国特有的文化，从而失去了特意从中国请来艺术家的意义。相比之下，《御碑亭》按照中国传统的"一桌二椅"式舞台装置反倒获得了好评。

这些反映和评论，与国内"五四"新文化运动前期某些过于激进的评论家对梅兰芳和"旧剧"的评论正好相反。梅兰芳和中国京剧首次走出国门，在国际社会得到认同和赞赏，包括将中国戏曲的写意性、象征性作为中

国文化的精髓加以高度评价，无疑给梅兰芳以及京剧界传递了一个有力的信息，说明作为传统戏曲的京剧是具有生命力的，也是可以改良、可以完善的。这无疑也增强了梅兰芳内心价值认证的信心，继续进行传承、传播、改革、创新的探索。

二、第二次访日公演之媒体评论

梅兰芳第二次访日公演是在首次访日5年之后。当时，中国国内政治矛盾尖锐，军阀间争权夺利，第二次直奉战争爆发，日本与奉系军阀相勾结。但是江南地区的社会相对比较安定，中日关系亦未全面交恶。[1]上海和中原地区的文艺界相对活跃，民间的文化往来也还比较频繁。梅兰芳正值而立年龄，艺术成就如日中天。媒体对梅兰芳此次访日的报道与评论完全没有涉及政治。

1924年的这一次访日公演为期45天，地点为东京、大阪、京都三地的剧场。除了路上的时间外，共进行了21天演出。

这是一次规模更大的京剧展示。除了保留上次演出的《天女散花》、《御碑亭》、《黛玉葬花》、《贵妃醉酒》、《虹霓关》（头本）、《空城计》6个剧目外，还增加了20个剧目——《麻姑献寿》、《洛神》、《廉锦枫》、《红线传》、《奇双会》、《审头刺汤》、《战太平》、《定计化缘》、《辕门射戟》、《风云会》、《岳家庄》、《御林军》、《瞎子逛灯》、《击鼓骂曹》、《战马超》、《连升三级》、《马鞍山》、《遇龟封官》、《定军山》、《上天台》，共26个剧目。其中，生、旦、净、丑俱全，文武兼备，能够比较全面地反映京剧的面貌。

梅兰芳除了再次演出《天女散花》、《御碑亭》、《虹霓关》、《黛玉葬花》、

[1] 1927年以后，中日关系交恶。1927年日本出现金融危机，至1929年尚未恢复。1929年，资本主义世界爆发了金融危机，引起了若干国家的政治动荡。1928年6月，日本军阀在中国东北制造了"皇姑屯"事件，炸死了奉系军阀张作霖，渐渐使两国矛盾激化和关系恶化。见高书全、孙继武、顾民：《中日关系史》第二卷，第176—207页，社会科学文献出版社2006年8月版。

《贵妃醉酒》5 出戏以外，又演出了《麻姑献寿》、《洛神》、《红线女》等未在日本演过的新剧目。

（一）《麻姑献寿》

《麻姑献寿》为古装歌舞戏，花衫应工。麻姑是民间神话传说中的人物，有爱民之心，被王母娘娘收为弟子在山中修炼。麻姑用山中泉水酿成灵芝酒，修道成仙。王母寿诞日，麻姑带着灵芝酒前往瑶台祝寿，王母封其为真人。此剧是梅兰芳委托齐如山等友人根据清人杂剧《调元乐》中的部分情节改编的，剧情为：农历三月三，瑶池王母娘娘寿诞，八仙前去庆寿。麻姑带着自己酿造的灵芝仙酒，与百花仙子、牡丹仙子、芍药仙子、海棠仙子四仙子亦去祝寿，寿筵上，众仙歌舞欢庆。

梅兰芳在该剧中参考古代绘画雕塑，为麻姑设计了古代女子的服装，创编了"杯盘舞"。1918 年秋在北京吉祥园首演。

帝国剧场在结束了庆贺大仓男爵 88 岁寿辰的包场演出后，于 10 月 25 日地震后重建开台之日，拉开了公演的序幕。之所以选择《麻姑献寿》，显然有多重含义。随即，各大报刊相继报道，并发表剧评，到处可见对梅兰芳《麻姑献寿》的赞"美"之词。如：1924 年 10 月 27 日，《东京日日新闻》夕刊刊载了《帝剧的首场公演》；28 日，《中央新闻》刊载了《帝剧的首次开幕》；29 日，《帝国新报》刊载了《帝剧改建纪念公演——以梅兰芳叫座》；11 月 1 日，《东京日日新闻》刊载了《如童话国一般的新帝剧》等。

重建后的帝国剧场弥补上次《天女散花》在舞台布景上的不足，专门为此次的《麻姑献寿》改进了舞台装置：

> 此次的舞台模仿中国传统的布置方式，在中庭搭建的舞台上设置了四根方形柱子，在柱子中间表演。舞台上，七场都是同样更换桌椅的位置，或只是用桌椅的放取来表现场景的变化。前述演员兆玉英（笔者按，演员名有误，应为姚玉芙）扮演的西王母以及四仙女、八

仙人登场，几乎只有梅兰芳一人在舞蹈、一个人光彩夺目。[1]

1924年11月号的《新演艺》杂志发表了山村耕花的《改造后的帝剧》一文，在渲染重建的帝国剧场设施完美的同时，依然主要强调梅兰芳"品味高雅、美丽动人的魅力"，文中说：

> 梅兰芳的《麻姑献寿》是一出既古风又美丽的剧目。但是，舞台上的整洁和服装的华丽使人感觉不到这是在看中国戏曲。乐队也意外地很有礼貌、很守规矩，这在中国却极其狼藉。……
>
> 我认为只要"梅兰芳"另作安排，票价能更便宜些就好了。总的来说，不同于在上海一带看到的演出，但终究，对梅兰芳的那种品味高雅、美丽动人的魅力，越品尝越令人尊敬。

10月29日《万朝报》夕刊所刊载的中内蝶二的报道《叫座的梅兰芳》，则对梅兰芳的演技表示了由衷的赏识和钦佩，对同台演出的帝国剧场专属演员却表示了不满：

> 在纪念帝剧重建的首次公演中，梅兰芳的京剧作为叫座剧目这件事，对于帝国剧场的专属演员们来说有相当的讽刺意义。从他们自身的角度来看，甚至可以说是受到了侮辱。在别人看来可以说他们丧失了自尊。
>
> 这次，确实是一场实力的较量。是梅兰芳叫座还是专属演员叫座，显示我们实力的就在此时。把中国京剧压倒……正需要有这点气概的时候，却在舞台上毫无气势……戏中尽是松散的场面……向观众胸中紧紧逼来的是空洞的豆腐渣似的剧作者、演员，这样的东西竟然与梅兰芳的京剧同台作实力竞争，未免太没希望了。
>
> 梅兰芳第一天演出的京剧《麻姑献寿》作为祝贺剧目，仅仅是品味高、姿态美的戏。但即便如此，梅兰芳的优雅的姿态和紧凑的节奏感，是那么的气质高雅。而且，听着伴有优美旋律的唱腔，宛如游弋在鲜花盛开、鸟儿欢唱的温馨的世外桃源中一般，感到无限的快乐。

[1] 柳叶：《观帝剧——帝剧主演剧目与梅兰芳》，《大和新闻》1924年11月1日。

梅兰芳的《麻姑献寿》剧照
（同前《天女散花》说明。此剧照及明信片早在日本市场流通，剧照原版及明信片都由笔者收藏。）

其实，当时和梅兰芳同台演出的，都是日本的著名艺术家，可以说阵容强大、强强联合，其中有守田勘弥（十三世）、尾上梅幸（六世）、松本幸四郎（七世）、泽村宗十郎（七世）、尾上松助（四世）等。梅兰芳的《麻姑献寿》与《天女散花》类似，不过是创新的歌舞剧，除了"托盘舞"较有特色外，很难说有抓人的戏剧性。这出载歌载舞的"祝贺剧"一般不容易令人惊艳，完全凭借演员的功力才能在形式上表现得完美。梅兰芳在歌舞的节奏处理、气质把握、造型追求等方面达到了游刃有余、炉火纯青的地步，足以体现其在表演艺术上的造诣，也就是上述剧评中所指的"实力"。

10月29日《帝国新报》刊载的田中烟亭《帝剧改建纪念公演——以梅兰芳叫座》一文对梅兰芳在新的舞台装置中的表演有如下评价：

第三章 众生品梅

第四出梅兰芳出场（笔者按，前三出为日本传统戏剧），首场剧目为《麻姑献寿》。舞台装置正如宣传所言，符合内容的装饰和美妙的音乐，使我沉浸在中国韵味十足的氛围中。梅兰芳扮演的麻姑怎么看都是位妙龄少女，随着音乐发出的声音也完全是女性——加之细微的抑扬顿挫处理，全场观众不得不为之陶醉。

有的报道不再认为京剧的音乐刺耳，已经能理解并欣赏京胡伴奏下的唱腔韵味。精通京剧曲调的高泽初风在报道中说：

二十五日演的是《麻姑献寿》，梅兰芳扮演的麻姑以优美的舞姿和美妙的声腔使舞台绚烂精彩。音乐采用了西皮、二黄、昆曲，剧中人物众多，服装道具也灿烂亮丽，这些首先使观众震动。

一般因不能完全看懂剧情而感到有些遗憾，但沉浸在美丽的梅兰芳的浓厚的中国京剧艺术氛围中，感到无比满足。[1]

作为国家剧院的帝国剧场，其重建和开幕是全日本注目的一大新闻，报纸、杂志争相报道，而且必提到首场公演时梅兰芳的《麻姑献寿》。除了以上报道和评论外，还有《中央日报》刊载的田村西男《帝剧的开台——梅兰芳的人气》；《都新闻》刊载的伊原青青园《时隔一年的帝剧——名副其实的露伴氏风格》；《东京朝日新闻》刊载的署名鼎的《复兴的帝剧》；《读卖新闻》刊载的铃木十郎《复兴后的帝剧——日本和中国戏剧》；《东京日日新闻》刊载的同题剧评《复兴的帝剧》；《时事新闻》刊载的秋元柳风《〈神风〉和〈两国巷谈〉、〈上〉帝剧评》；《报知新闻》刊载的本山荻舟《帝剧》；《中外商业新报》刊载的町田博三《日中同台——帝剧初开场》等。总括起来，对梅兰芳《麻姑献寿》的表演的评价集中在优美典雅、悦耳动听的唱、罕见的男旦、比女性更美等。同时，也对纯中国式的舞台布置和协调而不再嘈杂的打击乐的音量表示了赞赏。

(1) 初风：《梅兰芳与〈神风〉、〈两国巷谈〉—— 帝剧的首场公演》，《东京日日新闻》1924年10月27日夕刊。

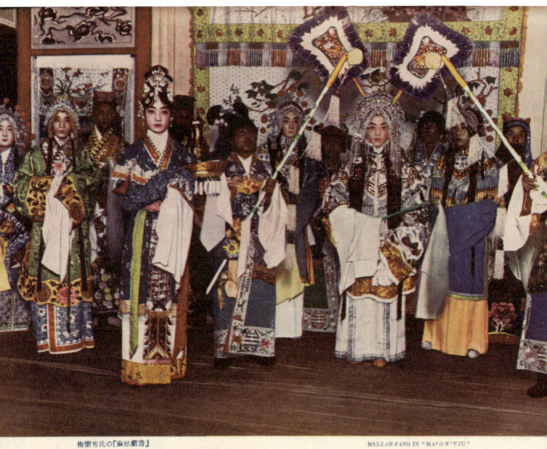

《麻姑献寿》中梅兰芳饰麻姑
（出自《国际写真情报》第3卷第14号，东京国际情报社发行，1924年12月。笔者收藏。照片下注译文：中华民国当代第一名优梅兰芳，为日本帝国剧场的赈灾复兴演出，及大仓喜八郎88岁寿宴来日，于10月20日在帝国剧场展示了他精妙绝伦的演技。此照片为梅兰芳得意之作——著名的贺寿剧《麻姑献寿》。该剧讲述了仙女麻姑采集延年益寿的仙露献给西王母的故事。其中梅兰芳［左四］饰麻姑。）

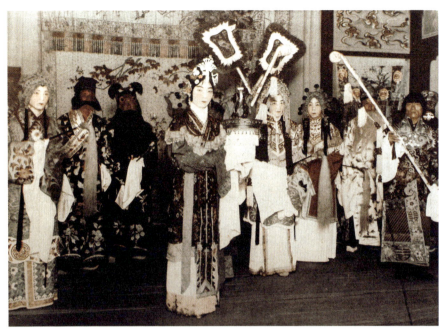

梅兰芳的《麻姑献寿》
(出自《写真通信》第130号,大正通信社,1924年12月。日本国会图书馆收藏。)

(二)《贵妃醉酒》、《洛神》、《黛玉葬花》

1.《贵妃醉酒》

此戏在梅兰芳首次访日时已演出过。剧情及梅兰芳的艺术革新见前文。

2.《洛神》

《洛神》是和《天女散花》、《嫦娥奔月》、《黛玉葬花》同一类型的古装歌舞戏,花衫应工。该剧由梅兰芳和齐如山联手创作,齐如山执笔。题材来自三国时代曹操之子曹植(192—322)的名篇《洛神赋》,以及东晋人物画家顾恺之(348—409)的名画《洛神图》。其内容为:曹植喜欢甄逸之女,不料曹操将她嫁给了曹植的哥哥曹丕。曹植昼思夜想,废寝忘食。曹丕当魏王之后,甄后因谗言而死,曹丕将甄后的玉缕金带枕送给了曹植。曹植见枕,越发伤感。有一天,曹植经洛水边,因思念甄后,作《感甄赋》,后人改为《洛神赋》。传说洛神是远古伏羲的女儿伏妃,因渡洛水而死,遂为洛神。人们因此附会《洛神赋》为曹植吊念甄后之作。顾恺之所绘之《洛神图》,洛神

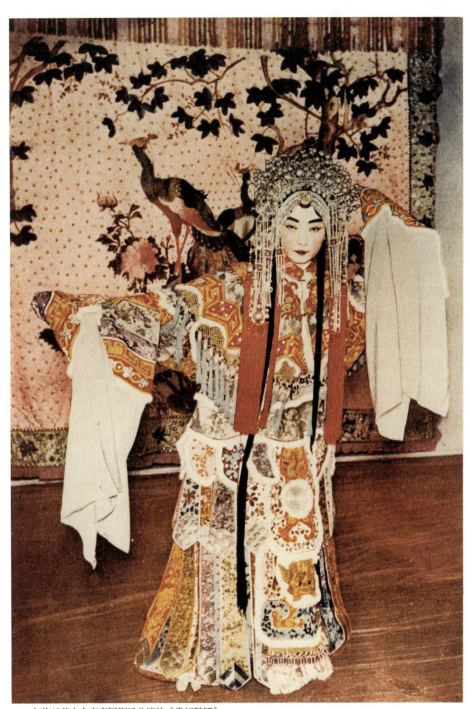

1924年梅兰芳在东京帝国剧场公演的《贵妃醉酒》
（出自《电影与演艺》第1卷第4号，朝日新闻社，1924年12月。个人收藏。）

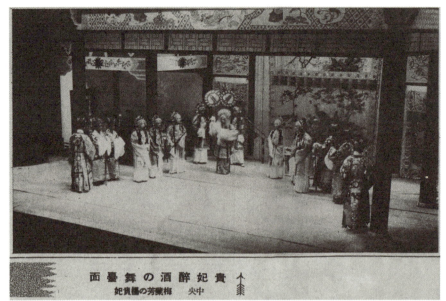

贵妃醉酒之舞台面——中间为梅兰芳的杨贵妃
（出自《朝日画报》第3卷第20号封面，朝日新闻社，1924年11月。）

乘六龙驾驭的云车游走天际，至洛水，衣裳飘举，凌波而来。临行时，她回眸怅惘，似有恋恋不舍的无限情意。

明代有汪道坤的《洛水悲》杂剧，乃根据曹植《洛神赋》和有关传说编写。剧情为：甄氏与曹植相爱，因权位之争，嫁给曹丕成为皇后。死后，其灵魂仍然思念曹植。因得知曹植将经过洛水，便托名为洛水之神伏妃，与曹植相会。因"神人异道，不得相干"，双方交换珠玉，依依惜别，留下了一片惆怅。这是一部很有诗意情感的作品。

梅兰芳《洛神》的情节基本相同。参照古画，他将洛神饰为古装，戴古装头，以仙女载歌载舞，组成"仙境"中的群舞，很有诗情画意。

1924年11月10日《大阪朝日新闻》夕刊载玖琉盤的文章《宝塚之梅兰芳》，对梅兰芳的《贵妃醉酒》及《洛神》作了如下评论：

> 我看的是八日的《贵妃醉酒》和九日的《洛神》，尤其从贵妃身上感受到一种"比女人更女人"的魅力。
>
> 《贵妃醉酒》剧情并不复杂，很容易看懂。……那种愠怒的醋意及醉态可掬的娇媚模样，梅兰芳表现得淋漓尽致。醉眼迷离的眼神；微微发烫的美容；从手腕到指尖的优美柔软的曲线；醉醺醺、东歪西倒、楚

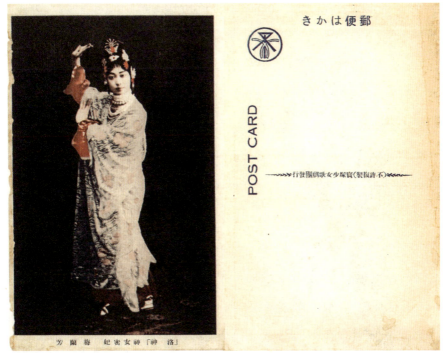

梅兰芳的《洛神》剧照明信片,梅兰芳饰宓妃
(1924年梅兰芳第二次访日,在宝塚公演时,由宝塚少女歌剧团发行。原照片为黑白色,发行时由日方着色。个人收藏。)

楚可怜的醉步……一边与两位宠臣心腹大臣一同戏耍、一边甩着水袖跪坐;乘着酒兴衔杯下腰饮酒的媚态(下腰的舞姿),这些都是"魅力"。

　　本来梅兰芳的特长是端庄秀丽,所以作为"青衣",他演的大多是贞淑形的妇女。这次杨贵妃并不是青衣,而是妖媚型的"花旦"中的代表性角色(唱也不如青衣的高亢,以表演为主)。也许这与梅兰芳的一贯戏路不符……梅兰芳扮演的杨贵妃虽然艳丽,但不妖媚;醉态可掬,却并无不健康的感觉。扮演此类花旦角色,毫不失其品格气度,这可以说是梅兰芳的一大特色。

　　《洛神》是梅兰芳的得意新作。……据说在他的古装歌舞剧中,也是特别自信的一出,伴奏的乐曲也很美……最后一场洛川会面的舞台布置最为华丽,正因为是新创作剧,所以大胆采用了背景。左边为洛川深潭,右边则是怪石嶙峋的岩角。在这上面,恋爱中的洛神与仙女、众多的神使一起跳起了颇为华丽的舞蹈……可以说是一出华丽的言情梦幻剧。

最后一场是在岩石上下。在仙女及神使的狂舞之中，以梅兰芳扮演的洛神为中心，如同甩着水袖（笔者按，装饰长纱）、衣衫与仙女神使一起狂舞的场面，舞姿中蕴含了梅兰芳的艺术风格……

作者玖琉盤对京剧十分在行。1919年，他对梅兰芳第一次访日公演的《御碑亭》就有过精炼而有一定深度的剧评（见前）。此次对《贵妃醉酒》和《洛神》发表的关于表演和舞台布景方面的评论仍然句句在理、恰到好处。

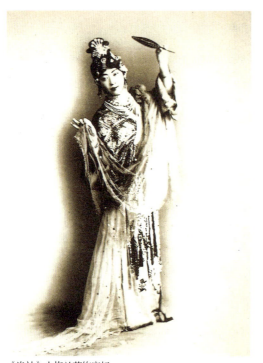

《洛神》中梅兰芳饰宓妃
（出自《梅兰芳》，北京出版社1997年6月版。梅兰芳纪念馆收藏。）

上次梅兰芳在东京帝国剧场公演《天女散花》时，观众和评论界对乱用歌舞伎的布景提出了批评。此次东京帝国剧场作了调整，决定不上演用布景的剧目，只采用中国传统式的象征性舞台设置——"一桌二椅"。因此，帝国剧场未演《洛神》，只在宝塚大歌剧院演出了采用写实性布景的《洛神》。梅兰芳自己也说过：

> 我本想（在帝国剧场）演《洛神》这出戏的，但是这是一出必须用布景的剧目，这次不用布景所以就不能演。[1]

梅兰芳之所以坚持在《洛神》中采用写实性布景，是受了印度诗人泰戈尔的影响。

1924年5月，诺贝尔奖获奖者泰戈尔到北京访问，观看了梅兰芳演的《洛

[1] 佃速记员速记：《第10回 演剧新潮谈话会》，《演剧新潮》12月号，新潮社，1924年（大正十三年）12月。

神》。次日，梅兰芳与清末民初的思想家、改革派梁启超和著名画家姚茫夫等一起为泰戈尔开欢迎会。泰戈尔在称赞梅兰芳《洛神》中的演技后，对《川上相逢》一场戏提出了一些意见，说：

> 这个美丽的神话诗剧，应从各方面来体现伟大诗人的想象力，而现在所用的布景是一般而平凡的。[1]

泰戈尔还提出了以下方案：

> 色彩宜用红、绿、黄、黑、紫等重色，应创作出人间不常见的奇峰、怪石、瑶草、琪花，并勾勒金银线框，来烘托气氛。[2]

梅兰芳对这个意见非常赞同，便根据泰戈尔的提议重新设计了《洛神》的舞台背景，以增强舞台效果。至今，《洛神》作为梅派代表作之一，舞台美术仍沿用当时梅兰芳的设计。

《洛神》在日本公演时已经采纳了泰戈尔的提议，采用了烘托神话气氛的写实性布景。从玖琅盤的文章可知，梅兰芳在《洛神》中采用的华丽而合理的写实性布景与表演融为一体，得到了拘泥于京剧传统舞台虚拟背景的日本观众的认同。

3.《黛玉葬花》

1924年第12号《新演艺》发表了三田派作家南部修太郎题为《梅兰芳的黛玉葬花》的文章。熟知北京京剧舞台的南部先生首先说，在北京，梅兰芳是与段祺瑞、吴佩孚同样著名的人物[3]，然后介绍了一些京剧知识和中国的戏棚等等。文中对帝国剧场过于华丽的舞台表示不满，认为是缺乏京剧知识和不了解中国演员特色的缘故。此外，对梅兰芳的《黛玉葬花》进行了如下评价：

> 《黛玉葬花》是梅兰芳最得意剧目之一，但它不属于"昆曲"、"高

(1) 梅兰芳:《梅兰芳文集》,第374页,中国戏剧出版社1962年版。
(2) 同上。
(3) 段祺瑞, 北洋军阀代表人物, 安徽派；吴佩孚, 与段祺瑞同时代的北洋军阀代表人物, 直隶派。

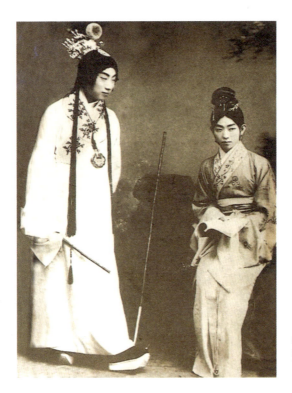

《黛玉葬花》中梅兰芳饰
林黛玉（右）、姜妙香饰
贾宝玉（左）
（梅兰芳纪念馆收藏）

腔"之类中国传统的、纯粹的旧剧。虽然其内容形式并没有完全脱离旧剧，但它是一出创新剧目。题材自不用说，取材于中国著名小说《红楼梦》。……不久，在帝国剧场，（扮演黛玉的梅兰芳）从崭新而华丽的帷幕中静静地登台亮相。

"呀，好美啊！"

坐在我前排的年轻女子回头对着像似她母亲的人，突然发出感叹之声。……

场景发生了变化后，扮演黛玉的梅兰芳从左侧上场门华丽夺目的帷幕中恬静地露出了容姿。

"哇，真美啊！"

前排的年轻女子禁不住再次发出感叹之声。……

有独白，花瓣儿在随风飘散，开始演唱。不久，向地上叩拜，然后拾起散落一地的花瓣，甩着银色的锄头，反复着向花塚里埋入花瓣

儿的动作。细长白皙的两手手指的动作优美而细腻。细长清秀、水灵灵、妩媚而具有魅力的眼睛，在做表情的同时做微妙的明暗对比，眼睛不断地起着作用。

这不像京剧中夸张的、线条性的、形式上的表演，而是非常细腻写实的且发自内心或神经末梢的演技、艺术。也许梅兰芳的表演是想努力体现《红楼梦》中所描写的黛玉的性格及心理吧。这些方面就是不满足于传统戏曲表演方式的梅兰芳，在所谓的"古装歌舞剧"的创作新剧目中开拓的新的艺术境界吧。……

这样的演技在另一场景中，即转换至贾府庭院一场中，得到了更鲜明的发挥……这一场中极其细微的黛玉的心理变化和性格表现，梅兰芳确实以更巧妙的表情、眼睛的微妙变动、各种细腻的身形姿态，清晰鲜明地体现了出来，使人物活灵活现。此种表演法是非常现代的、纤细的，给观众以新颖时尚之感……

那么，梅兰芳的"唱"又如何呢？……很遗憾，不能完全听懂京剧之唱的我，对于梅兰芳的唱不能作任何评判。但是，其声音、抑扬处理，特别重视音调，节拍间隙间有着严格的规定和法则，对于品尝"唱"的韵味完全是个外行的我来说，梅兰芳的"唱"比我在中国听到的所有演员都遵遁规则，而且，唱中还突出表现扮演的人物，即黛玉的性格乃至感情——使人明显感觉到一种前所未有的新的意义上的探索。[1]

可以看出，梅兰芳所创演的新派古装京剧《黛玉葬花》走的是"雅文化"的路子。对于熟悉并喜爱《红楼梦》的文化界来说——无论是中国文化人还是日本文化人，这位独具个性、伤感悲哀的青春女性的性格和心理是令人同情的。梅兰芳的表演强调黛玉细腻内向的性格和心理，仅仅用传统旦角程式化的外在表演是很难胜任的。对京剧有特别嗜好的南部修太郎充分肯定了梅兰芳对历来走形式的程式化表演的突破，仔细观察了梅兰芳的"手、眼"——眼神的收放运用、手指的表现力以及发自内心的调动和运用"手眼身法步"一切部位及法则来表现人物的演技。他特别赞赏梅兰芳在程式性表演中融合写实的

[1] 南部修太郎：《梅兰芳之〈黛玉葬花〉》，《新演艺》第 9 卷第 12 号，玄文社，1924 年 12 月。

表现手法,高度赞扬了梅兰芳的开拓意识和探索精神——这使他感到既富有新意又能心悦诚服地接受。

《黛玉葬花》确实是梅兰芳最喜爱的剧目之一[1]。他回忆道:"《红楼梦》是一部伟大的现实主义杰作……观众里面有不少人是熟读《红楼梦》的,如果演员不能把剧中人物的性格和内心活动作适当的描写,他们是不会满意的。"[2] 正是在这样的思考下,梅兰芳创作了这第一出"红楼戏"。梅兰芳从小在表演上就有偏好,善于研究剧中人物的性格身份,正如他自己所说:"我从小就比较能领会一点。不论哪出戏,我就喜欢追究剧中人的性格和身份,尽量想法把它表演出来。这是我个性上对这一方面的偏好。"[3] 可想而知,在刻画林黛玉这个人物的性格和内心的细腻变化时,梅兰芳必定下过一番功夫。

另外,《黛玉葬花》这出戏很适合日本人尤其是知识界人士的审美需求。它风格淡雅抒情,非常"日本化","很接近日本人的情调"[4],尤其适合文人雅士的品味。南部修太郎对梅兰芳表演的《黛玉葬花》赞不绝口就是一个明证。

(三)《红线女》与《廉锦枫》

这两出戏在第二次访日时都由梅兰芳演出,《廉锦枫》还被宝塚公司拍成电影放映(详下),但当时日本评论界未曾提及。现将二剧梗概及相关情况录以备考。

1.《红线女》

古装歌舞戏,花衫应工。又名《红线盗盒》,由齐如山根据唐代传奇(短篇小说)编剧。剧情为:唐末藩镇割据,魏博(地名)的节度使田承嗣想要侵犯潞州,潞州节度使薛嵩忧心如焚。其侍女红线懂剑术,能乘风腾云,

[1] 佃速记员速记:《第10回 演剧新潮谈话会》,《演剧新潮》12月号,新潮社,1924年12月。
[2] 梅兰芳口述,许姬传记:《舞台生活四十年》第2集,第87页,中国戏剧出版社1957年4月第1版,1961年12月第2次印刷。
[3] 同上书,第1集第130页。
[4] 参考佃速记员速记:《第10回 演剧新潮谈话会》,《演剧新潮》12月号,新潮社,1924年12月。

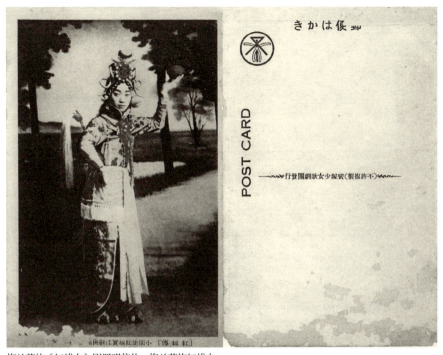

梅兰芳的《红线女》剧照明信片,梅兰芳饰红线女
(1924年梅兰芳第二次访日,在宝塚公演时,由宝塚少女歌剧团发行,原照片为黑白色,发行时由日方着色。个人收藏。)

武艺超人,乃请命前往魏博探听虚实。两地相隔遥远,红线在一夜之间盗回了田承嗣枕头边上的金盒。田承嗣十分惊恐,知薛嵩身边有高人,取敌方首级易如反掌,乃亲往潞州与薛嵩修好,并要求见红线女。

该剧起先用昆曲演唱,梅兰芳在剧中饰红线女,1918年在北京广德楼首演。后来,梅兰芳改变红线扮相,梳大头,设计了单剑飞舞和乘风挟云的身段动作,载歌载舞,用京剧演出。剧中红线女遂为英姿飒爽的女侠形象,颇受观众赞美。

2.《廉锦枫》

古装歌舞戏,花衫应工。题材来自清代李汝珍的长篇小说《镜花缘》"君子国"一段,齐如山编剧,梅兰芳首演于1923年。剧情为:唐代武则天时期,君子国有一位孝女,名为廉锦枫。其父原是君子国的上大夫廉礼,潦倒异乡。

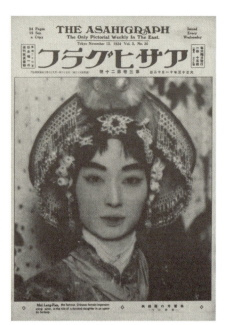 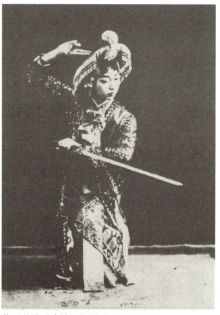

梅兰芳的《廉锦枫》剧照　　　　　　　梅兰芳的《廉锦枫》剧照
（出自《朝日画报》第3卷第20号封面，朝　　（出自《朝日画报》第3卷第19号，朝日新
日新闻社，1924年11月。）　　　　　　　　闻社，1924年11月。）

廉锦枫因老母有病想吃海参，遂练就一身水性，潜入海中捕捞海参侍奉老母。不料，某日被有鱼国渔人网住，缚在船头典卖。幸遇书生唐敖携友人泛海游历，出银救赎。廉锦枫重新潜海，刺蚌得珠，回报救赎之恩。

此剧的核心是《刺蚌》一折的"探海舞"，是梅兰芳设计和创演的。在身段舞蹈之外，唱腔上也有所创新，即创造了从未有过的反调导板，还在"身背着这青锋海底潜行"的原板中将老生的原板和旦角的慢板糅为一体，首创了一段别致新颖的旦角反调原板，革新了旦角的唱腔。

（四）戏剧界人士的评价及同行座谈会

此次访日期间，日本戏剧界和文艺界人士多有文章发表，对梅兰芳和中国京剧作出评价。代表性文章有：

市川左团次：《中国戏剧与梅兰芳》（《东京朝日新闻》1924年

10月23日）

　　尾上梅幸：《我的〈茨木〉和梅兰芳》（《周刊朝日》1924年10月第19号）

　　池田大伍：《梅兰芳的艺术》（《东京日日新闻》1924年10月25日）

　　吉川操：《中国戏剧的性质和构造》（《都新闻》1924年10月19日起连载）

　　米田祐太郎：《票价宣传》（《东京朝日新闻》1924年10月23日）

　　……

　　市川左团次是著名的歌舞伎演员，曾和梅兰芳交流，而且一起在本乡座观摩了歌舞伎。他认为中国戏曲以"唱"为首位，唱得好才算是好演员，而梅兰芳的声音可以说是中国第一，扮相姿态也是中国演员中最为端丽的。"北京传说梅兰芳是东方第一美男子，并不是没有道理的。"而且，梅兰芳还致力于创新，《天女散花》就是一例。

　　尾上梅幸是著名的歌舞伎男旦，他叹服梅兰芳能彻底完美地体现女性的姿态、表情，而且运用自如。"我们作为男旦，确实永远不能忘记努力表现女性，但是，动态的瞬间往往容易露出男性的本色。在这方面，要向梅兰芳学习的地方很多。"他同时指出中国戏曲的举手投足和日本的能乐很相似，非常典雅。

　　池田大伍认为梅兰芳的气质和艺术风格，正如著名歌舞伎男演员中村歌右卫门年轻之时。二人都致力于开辟新境界，锐意革新，卓有成就。梅兰芳的唱工也是上品，不但声音悦耳，而且扮相是"'若众歌舞伎'（歌舞伎中青年男演员一类）中极受欢迎的美貌型"。(笔者按，中村歌右卫门年轻时不重传统，即使新作不理想也要重创新。此文作者认为梅兰芳也是如此，是因为不擅长传统程式才一头扎进革新的。这一点作者对梅兰芳其实了解得并不充分。众所周知，梅兰芳的传统根底很扎实，已达到游刃有余的地步。他是因为不满足现状而在继承传统的基础上创新的。)

　　吉川操断言中国京剧和日本的"能"相同，认为，梅兰芳离开动荡的故国来到日本，可以让日本期待已久的传统戏剧爱好者一饱眼福。鉴于第一次梅兰芳访日时很多观众看不懂京剧，撰文剖析了中国戏曲的性质、构造，将

中国戏曲的"性质"分为"象征的"、"音乐的"、"固定的"、"劝善惩恶的"、"重视自然力的"、"谲谏的"六个方面,"构造"分为"歌曲"、"音乐"、"行当"三方面,各自又有详细分类。这篇专门论述中国传统戏剧性质和构造的连载文章,特别强调京剧和日本的"能"相同的象征主义特质,其类比法和分类法有独特的见解。文中还关注中国新剧的动向,敏锐地指出:"与其说中国戏剧陷入困境,倒不如看作其性质和构造正日渐世界化,也许更不如说是欧化。"文中预测中国戏剧一方面将依然保持旧剧,另一方面将创作现代题材的革新剧。最后,作者提及了梅兰芳的创新,但未作具体评论,只是叙述梅兰芳的革新与日本传统戏剧演员左团次和菊五郎相似,努力从旧剧的程式中挖掘新的亮点,同时创编新剧目。这些观点都是有参考价值的。

米田祐太郎的《票价宣传》一文从票价这一侧面看到了梅兰芳令人惊叹的价值和名声。文中认为梅兰芳的新剧"打破传统旧剧的程式,其表情即使是外国观众也相当易懂,这一点是其他中国演员无法匹敌的。但是,使用电光的新手法有些过分"。关于梅兰芳在中国的出场费,作者披露说:在中国,杨小楼的票价已令人吃惊,梅兰芳的天价更是令人吓破胆——杨小楼在京外演出的票价是一元八角,而梅兰芳的票价是三元和二元八角。梅在上海拍摄《麻姑献寿》、《天女散花》、《木兰从军》电影,报酬是一千五百元,"对于物价很便宜的中国来说,它是惊人的话题,这也是中国式宣传炒作的一个事实"。

以上剧评依然突出评价梅兰芳的"美",认为他以天生的丽质、高雅的品位、优雅的姿态、卓越的艺术(美声、美貌、美姿),压倒了专属帝国剧场的日本演员,"比女性更女性"、"比女性更美",成为帝国剧场最叫座的演员。1919年,他以歌舞为主的《天女散花》吸引了无数日本观众,此次仍以同样性质的《麻姑献寿》、《贵妃醉酒》、《洛神》等剧目,以优美的舞蹈和出色的演技让日本观众叹为观止。不同的是,戏剧界人士和评论家们进一步肯定了梅兰芳戏剧表演的内涵,通过对旧剧"程式化"和梅兰芳"真实性"表演的分析,通过这几个古装歌舞剧与日本的能、歌舞伎的比较,充分肯定了梅兰芳在表演上的创新与探索。

另一值得重视的历史事实是1924年10月27日(帝国剧场对外公演后第三天)下午,日本剧坛和文坛知名人士、帝国剧场负责人、梅兰芳及随行

翻译等共15人在戏剧新潮社举办的晚宴座谈会。具体人员有：

> 日本剧坛和文坛知名人士9人：芥川龙之介、菊池宽、久米正雄、山本有三、长田秀雄、伊原青青园、中村吉藏、久保万太郎、能岛武文
>
> 帝国剧场负责人3人：山本久三郎、宇野四郎、久米秀治
>
> 梅兰芳、沈恒（翻译）、波多野乾一（随行、演出监督）3人

由于梅兰芳日程紧张，座谈的时间定在演出之前。主持人山本久三郎在开场白中明确定位：这是一次"非常轻松的餐桌漫谈"。座谈内容涉及梅兰芳的日本戏剧观赏、梅的创作、舞台及梅的兴趣爱好等等。

座谈的焦点集中在此次访日公演帝国剧场的舞台设置方面。为何此次的舞台设置与上次的不同？原来是采纳了首次公演时观众的意见，按照福地信世顾问的提案实施的，其宗旨是完全按中国传统舞台的样式布置。

对此，久米正雄向梅兰芳提问："此次帝国剧场舞台布置是按照中国舞台建筑的法则，也就是说采用了贵国舞台的形状，样式与它相同。是这样吗？"帝国剧场文艺部负责人宇野四郎回答说："是为了增强中国气氛，我们才那样做了。而且，福地（信世）顾问也强调中国传统舞台的特点，要求最好不使用背景。……梅先生的所谓古装歌舞剧大都使用布景，于是此次决定不选择带布景的剧目。"帝国剧场的专务山本久三郎也作了如下解释：

> 梅先生可以说是进步的，或者说是在创新方面下功夫的演员。所以，上次公演时安排了像《天女散花》这样的创新剧目，背景也配套使用了新的舞台设计。但是，一般的意见是：好容易从中国请来了艺术家，不让我们看到纯粹的中国文化，被认为帝国剧场花钱做了蠢事。……这次真的想向大家展示原汁原味的中国式，决定不用布景。剧目也有意避开新戏而选择传统的。也就是说，此次公演的方式是鉴于上次的批评意见而决定的。[1]

原来这就是帝国剧场未演《洛神》的原因。

另一值得注意的话题是：在座的日本同行极力建议梅兰芳观看歌舞伎演

[1] 佃速记员速记：《第10回 演剧新潮谈话会》，《演剧新潮》12月号，新潮社，1924年12月。

员菊五郎（六世）的舞蹈剧《鹭娘》。大家认为，菊五郎是日本具有代表性的一流艺术家，所演的是典型的日本舞蹈，在道具和舞台上当场赶装[1]等方面都有参考价值，一定会有益于梅兰芳。正因为日本同行的热情推荐，梅兰芳推掉了其他预约，观看了菊五郎的《鹭娘》、《渔师》、《供奴》。

同样在这次座谈会上，帝国剧场专务山本久三郎提议梅兰芳翻译日本的剧本上演，指出在座"有不少剧作大家"，"这次出版的《现代戏曲全集》中在座的剧本大都被收集了"。[2]梅兰芳非常高兴地表示：自己以前就有翻译日本剧本并将它搬上舞台的想法。在场的剧作家们纷纷响应。这说明梅兰芳对中日戏剧交流是有诚意的，日方也期待梅兰芳在戏剧交流方面有新的突破。

（五）电影与唱片

梅兰芳第二次赴日公演时，在日本拍摄了电影、灌制了唱片，成为中国戏曲在海外传播的珍贵资料。这也是"梅兰芳热"的一种体现。

1924年11月8日《读卖新闻》记载了拍摄电影的原委和经过：

> 参加帝剧改建纪念演出并博得极高评价的梅兰芳，七日起在宝塚上演一周。
>
> 梅兰芳住在帝国饭店时，为了招聘新演员而上东京的帝国电影公司的董事立石、吉田，向他提出了拍摄电影事宜。经各种交涉，结果于5日晚签定契约，吉田当晚携同梅兰芳回到大阪。……
>
> 电影是在梅兰芳宝塚演出期间拍摄的，将会立即在东京、大阪及全国属此公司经营的影院上映。

1924年11月21日的《电影旬报》是这样报道的：

> 中国名优梅兰芳于11月12日下午1点起，为帝影在小阪摄影所拍摄了中国京剧。由枝正义郎、小泽得二、佐佐木杢郎担任导演、

[1]"赶装"即快速换服装。
[2]佃速记员速记：《第10回 演剧新潮谈话会》，《演剧新潮》12月号，新潮社，1924年12月。

下村绿甫、大森胜、唐泽弘光等担任技师。

剧目为《红线传》等3个,共5卷。拍完后立即到芦边剧场进行了首次上映。此外,那天晚上梅兰芳与五月信子小姐一起出席了芦边剧场的首映式并致词。(1)

梅兰芳在《东游记》中的回忆也证实了这一史实:"三十二年前,我第二次到日本,在京都演毕,日本电影公司请我拍摄《廉锦枫》的《刺蚌》和《虹霓关》的《对枪》两场电影。"(2) 他在《我的电影生活》中也提及了这段历史:

1924年的10月,我第二次带了剧团到日本去演出,那正是日本大地震的第二年。我为了支援帝国剧场的复兴,所以在东京演的日期比较长,最后,久保田先生约我到京都去演出,这时日本有家电影公司约我拍电影,也是久保田先生介绍的,我就答应了。我们结束了京都的演出,第二天,我便和姜妙香(小生)、朱桂芳(武旦)、韩佩亭、雷俊(化妆)、大李、宋顺(服装)和一位会说日本话的沈先生一同坐长途电车到宝塚的电影厂去拍片。

节目是事先商量好的,先拍一点《虹霓关》的"对枪",是无声黑白片,姜妙香扮王伯党,我扮东方氏。然后拍《廉锦枫》的"刺蚌",我扮廉锦枫,朱桂芳扮蚌形。(3)

梅兰芳在回忆中没有提到《红线传》,只说了《廉锦枫》和《虹霓关》。但是,综合当时日本报刊的报道和宣传广告来看,可知当时在日本拍摄的剧目有《廉锦枫》、《虹霓关》和《红线传》三出。而且,上述《电影旬报》以及《都新闻》11月23及26日的上野电影广告栏中,有广告证明"梅兰芳的京剧三出"在日本的芦边剧场和上野电影院上映过。(4)

除了上映日本拍摄的电影外,当时还上映了中国摄制的梅兰芳京剧电影。据1924年11月12日《大阪朝日新闻》夕刊报道:

(1)《摄影所通信》,《电影旬报》第178号,1924年11月21日。
(2) 梅兰芳:《东游记》,冈崎俊夫译,第128页,朝日新闻社1959年版。
(3) 梅绍武、屠珍等编撰,梅兰芳口述,许姬传记录《梅兰芳全集·舞台生活四十年》第一集,第101页,河北教育出版社2001年5月版。
(4) 广告栏写道:"首次放映　梅兰芳的京剧三出……卓别林大显身手……帝影喜剧之夜……"

梅兰芳在日本录制的唱片广告
（出自《朝日画报》第3卷第22号封二，朝日新闻社，1924年11月。）

中华民国第一名优梅兰芳主演的电影，从本日起上映，剧目《上元夫人》、《虞姬舞剑》、《西施歌舞》、《木兰从军》、《天女散花》。道顿堀松竹座、道顿堀朝日座、新世界日本俱乐部、九条第二住吉馆。

可知日本还进口了在上海和北京摄制的梅兰芳另外5个剧目的京剧电影。电影商看到梅兰芳身上的商机和利润，把握住了"梅兰芳热"的时机，因此，在结束此次访日演出的最后一站——京都演出点"宝塚"前往大阪前，拍摄了3个剧目。11月12日开始，在大阪放映了梅兰芳8个剧目的京剧电影。

在当时的电影界，梅兰芳是可以与西方的卓别林齐名的。通过梅兰芳的京剧电影，中国京剧更为日本国民所知。此后，在1930年代中叶，梅兰芳到美国、苏联作访问演出时，这两个电影媒体相对先进的国家也拍摄了梅兰

芳的京剧表演。由于电影的传播，梅兰芳的文化影响在国际上延续至今。而国外最早拍摄梅兰芳京剧电影并向海外观众放映（可列入电影史册），始于1920年代梅兰芳第二次访日公演之时。日本一般观众之所以认为京剧是中国传统戏曲的代表，而对昆曲等更为传统的中国戏曲认识不深，不能不说是梅兰芳访日公演的传播效应。

同时，梅兰芳还在日本灌录了唱片。

《都新闻》1924年11月7日的报道称：

> 梅兰芳在帝国剧场公演之际，留声机公司就有此目的，终于成功地实现了他们想把梅兰芳的声音录制成唱片的夙愿。[1]

该报在11月27日还刊登了非常醒目的大幅广告，称：

> 梅兰芳的唱片特别出售。
>
> 梅兰芳灌录京剧《西施》一张，《红线盗盒》、《御碑亭》一张，《天女散花》、《廉锦枫》一张，《贵妃醉酒》一张，《六月雪》一张，京剧曲牌《太湖船》、《小开门》接《夜深沉》一张，梅兰芳偕同中华民国一流乐队。
>
> 有"鹫"标记的唱片正价一元五角一张。
>
> 株式会社日本蓄音器商会。

在电影及唱片制作技术还极为不成熟的20世纪20年代，日本已把梅兰芳表演的中国京剧拍成电影、灌录成唱片，足以说明日本对梅兰芳及中国戏曲和中国文化的关注。相对剧场中梅兰芳的高票价而言，低票价的电影观众要多得多，也足以说明因访日公演形成的"梅兰芳热"的轰动效应。

总括以上情况，梅兰芳第二次访日的媒体报道和评论说明：

第一，梅兰芳在日本已建立了同行友谊，有广泛的观众基础和成熟的心理基础。

尽管此次公演以大仓喜八郎88岁寿诞和帝国剧场重建为由头，但演剧队伍更加整齐，带去的京剧剧目更加丰富，剧目内容和行当配置相对平衡，

(1) 其报道题名为《梅兰芳的电影——帝影摄制》。

向各阶层观众展示了更为完善的京剧表演艺术——生、旦、净、丑各个行当和文武兼备的京剧表演。梅兰芳则展现了青衣、花衫、刀马旦等扎实的传统功底。在演出顺序和剧目构成上，此次梅兰芳的剧目被放在整场演出的最后一出，为全场的"大轴"。剧目也按中国演员和观众的习惯每天更换（上次访日时梅兰芳的剧目被排为倒数第二出，大轴是日本戏，而且5天是同样的剧目）。这说明梅兰芳对此次访日公演已胸有成竹。

第二，梅兰芳自身演出的剧目主要是古装歌舞戏。

其中，除了首次演出成功的《天女散花》、《贵妃醉酒》、《黛玉葬花》等剧目以外，增添了1920年代前后创演的《麻姑献寿》、《洛神》、《红线女》、《廉锦枫》，亦为古装歌舞的新戏。其中，梅兰芳尤其重视扮相和身段舞蹈的创新，每个剧目都有新颖的舞蹈造型。其中也融汇了舞台布景、乐器伴奏、唱腔韵味的革新。

第三，中日双方在戏剧艺术方面进行了比较深入的交流切磋。

除了促进日方剧坛和文坛人士对京剧和中国戏曲场上艺术的研究与评论外，主要表现在专业人士的座谈会，梅兰芳有的放矢地观摩歌舞伎、"能"、新派剧并与演员们交流，帝国剧场按"中国特色"改为"一桌二椅"的舞台设置，梅兰芳的"写实性"（指细腻易懂的）人物表演和在《洛神》中使用的写实布景等方面。

第四，拍摄和放映梅兰芳京剧电影，录制和发售梅兰芳唱段唱片。

虽然这样的举动有商业因素，但是体现了日本的"梅兰芳热"，在更大范围内传播了梅兰芳的舞台艺术，留下了弥足珍贵的音像资料。

三、由《品梅记》看日本学界之反响与动向

1919年5月，日本最著名的京都大学（当时为京都帝国大学）为了观摩梅兰芳的演出，专门组织了专家学者的"听戏团"，从京都赶往大阪。学者们不是为了看热闹，而是带着学术研究的敏锐眼光和课题到剧场去的。这一

《品梅记》封面、封底
（出自《品梅记》，汇文堂书店1919年9月版。笔者收藏。）

《品梅记》执笔者　　　　　　《品梅记》目录

行动说明，梅兰芳的赴日公演并没有停留在一般商业性演出的层面，对中日两国的学术研究也有着重要的意义。

《品梅记》由京都的汇文堂书店出版于大正八年（1919年）9月，即梅兰芳首次访日后4个月。这是关于梅兰芳和中国戏曲的论文集，其中的14位剧评者除了2位是专营中国书籍的书店主人外[1]，其他都是京都大学的著

[1] 一位是集稿发行的汇文堂主人大岛友直，另一位是求文堂主人田中庆太郎。

《品梅记》中的梅兰芳便装照

名学者,具体为:

 内藤虎次郎、狩野直喜、滨田耕作、藤井乙男、铃木虎雄、小川琢治、冈崎文夫、那波利贞、丰冈圭资、樋口功、青木正儿、神田喜一郎

稍微了解一点日本近代学术状况的读者都会知道,这些都是研究中国文学、中国文化、中国历史、中国戏曲的权威学者。其中,内藤虎次郎(不痴不慧生)、狩野直喜(顾曲老人)、滨田耕作(青陵生)都被称为京都大学"东洋学"之"巨星"。其他也都是在相关研究领域里卓有建树的学者,如狩野直喜的学生青木正儿是著名的中国戏曲学专家,是众所周知的继王国维之后具有相当影响的《中国近世戏曲史》的作者。正如《品梅记》"序"中所说:"今日品花(梅花)者,为当代之菅相丞"[1],意为书中品评梅兰芳的都是

[1] 大岛友直编辑的《品梅记》之"序",第1页,汇文堂书店1919年9月版。
 "菅相丞",也称"菅丞相",即菅原道真,为日本平安时代的贵族、学者、汉诗诗人、政治家,被称为"学问之神"。

当代的学界泰斗。

与媒体评论不同的是,学者们的评论有"史"与"论"的参照,更擅长于理性思维,而且带有日本人文学者细致深入的学术风格。又由于身处特定的历史时代,因此他们能够以梅兰芳为参照,理解中华文化,反思日本文化,思考东方文化。

下文对《品梅记》中日本学者"品梅"的观点也来作一番梳理和品评,姑且作为品评之品评。

(一)品梅赞"美"

学者们的"品梅",与媒体一样洋溢着赞"美"之辞,以特有的细腻表现出日本人的审美共同点,诸如:"天生丽质"的五官——眼睛、嘴形、颈部、双颊、额头;脚步的形态;腰部的柔软;手指的优美等。然而,学者们并没有停留在感官层面,而是有进一步的理性分析与思考,包括女性的"美"与"媚",以及男旦的装扮表演。

1. 风度之美

第一次接触京剧的冈崎文夫在《观梅剧记》一文中,对《天女散花》进行了如下描述:

> 《天女散花》是最后的大轴戏。在这个剧目中,梅兰芳始终是个单纯而充满生气的天女。……在无际的天空中飞翔的天女不虚不实,优雅而不轻飘。时高时低的唱腔配以舞蹈,所有动作都非常清朗。加之瞬间变化的眼睛的表现,洋溢出无限的情波而又毫无诱惑人的俗气。
>
> 我的感想正如易哭庵当时观剧所吟咏的诗:"一笑岂使城为倾,一笑能使河为清。"我认为中国传统戏剧的妙处就在于此。……此剧已经不单单是中华文明的结晶了,它是能给任何人以美的精神享受的卓越艺术。……
>
> (我)第一次理解了女性的美和艺术的美。[1]

[1] 冈崎文夫:《观梅剧记》,《品梅记》,第34—35页,汇文堂书店1919年9月版。

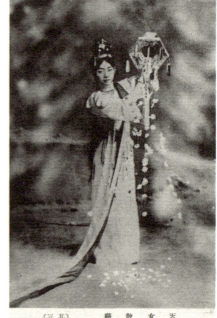

《品梅记》中的梅兰芳《天女散花》剧照

作者这样形容《琴挑》里的尼姑陈妙常：

> 如同水仙般的清纯。纤弱的台步，不一会儿，当红唇启齿，缓慢流畅的旋律漂浮在剧场空间时，我们的灵魂顿时漂荡到诗的国土。(1)

丰冈圭资《观看中国京剧》一文如此形容《琴挑》和《天女散花》：

> 《琴挑》……在非常中国式的背景前，抱琴出场的梅兰芳的风采立刻使人眼睛一亮，那娇艳的容貌、温柔的姿态，表现出的缠绵情意，委实令人心醉神迷。……
>
> 《天女散花》以舞蹈为主，天女的动作、体态都非常自然，唱腔配以轻婉的舞蹈，宛如端丽的天女在浩渺的天空中飞翔。(2)

2. 男旦之美

落叶庵在《观梅兰芳剧》一文中同样写的是第一次观看梅兰芳演出的感受：

> 关于梅兰芳，我特别感受到：他的声音、台风、台容不用说已足以令人信服是真正的女性。那么他的手、颈、腰也能成为如此的女性美吗？
>
> 他款款地轻移莲步，那响彻满场的高亢亮丽而且圆润的声音，配合着胡琴伴奏转入唱段，怎么也不敢想象他是位男士。其声音的透亮、嘴形的可爱、眼睛的传情、额头的饱满、腰部的柔软、脚步的优美，（令我）一边思考着世间是否真正存在如此美丽的女性？一边欣赏着他不失女性美的特征。别无它言，只能说，太理想了！(3)

作者进一步评论梅兰芳的舞台表演：

> 尽管他的眼睛是那么的娇婉柔媚，却没有淫秽性感的感觉。他的眼睛稍稍转动后，终于如期盼的那样瞬间停顿亮相。那天真浪漫、闪闪发光、气度高雅、端庄神圣，确实不得不令观众为之神迷魂飞。

(1) 冈崎文夫：《观梅剧记》，《品梅记》，第32页，汇文堂书店1919年9月版。
(2) 丰冈圭资：《观看中国京剧》，《品梅记》，第85—86页，汇文堂书店1919年9月版。
(3) 落叶庵：《观梅兰芳剧》，《品梅记》，第100—102页，汇文堂书店1919年9月版。

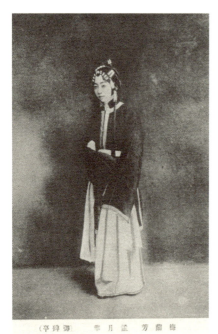

《品梅记》中的梅兰芳《御碑亭》剧照

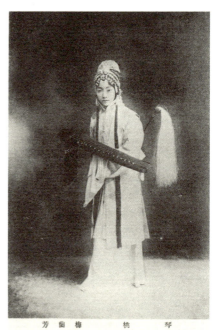

《品梅记》中的梅兰芳《琴挑》剧照

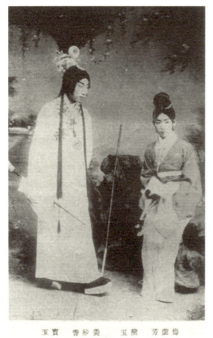

《品梅记》中的梅兰芳《黛玉葬花》剧照

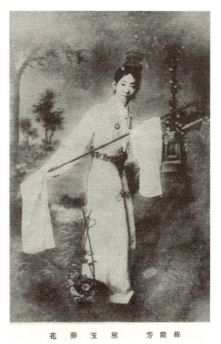

《品梅记》中的梅兰芳《黛玉葬花》剧照（笔者按，误，应为《嫦娥奔月》剧照）

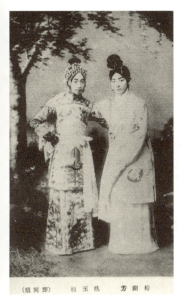

《品梅记》中的梅兰芳与姚玉芙剧照

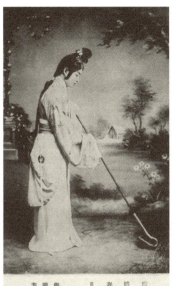

《品梅记》中的梅兰芳《嫦娥奔月》剧照(笔者按,误,应为《黛玉葬花》剧照)

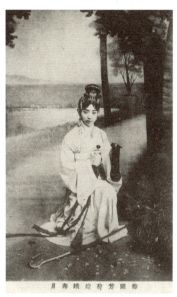

《品梅记》中的梅兰芳《嫦娥奔月》剧照(笔者按,误,应为《黛玉葬花》剧照)

《品梅记》中的梅兰芳时装戏剧照

《品梅记》中的梅兰芳时装戏剧照

第三章 众生品梅 | 183

在我们看来，时而对观众献媚的事不是没有，但决不令人讨厌，实在可爱。而且，从他挪动莲步时的腰部姿势等动作可以看出别的演员所不能及的妙处。

……使我深感满足的是，梅兰芳一贯敬业和执着，丝毫没有轻浮不认真的地方。倘若技巧高妙，却抱着轻佻浮华或戏弄观众、故意挑逗感情的态度，那也是非常扫兴的，但梅兰芳身上这样的举动一点都没有。在我看来，梅兰芳的艺术是天赋加上费尽心血、刻苦磨练和积累的结果。[1]

豹轩陈人则认为，就男旦之"美"而言，日本戏剧和中国相距甚远，应该向中国学习：

我国戏剧中男演员扮演女性和中国京剧中的男扮女装相比，为什么远没有中国的男旦那么美呢！我国戏剧中的表情、舞技更应该借鉴外国的，某些方面必须改良，声音的训练应该更多地向中国学习。[2]

3. 气质之美

青瓢老人《中国京剧一眼观、一口评》以俳句"兰花的清香渗透了蝴蝶的翅膀"为文章的开头，形容梅兰芳以其高雅的气质带给观众强大的艺术魅力和感染力：

香气逼人的梅兰芳，如同香水名字的男旦。因为他将展示中国的艺术，因此无论如何，一睹为快的急切过激的人们，抱着必看的宗旨，蜂拥而至。……

本人只是对梅兰芳十分妖艳美丽的眼睛，娇柔的、使人信服的女性美的身段呈献赞美之词。这些用旧时的评价方式来说，即可称为"姿态娇柔"。这样的女性，如同百合公主。那惹人喜爱的温顺的眼睛是空前的，无论如何是没有的！[3]

[1] 落叶庵：《观梅兰芳剧》，《品梅记》，第102—103页，汇文堂书店1919年9月版。
[2] 豹轩陈人：《观梅杂记》，《品梅记》，第67页，汇文堂书店1919年9月版。
[3] 青瓢老人：《中国京剧一眼观、一口评》，《品梅记》，第46—47页，汇文堂书店1919年9月版。

青陵生在《我之所谓"感想"》一文中甚至将深度的"梅迷"比喻为"梅毒"：

> 梅兰芳的比女性还女性美，纯真无垢以及娇艳的姿态不仅足以使人入迷，而且想到他其实是男性时，甚至令人发瘆，因为他是夺走了"真"的假女性，是"怪物"，这是我要记述的感想，除此以外的赞美之词就让给所谓的"梅毒患者"之手吧。[1]

4. 媚态之美

毋庸讳言，日本观众将"媚"也作为梅兰芳女性美的重要组成部分。如上文所引：

> 在我们看来，时而向观众献媚的事不是没有，但决不令人讨厌，实在可爱。
>
> （他的眼睛）洋溢出无限的情波而又毫无诱惑人的俗气。
>
> 尽管他的眼睛是那么的娇婉柔媚，却没有淫秽性感的感觉。

所谓"媚"，是传统戏曲旦角表演引人注目的动人之处，与"色"之不同，全在"度"的把握。当时国内有的报道中说："日本人方面欢迎之（梅兰芳）者，与其谓为仰慕艺术，无宁谓为仰慕颜色。换言之，即非艺的欢迎，乃色的欢迎也。"[2] 这显然是不恰当的。引文中的表述十分明确，梅兰芳在"媚"的把握上很有分寸。可以说，梅兰芳作为男旦，为了刻意增强女性的娇柔妩媚，也"时而"使用媚眼，但他的"媚"眼"没有淫秽性感的感觉"、"毫无诱惑人的俗气"，雅俗适度，仍然在高雅的"美"的范畴之内。正如评论者所说：

> 随着舞台的进展，至今对于戏剧冷漠淡泊的态度不知不觉地被颠覆，我的心完全被演员的一颦一笑所俘虏。
>
> 梅兰芳卓越的演技自然毋庸赘言，其他的演员也都很精彩。特别

[1] 青陵生：《我之所谓"感想"》，《品梅记》，第55页，汇文堂书店1919年9月版。
[2] 学逋寄稿：《东京短简　梅花消息》，《晨报》1919年5月21日第7版。

是旦的演技,有日本演员一点儿都无法模仿的妙处。我擅自想象,看得出在作为旦行的梅兰芳身上,本来就具备不凡的天分,这且不说,我敢断言:在中国京剧中旦行的技巧一定特别发达。(1)

5. 声音之美

梅兰芳之美还涉及"美声"。正如丰冈圭资在《观看中国戏剧》一文中所说:

> 梅兰芳的声音玲珑透澈,无论从音质上还是音量上都确实非常美妙,虽说这是天赋加锻炼的结果,但是那始终一贯的酣畅且与伴奏配合得严丝合缝,给听者带来悦耳的美感和感染力,这是功底和本事,真是敬服之至。(2)

汇文堂主人洪羊龕在《梅剧一见记》中,写了自己观看《御碑亭》的感受:"此剧给全场带来了悲愁的气氛","其中宣扬纯洁妇女的贞节精神,充分体现了深受道德教育的中国女性的美"。在评论梅兰芳的唱时,他写道:

> 由梅兰芳扮演的孟月华以唱为主,听其唱的声音处理,开始稍高,段落收尾处细腻动情,显得非常哀怨。通过他的唱,主人公孟月华境遇的凄凉深深地打动了我的心。(3)

除了音色以外,我们不能苛求日本观众能像中国观众那样领略梅兰芳唱腔中的节奏、尺寸以及字与腔的关系等等。但是,撰稿者显然已经领略到了唱腔与人物情感相结合的韵味。

6. 表演之美

前文已述,梅兰芳天生的"美貌"和善用眼神的"表情"相结合,被评论者认为如"虎添双翼",使其表演细致入微、层次分明,身段动作优雅,

(1) 落叶庵:《观梅兰芳剧》,《品梅记》,第100—102页,汇文堂书店1919年9月版。
(2) 丰冈圭资:《观看中国戏剧》,《品梅记》,第87—88页,汇文堂书店1919年9月版。
(3) 汇文堂主人洪羊龕:《梅剧一见记》,《品梅记》,第112—113页,汇文堂书店1919年9月版。

演技运用自如,能以丰富的塑造人物的手段,淋漓尽致地刻画令人信服的剧中人物。

这一点比较集中地体现在对戏剧性较强的《御碑亭》的评论中。

顾曲老人《看梅兰芳的御碑亭》一文,以大量篇幅谈文本内容,原因在于这位学者主要研究中国的杂剧传奇。他将《传奇汇考》中的昆曲《庐夜雨》,与取材于《今古奇观》的京剧《御碑亭》做比较,认为京剧《御碑亭》比《今古奇观》中的小说更符合中国的风土人情,更合乎中国封建时代男女有别的意识,作为舞台剧也更为合情合理。对于梅兰芳的表演,他评论道:

> 我之所以觉得《御碑亭》绝妙,是因为扮演孟月华的畹华(按:梅兰芳的字号)的做功。
>
> 途中遇雨那一场,孟月华十分狼狈,纤弱的双脚几次踏入泥污跌倒。看到亭子里进来的男子时,她战战兢兢,始终在偷偷窥视对方。直到见那男子离去才终于放心,表情十分细腻。随即她又唱道:"此人已去心放定,几乎逼坏女钗裙,东看西望不见影,十分急处一时轻,整顿衣衫重又进,那人不来算志诚。"这部分特别有意思。
>
> 还有,月华听父亲读休书后,仍然不信,亲自取过休书观看后,霎时气绝,这一段相当巧妙。
>
> 最后,王有道把月华带回家中,再三向她赔罪。月华却对丈夫的薄情撒娇地坐着不理、不予原谅。王有道终于跪下说"你是我的好妻房"等求情话,终于言归于好。这段戏也非常有趣。
>
> 在中国,温柔顺从是女性的传统美德,可是在此剧的结尾,女主角孟月华却变得比较严厉。……也就是说,既有柔弱的一面又有极端强势的一面,使男性只好无奈地承受。总之,此剧非常生动地描写了中国女性的性情,与日本传统戏剧中的淑女大相径庭。[1]

如舟的《梅剧杂感》则这样记述《御碑亭》的表演:

> 梅兰芳扮演的孟月华从闪电骤雨中跑出。避雨躲入御碑亭后拧袖、见男子柳生春进来后踌躇不安的表演,与柳生春的谨慎羞涩的举动相

[1] 顾曲老人:《看梅兰芳的御碑亭》,《品梅记》,第44—45页,汇文堂书店1919年9月版。

互衬托,把一位良家女子的形象表现得淋漓尽致。[1]

如此细腻而"淋漓尽致"的表演,显然是从人物本身的性格、心理出发的,前文有的评论者认为是写实的、自然的、不同于旧剧程式化表演的新的表现手法。无疑,它是来自文本又不拘泥于文本的演员的二度创作,较文本有着更为丰富的人文内涵,而且具有观赏性。这就是妇孺皆识、雅俗共赏的梅兰芳的表演之美。

(二)王国维与京都大学"中国学"学派

1. 王国维学术观念的影子

如前所述,《品梅记》作者群的骨干是京都大学"听戏团"的成员,也是该大学从事"东洋学"和中国戏曲史研究的专家学者,如狩野直喜、内藤虎次郎、青木正儿等。在他们身上,有清末民初学者、《宋元戏曲史》作者王国维的学术观念的影子,反映了日本文人的传统观念,以及当时中国文学领域里中日两国学者研究中国戏曲的整体思潮与倾向。

具体说,王国维的《宋元戏曲史》是在京都大学"东洋学"学者的影响下最终完成的;《宋元戏曲史》中的学术观念,对从事中国戏曲研究的日本学者有深远的影响。

日本的中国文学家向来重视经文、诗文,尤其崇拜"唐宋八大家"的所谓"硬文学",忽视、轻视中国的"俗文学",甚至完全置之度外。京都大学文科的"东洋学"开设于明治三十九年,即1906年。戊戌变法时期,年轻的王国维曾在维新派梁启超、康有为主编的《时务报》当过书记员、校对员,1901年他24岁时首次赴日游学,接受过"东洋"维新思潮的影响。翌年病归,后来在北平的学部图书馆任职。1907年至1911年,他在《国粹学报》和《国学丛刊》上撰写了一系列有关"戏曲"的文章,奠定了他作为中国戏曲研究专家的根底。[2]

1911年,王国维二次赴日,随其师罗振玉到日本京都。当时,新兴的京

[1] 如舟:《梅剧杂感》,《品梅记》,第30页,汇文堂书店1919年9月版。
[2] 参考周华斌:《20世纪的中国戏剧史研究》,《中国戏剧史新论》,第24—27页,北京广播学院出版社2002年1月版。

都大学气运沛然,"年幼"的"东方学"及"敦煌学"亟需充实内容、壮大实力。两位专家的到来,无疑是难得的交流机会。王国维滞留京都5年之久,1916年才回上海。[1] 高田时雄《狩野直喜》一文称:

> 王国维来到日本一两年之内,就完成了《宋元戏曲考》的著述。[2]

据此,王国维1912年印行的《宋元戏曲考》是在日本京都大学期间完成的。

在京都的5年中,王国维与当地的学界频繁交流,其中主要的学界友人也就是《品梅记》的作者。王国维的学术观点使这批学者受过很大触动。日本著名文学理论家盐谷温在《中国文学概论》中称:

> 王(国维)氏游寓京都时,使我学界也大受刺激。[3]

由此,京都大学文科"东洋学"专业关于"曲学"的研究蔚然成风,包括研究曲学、介绍名曲、翻译曲本等,而且成绩斐然。[4]

其中首先被提到的"受刺激"的学界人物,是"中国学"京都学派的开创者之一、青木正儿的老师狩野直喜,他是《品梅记》中《观梅兰芳的御碑亭》一文的作者。此外还有若干《品梅记》的作者和梅兰芳的评论者,罗列如下:

狩野直喜——《品梅记》中《观梅兰芳的御碑亭》一文的作者
铃木虎雄——《品梅记》中《观梅杂记》一文的作者
内藤虎次郎——《品梅记》中《关于梅兰芳》一文的作者

(1) 参考高田时雄:《狩野直喜》,见砺波护、藤井治编《京大东洋学之百年》,第16页,京都大学学术出版会2002年6月版。笔者按,此说法和《新史学开山之祖、国学大师:王国维》相同:1911年和罗振玉一同逃居日本京都,"1916年,应上海著名犹太富商哈同之聘,返沪为《学术丛编》杂志编辑"。沈炳主编,赵福莲总撰稿:《影响中国的海宁人》,第188页,浙江人民出版社2008年9月版。另,青木正儿的《中国近世戏曲史》"序"中写道:"明治四十五年(1912年)二月,余始谒王(国维)先生于京都田中村之侨寓",可证明王国维这期间在京都。青木正儿:《中国近世戏曲史》"序",王古鲁译,第1页,商务印书馆1936年2月版。中国大百科全书出版社1983年8月版的《中国大百科全书·戏曲 曲艺》第400页,只提了王国维第一次赴日即"1901年游学日本,翌年因病回国"。
(2) 高田时雄:《狩野直喜》,见砺波护、藤井治编《京大东洋学之百年》,第20页,京都大学学术出版会2002年6月版。
(3) 青木正儿:《中国近世戏曲史》,王古鲁译,第7—8页,商务印书馆1936年2月版。
(4) 参考青木正儿:《中国近世戏曲史》"序",王古鲁译,商务印书馆1936年2月版;砺波护、藤井治编:《京大东洋学之百年》,京都大学学术出版会2002年6月版。

久保天随——《东京朝日新闻》中《梅兰芳的天女散花》（上、中、下）一文的作者

青木正儿——《品梅记》中《梅郎和昆曲》一文的作者

神田喜一郎——《品梅记》中《观梅兰芳》一文的作者

中国戏曲史领域众所周知的青木正儿《中国近世戏曲史》就是在这样的学术氛围的熏陶下，在其师狩野直喜的指导下，于谒见王国维后完成的。当然，这部著作的最终完稿，是在梅兰芳访日后若干年的昭和五年（1930），但是在梅兰芳首次访日之时，年轻的青木正儿已经在从事这一项目，而且有多篇相关论文问世。青木正儿在《中国近世戏曲史》的"序"中如是说：

> 及进京都大学，适际会我师狩野直喜先生将大兴曲学之机运，元曲选啸余谱等，堆学斋中，乃欣然涉猎，又承老师之指授，专事研究元曲，略得窥其门径也，当卒业也，老师戒以更进而求曲学大成……(1)

与王国维的交往使他的学术观念深受影响。从《品梅记》剧评中可以看到，日本"中国学"京都派学者，特别是研究中国戏曲的学者，和当时的中国学界一样，受王国维及乾嘉学派影响颇深。除了重雅轻俗以外，还表现为重文学性轻艺术、重文本轻表演、重正统轻民间，治学方法则重文献考据轻场上创造——这是当时日本京都学术界的主流思潮。

自古以来日本和中国一样，文人清高，戏剧演员属下九流之辈，其表演多属于下九流之技，不足挂齿。即使是戏曲小说研究领域的开拓者，也偏重于昆曲的文本和曲本，对作为"俗曲"、"俗技"、"俗艺"的京剧不以为然，认为京剧不雅不文、艺术性差。有的学者只是因为梅兰芳演昆曲才兴致勃勃地赶去观看的。况且，由于他们不看戏或很少看戏，对戏曲作为场上艺术的表演更是不甚了解、无从谈起。这或许是《品梅记》中上述专家对梅兰芳的评论篇幅较小的一个原因。他们对梅兰芳的表演赞赏和形容一番以后，仍寄希望于"雅文化"的昆曲，希望梅兰芳能振兴昆曲，似乎唯有如此才是中国

(1) 参考青木正儿：《中国近世戏曲史》"序"，王古鲁译，商务印书馆1936年2月版。

戏曲的希望。

但是，在"梅兰芳热"的促动下，从事纯文学研究的正统学者终于走出书斋进入剧场并开始发表意见了，这涉及更深层次的戏曲史和戏曲理论问题。因此，虽然在《品梅记》中"文坛"学者与"艺坛"观众相比，论文不占多数，但是他们的评论很有价值，值得思考。

2. 青木正儿的《梅郎和昆曲》

梅兰芳赴大阪公演时，青木正儿正值卧病，未能观摩，因此他认为失去了欣赏机会，没有评论的资格。但是，既然受到邀请，还是寄文参与了此次研讨。在他看来——

> 从整体文艺史的角度来公平地论当代中国戏曲，此时，不得不说它正处于衰颓时期。(1)

基于这样的观点，青木正儿撇开当时盛行的皮黄而论昆曲。在论述了昆腔在戏曲史上的价值后，他推测振兴戏曲的重任将要落在梅兰芳的肩上。

他看了梅兰芳的创演剧目《嫦娥奔月》、《黛玉葬花》、《天女散花》的剧本，认为：

> 那样的内容不能使我满足，慢说是汤显祖、李笠翁，就连古时的无名作品都比不上。诚然，在舞台上看起来一定很美吧，欣赏过的人都这么说。(2)

他一针见血地指出：

> 这些是使妇女和孩子们赏心悦目的剧目，缺乏雅俗共赏的"雅"字。如果新曲、新腔都不建立在研究杂剧、传奇和昆曲的基础之上，便是沙中楼阁。(3)

在青木正儿眼里，有文学价值的、真正意义上的中国戏曲指的是杂剧、传奇、

(1) 青木正儿：《梅郎和昆曲》，《品梅记》，第1页，汇文堂书店1919年9月版。
(2) 同上书，第26页。
(3) 同上。

昆曲，其盛世已不再。他认为有文学价值的戏曲都在乾隆以前，如今戏曲与昆曲已同时衰弱，"说昆曲衰弱、戏曲不再都不为过"[1]。

他之所以推测梅兰芳将肩负振兴戏曲的重担，是因为：首先，梅兰芳的昆曲已达到了相当的造诣，博得了"京中第一人"的名声；其次，梅兰芳有志于研究创新；再次，梅兰芳看了日本戏剧将会非常敬佩，多少会有所吸收。[2]

青木正儿对当时盛行的皮黄不感兴趣，也未加以评价。鉴于乾隆以后的中国戏曲都没有文学价值的判断，在他看来，梅兰芳创演并带到日本公演的新戏《嫦娥奔月》、《黛玉葬花》、《天女散花》毫无文学价值——这个观点与他的老师狩野直喜是一样的。尽管梅兰芳访日公演的剧目主要是京剧，极少数属于昆曲，但是他的评论却避开京剧，通篇论的都是昆曲。表面上看来，青木正儿自称没有亲眼看过梅兰芳的表演，没有发言权，但是，透过他作为中国近代戏曲研究专家的论述，仍可以窥见他重文本内容轻表现形式、重文学轻表演的观念。虽然梅兰芳的表演艺术的魅力和艺术造诣能够给观众以美的享受，得到了大众的认可和赞美，但是青木正儿却不以为然，固执地认为：这不过是给妇孺看的，合了"俗"，缺了"雅"。至于"雅"的创作，则必须建立在研究杂剧、传奇和昆曲的基础之上。这看起来颇有道理，但是如上所说，他只偏重戏剧的文学侧面，而且以之作为戏剧的唯一标准，完全忽略了戏剧虽为综合艺术，却是以场上演出为本体的事实。事实上，既然认为"在舞台上看起来一定很美"、"欣赏过的观众都这么说"，看来他也不得不承认在梅兰芳那个时代，中国戏曲的本体已由原来的文学样式转为相对成熟的舞台表演了。

青木正儿这种"重文轻艺"的戏剧观念是与清末民初王国维的观点一脉相承的，这一点可以从他自己为《中国近世戏曲史》所写的"序"中得到佐证。他在"序"中说，此书是出于继承王国维先生《宋元戏曲史》之志而作，从明治四十五年（1912年）到大正十四年（1925年），他与王国维先生在京都、上海、北京直接访晤并交谈过，王国维对他说：

[1] 青木正儿：《梅郎和昆曲》，《品梅记》，第24页，汇文堂书店1919年9月版。
[2] 同上书，第25、26页。

明以后无足取，元曲为活文学，明清之曲，死文学也。[1]

由此可知，王国维对明清戏曲是不屑一顾的，而且他从来不进剧场看戏。事实是：清代戏曲表演已走向成熟，"曲"本体已由"文"本体逐步转向场上表演的戏剧本体。王国维对此却不以为然。

如前所述，青木正儿是在进入京都大学后，受其师狩野直喜的指教和促动，才专门研究元曲的。狩野直喜受王国维的影响较深[2]。王国维在京都时，青木正儿正是在狩野直喜老师的引荐下直接拜访王国维的。据青木正儿称，王国维"仅爱读曲，不爱观剧"。受其影响，青木正儿也认为"'皮黄'、'梆子'（是）激越俚鄙之音"。[3] 意思是说，京剧皮黄的唱腔、文字是粗鄙、低俗的。以此来看，他在《品梅记》中的文章不论京剧，专谈昆曲，而且寄希望于梅兰芳振兴昆曲就不难理解了。

3. 顾曲老人的《看梅兰芳的御碑亭》

经笔者查证，"顾曲老人"即青木正儿的老师狩野直喜，"顾曲老人"是他偶一用之的笔名。[4] 狩野直喜是创立京都学派"中国学"的主要代表，也是俗文学、敦煌学的开拓者之一。京都大学文科的"东洋学"开设时，狩野直喜就任主力教授，青木正儿是他第一期的学生。

1911年起，王国维在日本京都5年，其间和狩野直喜、内藤虎次郎等京都著名学者们进行了频繁的学术交流。狩野直喜在1911年前后相继发表了《以〈琵琶行〉为素材的中国戏曲研究》、《〈水浒传〉和中国戏曲》、《元曲的由来与白仁甫的〈梧桐雨〉》等论文。受王国维启示，狩野直喜在京都大学提倡"曲学"，还借王国维的老师罗振玉的藏书，翻印出版了《古今杂剧三十种》。从1911

(1) 参考青木正儿：《中国近世戏曲史》"序"，王古鲁译，商务印书馆1936年2月版。
(2) 青木正儿的师长盐谷温在《中国文学概论》中道："王（国维）氏游寓京都时，我学界也大受刺激。从狩野君山博士（笔者按，即狩野直喜）起，久保天随学士、铃木豹轩学士……等都对于斯文造诣极深，或对曲学底研究吐卓学，或竟先鞭于名曲底绍介与翻译，呈万马骈镳而驰骋之盛观。"见青木正儿：《中国近世戏曲史》，王古鲁译，第7—8页，商务印书馆1936年2月版。
(3) 参考青木正儿：《中国近世戏曲史》"序"，王古鲁译，商务印书馆1936年2月版。
(4) 参考高田时雄：《狩野直喜》，见砺波护、藤井治编《京大东洋学之百年》，第13页，京都大学学术出版社2002年6月版。

年王国维到京都，至1928年狩野直喜退休，17年间他始终坚持讲读元曲[1]，足见王国维对狩野直喜"刺激"之大，甚至影响到他的学生青木正儿。

尽管狩野直喜和王国维在日本被称作研究"俗文学"——中国戏曲小说的开拓者，但是，王国维对戏曲重宋元轻明清、重文本轻表演、重文学轻表演以及重文献考据轻现实形态的视角和治学方法对狩野直喜的影响远比对青木正儿直接得多。当然，不排除二人原本在治学途径上志同道合。

狩野直喜说，自己受汇文堂主人（《品梅记》的发行者）之托，才写了这篇论文。他的学术视野主要集中在元明清杂剧、传奇方面，从未接触过京剧，连西皮二黄也分不清。受汇文堂主人的礼遇，他观看了5月19日在大阪中央公会堂首场演出的《思凡》、《空城计》、《御碑亭》，产生了一些"外行"的直感。尽管昆曲《思凡》的主要演员姚玉芙也很出色，但他由于没有听到梅兰芳的演唱，感到有些缺憾。《空城计》是老生戏，当然也不是由梅兰芳出演的。但是，看到梅兰芳出演的《御碑亭》，他感觉得到了加倍的补偿。因此，该文只作梅兰芳《御碑亭》的评论，而且谦虚地说，对这位"伶界大王"的演技，只看了一遍就作评论，颇有生涩之感。

正如前文所述，此文集中在对《御碑亭》文本内容的考证、分析、比较上，其中涉及了中国的风土人情、女性的传统美德，这些占了80%左右的篇幅。而且，从头至尾贯穿着昆曲至上、京剧俚俗的观念。比如文中说：

> 如果由婉华这样的名人来演昆曲的《庐夜雨》（笔者按，与京剧《御碑亭》为同一题材）的话，一定比俚俗的京调更有情趣。[2]
>
> 《思凡》的文本曾经读过，而且若是昆曲，想必比京调典雅幽丽，因此不想错过，急切地赶到剧场，可惜这出戏不是婉华的。[3]

尽管重文本轻表演的"顾曲老人"在其评论中将大多数笔墨用在比较从《今古奇观》取材而来的《御碑亭》的内容上，然而文中仍明显反映出他去剧场观看了京剧后的转变——对场上艺术开始认同，正如前引所言，其为梅

[1] 参考高田时雄：《狩野直喜》，见砺波护、藤井治编《京大东洋学之百年》，第4—27页，京都大学学术出版社2002年6月版。
[2] 顾曲老人：《看梅兰芳的御碑亭》，《品梅记》，第40—41页，汇文堂书店1919年9月版。
[3] 同上书，第37页。

兰芳《御碑亭》中刻画人物的精湛技艺所折服，特别是梅兰芳作为"旦角"的演技，使他感触颇深。他评析梅兰芳在表演中细致刻画主人公孟月华的性格心理很到位。

4. 不痴不慧生的《关于梅兰芳》

与顾曲老人相反，不痴不慧生常赴中国旅行，有二十年观摩中国传统戏剧的经验。在这篇剧评中，明显能够感受到与上述二文相同的重昆曲轻京剧的学术倾向，似乎能看到王国维的影子。

尽管整本《品梅记》几乎都出自京都大学教授们之手，却由于多为偶一用之的笔名，所以查证其真实身份颇费周折。在日本国会图书馆的《号·别名辞典》中，居然查不到"不痴不慧生"是何许人也。抱着刨根问底的决心，笔者后来终于在狩野直喜的文集《支那文薮》中查到："不痴不慧生"原来是著名的东洋史学家内藤虎次郎[1]。他与狩野直喜同为京都"中国学"的开山鼻祖、日本"敦煌学"的奠基人之一。

内藤虎次郎与1911年辛亥革命后逃居日本京都的罗振玉、王国维是好友，在王国维居留京都的5年间，内藤虎次郎又是指导和照顾他的中心人物。这位中国史和东洋史专家，因与王国维的交往而自然受到其中国戏曲观的影响，加上他作为中国史学专家和观摩中国戏曲多年的积累，必然已形成与王国维那一代文人相近甚至一致的戏曲观，并使之成为当时日本文坛上关于中国传统戏剧的主流思潮。

作者对京剧的特点非常清楚，认为在京剧中最重要的特点是"唱"。他谦逊地说，自己听不懂京剧的唱而来评论京剧，就如同"矮子看热闹"——不准确。他同时明确反对、排斥当时盛行的以外行和愚众为本位的艺术评论风潮。

在评论梅兰芳之前，内藤虎次郎首先回顾历史，认为中国戏曲是日本

[1] 内藤虎次郎（1866—1934），号湖南，字炳卿，别号黑头尊者。日本著名东洋史学家，京都"中国学"的开山鼻祖之一、日本"敦煌学"奠基人之一。1907年被聘为京都大学讲师，1909年晋升教授，1910年被授予文学博士。其代表性贡献为，首次提倡中国史的时代区分，即近世由宋代开始的论说，在史学界被称为"内藤史学"。1897年31岁时名著《近世文学史论》问世。他被称为京都大学的"学宝"，著有《内藤湖南全集》14卷，博学多识，气宇轩昂，门下伟才辈出，神田喜一郎就是其中之一。2001年出版了由内藤湖南研究会编的《内藤湖南的世界——亚洲复活的思想》。参考砺波护：《内藤湖南》，见砺波护、藤井治编《京大东洋学之百年》，第62—98页，京都大学学术出版会2002年6月版。

能乐的鼻祖。不过，能乐的精神是宗教剧占很大部分，京剧"有的方面比日本的德川末年、明治大正时代（笔者按，德川末年为1867年，明治时代1868—1912年、大正时代1912—1926年，因此是指1867—1926年）的戏剧进步"[1]。他又叙述了歌舞伎发展、兴衰的历史和中国近世戏剧（指明清戏曲）的状态，认为中国戏曲以唱为主，昆曲近似日本江户时代保历、明和时期（笔者按，日本的宝历时期是1751—1764年、明和时期是1764—1772年，因此可以推断所指为1760年前后）的戏剧，至于皮黄，作者则以为"不文雅、不怎么样，而且有的地方比较邪火。武戏虽然精彩，但是比歌舞伎的飞速换装还过火，完全成了杂技。观赏中国戏曲时，即使有很多美点，但它的妙处反而超出了艺术的范围"，甚至怀疑"连我国舞蹈艺术的程度都没有了"。[2]

内藤虎次郎观看梅兰芳的舞台表演有两次，一次是1917年在北京；一次是本次（1919年）在大阪。在《关于梅兰芳》一文中，他自知凭仅有的两次观演经验不足以评价梅兰芳，但是通过这两次观赏，他认为：

> 在中国，近来又出现了复兴昆曲的趋势，昆曲可以跟我国的舞蹈相媲美，它非杂技化、艺术性强，而且在北京梅兰芳也作为昆曲的复兴者被期待。[3]

具体到此次表演中的梅兰芳，作者评价道：

> 梅兰芳的姿态、舞容娇艳的特点，我国观众无论对中国戏剧懂与不懂，灵魂全被夺走。尽管国人对京剧程式有很多看不懂和听不懂的地方，但梅的艺术达到了只要看过一次就会成为其崇拜者的程度。
>
> 如果我国的舞蹈和梅兰芳的艺术相比，前者的特色如同光琳派[4]

[1] 不痴不慧生：《关于梅兰芳》，《品梅记》，第57页，汇文堂书店1919年9月版。
[2] 同上书，第58—59页。
[3] 同上书，第59—60页。
[4] 光琳派：日本17—18世纪的装饰画派。本阿弥光悦本为思想奠基者，俵屋宗达为开创者，尾形光琳为集大成者。这一画派追求纯日本趣味的装饰美，在日本美术史上占有重要位置。它的影响波及日本绘画和工艺美术乃至欧洲的印象派，特别是日本染织、漆器、陶瓷等方面。其装饰意象被用于与人民生活有关的各领域，对近现代日本民族审美意识产生了较大作用。

的花卉，是一种扭曲的逸趣；后者梅的艺术则如同恽南田[1]的画，其特色是空灵缥缈的境界。

> 梅兰芳的舞姿，如（昆曲）《思凡》那样，传统作品无可挑剔。实话说，被称为其特色的《天女散花》，则感到稍微用力过大、动得太多。……《天女散花》在亮相的造型上有其妙处，所以这个剧目的舞蹈还是适合现代的皮黄戏，或许不适合昆曲。不管怎么说，我们这些认为京剧已经杂技化了的人，看到了具备独特艺术素质的梅兰芳，总觉得他能够使我们想象到衰退了的中国（笔者按，指昆曲）的复兴。至少看到梅兰芳生气勃勃的、动人的容貌和姿态，能使我们忘却中国（戏曲）衰亡的感觉。[2]

作者甚至认为，有人曾提名梅兰芳为中国总统候选人是有意义的。

5. 豹轩陈人的《观梅杂记》

豹轩陈人即铃木虎雄（1878—1963），中国文学专家、著名诗人，有留学北京的经历，又是以杜甫研究著称的京都大学教授。[3] 他同样是受王国维熏陶而奋起研究中国曲学的学者，同样持有上述诸位学者重昆曲轻京剧、重文轻艺的观念。

不过，与其他学者不同的是，1917年他在北京东安市场的吉祥戏院看过伶界大王谭鑫培和梅兰芳的《汾河湾》。这是梅兰芳的一出拿手戏，给他的印象是："这果真是中国第一流的演员吗？并没让我十分心服，也许是因为我的欣赏水平太低的缘故。"[4] 他当时没看到梅兰芳更拿手的《黛玉葬花》、

[1] 恽南田（1633—1690）：名格，字寿平，号南田，江苏常州武进人，画界一代宗师。少时从伯父（恽本初，明末著名山水画家）学画。他创造了一种笔法透逸、设色明净、格调清雅的"恽体"花卉画风，成为一代宗匠。对明末清初的花卉画有"起衰之功"，被尊为"写生正派"，影响波及大江南北。史载："近日无论江南江北，莫不家家南田，户户正叔，遂有'常州派'之目。"近现代知名画家任伯年、吴昌硕、刘海粟等都临摹学习过他的画。他亦精行楷书，取法褚遂良、米芾而自成一体。诗为毗陵六逸之首，擅五言古诗。其诗格超逸、书法俊秀、画笔生动，人誉为"南田三绝"。遗著有《瓯香馆集》。
[2] 不痴不慧生：《关于梅兰芳》，《品梅记》，第61—62页，汇文堂书店1919年9月版。
[3] 铃木虎雄和狩野直喜均为京都大学早期的文学系文学科中国文学专业的教授，培养了大批优秀人才，著名的中国文学、中国语言学家、京都大学"东洋学"八名巨星之一吉川幸次郎就是他的学生。
[4] 豹轩陈人：《观梅杂记》，《品梅记》，第65页，汇文堂书店1919年9月版。

《天女散花》等，颇感遗憾。这次于1919年5月20日晚在大阪中央公会堂观看了《琴挑》、《乌龙院》、《天女散花》，头尾两出都由梅兰芳出演，他大为满足。

通过观摩梅兰芳的演出，他对中国戏曲发生变化的事实有了比较清醒的认识，认为《天女散花》只看文本、只欣赏唱词是没有意义的，感觉到自己原本持有的老观点是"愚昧"的，远不如看场上表演那么精彩。他这样写道：

> 梅兰芳演的京剧第一次来我国演出。由于剧场的设备和其他的原因，比在中国本土观看有美感。特别是：尽管也要根据剧目的种类（笔者按，指文戏、武戏），但是伴奏的噪音减弱了，于是，昆曲清雅的曲调通过《琴挑》得到了享受。像《天女散花》这样的剧目，是根据诸调新编的曲子，同时也欣赏到了梅兰芳最拿手的舞蹈。
>
> 据我自身的经验，读以前的剧本屡屡遇到仙女出场的场子，我总是单单停留于欣赏唱词，或者认为作为戏剧，它大多是无意义的。但是，像（《天女散花》）这样伴有舞蹈就感到很有意思了。不，不如说这些部分应该以舞为主。
>
> 这出戏使我现在才清醒地认识到往日的愚昧。但反过来也不可由于看了《天女散花》就认为唯有舞蹈才是京剧最主要的。[1]

很明显，像其他日本观众一样，作者对于京剧打击乐的锣鼓声很难适应。尽管他在北京期间经常看戏，对京剧并不陌生，但是打击乐并没有给他以音乐美感，反而感到是噪音。此次来日本演出，打击乐的音量根据日本观众的承受能力进行了调整——《品梅记》中其他几位有在中国观剧经验的作者也都有同感。

像上述几位学者一样，作者对昆曲情有独钟，认为昆曲的文学价值比京剧高，是中国传统戏剧的典型代表。当然，这与昆曲所具备的优雅含蓄的美符合日本民族纤细、内秀、温和的民族性和审美观有关。他还指出，不能以看话剧的标准来观看京剧，因为：

(1) 豹轩陈人：《观梅杂记》，《品梅记》，第65—66页，汇文堂书店1919年9月版。

> 京剧是以歌舞为主的戏剧。如果用观看现代戏剧的态度来观赏它，要求以念白为主来体现人物性格，那是必定要失望的。[1]

于是，豹轩陈人认为主办方仅仅发给观众五六行字的故事梗概是不够的，应该把唱词的译文发给观众，将剧中的重点、特点介绍给观众。如果能这样做，那么，以念白为主的《乌龙院》就容易看懂，《琴挑》就容易理解，《天女散花》就更有趣味。[2] 因此随文翻译了昆曲《琴挑》，作为此次观剧的纪念，同时简单叙述了昆曲的来历，感叹当代昆曲的失传，并且说，毕竟已故的谭鑫培和健在的陈德霖之徒梅兰芳还是继承了昆曲的一部分。其中，不仅体现出作者对昆曲的钟爱，字里行间还透露出将昆曲的振兴寄希望于梅兰芳。

显然，这是一位见多识广、了解中国传统戏曲和舞台戏剧特征的专家型观众，具有时代感和革新意识。如前所述，他甚至认为，在男旦的"美"方面，日本和中国相距甚远，应该向中国学习。他还认为，梅兰芳所倡导的舞台改革同样适合于日本。更加值得重视的是，通过观看梅兰芳的《天女散花》，他敏感地认识到中国戏曲本质的转变，认识到向来以文学为本体的老观念和老标准在新型的京剧中已经行不通，因为其本体已渐渐演化为以表演为中心了。

6. 落叶庵的《观梅兰芳剧》

落叶庵本名樋口功，1911 年毕业于京都大学中国文学科，是青木正儿的同学，同样受教于狩野直喜（即上文"顾曲老人"）等京都大学"中国学"学派老师，后来主要从事芭蕉研究。[3] 因与上述学者出自同样的学业系统，此次应汇文堂书店主人之邀观看了梅兰芳的演出并撰文发表观感，故笔者亦将他列入"中国学"京都学派。他的观点与纯书斋的传统学者略有不同。

落叶庵是第一次看梅兰芳演出，自谦对于戏剧特别是中国戏剧没有任何知识，自称这篇《观梅兰芳剧》是应汇文堂主人邀请而写作的"外行"的直感。他时而也看日本戏剧，但是"至今真的一次都没觉得有意思过"，反而因为看戏削弱了读原作时的兴趣，所以"之后就完全没了看戏的兴致"。此次看梅剧的原委是："虽然被邀去看梅剧，但并没有这份热心，特别是对中国京

(1) 豹轩陈人：《观梅杂记》，《品梅记》，第 67 页，汇文堂书店 1919 年 9 月版。
(2) 同上。
(3) 松尾芭蕉（1644—1694），日本江户前期的著名俳人。

剧又不理解，只是去忍受两腿发麻、连续打哈欠，所以不想去。但由于过于轰动，引起了我些微的好奇心，而且从工作地点去剧场较方便，便应邀去看了。"[1] 他写道：

> 然而，看后我惊呆了。这是给我的第一感受。我至今观看的日本戏剧和现在观摩的中国京剧，好比技术发展的程度之差，日本的戏剧还未成为真正的戏剧。我们应该说是曾经学过一点中文的，现在却忘得一干二净，而且就算还剩点滴没忘，也不可能用这贫乏的中文素养来品味剧中的念白。但是通过演员的动作和表情，即使不懂词白的意思，也能清楚地看懂其想要表现的心理。出乎我观剧之前的预料之外，不仅观赏中国京剧时所持的极大兴趣完全超过了看日本戏剧，而且随着舞台的进展，至今对于戏剧的淡漠在不知不觉中被推翻，完全被演员的一颦一笑所吸引。
>
> 报纸上刊载的梅兰芳的谈话中说，中国京剧只重视身段，缺乏表情，这是在褒奖日本戏剧的表演法，但是在我看来，这怎么说都是不真实的。我感觉从梅兰芳到其他演员，那巧妙的表演方法，是做作的、夸张的日本戏剧的表演方式等所根本达不到的。或者说不故意做造型和表情，从身段、念白、唱等内容出发自然会在脸上体现出人物心理。[2]

从以上评论，可以感受到中国京剧的巨大魅力，它使得一位对于戏剧失去兴趣、淡漠的外国学者为之震惊，改变了观念，并和日本戏剧作比较，品味出京剧旦角演技的绝妙——认为京剧的旦角表演技巧比日本进步，甚至认为日本的戏剧还不成熟，还没有发展到真正的戏剧。这与前一篇——神田鬯盦[3]《观梅兰芳》一文中提及的"认为京剧是低级戏剧的新派戏剧者"的观点截然相反。

且不说观点的正误，这篇评论值得重视之处是：(1) 通过对中日戏剧表演，特别是旦行表演的比较，反映出中日传统戏剧有着东方戏剧中独有的共

(1) 落叶庵：《观梅兰芳剧》，《品梅记》，第99—100页，汇文堂书店1919年9月版。
(2) 同上书，第100—102页。
(3) 此为神田喜一郎的笔名。

通点以及差异。(2) 仅仅凭借一次观赏便能领悟到中国京剧艺术之精髓，显示了作者高度的艺术鉴赏力和文化底蕴。总之，此次观看梅剧给作者的审美刺激，无论是激起他对戏剧从未有过的极大兴趣、对戏剧发展方向的再思考，还是启发他通过中日传统戏剧在表演方面的比较来审视日本戏剧，都体现出梅兰芳京剧艺术的魅力与征服力。

以上专家学者的观点至少有两方面启示：

其一，作为京都大学"听戏团"的专家，有相当一部分人受到王国维重文轻艺、厚古非今学术观念的影响。

当时，京剧尚未被普遍称为"京剧"或"国剧"，通称"皮黄"或"旧剧"，在民间更多地表现出粗糙、简陋的特点。在这种情况下，王国维及日本学者对中国传统戏剧所持学术观念与"五四"前后中国学者（包括肯定派、否定派、改良派）的观念异曲同工。他们往往以"文学"为视角，以"曲学"为标准，赞赏昆曲而鄙夷京剧，这是历史的局限。

但是，梅兰芳访日演出所呈现的轰动局面，使他们或多或少走出书斋进入剧场，改变了对京剧艺术的看法，而且从不同角度给出了肯定。由此可见，革新了、精致化了的梅兰芳表演艺术的魅力，以及他所代表的京剧艺术成功地走出国门，得到了国际性的普遍认可。

其二，即使是正统文坛的学者，即使都受到过王国维的影响，接触过剧场艺术的学者与纯文学、纯书斋的学者仍有不同的视角，呈现出分别关注案头文学与场上艺术的不同的学术旨趣。

熟悉并了解场上艺术的学者更重视梅兰芳表演艺术在戏曲史和戏曲艺术方面的贡献，认为无论其"美"、其"雅"、其"歌舞"，还是其"自然"、"写实"的表演探索，以及其戏剧性的"性格"、"心理"刻画，都能够比较全面地体现中国戏曲作为"综合性表演艺术"的民族戏剧的特征。

由此，也可以说明戏曲史上有从案头到场上的历史性转折，这一转折在清代中叶乾隆时期的"花雅之争"中已见端倪，民国初期梅兰芳表演艺术的成就与革新更加强化了这一转折。

（三）由梅兰芳的演出看中国戏剧和东方文化

梅兰芳在东京的演出创纪录地每天客满，被学者们称为"奇迹"。倘若只是第一、第二天客满，可能是人为的捧场，"连日满座"就足以证明梅兰芳艺术的真正实力。如舟在《梅剧杂感》中写道：

> 梅兰芳一行在东京的公演盛况空前，创造了因连日满座而谢绝入场的纪录（笔者按，指谢绝未买到票的观众），从我们的经验来看，可以说是个奇迹。[1]

梅兰芳的"美"是无国界的，他展示的艺术是跨国界的。日本观众可以通过他的一系列演出来认识中国戏剧，了解中华文化艺术，了解中国的风土人情，进而认识东方文化和东方艺术的价值。学者们更把它当作参照系，增强对东方艺术的信心，反思日本本土戏剧的不足。

1. 本土民族文化与"崇洋媚外"

当时，日本的文化界存在着"崇洋媚外"的风潮，神田鬯盫在《观梅兰芳》一文中说：

> （在日本人眼里，）不管怎样，只要是没有经过西方人鉴定的东西，就轻率地认为连3分钱都不值，这是日本人的通病。暴发户的太太、小姐，听说是西方进口的物品，便当作格外高价的东西，越发珍视。这倒罢了，问题是，连应当具有相当见识的学者，也会觉得不是英文的学问便没意思，弃之一旁。
>
> 更有甚者，有些专门研究日本和中国的学者也断定日本、中国的东西天生就比西方的东西劣质。然而，一旦日本和中国的东西博得西方人赞赏，便立刻随声附和，予以褒扬和赞赏。正因为如此，才会出现这样的日本学者：到西方人那里去请教日本美术的价值和日本文学的特色，且得意洋洋。
>
> 这次梅兰芳如何呢？不但理解梅兰芳的日本人非常欢迎，连平素

[1] 如舟：《梅剧杂感》，《品梅记》，第28页，汇文堂书店1919年9月版。

只知道醉心于萧邦、贝多芬的那群人也热心地研究起梅兰芳来。因为，梅兰芳的戏剧中具备了东方文化独特的妙趣，东方艺术存在着西方艺术没有的宝贵价值。

通过梅兰芳的戏剧，这一点渐渐为觉醒的人们所认知——当然，此次并没有等西方人来指教。在这个意义上不得不说：梅兰芳给国人的刺激委实很大。

那么，对西洋进口货垂涎三尺的人、专门听取西方人（笔者按，指研究日本文学艺术的西方人）意见的日本人，该是怎样的感受呢？[1]

关于这一点，1926年守田座歌舞伎团访华演出时，在梅兰芳召集的茶话会上也有所证实。日本著名的歌舞伎表演艺术家守田勘弥在茶话会的答谢词中称赞梅兰芳是"东方艺术的卓越表演家"，同时说：

> 梅兰芳1919年首次到东京演出后，日本人民便深知中国艺术自有其渊源，大有研究价值。
>
> 当时日本人无不称赞欧美，要模仿西方才具有号召力。可是我们深信：东方艺术有其固有的特征，不必效仿欧美。故而，（此次）专程访问贵国，亦在于发扬东方艺术，使世人认识它的真正价值。[2]

可见，梅兰芳第一次访日公演的意义已超越了普通的商业性演出，它引起的社会反响在意识形态层面有所震动，对当时日本的民族文化虚无倾向和极端西化的社会问题也有所启示。从这一点上讲，梅兰芳在传播中国文化的同时也弘扬了东方文化。

2. "低级戏剧"与京剧的"象征主义"

在梅兰芳访日前，有些在中国接触过京剧的日本人认为中国京剧是"低级的戏剧"，这一观念影响到一部分学者。此次梅兰芳访日公演，在相当程度上改变了日本民众的这种看法，有的学者甚至从美学理论的层面来认识中国京剧。神田鬯盦在大阪公会堂观看了《琴挑》、《乌龙院》、《天女散花》后，

[1] 神田鬯盦：《观梅兰芳》，《品梅记》，第96—97页，汇文堂书店1919年9月版。
[2] 梅绍武：《我的父亲梅兰芳》，第51页，百花文艺出版社1999年5月版。

对其中没有幕、没有布景、只用简单的"一桌二椅"的写意特征感到惊讶和赞叹,驳斥、讽刺了持"中国京剧是低级戏剧"观点的人:

> 我看了梅兰芳的演出,为(其中体现的)最卓越的象征主义艺术所惊叹……这是中国京剧极其进步的表现。那些认为不能十分满足的人,是无论如何都没有欣赏资格的。
>
> 有些人只因为它是"中国京剧"而贬低其为"极其低级"的艺术,理由是:京剧不仅没有布景道具,而且动作很简单。……
>
> 本来,日本戏剧中画风景、作屋室是因为日本人的头脑还没进步,不这么做怎么也不能联想到背景。使用布景、道具决非是戏剧的进步,反倒体现出欣赏人头脑的迟钝。
>
> 日本的能乐和京剧基本上没有多大的差别,近来西方把能乐作为象征主义最发达的戏剧来积极地研究。真正懂得艺术价值是什么的人,并不会因能乐没有布景而不能满足,反而认为那总是画着同样松树图案的壁板中有着无限的价值。……
>
> 断定现今新派剧等是戏剧进步的家伙,在社会上以一副自以为是的嘴脸自居的人相当多。就是这些家伙,在贬低中国京剧是低级戏剧。大概在他们看来,即使是今天的新派剧,如果不把真的活生生的马牵到舞台上来,还是不能满足吧?岂不知这才叫低级。现在讨论这个问题未免太幼稚了。[1]

作者对新派剧和戏剧中采用实景持否定态度,未免偏颇,但是他关于东方传统戏剧的写意特色和象征主义手法的分析是深有见地的。

结合梅兰芳的演出,日本学者还对京剧进行了比较全面的认识和思考。在《品梅记》中,篇幅最长的是那波利贞的《聆剧漫志》,共44页。作者比较系统地论述了中国戏曲和日本戏曲的发展、现状、特征,重点评析《思凡》、《空城计》、《御碑亭》,然后以独到的视角阐释了京剧的特色,对京剧因舞台简单而被误认为"低级幼稚艺术"的论调进行了批驳。评论分六个部分:

[1] 神田喜一郎:《观梅兰芳》,《品梅记》,第93—96页,汇文堂书店1919年9月版。

一、日中两国戏曲的发展与盛行；日本书学界由崇拜中国唐宋十大家的"硬文学"到重视"俗文学"（小说、传奇、戏曲）的变化

二、中国京剧界的现状

三、《思凡》评析，寄希望于梅兰芳复兴昆曲

四、《空城计》评析

五、梅兰芳和高庆奎的《御碑亭》评析

六、论京剧舞台的特征——"切末"、布景

作者熟知梅兰芳在国内的动向和京剧演员的状况。文中提到梅兰芳曾在上海与王凤卿合演《御碑亭》，珠联璧合，博得好评。对自己仰首期盼的梅兰芳，他从其一上场就开始评论，认为梅兰芳扮演的孟月华与姚玉芙扮演的王淑英作伴登场，梅兰芳娇艳耀眼，不愧为一流的名伶；姚玉芙虽然在主演《思凡》时很有光彩，但是跟梅兰芳站在一起顿时黯然失色。

作者对避雨一段极为赞赏，认为梅兰芳谨严贤淑的态度与小生的唱词相呼应——

> 非常感人。（二人）较长时间互相一语不发，内心充满紧张的孟月华纯靠表情来体现。梅郎的神情的确值得赞赏，这该是孟月华双重性之一面的妙处吧。[1]

孟月华回娘家看了休书后——

> 惊愕失措，茫然自失、愁然气绝的地方是月华在此剧中第二个侧面的又一妙处。[2]

最后，王有道知错后又惊又喜、惭愧悔悟。孟月华内心悲、恨、娇、忍交加——

> 空叹一声"苦啊"即下场，月华的内心感情事实上引起了观众的十分同情。[3]

[1] 那波利贞：《聆剧漫志》，《品梅记》，第153页，汇文堂书店1919年9月版。
[2] 同上书，第157页。
[3] 同上书，第159页。

作者曾通过唱机欣赏过京剧名伶谭鑫培、金少山等人的唱段。此次亲眼目睹梅兰芳的舞台艺术，认为京剧在某些方面超越了日本戏剧和西方戏剧。看惯了日本及西方戏剧的日本人士，因京剧舞台只运用简单的"切末"而认为中国戏剧幼稚，尚未进步。对于这一观点，作者认为不能简单地以"切末"的写实与否来"轻诲"中国戏剧，只是艺术风格的不同。虽然作者也觉得京剧舞台上的切末、背景过于简单，希望今后在保持特色的前提下有所发展，但也认识到这种抽象、写意的表现手法正是"中国戏剧的特色和生命"。他同时以写真和绘画为例说明写实与写意的不同风格，认为写真是写实性的，京剧如同绘画，是写意性的。写意的艺术繁简主次分明，寓意深刻，能让观众在主观的规定情境和约定俗成的程式中思考它的内涵，引起共鸣。他认为，"从艺术制作品这一点上说，（绘画）比写真更卓越"[1]，"让观众站在剧作者的主观角度去欣赏时，省略某些切末（指道具）的具体表现，作为艺术不是没有意义的"[2]。

3. 对传统戏剧的反思

在东方文化和东方戏剧的大前提下，一方面是梅兰芳抓紧时机观摩和学习日本戏剧，另一方面是日本学者在观看了梅兰芳的演出后，对当时中国和本国传统戏剧的状况进行了批评和反思。

有的学者认为，以往日本学界只是将中国戏曲的部分剧本翻译、改编或移植，"其真正的精髓尚未被研究、未能鉴赏"，对此很"惋惜"。梅兰芳在日本的演出，引起了日本学术界的重视，且出现了学术观念渐转的倾向。

（1）诗剧

汇文堂主人洪羊鑫在《梅剧一见记》中认为，日本学术界，尤其是研究中国文学、中国戏曲的日本学者，长年以来都是以研究中国古代的院本、元杂剧、明清传奇以及曾经在明代盛行一时的昆曲为主。对于他们来说，京剧是新生事物和新型的艺术样式。而且，京剧有着诗剧的卓越性和高尚品格，在文学上有着较高的社会地位，并受皇族、贵族和士大夫的宠爱。因此，它

[1] 那波利贞：《聆剧漫志》，《品梅记》，第165页，汇文堂书店1919年9月版。
[2] 同上书，第167页。

的"高尚优美"是"低级庸俗"的日本乞丐戏剧所不可比拟的。为了支撑这一观点，作者还列举了中国从唐玄宗、明太祖到清朝的乾隆帝、西太后重视与热爱戏曲，以及至今中国贵族富豪的宅邸内仍设有戏台等实例，证明中国的戏剧历来是适合贵族士大夫阶层鉴赏的。在比较了中国京剧和日本歌舞伎演员的技能范围后，作者又这样评论：

> 就京剧的性质而言，不是单单展开事件的有趣情节，更注重其作为诗剧的卓越性。它比我国的能乐更进了一步，所以在高尚优美方面，（能乐中）《勘平》、《五郎助》的剖腹自杀；《御岩》、《累》中的幽灵等低级庸俗的东西是无可比拟的。
>
> 因此，中国京剧在文学上的社会地位与我国对乞丐戏的待遇是截然不同的。[1]

作者把京剧当作贵族化的戏剧，歧视大众化的民间戏剧，显然是错误的，而且并不符合京剧发展史的实际情况，也不了解中国国内京剧大众化的一面。这一点，与王国维等学者将昆曲视为"高雅"、将京剧视为"低俗"的二元对立的学术观念一样，大有偏颇之处。但是，文中关于京剧的"诗剧"性质的提法，又与学界认为的京剧属于"俗文化"的思潮有不同的视角，能够达到美学上的超越。这一点值得国内新文化运动激进派，尤其是持"旧剧"毫无文学价值、应以西方戏剧来取代这一观念的文化人检讨和反省。

因梅兰芳的演出，京剧被作为"高雅"艺术来弘扬，学界部分评论者已能高屋建瓴地认识到它的价值，而且认为京剧"作为'古典艺术'有保存的必要"，并主张在保持本质特征的前提下革新和发展。

由此反省日本的传统戏剧，学者们认为京剧"在历史上、思想上、演技上和日本有着极深的因缘，其艺术上的价值非常值得注目"[2]，甚至觉得在帝国剧场与梅兰芳同台演出的歌舞伎黯然失色。以日本人特有的具体、细致、细腻的学术风格，除了上述对梅兰芳《御碑亭》表演的分析外，尤其着眼于与日本传统戏剧中的舞蹈、音乐、男旦相比较。

(1) 那波利贞：《聆剧漫志》，《品梅记》，第123—124页，汇文堂书店1919年9月版。
(2) 丰冈圭资：《观看中国京剧》，《品梅记》，第88页，汇文堂书店1919年9月版。

（2）舞蹈

丰冈圭资在《观看中国京剧》一文中热情赞美梅兰芳的《天女散花》，他认真地确证，认为传说《天女散花》的舞蹈吸取了日本舞蹈的手势，但是反倒值得日本参考学习：

> 这段曲调以舞蹈为主，天女的动作、体态都非常自然……听说此舞蹈吸收了日本舞的手势，的确从某些点能看得出来，但是看了这个舞蹈，我反倒认为有许多值得日本参考学习的方面。[1]

前述不痴不慧生（内藤虎次郎）在《关于梅兰芳》一文中甚至说：梅兰芳的舞姿"娇艳"，"我国观众无论对中国戏剧懂与不懂，灵魂全被夺走"，"至少看到梅兰芳生气勃勃的、动人的容貌和姿态，能使我们忘却中国（戏曲）的衰亡"。[2]

其实，梅兰芳所叙述的《天女散花》的创作经过，并未提及吸收日本舞蹈的因素。不过，日本学者关于艺术无国界、主张国际戏剧文化交流的意识，在民国时期是难能可贵的。

落叶庵在《观梅兰芳剧》一文中说：

> 迄今为止，看日本戏剧未被引起的兴趣，在看了中国京剧以后倒被激发了，连自己都觉得不可思议。仅仅这一点就必须感谢梅兰芳……
>
> 除了由于观摩了一次京剧而感到有意思以外，还使我学到了不少知识。其中一点是，我认识到吸收了歌剧风格的戏剧要比纯粹写实的戏剧更接近理想。再进一步说，一切艺术，应该超越纯写实，在适当的舞蹈化、动律化、装饰化、图案化、音节化、协调化的范围中寻找其顶点。当然这不是一朝一夕能够断论的简单问题。[3]

（3）音乐

关于京剧的音乐，褒贬不一。

初看京剧的东方史学专家丰冈圭资的印象是：

[1] 丰冈圭资：《观看中国京剧》，《品梅记》，第86—87页，汇文堂书店1919年9月版。
[2] 不痴不慧生：《关于梅兰芳》，《品梅记》，第60、62页，汇文堂书店1919年9月版。
[3] 落叶庵：《观梅兰芳剧》，《品梅记》，第105页，汇文堂书店1919年9月版。

（京剧的）音乐急速而热闹，其根本调式是曾经非常流行的所谓明清乐。所以，多少有点习惯，听来感觉亲切，而且这是个怎么也难以撇弃的嗜好。[1]

被称为"日本近代考古学之父"、京都大学"东洋学"八位巨星之一的青陵生（滨田耕作）《我之所谓"感想"》一文中也说，他是第二次看中国戏曲，第一次是清末，他跟君山、湖南两位博士及如舟等5人在北京的文明茶园看戏，他的印象是没有幕间休息，剧目都混在一起，观赏了半天语言不通的戏剧，完全被淹没在喧闹的锣鼓声和尖细的噪音中。此次观看梅兰芳的京剧，没有被锣鼓声吵扰。开演后，虽然听了不可思议的尖声台词，有不少笑喷了的观众，但其中不包括他。相反，梅兰芳婀娜多姿的舞台形象和娇柔的声音始终萦绕耳目，回去时有"明天还想看"的想法。他说："其实，那锣鼓胡琴的吵闹音乐，应该在没有屋顶的剧场之观众席中聆听。"[2]

文中对京剧的音乐如此评论：

> 对于京剧音乐，不能单纯地用"旋律"简单、没有"和声"、乐器"原始"来加以否定。我认为，即使作为歌剧，现在的京剧有它的价值、即使作为"古典艺术"有必要保存、即使京剧受西方戏剧的影响，使它变成中不中、洋不洋、夹生的、混血儿似的艺术，不能满足我们外国人的好奇心，从中国人自身的社会生活进步的角度来看，也必定希望它逐渐改良发达。[3]

（4）男旦

除了前引评论所提到的"比女性还女性美"、"妖艳美丽的眼睛、娇柔的令人信服的女性美的身段"、"如同百合公主"、"空前的"之类溢美之词外，青陵生在《我之所谓"感想"》一文中提出了新鲜的看法：

> 像梅兰芳那样，已经从传统剧跨出了一步。看得出，他的表情等

[1] 丰冈圭资：《观看中国京剧》，《品梅记》，第88页，汇文堂书店1919年9月版。
[2] 青陵生：《我之所谓"感想"》，《品梅记》，第51、52页，汇文堂书店1919年9月版。
[3] 同上书，第53页。

等已经加入了相当的新要素。但是，整体并没有脱离出传统的范围。可以说，他既是纯京剧（笔者按，指传统戏曲）最后的第一人选，也是将来应该出现的新京剧的第一个先驱者。而且，将来在中国也会同西方戏剧那样，男旦扮演的角色将由女演员来演。

在这一点上，梅兰芳可能将成为京剧男旦最后的名人。[1]

（四）艺术、政治与人品

《品梅记》对梅兰芳首次访日公演的评论基本上是以艺术和文化为视角的。"艺术无国界"的口号，带有超越地缘政治的意味——至少当时的某些学者已能站在跨越中日两国政治性纷争的本土文化、民族文化、东方艺术、东方文化立场上。

其实，绝对超越历史和国家政治的艺术家是不现实、不客观的。一旦涉及民族和民众的切肤之痛，艺术家必定会有与政治相关的态度和选择。日后中日两国交恶，国家关系破裂，成为敌对的双方，于是梅兰芳站在受凌辱的中华民族的立场上，蓄须明志，不为敌方演剧，成为艺术不能完全脱离政治的明证。

毕竟，民众的文化需求和艺术需求是多样化的。民国前期，中日双方在政治上尽管已存在若干矛盾，有的还比较尖锐，但是中日双方的国家关系尚未破裂，民间艺术家的交往尚能在友好的氛围下进行。与政界和政治家相比，文艺界和文艺家有更为宽阔的领域和中间地带，其中的共同点是"以人为本"的人文主义立场——不管是自觉的还是不自觉的。它取决于艺术家的人品和艺品。

在《品梅记》里，正如媒体所报道的"国耻日风波"一样，中日双方在政治上的敏感在梅兰芳的首次公演中有所反映：其一，是反日风潮；其二，是"艺术无国界"的招牌。

比较典型的是天鹊写的杂感《梅兰芳》。这位作者的真实姓名是田中庆太郎，真实身份是文求堂书店的主人，因为是中国书籍商人而为人所知。文

[1] 青陵生：《我之所谓"感想"》，《品梅记》，第54页，汇文堂书店1919年9月版。

章用写信的方式向梅兰芳致意,首先对"号称富豪的邀请人和帝国剧场当事者们"表示愤慨,认为他们出于无知,盲目改变了梅兰芳的预定剧目。随后,作者用十分情绪化的笔墨写道:

> 兰芳先生:聪明的您当然知道,任何国家的富豪都玩味艺术、美术品、美人等,把它们当作赢利的材料而不知敬爱。退一步思考一下,那个号称富豪的人是您的邀请者,于是我反倒认为他应该被喜爱——因为他仅仅观看了您的《天女散花》就完全倾倒了。大家认为,他除了财、食、色、欲以外,是个非常直率、淡然而且有意思的人。……
>
> 帝国剧场的当事者们则是我国戏剧界中头脑劣等的家伙,他们对艺术太不理解。具体的不用我多说,您通过观看和您同台公演的愚蠢的戏剧就会明白。[1]

又说:

> 兰芳先生:我毫无顾忌地说,您是目前世界上最杰出的艺术家之一。
>
> 对于您的来访,说什么"有国际意义"等复杂的话,在剧场门口挂上写有"日中友好"等套话的招牌,在大阪开幕前介绍您的同时有说什么"提倡日中友好"的愚蠢之人,等等。这些事情,像您这样的艺术家也许毫不介意,但是引起了像我这样没有艺术创造力、只有一点鉴赏力的人的不快之感。对学问、艺术作国际关系的诠释,实在不可思议。
>
> 但是,连贵国那样文化进步的国家尚且都喊着"抵制日货"、"驱除日人"的严厉的口号;在"国耻纪念日"不许梅郎上台供日本人玩赏;有些人甚至把自己国家拥有的、应该引为自豪的、超越国际关系的、卓越的艺术降低为玩物,等等。这些人如果调换一下位置,生在对方的国家的话,恐怕就会成为举出"抵制友好"牌子的人群了吧。至少,在缺乏艺术感这一点上,两国是相同的。[2]

[1] 天鹄:《梅兰芳》,《品梅记》,第108页,汇文堂书店1919年9月版。
[2] 同上书,第109—110页。

文章的措辞显然比较偏激，主要是站在日本观众立场上。但是，其中透露着若干历史事实，可以从中感觉到当时五四运动反对日本帝国主义的风暴是何等强烈，也可以感觉到年轻的梅兰芳顶着多大的政治压力。为了避免风波，主办方在剧场前打出了"中日友好"的匾额来平息风波，却也引起了纯粹以欣赏艺术为目的的观众的反感。由此可知，虽然梅兰芳首次访日属于民间的商业性行为，却也不自觉地被卷入了政治漩涡。

事实上，中日双方虽存在这样一些不寻常的现象，民众中间依然产生了"梅兰芳热"。如前文所引，日本的街头巷尾"谁都以梅兰芳为话题"，观众因"过于轰动"而"引起好奇心"，"抱着必看的宗旨蜂拥而至"，"连日满座"。学者们将这种现象称为"奇迹"，认为值得加以研究。

事过90多年，历史的问题可以比较冷静地从历史的角度来分析。民国初期，内忧外患，"国民革命"的风潮是主流，站在民族和国民感情的立场上来看在革命潮流下某些人的某些必然出现的激进行为，也是可以理解的。只有在和平友好时期，在比较宽松的"和平共处"的形势下，在共同发展的全球化国际背景下，文化艺术的国际交流才能够正常化，才能在一定程度上实现所谓的"无国界"。从梅兰芳的经历来看，中华人民共和国成立后，尽管中日两国关系长期处于不正常的状况，但是逐步展开了民间文化交流，1950年代他以中日友好代表团团长的身份再次访日演出，当年首次访日时结交的日本友人有的依然健在，双方都十分热情，不再有"政治性风波"的干扰。从这一点看，梅兰芳民国时期首次访日公演的举措有超越当时政治纷争的民间艺术交流的积极意义。

从客观效果来看，广大日本观众并没有受狭隘的政治观念和民族主义观念的影响，确实通过中国京剧来了解中国文化、中国戏剧，包括中国的道德观念、风土人情、妇女状况等，京剧演出起到了戏剧交流的桥梁作用。比如文坛上认为，"《琴挑》全剧洋溢的情趣，体现出了丰厚的中华文化底蕴"[1]，"仿佛静静地欣赏了一幅唐画"[2]；《天女散花》"已经不止于体现了古老的中华文明这个层面，应该说它是能给任何人以美的精神享受的卓越艺术"[3]。

[1] 冈崎文夫：《观梅剧记》，《品梅记》，第33页，汇文堂书店1919年9月版。
[2] 丰冈圭资：《观中国剧》，《品梅记》，第86页，汇文堂书店1919年9月版。
[3] 冈崎文夫：《观梅剧记》，《品梅记》，第35页，汇文堂书店1919年9月版。

京剧的写意和程式的表演特征使有的观众学到了知识，对戏剧加以思考："我学到了很多知识。其中一点是，吸收了歌剧风格的戏剧要比纯粹写实戏剧更接近理想。再进一步说，一切艺术，应该超越纯写实，在适当的舞蹈化、动律化、装饰化、图案化、音节化、协调化的范围中寻找其顶点。"[1] 有的还就艺术方面对演出提出了建议和反面意见，如：(1) 京剧中运用假声的唱念和伴奏音乐在日本人听来"颇为高尖刺耳"；(2) 重复程式化了的动作和表情，过于单调，有的观众认为简单幼稚，"没什么意义"；(3)《天女散花》剧目"随从过多，即使维摩居士是合理的，那很多俗恶的罗汉排列在前，也显得画面散漫，在这一点上希望能再作调整"[2]，等等。

　　关于梅兰芳的人品和艺品，学者们表示崇敬。日本的中国文学专家樋口功（落叶庵）说："梅兰芳对艺术始终执著、敬业，丝毫没有轻浮不认真的地方。在我看来，梅兰芳的艺术是天赋加费尽心血的刻苦磨练和积累的结果。"[3] 言辞激烈的文求堂主人田中庆太郎（天鹊）也认为梅兰芳对帝国剧场的负责人"盲目无知地安排剧目给予了宽容，这是多么令人钦佩的风范啊！相比之下，我倒为自己逞性子的愤慨而感到羞愧"[4]。执著、敬业、天赋、努力、宽容大度，梅兰芳确实拥有艺术大家的风范。

(1) 落叶庵：《观梅兰芳剧》，《品梅记》，第105页，汇文堂书店1919年9月版。
(2) 丰冈圭资：《观中国剧》，《品梅记》，第86页，汇文堂书店1919年9月版。
(3) 落叶庵：《观梅兰芳剧》，《品梅记》，第103页，汇文堂书店1919年9月版。
(4) 天鹊：《梅兰芳》，《品梅记》，第107页，汇文堂书店1919年9月版。

第四章 梅香两地
——梅兰芳访日公演成功之主要因素分析

上文足以说明民国时期梅兰芳访日的成功。加上相关的历史性统计资料，更能体现梅兰芳1919年和1924年两次访日公演在日本民众中的巨大影响。

《大正浪漫——东京人的乐趣》一书涵盖了日本大正时代（1912—1926）15年间东京人的主要娱乐活动及社会世态。该书平均每月选取5条左右极富代表性的娱乐事件记录在案。年表分上下两段，作者注明："上段记录每月的主要娱乐活动（一天参加人数在一万人以上或总计参加人数在十万人以上的独具特色的活动等），下段记载其他娱乐活动以及相关事象。"[1]

笔者惊喜地发现，书中在1919年5月和1924年11月均以梅兰芳访日公演为文化娱乐界的代表性事件：

> 5月12日——永·荷风：于帝国剧场听梅兰芳的杨贵妃。[2]
> 5月3日——《读》：在帝国剧场公演的梅兰芳这次仍然客满。[3]

(1) 青木宏一郎：《大正浪漫——东京人的乐趣》凡例，中央公论新社2005年5月版。
(2) 同上书，第144页。
(3) 同上书，第241页。

其中,"永·荷风"即日本著名小说家、法国文学学者永井荷风,本名永井壮吉(1879—1959)。此条记载选自永井荷风日记,他在日记中如此写道:

> 5月12日。野间五造老先生请我去帝国剧场听梅兰芳的《贵妃醉酒》。
>
> 我早就想听中国的戏曲,今晚偶然听后,认为它所具备的艺术品质远远高于我国现在的戏剧,其雄大的气势不得不说到底是大国风范。我非常感动。要说为什么,是因为我总是对日本的现代文化有着强烈的厌恶感,即使是今天也明知自己无法抑制对中国及西欧文化的仰慕。
>
> 这并不是今天的新感觉,每当我接触卓越的外国艺术时,必定产生这种感慨。但是,居住在日本现代的帝都,能安度晚年的唯一理由,就是这里有有趣而幽默的江户时代的艺术。如川柳、狂歌、春画、三弦,这些确实是在别的国家所看不到的一种不可思议的艺术。如果想安稳地居住在日本的话,无论如何也要从这些艺术中求得一丝慰藉。[1]

"《读》"指的是日本三大新闻报刊之一的《读卖新闻》,意思是此条记载选自《读卖新闻》。

尽管这两条有关梅兰芳访日公演的记载在年表的下段,然而在大正时代举不胜举的东京娱乐事件中,梅兰芳的两次访日公演都被列入了年度的名人名事。

此外,为了调查大正十三年(1924)的剧坛为社会留下了什么、说明了什么,日本的艺术杂志《新演艺》向文学界、戏剧评论界和经常光顾剧场的各界著名人士发放调查问卷,将结果发表在第9卷第20号上,题为:《大正十三年度(1924)剧坛上记忆深刻的舞台和演员》。在65份答卷中,有7份认为1924年记忆深刻的演员是梅兰芳。这是当年日本舞台上列选的唯一一位外国演员。[2]

这两份资料足以证明梅兰芳在日本演艺界和观众心目中的位置。

[1] 永井壮吉:新版《断肠亭日乘(第一卷)》,第69—70页,岩波书店2001年9月版。
[2]《新演艺》第9卷第20号,玄文社,1924年12月。

一、外在因素：日本经济与媒体分析

梅兰芳访日公演成功的外在因素是多方面的。

如上所说，日方直接倡导、策划、运作此事的，是东京帝国剧场的会长、大仓财阀的创始人、大仓商业学校（现东京经济大学）及日本最早的私立美术馆（大仓集古馆）的创立者大仓喜八郎男爵。深入分析一下，此事成功运作的直接外在因素是大仓背后财团的富足、都市剧场经济的消费倾向及媒体的造势。

这是当时日本作为商业性社会所形成的机制及运作方式。

（一）财团的富足与支撑

大仓男爵是日本明治、大正时期的实业家、财阀。他从军火商起家，明治维新以后转入建筑业和贸易，兴办了成为日本近代产业基础的钢铁、纤维、化学、食品等众多企业。在军需物资的供应方面，大仓财阀得到政府要人的支持，凌驾于三井、三菱两大财阀之上，几乎垄断了整个市场。在日本从资本主义经济进入对外扩张的帝国主义阶段，大仓在日俄战争、甲午战争、日台战争中供应兵器和食品，积累了巨大的财富。因此，他被讽刺为"做死亡买卖的商人"和"政治商人"，在日本的财界和政界有很大的影响力。前文已述，大仓在中国的社交圈子从宣统皇帝、肃亲王到国家元首袁世凯、孙文、黎元洪、徐世昌、曹锟，到军阀张作霖、段祺瑞、阎锡山、吴佩孚，到实业家、银行家、艺术家等，都是各界首屈一指的代表人物。梅兰芳 1924 年的第二次访日公演直接与大仓 88 岁寿辰有关。

据当时《东京朝日新闻》报道，此次寿筵于 1924 年 10 月 20 日下午 4 点在帝国剧场举行[1]，作为私人举办的规模宏大的祝寿宴会，有首相、各位

(1) 见《东京朝日新闻》1924 年 10 月 21 日，标题为《罕见的金钱威力——80 余名警察守卫、昨晚的大仓男爵八十八岁寿辰贺宴》。报道称："传说众多的大仓喜八郎的 88 岁寿宴于 20 日下午四点开始在帝国剧场举行首场祝贺。对此，警视厅从下午二点起就几乎下了戒严令，对帝国剧场周围设下了严密的警卫线。对于个人举办的庆祝宴如此大动干戈地警戒，这还是第一次。外部的警戒由官泽日比谷署长亲自担当，指挥 50 多名警察及 30 多名便衣加强防卫，在车道中也配备了数名交通警。"可见寿宴之隆重。

梅兰芳夫妇拜访大仓喜八郎时合影：右起梅兰芳夫人王明华、梅兰芳、大仓喜八郎、大仓喜七郎（大仓喜八郎之长子）夫人
（出自《历史写真》第137号，历史写真会，1924年12月。个人收藏。）

大臣、外国大使及各界名流约1200人参加，在日本这是史无前例的。加藤首相致词说：

> 大仓举办的这次庆祝仪式具有国家及国际性意义。在对大仓男爵致祝词的同时，期望他今后日益健康，为增进日中两国的友谊而尽力。[1]

作为宴会的余兴，梅幸、幸四郎、勘弥等帝国剧场的著名歌舞伎演员表演了剧作家幸田露伴的作品《神风》、《源氏十二帖》。随后，梅兰芳剧团表演了《麻姑献寿》。

梅兰芳的两次访日公演都属于商业演出。像大仓这样精明的财阀必定要算经济账，不做亏本买卖，其背后是财团的支持和支撑。

1919年梅兰芳第一次访日公演前，《东京日日新闻》报道此事时，曾以《名

(1)《东京朝日新闻》1924年10月21日。

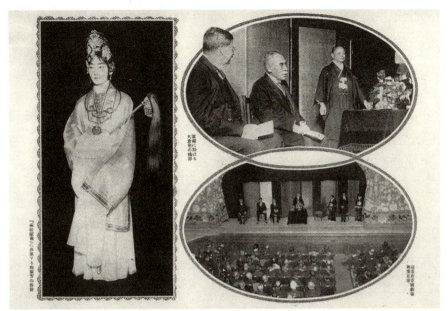

照片左:"出演《麻姑献寿》的梅兰芳的装扮";照片右上:在祝贺大会上致辞的大仓喜八郎男爵(右),图中左一为英国大使,左二为加藤高明首相;照片右下:10月20日帝国剧场的舞台正面情景。
(出自《历史写真》第137号,历史写真会,1924年12月。笔者收藏。)

优梅兰芳来日——中国第一男旦,旅费和报酬四万五千元,大仓翁极至的恳望》为题,引用了大仓的话:

> 毕竟是高价的报酬,所以,如果我等有志之士不予相当的补助的话,梅兰芳的舞台演出是无论如何也不能成立的。[1]

《日本及日本人》杂志也报道说:

> 关于(梅兰芳)一行的报酬,跟日本的演出商界同样,是绝对保密的,几乎不可能知道。但是,不管怎样的报酬,加上所有的经费,出资大约预定为5、6万(笔者按,日元)。不用说,其中当然是大仓男爵个人支出一部分,再从帝国剧场和其它收入中支出。[2]

[1]《东京日日新闻》1919年3月1日。
[2]《文艺杂事》,《日本及日本人》第757号,政教社,1919年5月。

前文所引中国《春柳》杂志中《法美争聘兰芳》一文也作如此报道：

> 梅兰芳就日本之聘，言明一个月，出五万元之包银，在日本已为破天荒之高价。[1]

尽管此次演出的收入作为"商业秘密"不曾公告，但是"帝国剧场邀请海外诸剧团及艺术家成绩一览表（部分）"[2]表明：对于帝国剧场来说，梅兰芳此次公演是盈利的。

大仓透露此次公演有"有志之士"的"相当补助"，而且展示了他组织的"梅兰芳后援队"。

据《梅兰芳东渡纪实》记载：1919年4月28日，即梅兰芳一行到达东京后，在5月1日开演前，大仓在帝国饭店约请晚宴时，向大家介绍了本次的25名梅兰芳后援者[3]。

经笔者查证，这支"后援队"几乎囊括了日本明治、大正时期最有代表性的财阀、实业家、政治家。包括：

井上准之助（1869—1932）：日本大正至昭和初期的政治家、财政家。日本银行第9、第11代总裁，第二次山本、浜口及第二次若槻内阁时期的财政部部长。

梶原仲治（1871—1939）：金融家。1918年起历任横浜正金银行董事、副行长、行长，日本劝业银行总裁，东京股票交易所董事长，日本产业协会董事，日本陶器工业组合连合会董事长，工业组合中央会董事长；

团琢磨（1858—1932）：工学博士、实业家、男爵。留学美国，专攻矿山学，炭矿经营成功，第二次世界大战结束前为三井财阀总帅，

(1)《法美争聘兰芳》，《春柳》第4期，春柳事务所，1919年。
(2) 见第二章中"帝国剧场邀请海外诸剧团及艺术家成绩一览表（部分）"。
(3)"梅兰芳后援者"有：井上准之助、梶原仲治、团琢磨、武智直道、山本俤二郎、益田太郎、山成乔六、山下龟三郎、古河虎之助、藤田谦一、浅野总一郎、白岩龙平、须田利信、大石广吉、神田镭太（笔者按，应为神田镭藏）、龙居赖三、高田釜吉、高岛小金治、久原房之助、安田善三郎、马越恭平、藤山雷太、小池国三、木村雄次、土方久徵伯（笔者按，应为土方久徵），共25人。参考涛痕述、露厂记：《梅兰芳东渡纪实》，《春柳》第6期，春柳事务所，1919年5月。

三井合名会社董事长、日本工业俱乐部第一任董事长。

山本悌二郎（1870—1937）：日本政治家、实业家。农林部部长，原外交部部长有田八郎之兄。

益田太郎（1875—1953）：日本实业家、剧作家、音乐家，男爵、贵族院议员。留学英国，三井物产的创始者、男爵益田孝之次子，历任著名企业的董事等要职，帝国剧场董事。

山下龟三郎（1867—1944）：日本实业家。山下财阀的创始人，日本三大船业暴发户之一，国家一等功勋者。

古河虎之助（1887—1940）：留学美国，日本实业家。古河财阀创始者古河市兵卫之子，第三代继承人，男爵。

藤田谦一（1873—1946）：日本商工会议第一任会长、贵族院议员，煤气、电影、印刷等60个以上的公司社长、董事，日本屈指可数的财界活动家，在社会公益、人才培养方面为日本社会做出了贡献。

浅野总一郎（1848—1930）：实业家，十五大财阀之一，浅野财阀创始人，被称为"明治时期的水泥王"，为日本京浜工业地带的形成作出了贡献。

神田镭蔵（1872—1934）：日本明治、大正、昭和时期的实业家。以股票经纪人起家，后经营证券，在公债的国外发行中获得巨利，创立神田银行，同时展开横浜仓库、土地、生命保险等多方位经营。现东京证券交易所之创立协助者。

久原房之助（1869—1965）：第二次世界大战前的日本实业家、政治家。众议院议员，日本国邮电部部长，立宪政友会总裁，"矿山王"，以经营矿山为基础，逐步形成拥有造船业、肥料产业、商社、生命保险等众多下属产业的久原财阀。

安田善三郎（1875—1933）：明治、安田财阀创始人安田善次郎的女婿，创始人退居一线后安田财阀的主导经营者、安田银行总裁，并掌管其他30余家银行及公司，金融界巨头，贵族院议员。

马越恭平（1844—1933）：日本实业家，历任三井物产横浜分社社长、帝国商业银行行长、日本工业俱乐部会长等职务，大日本麦

酒社长，被誉为"日本啤酒王"，众议院议员，日本国家四等功勋者。

藤山雷太（1863—1938）：日本明治、大正、昭和时期的实业家。藤山垄断联合企业创始人，历任三井银行、东京市街电铁、骏豆铁道、日本火灾保险、歌舞伎座、出版社泰东同文局、大日本制糖要职，东京商业会议所会长、日本商业会议所连合会会长，贵族院议员，参与了帝国剧场的创建，和张作霖、张学良、蒋介石等关系亲睦。

小池国三（1866—1925）：日本明治、大正时期的实业家、证券界巨头，甲州财阀之一。经营股票、信托业，创立山一证券（曾是日本四大证券公司之一，1997年停业）、小池银行。后任东京煤气公司社长，为东京电灯、富士造纸、东洋毛纱等甲州财阀系诸公司的经营者。

土方久徵（1870—1942）：银行家、财政家。留学于英国剑桥大学，日本银行第12代总裁，30年代初的日本金融政策舵手，贵族院议员。

又有：

满洲铁道株式会社理事龙居赖三
台湾制糖社社长、糖业连合会会长武智直道
满洲国中央银行副总裁、日本信托业界功劳者山成乔六
"亚洲主义实业家"白岩龙平
造船学者、工学博士须田利信
朝鲜银行董事木村雄次
新高制糖创始人、社长高岛小金治
高田商会、细山矿山社长高田釜吉
……[1]

可以看出，这些支持梅兰芳访日演出的"有志之士"是一支强有力的后援队伍，基本上都是日本明治、大正时期的实业家，有的因参与政治而成为政治家。

[1] 依据：《讲谈社日本人名大辞典》、《TOP 企业家人物辞典》、《经济杰物列传》、《涩泽荣一——传记资料》、1932年5月4日《时事新报》、1935年2月2日《台湾日日新报》及自由百科事典《维基百科》。

与其说是梅兰芳的舞台演出，莫不如说是大仓喜八郎显示经济和政治实力的舞台。这支后援队伍决不是有名无实的空架子，必定如大仓所说，在经济上给予"相当的补助"，或者在观众动员上予以支持。可以设想，倘若没有大仓和这样一支"后援队"，以梅兰芳为代表的京剧首次跨出国门的历史性壮举将流于一般性的商业演出和京剧出国公演，不可能在日本社会上掀起"梅兰芳热"，也不可能使中国京剧在国际上一炮打响，逐步确立其世界地位。

（二）都市文化的膨胀和剧场消费倾向

进一步分析，这与第一次世界大战后的日本社会经济密切相关。

民国前期梅兰芳两次访日公演正处于日本的大正时代。在这一时期，明治末期慢性的经济萧条和财政危机以欧洲第一次世界大战为契机，急转为暴发性的经济大发展，即所谓的"大战景气"。

日本虽然参战，但是和美国一样，几乎没有受到战争的直接伤害。它不单趁欧洲列强的战争之虚独占了中国市场，而且进一步把商品打入全世界。特别是，军需物资的剧增，世界性的船只不足，使日本的海运业、造船业空前繁盛，不断出现"船业暴发户"，造船技术达到了世界顶尖水平。日本因此而一跃成为世界第三海运国。与此相关的钢铁业、化学工业、电力业、纺织业也蓬勃发展，出口率急剧上升，企业生产规模不断扩大。

开战以来，除了首屈一指的船业和矿山暴发户外，还陆续产生了药品、染料、钢铁、纸业等暴发户。从世界大战开始的1914年（大正三年）到大战结束后的1919年（大正八年），即梅兰芳第一次访日公演之年，在5年之中，工厂劳动者的人数增长两倍，利润数倍增长，工业出现了从未有过的兴旺，工业生产总值超出了农业50%。[1] 国民所得从1912年（大正元年）的四十一亿七千一百万日元达到了一百三十二亿七千五百万日元，在8年间竟

[1] 参考佐藤信、五味文彦、高埜利彦、鸟海靖编：《详说日本史研究》，山川出版社2008年8月版。

然增加了3倍之多。[1]

经济如此飞速发展，投资机会横生。1915年（大正四年）11月23日《东京朝日新闻》以《当国家成为暴发户时，个人没有理由不能成为暴发户》为题报道说：股票投机、商品投机扩展到了全民规模，无论是商店老板还是小伙计、医生、学者，甚至连农村的贫困百姓都做起了股票。这则报道显示，大正前期的日本遍地商机、遍地黄金，投机投资已达到"全民皆兵"的程度。由此，反映了日本"战争暴发户经济"的繁荣。

与日本国民沉醉在经济飞跃发展的热潮中同时，社会也开始转向大量生产和大量消费。特别是财富集中的东京，都市经济发展到近乎浪费的消费，都市文化也开始确立，东京由此成为大众文化超前的现代都市。象征大正时代的"民主主义"、"浪漫"、"摩登"等词正是始于东京。当时，东京每年都举办各种博览会，市民的文化娱乐生活丰富而充实，进剧场看戏是市民娱乐活动中的一个重要项目。

据《东京市统计年表》统计，大正时代东京市民参与娱乐活动的人数按"非常多"、"多"、"一般"、"少"、"非常少"5个档次的顺序进行排列，其中"观剧"排在占第二位的"多"一栏中，仅次于占第一位的"看电影"等（见附录三）。例如：1913年（大正二年），东京人口为200多万（见附录四），而同年的观剧人数有394万。[2] 不管男女老幼，平均每人一年要看近两场戏。由此证明：东京有相当多的"好剧者"，剧场也存在着大量的市场商机。

在盛行大众文化的大正时代，支撑剧场的并非传统的歌舞伎和新剧（话剧）的看客，而是连底层阶级都能理解的喜歌剧、浅草歌剧的观众，即大众文化和百姓戏剧的观众。

以下图表可见大正时期东京剧场观众人数的变化，同时反映出大正15年间东京市民的经济能力。[3]

[1] 参考竹村民朗：《大正文化——帝国的理想》，三元社2004年2月版。
[2] 参考青木宏一郎：《大正浪漫——东京人的娱乐》第300页"大正时代东京市民的娱乐活动表"，中央公论新社2005年5月版。见附录三。
[3] 笔者译自青木宏一郎《大正浪漫——东京人的娱乐》第305页，中央公论新社2005年5月版。西历年份由笔者添加。

剧场入场者与剧场数的变化（根据 [东京市统计年表] 制作）

图表中剧场观众数和剧场数的持续上升，反映了战后日本经济的繁荣。分析此图表，可以得出如下结论：

（1）1915 年（大正四年）前，剧场观众的人数稳定在 300 万人左右，剧场维持在不到 20 个。

（2）1916 年起，第一次世界大战的"特需效果"在东京民众的文化娱乐生活中开始体现，剧场数增加，特别是观众数剧增，在 1918、1919 年达到巅峰。剧场观众人数达到 600 余万，是 1912 年（大正元年）至 1915 年（大正四年）平均剧场观众人数的 2 倍以上。

（3）1923 年关东大地震，剧场观众数和剧场数几乎降到零点。

（4）1924 年，在 1915 年原有的剧场观众数基础上重新上升，1925、1926 年已迅速回复到 1916、1917 年的平均水平，而剧场数则达到了大正时期的最高峰。

梅兰芳第一次访日公演的 1919 年，剧场观众数和剧场数虽然比 1918 年略低，但是在经济上升的大正时代处于观剧的巅峰期。1923 年日本关东大地震之后，1924 年梅兰芳第二次访日公演，其时百业重兴，许多剧场毁后再建，帝国剧场也是其中之一。东京市民振奋精神，剧场复兴，依然是剧场经营的景气之年。

如上所述，在走向大众消费时代的这个时期，东京观众人数最多的是喜歌剧、浅草歌剧。但是，在人们心目中，帝国剧场有它特殊的地位。其时，东京有一句众所周知的广告语："今日帝剧，明日三越"。"帝剧"是帝国剧场的戏剧；"三越"是高档百货商店。正如"三越"广告词所说："不看'帝剧'勿谈戏剧，不到'三越'勿论流行。"逛三越百货商场购物、到帝国剧场看剧，最能满足中产阶级以上的贵妇人的虚荣心和暴发户的生活方式，是大正时期都市生活的理想目标，也是大正时期走向物质和文化消费社会的象征。

日本大正时代到处可见的"今日帝剧，明日三越"的著名广告语
（出自《帝剧》，宇野四郎发行，1924 年 7 月临时号封底。早稻田大学坪内博士纪念演剧博物馆收藏。）

帝国剧场开业于 1911 年（明治四十四年）3 月 1 日，位置在皇宫对面，号称是"日本最新"、"东方唯一"的西式建筑物，而且以"帝国"二字命名。这座剧场内外装饰豪华，具有国家剧场性质，是招待国宾、富豪的场所，也是炫耀日本进入世界一流国家的标志。因此，政府官员、绅士贵妇、文人雅士、戏剧爱好者、暴发户都争相进入国民憧憬的帝国剧场去看戏，以显示自己的地位和教养。

综上所述，日本大正时期"大战景气"的社会背景、暴发户经济的繁荣、国民富足，使东京成为消费都市，迎来了文化娱乐和剧场经济的昌盛。这是日方能够以"破天荒高价"聘请梅兰芳并得以盈利的重要的外在因素。

同样可以设想：倘若日本社会处于 1927 年以后"金融危机"带来的经济恐慌和战乱，企业萧条，股市暴落，国民购买力低下，国内市场紧缩，人

们无暇顾及或无力响应高档次的文化娱乐生活，那么，梅兰芳访日的商业性公演就不可能形成如此空前的热潮。

（三）媒体造势

媒体造势也是民国前期梅兰芳访日公演产生巨大影响的重要的外在因素。按现代传播学理念，20世纪因报刊、唱片、摄影以及广播、电影、电视的相继诞生，文化艺术的视听从"精英传播"走向"大众传播"，从局部的地区性传播渐渐走向国际化传播。其效应与传统的口传身授、手写手绘、肢体传播、书籍传播不可同日而语。而且，媒体的力量能同时产生新闻宣传效果。

梅兰芳初次访日时，报刊媒体盛行未久，已经体现了它的威力；梅兰芳二次访日时，唱片、无声电影出现未久，也已留下了印迹。这是专门的学术课题。限于篇幅，本书无意于全面钩沉梅兰芳访日事件中媒体的作用，主要就首次访日的报刊报道及其涉及的方面作一简单勾勒，全面深入的研究以俟他日。同时举二次访日前、中、后媒体照片的例子，以证实媒体造势及梅兰芳在日本的影响。

在梅兰芳访日公演诸事确定后，日本报刊就开始了有步骤、大规模的宣传。

1. 访日前

在笔者所调查的资料范围内，日本各大报刊在梅兰芳第一次访日前两个月就刊登了梅兰芳访日公演的信息。最为典型的是前文提及的1919年3月1日《东京日日新闻》刊登的广告，内容是：

<p style="text-align:center">名优梅兰芳来日——中国第一男旦

旅费和报酬四万五千元

大仓翁极至的恳望</p>

广告式的报道中，刊载了梅兰芳《天女散花》的独具魅力的剧照（见下图）。

随文介绍了此事的由来、难度以及日方招聘人大仓的后援；特别宣传了梅兰芳的艺术造诣和当今"中国第一"的声誉；又称同行者中有中国剧坛的顶尖艺术家，并对他们作了较为详细的介绍。

两个月内，报刊连篇累牍地刊登梅兰芳访日演出的广告和报道，作为预备知识，夹杂有戏剧界权威人士对中国传统戏剧的介绍以及对梅兰芳艺术的评论。邻近演出期时尤盛。如：4月3日的《东京日日新闻》在做了醒目广告的《中央公论》中，介绍了福地信世的《中国戏剧之话》。关于福地信世，前文已有介绍，他是日本戏剧的泰斗福地樱痴之子、著名的"戏剧通"，自1917年起就陆续发表京剧素描，包括梅兰芳的舞台人物素描，对京剧颇具研究。在介绍了福地信世之后，《中央公论》4月号随即刊登了由他撰稿的《中国的京剧》，系统地介绍京剧的构造、音乐伴奏、演员、背景、服装、化装、道具，以及五六个剧本的梗概。其中，重点介绍了"来日公演的梅兰芳"，对梅兰芳作出了如下评价：

虽然梅先生很年轻，但是其技艺和声音无可挑剔，堪称第一流的艺术家。其受欢迎的程度毫不逊色于目前的中村歌右卫门（笔者按：日本著名歌舞伎演员中村歌右卫门五世）在福助时代（笔者按，中村歌右卫门的年轻时代）的当红艺术家。梅兰芳除了有前文阐述的在中国传统戏曲方面的完美无缺的特点外，还创造了一种独具一格的新颖的艺术风格。

其题材取自他祖父所持有的院本，加入了留存至今的传世题材，或是从古代小说等方面取材；音乐非常悦耳动听而且优雅婉转；唱腔中加入了自己独创的成分；舞蹈的手的姿势多少吸取了一点西洋等舞蹈；服装采用当时的古装；表情与传统旧中国戏剧中司空见惯的程式化表情大不相同，富有发自内心的、有依据的表情。

像已故的市川团十郎（笔者按，日本著名的歌舞伎演员）参考旧剧中的优点、服饰按旧剧惯例所演出的历史剧那样，其演出方法比团十郎的历史剧有着更具新意的地方，这些是梅兰芳的独特之处。

或者说，在有些人看来，中国传统戏剧已跟不上当今世界的潮流，和日本的能一样脱离了现实社会，成了艺术品的古董，但梅兰芳创新的表演定能与循序渐进的社会步调一致，向前发展。我对梅兰芳的将来寄予希望。而且，梅兰芳来到日本看了日本的戏剧舞蹈以后，定会吸收更多的养分，融入他的艺术之中。

作为梅兰芳的创新剧目，著名的有《天女散花》、《黛玉葬花》、《嫦娥奔月》、《千金一笑》等，这些都是专为梅兰芳创作的新剧目。

此次梅兰芳来日本，必能欣赏到他在中国传统戏剧中得心应手的技艺和美妙的声音，同时还能观赏到梅兰芳独特的创新剧目。[1]

文中将梅兰芳与当时日本最著名的歌舞伎演员中村歌右卫门和市川团十郎比较，拉近了日本观众与梅兰芳的距离，使之有亲切感、容易被接纳。接着，还介绍了著名老生王凤卿：

听说王凤卿也一起来日。他今年大概三十二、三岁，是北京第一

[1] 福地信世：《中国的京剧》，《中央公论》，中央公论社，1919年4月。

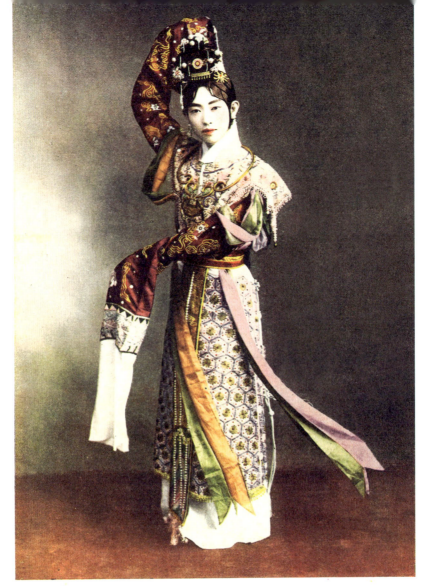

梅兰芳的《麻姑献寿》剧照,即1924年7月,梅兰芳第二次访日公演之前,在日本杂志《国际写真情报》中刊载的广告性大幅着色剧照。

(出自《国际写真情报》第3卷第8号,国际情报社,1924年7月。笔者收藏。照片注释译文:今秋即将来访的梅兰芳之《嫦娥》剧照[笔者按,误,应为《麻姑献寿》剧照]

几年前访问我国时获高度评价的中国名伶梅兰芳,已定于今年秋天再次来访,将在复建的帝国剧场举行开幕公演。梅兰芳唱、做俱佳,且英俊美貌、魅力无穷——无可挑剔。《天女散花》、此照的《嫦娥》[笔者按,如上]等等,俱是他最擅长的剧目。但这次还有其他新创作剧目,一行三十余名预定在十月中旬来日。此剧照由京剧通福地信世氏提供。)

流的须生,是很帅的美男子。其当红的程度、艺风和地位,正如现在的幸四郎(笔者按,日本著名的歌舞伎演员)。

此人的文戏很有激情,每段唱腔、剧情转换处等都充满感情。即使完全不懂中文的人,也能通过那不懂的中文直接品味其人情,这就是他的艺术。

对王凤卿的简单几笔,一方面可以介绍此次组团来访的强大阵容,另一方面把他比作日本歌舞伎演员松本幸四郎,以提高日本读者的观剧兴趣。

从1919年4月26日到5月1日,《东京日日新闻》每天都有这次演出的倡导者、主要协办者、著名文学家龙居枯山(即龙居松之助)的《中国戏剧印象》的连载,共6期。文中介绍作者眼中的京剧,认为与其说它与西方的歌剧相似,不如说酷似日本的能乐。同时,介绍了梅兰芳《天女散花》题材的来源、京剧虚拟的舞台背景、程式化的表现手段、音乐、服装、道具乃至"叫好"。其中尤其着重介绍梅兰芳的眼神,以及唱、做、台风等艺术魅力,尽量找出与日本戏剧的相通之点,引发读者走进剧场一观的兴趣。

没等梅兰芳到达日本,事先的造势和渲染已使"满都市民的好奇心受到了强烈的刺激"[1],以都市为中心,梅兰芳的名字几近家喻户晓,观众都期望一睹梅兰芳的芳容。

在1924年梅兰芳第二次访日的前三个月,日本媒体又开始了醒目的宣传。

2. 访日中

1919年自梅兰芳从北京出发起,中日报刊对每天的行踪都加以跟踪报道,直至梅兰芳回京(见前)。在梅兰芳访日期间,各家新闻报纸每天都能看到梅兰芳的名字。

帝国剧场首演拉开帷幕的当天,即5月1日,以及次日5月2日,《大阪朝日新闻》朝刊连载了中国哲学和文学大家狩野直喜的《如何观赏中国戏剧》一文。作者是从事中国元代、明代剧诗及清代文学研究的著名学者,他对民国时期已转型为表演本体的京剧"持研究的态度",区别于上述两位"京

[1] 久保天随:《梅兰芳的天女散花》,《东京朝日新闻》1919年5月5日。

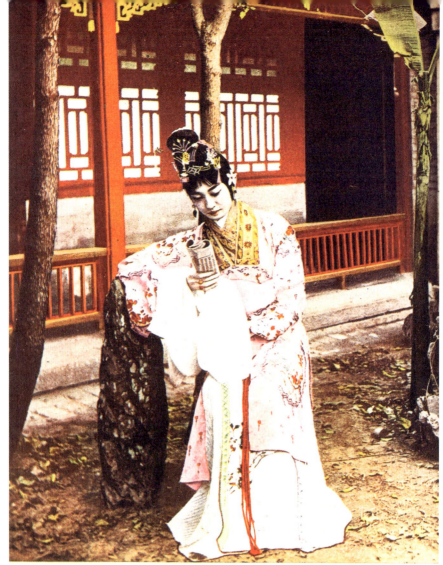

梅兰芳的《黛玉葬花》剧照。

（出自《戏剧与电影》第2卷第11号，国际情报社，1924年11月。笔者收藏。照片注释译文：梅兰芳在帝国剧场公演的《黛玉葬花》
在祝贺社长大仓翁88岁诞辰的同时，10月21日起帝国剧场吉庆开幕。正如很早以前就报道的，中国名伶梅兰芳在战乱的中国炮火声中来到了我国——东京丸内的帝国剧场。祝贺大仓翁寿辰的公演自21日，共演了4天，梅兰芳的得意之作《黛玉葬花》、《天女散花》、《廉锦枫》、《红线传》等均是著名的剧目。在此之后帝国剧场举行了一般的商业性公演，上演了幸田博士的作品《国难》，帝国剧场的专属主演们演出了《两国巷谈》。）

剧通"。作者从文学的视角出发,自元杂剧说起,谈及中国戏曲的角色、音乐、唱工、做工等等,对传统戏曲进行了诠释。以狩野直喜在日本古典文学界的权威地位,而且文章刊载在大阪报刊的三版头条,其影响力非同一般,一是增强了宣传力度,二是为马上到大阪公演的梅兰芳和京剧作了伏笔。

1924年梅兰芳第二次访日中,日本媒体更是以图文并茂的形式竭力宣传,使梅兰芳在日本家喻户晓。

3. 访日后

第一次和第二次访日活动结束后,媒体对梅兰芳的宣传依然余音缭绕。以梅兰芳为契机,相关的回味评论、模仿演出时有出现。书刊、图片、明信片、摄影集大量走向市场,而且作为珍贵的历史资料和文化资料流传至今。梅兰芳的名字因此在日本,尤其在东京、大阪等都市扎根落户。

显然,在承办方看来,梅兰芳首次访日公演虽然是商业性行为,但是赶上了日本经济发展的"大正景气"时期。加上承办人大仓喜八郎以其特殊地位进行了无懈可击、万无一失的经济后援和媒体安排,从而造就了"梅兰芳热"的社会效应。

日本著名歌剧演员秋田露子扮演的杨贵妃

(出自《歌剧》第59号,歌剧发行所,1925年2月。早稻田大学坪内逍遥博士演剧博物馆收藏。在1924年11月梅兰芳第二次访日公演回国之后的1925年2月,日本著名的歌剧演员秋田露子模仿梅兰芳的《贵妃醉酒》,上演了歌剧版的《贵妃醉酒》。在同年3月1日发行的第60号《歌剧》杂志的第66页,大菊福左卫门如此评价:"目的大概是想完全把梅兰芳的演出形式搬到用洋乐伴奏的歌剧舞台上,但是整体感觉缺乏中国京剧那样的强烈的刺激感。")

"大正时代（1912—1926年）的新肖像画"，梅兰芳的《贵妃醉酒》，作者：长谷川昇。
（出自《戏剧与电影》第2年第3号，大阪每日新闻社出版部，1925年3月。笔者收藏。此作品为上述杂志的卷头画。"本期戏剧画的解说"中如此写道："当今，东京和大阪有许多演员的舞台形象应该作为'肖像画'再现，但是我们选择了介绍风格迥异的别具特色的梅兰芳。因为梅兰芳是中国最著名的演员，最近访问了日本。"尽管梅兰芳比其他的日本演员更具特色，但是在梅兰芳回国后，作为日本一个时代有代表性的艺术家舞台形象的著名杂志卷头画，不是介绍日本本国的著名艺术家，而是刊载了中国的梅兰芳，此事本身已经说明了梅兰芳在日本的影响力，由此日本的"梅兰芳热"、"梅兰芳余热"可见一斑。）

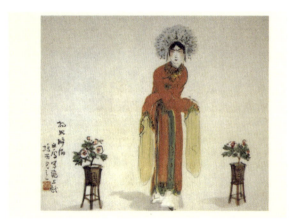

1924年梅兰芳第二次访日公演后，由日本画家桥本关雪创作的《贵妃醉酒》被制作成明信片。（笔者收藏）

二、内在因素：梅兰芳的艺术造诣分析

外在因素尽管存在强有力的推动作用，但是梅兰芳访日公演成功的根本要因在于其卓越的艺术造诣。如上所说，尽管中日两国存在着语言障碍和意识形态障碍，但是梅兰芳的"美"以及他的表演艺术超越了国界和语言，征服了日本观众。

《天女散花》作为打头阵的剧目，在帝国剧场连续公演了5天。因此，前述剧评大多集中在《天女散花》上。在大阪，京都大学的学者集中两天分别观看了梅兰芳的《御碑亭》、《琴挑》、《天女散花》，对《御碑亭》的评论较多。

在中国国内，1919年5月24日的《顺天时报》和5月27日的《新闻报》，分别以《日本对于梅剧之月旦》和《日人对于梅郎之剧评》为题，刊登了梅兰芳访日时的随同及引导者——日人村田乌江致信北京友人所谈及的内容：

> 据弟所调查，一般观众及后台人对于《天女散花》、《御碑亭》、《黛玉葬花》、《虹霓关》、《贵妃醉酒》五出所定之分数大约如左（满分为100）：
>
> 《御碑亭》100、《贵妃醉酒》90、《虹霓关》80、《黛玉葬花》70、《天女散花》60。
>
> 并就歌词曲调而言，老生较青衣爱聆之者实占多数。就中最博喝彩者大略如左：
>
> 一、《天女散花》第二段、《云路》之西皮快（笔者按，应是西皮流水）、慢、二六板，二、《御碑亭》之西皮慢、二六板，三、《黛玉葬花》之末段反二黄，四、《贵妃醉酒》之四平调。

作为梅兰芳随同的村田乌江，其"实地调查"的调查方法和调查范围不得而知，但起码反映了一部分观众的心声。从调查结果来看，5个剧目中打分最高的是《御碑亭》，受欢迎的唱段为西皮慢板和二六（笔者按，其实《御碑亭》中并没有西皮慢板，主要中心唱段是西皮原板、二六、流水板式）；《天女散花》

得票不多,但《云路》一节唱段中的西皮流水、慢板、二六板却居"博得喝彩"的第一位。

《天女散花》和《御碑亭》是此次访日公演的剧目中受到日本高度评价和被评论最多的。下文就以作为梅派代表作之一的《天女散花》和传统戏《御碑亭》这两个剧目为例进行艺术分析,以彰显这一时期梅兰芳的艺术追求。

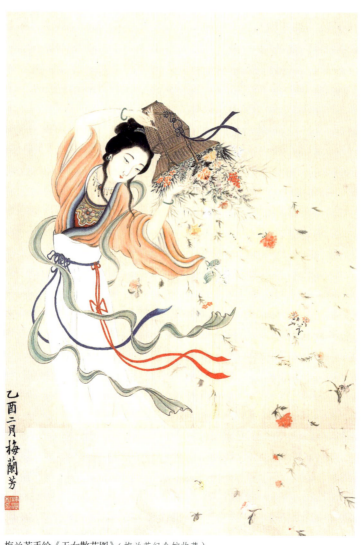

梅兰芳手绘《天女散花图》(梅兰芳纪念馆收藏)

（一）《天女散花·云路》中的载歌载舞

《天女散花》是以梅兰芳创新的"古装歌舞剧"形态公演的。日本几乎所有对此剧的剧评都集中于《云路》一场的舞蹈上，有的评论者甚至认为此剧值得一看之处只有《云路》一场的歌舞，别的无足观。

论者对《云路》一场中的"歌"的唱词、唱腔无从谈起，一致认为剧中载歌载舞的表演特别是风带舞（即长绸舞）美不胜收。可以说，《云路》的长绸舞是《天女散花》的艺术精华。

前文已述，梅兰芳创作这个剧目的灵感来自于一幅《散花图》的古画，他从画中天女的风带上得到启发，创造了体现天女飘逸飞翔意境的"风带舞"即长绸舞。剧中的人物形象"是参考许多木刻、石刻、雕塑和各种关于宗教的图画研究出来的"[1]，其身段舞蹈的"许多亮相，是我从画中和塑像中模拟出来的"[2]，从画中"飞天的舞姿上吸取她飞翔凌空的神态"[3]。现梅兰芳纪念馆藏有梅兰芳手绘的《天女散花图》（见下页图），十分精美，可见他确实精心推敲过"天女散花"的造型、舞姿和舞韵。

另外，梅兰芳在创作过程中广泛听取了齐如山等友人的建议。据齐如山称：

> （《天女散花》等）所有我添入的身段，都是由书籍图画中揣摩出来，并非自己随意创作的。所以一手一式，都有点理论在里边。我的理论是根据吾国书籍中关于乐舞的记载。内中叙述制度较详的自然首推正经正史；叙述姿态较详的，则推汉魏的辞赋和唐诗等；叙述次序情形较详的，要推德寿宫舞谱了。[4]

可知梅兰芳和齐如山一起编创《天女散花》的身段舞蹈和亮相造型时，以昆曲舞蹈、京剧身段为本体，按照剧情中人物形象的需要，综合了中国古典造

[1] 梅兰芳述，许姬传、许源来、朱家溍记：《舞台生活四十年（下）》，第475页，团结出版社2006年1月版。
[2] 同上书，第471页。
[3] 同上。
[4] 齐如山：《齐如山全集（五）》，第3084页，台北联经出版事业公司1979年版。

型和舞谱的记载，吸取其他舞蹈因素，经过模拟、融化、糅合，自成一体地蜕变为新的戏曲表现方式。当时，齐如山还从上述书籍的乐舞记载中，找出相应的"古文词"为《天女散花》的舞蹈和舞姿冠名[1]：

<center>《天女散花》剧——《云路》场的绶舞[2]</center>

舞名	出处	唱某句时用
舞縠	李白《白宁辞》	离却了众香国
挥芳	傅毅《舞赋》	遍历大千
曳风	《开元字舞赋》	诸世界好一似云烟过眼
云转	傅毅《舞赋》	一霎时又来到毕钵岩前
焕霞	谢偃《观舞赋》	清圆智月广无边
瑞烟	卢肇《湖南观柘枝舞赋》	幻中幻出庄严像
月栏	傅毅《舞赋》	慈悲微妙自天然
弄影	鲍照《舞鹤赋》	云外的须弥山色空四显
云匝	卢肇《湖南观柘枝舞赋》	毕钵岩下觉岸无边
振羽	傅毅《舞赋》	大鹏负日把神翅展
翔斋	《舞赋》（阙名）	迦陵仙鸟舞翩迁
縠风	《开元字舞赋》	八部天龙金光闪
横波	傅毅《舞赋》	入海的蛟螭在浪中潜
云轻	杨贵妃《赠张云容舞》	阎浮提界苍茫现
孤云	卢肇《湖南观柘枝舞赋》	青山一发普陀岩
对光	鲍照《舞鹤赋》	有善才和龙女站立两厢
交横	鲍照《舞鹤赋》	菩提树檐葡花千枝掩映
奋翼	宋玉《神女赋》	白鹦鹉与仙鸟上下飞扬
缤纷	《开元字舞赋》	好似我散天花纷落十方

(1) 参考齐如山：《齐如山全集（五）》，第3086页，台北联经出版事业公司1979年版。齐如山对《天女散花》绶舞的说明在梅兰芳访美时和绘画一起作为舞谱的一部分译成英文带到了美国，参考王文章主编：《梅兰芳访美京剧图谱》，第248—257页，文化艺术出版社2006年5月版。

(2) 同上书，第3086、3087页。

翔风	卢肇《湖南观柘枝舞赋》	催祥云驾瑞彩
纤形	傅毅《舞赋》	速赴佛场

《天女散花》是佛教题材，梅兰芳运用了与佛像相同的手指形状和身段造型，进行了适当的美化和夸张。据梅兰芳回忆，他创作此剧时，敦煌壁画的临摹和摄影图片尚未有介绍，后来他看到敦煌的各种飞天画像，竟然与《天女散花》中的天女形象有相似之处。[1] 这说明，古来中国文化艺术的意蕴是相通的。

下文不妨根据笔者的舞台实践和教学经验，从梅派《天女散花·云路》中西皮二六和流水唱段中的身段舞蹈造型来具体剖析梅兰芳的艺术处理[2]。

1. 西皮二六

唱词共八句："云外的须弥山色空四显，毕钵岩下觉岸无边。大鹏负日把神翅展，迦陵仙鸟舞翩迁。八部天龙金光闪，又见那入海的蛟螭在浪中潜。阎浮提界苍茫现，青山一发普陀岩。"主要从天女眼中展现佛界庄严肃穆的景象和仙气。唱词中的文化内涵通过天女载歌载舞的身段舞蹈在舞台上作写意式的展示。

（1）"云外的须弥山色空四显"

唱"云外"二字时，左右风带各在身旁两侧抡圈，再在头顶高处抡绕圆圈，示意云彩。"须弥山"，双指。"色空四显"，双绸往前高甩，同时碎步斜退；往前斜走的同时，再回双甩，风带高飘低落；造型为双手右高左低，风带拖至斜后方，在台前偏大边亮相，天女和风带呈台中斜一字状。

舞名"弄影"，出自鲍照《舞鹤赋》中"叠霜毛而弄影，振玉羽而临霞"之句。[3]

[1] 梅兰芳述，许姬传、许源来、朱家溍记：《舞台生活四十年（下）》，第476页，团结出版社2006年1月版。
[2] 现在京剧舞台上所展现的《天女散花》身段舞蹈，在梅兰芳原创的基础上已有所发展，造型更多地吸收了敦煌壁画要素，并根据演员的各自条件略有变化，但大同小异，梅派风格仍在。
[3] 见上引齐如山之"天女散花剧——云路场的绶舞"表；参考王文章主编：《梅兰芳访美京剧图谱》，文化艺术出版社2006年5月版。

弄影

云匣

振羽

（出自《梅兰芳访美京剧图谱》，文化艺术出版社 2006 年 5 月版。中国艺术研究院收藏。下同。）

（2）"毕钵岩下觉岸无边"

眼看"毕钵"岩，左手跟随，然后左手翻上、右手捏绸指向"岩下"。过门间奏中，边向两侧双分风带，边由大边走至小边台口。"觉岸无边"时，边要"内八字双花"，边碎步斜撤至台中，再往左侧双高抛风带，急步"飘"至同前位置，造型亮相。

舞名"云匝"，出自卢肇《湖南观柘枝舞赋》中"靴瑞锦以云匝，袍蹙金而雁欹"之句。[1]

（3）"大鹏负日把神翅展"

先由里向外有节奏地舞动左右风带，由高处飘落，示"大鹏"之意。唱"负日"时，再把两边风带用腕子飞搭上两肘处。唱"神翅展"时，张开两膀，配合唱腔节奏，舞动为展翅的形象。唱"展"的同时，在台中作展翅状定格，瞬间亮相。

舞名"振羽"。齐如山注此名出自傅毅《舞赋》，而在《古今乐录》中有《梁拂歌舞》，其中有"乐我君恩，振羽来翔"之句。[2]

（4）"迦陵仙鸟舞翩迁"

唱"迦陵"时，先落下两膀的风带，斜一字后退，双抖风带，舞出"波浪"、"回文"花样。然后在"仙鸟"处双绸飞起，抖向后方。同时跳动双脚，双起单落。双手右高左平，呈"飞鸟"状快步向斜前方（小边台口）"飞"走。风带拖在身后，成斜一字。过门中，风带用腕子带到身前，而后合着"舞翩迁"的唱腔节奏，用风带左右双"抡花"、"拧花"内"圈花"，错落有致地表现翩翩起舞。尾腔时，至台中，偏大边造型，停顿。

此舞齐如山冠以"翔矗"名。上表中写出自"《舞赋》（阙名）"。而在鲍照的《舞鹤赋》中有"逸翮后尘，翻矗先路"之句。[3]

（5）"八部天龙金光闪"

唱"八部"时，舞动风带为双"八字花"，碎步后退至舞台正中。接着，双内"大圈花"，然后往后腾飞飘甩，表"天龙"之意。紧接着，边下蹲边

[1] 见上引齐如山之"天女散花剧——云路场的绶舞"表；参考王文章主编：《梅兰芳访美京剧图谱》，文化艺术出版社2006年5月版。
[2] 王文章主编：《梅兰芳访美京剧图谱》，第254页，文化艺术出版社2006年5月版。
[3] 同上。

翔鹜

毂风

横波

将风带双外落下。缓手后，双手在胸前合并，再扩展开，眼神配合，以示"金光闪"——犹如光芒四射。

齐如山称此处的身段舞蹈为"縠风"，出自《开元字舞赋》中"雾縠从风，宛若惊鸿匿迹"之句。[1]

（6）"又见那入海的蛟螭在浪中潜"

唱"又见那"时，在站起的同时做看状。"入海的蛟螭"，身段为双手先指海中的蛟螭，再外翻至高处，造由上往下看之型。唱"浪中潜"时，眼神看着前方的海中蛟螭，左右风带错落着往两侧高处抛甩。落下时，舞动大"波浪花"，由"单绸花"到"双绸花"，节奏由慢到快。最后在高抛风带的同时，作"崩子"、"卧鱼"身段。风带飞起后纷落两侧，表现蛟螭在波浪中翻动潜伏之意。

这句渐强的、激烈的舞蹈，齐如山谓之"横波"，出自傅毅《舞赋》中"眉连娟以增绕兮，睐流目而横波"之句。[2]

（7）"阎浮提界苍茫现"

双手捏风带呈"顺风旗"相，边唱边缓缓站起，风带前甩，再用右手带风带后高甩、左手至胸前，造型亮住。

此句舞名"云轻"，出自杨玉环《赠张云容舞》诗，其中有"轻云岭上乍摇风，嫩柳池边初拂水"之句。[3]

（8）"青山一发普陀岩"

左手带风带落下，由左往右看"青山"。接着，在唱"一发"的同时，双手捏住风带撑开。边"旋转"，边抖动风带呈大"圆圈波浪"形，表示仙女在云中凌空飞翔。唱"普陀岩"时，双手捏左风带边、缕风带，绕向脑后，左高右低将风带拉开撑平，如一面旗帜，表示一块岩石。

此句的身段舞蹈造型，齐如山命名为"孤云"，出自卢肇《湖南观柘枝舞赋》中"屹而立若双鸾之窥石镜，专而望似孤云之驻蓬莱"之句。[4]

[1] 王文章主编：《梅兰芳访美京剧图谱》，第254页，文化艺术出版社2006年5月版。
[2] 同上书，第255页。
[3] 同上书，第256页。
[4] 同上。

云轻

孤云

2. 西皮流水

唱词也是八句，但节奏加快："观世音满月面珠开妙相，有善才和龙女站立两厢。菩提树檐葡花千枝掩映，白鹦鹉与仙鸟在灵岩神巘上下飞翔。绿柳枝洒甘露三千界上，好似我散天花纷落十方。满眼中清妙境灵光万丈，催祥云驾瑞彩速赴佛场。"主要表现天女驾着彩云路过观音菩萨、"清妙境"，以"散花"比喻观音菩萨用柳枝和净瓶向"三千界"滴撒甘露、普度众生。随后，催着彩云，快速奔赴佛场。唱词的内涵继续通过天女载歌载舞的身段和舞蹈展示。

（1）"观世音满月面珠开妙相"

这句唱的动作为：双手翻腕合掌，由头上至胸前，做拜观音相。

对光

交横

（2）"有善才和龙女站立两厢"

"有善才"，把刚才的合掌式拉至身体左侧，同时抬右腿，呈左腿"金鸡独立"状，意为站在观世音左侧。"和龙女"则相反，抬起左腿，换右腿站立，双手抱瓶换姿势至右侧，表示站在观世音右侧。"站立两厢"，外缓手，双手右上左下，对称，在舞台正中造型，意为分别站在左右两边。

齐如山将此身段冠名为"对光"，出自鲍照的《舞鹤赋》中"临惊风之萧条，对流光之照灼"之句。[1]

（3）"菩提树檐葡花千枝掩映"

风带分为上下，在抛远、拧"绞丝花"的同时，斜一字后退。唱"千枝

[1] 王文章主编：《梅兰芳访美京剧图谱》，第254页，文化艺术出版社2006年5月版。

奋翼

缤纷

掩映"时，双手在右侧右高左低造型。

齐如山谓之"交横"，出自鲍照《舞鹤赋》"轻迹凌乱，浮影交横"之句。[1]

（4）"白鹦鹉与仙鸟在灵岩神巇上下飞翔"

先左后右，边耍大"车轮花"边分别看左右两侧的白鹦鹉和仙鸟。边快速向前飞走边左右"拧花"，随后上抛风带至舞台中前方，拧上身作"飞翔"状。

按照词句和舞意，齐如山冠名为"奋翼"，出自宋玉《神女赋》"被华藻之可好兮，若翡翠之奋翼"之句。[2]

(1) 王文章主编：《梅兰芳访美京剧图谱》，第254页，文化艺术出版社2006年5月版。
(2) 同上书，第257页。

翔风

纤形

（5）"绿柳枝洒甘露三千界上"

碎步斜后撤，同时斜前抛风带，作寓意"三千界上"亮相。

（6）"好似我散天花纷落十方"

斜一字，边前走边把左右风带在两侧作大"波浪花"舞动，"散天花"时，由慢到快，耍成"风轮花"，再往后上抛风带，渐渐落下，似鲜花纷落而下，"纷落十方"时，作双手捧花篮、由上向下倒的身段。

此处的身段舞蹈，齐如山冠以"缤纷"之名，出自《开元字舞赋》"八佾之羽仪繁会，七盘之绮褒缤纷"之句。[1]

（7）"满眼中清妙境灵光万丈"

边斜撤，边看周围妙境。打开风带，一排"串翻身"，速度形成风带环

(1) 王文章主编：《梅兰芳访美京剧图谱》，第257页，文化艺术出版社2006年5月版。

绕天女旋转，表现天女风驰电掣、御风而行。至舞台小边台口，向右前方双甩风带，双手右缓后合掌齐左眉，视线为右前方，立身呈斜角，接唱"灵光万丈"，在"万丈"的拖腔中张开风带圆场至大边，右"旋转"至台中，再抡起风带"快速反转"，大"卧鱼"。然后在锣鼓点"纽丝"中徐缓站起，款步庄重地"飘"至大边台口，风带上腕，双搭肘造型。接唱下一句。

（8）"催祥云驾瑞彩速赴佛场"

突出"云"字高腔。"驾瑞彩"，左手高举风带，右斜指右方。"场"字起走圆场，风带飘在身后急速飞行、凌空飘翔，优雅地云中飞舞后，至下场门，在"夺头"中风带绕大"圈花"，紧接着"鹞子翻身"至小边台口，在锣鼓点"四击头"中双绕高抛风带，风带下落的同时，疾步斜走至下场门。当天女和风带形成大的"斜一字"时，配合打击乐，挫步双绕腕合掌至左上方，呈"童子拜观音"相，缓缓蹲下。

以上两句的身段舞蹈，齐如山谓之"翔风"和"纡形"，出自卢肇《湖南观柘枝舞赋》中"飘渺兮翔风，婉转兮游龙"之句以及傅毅《舞赋》中"纡形赴远，漼似摧折"之句。[1]

由上述载歌载舞的表演技巧中可以看出：

（1）梅兰芳创造了难度大、丰富而优美的风带即长绸舞。运用风带纷繁缤纷的波浪、回文、抢花、拧花、圈花、八字花、螺旋、车轮、套环等，加以圆场、云步、碎步、卧鱼、崩子、旋转、鹞子翻身、串翻身、金鸡独立、三倒手、跨虎等表现手法，配合唱腔板式，由导板、慢板到二六、流水，载歌载舞，由慢到快，层层推进、渐渐激烈。在表现天女在云间凌空飞翔、风驰电掣时，上下旋转，翻花飞舞，给人以视觉美和听觉美的双重艺术享受。

这出戏既要"文戏武唱"，又要不失天女的庄严、清静、优雅和"仙气"，没有扎实的功夫是难以胜任的。上海的著名武生盖叫天原来对梅兰芳并不佩服，正是因为这出《天女散花》，才改变了对梅兰芳的印象，承认梅兰芳"是有功夫的"[2]。

（2）梅兰芳创作的身段舞蹈的特点是：立意明确、节奏鲜明、动静结合、

[1] 王文章主编：《梅兰芳访美京剧图谱》，第257页，文化艺术出版社2006年5月版。
[2] 梅兰芳述，许姬传、许源来、朱家溍记：《舞台生活四十年（下）》，第494页，团结出版社2006年1月版。

布局巧妙。此剧的身段舞蹈快、慢、急、缓错落有致，在激烈的舞动之后，一定有优雅的渐缓，以及瞬间停止的亮相。这样，动中有静，静中见动，动静既有对比又有统一。

《云路》是"一个人的舞台"，梅兰芳多用"斜一字"的舞台调度处理。人物和表示风带的长绸拉开了距离，有效地运用舞台位置所有的点连成线，使舞台显得不空、不单。通过精美的表演，更是"一人占满台"。按上述《天女散花·云路》的技术和艺术处理，很明显，几乎每句唱腔的身段舞蹈都是象征性的，符合唱词的立意、立象。这种凝聚了中国文化底蕴、有依据、有渊源的表演手法，不仅不会让观众感到舞台空旷和单调，而且还能使日本观众体会到承载着中华历史文化的厚重感。

总之，梅兰芳在创作新剧目时，十分注意表演技术和艺术的处理，反映了他深厚的传统艺术修养。比如，他从绘画语言中悟出了传统艺术的审美趣味，悟出了传统绘画与戏曲舞台表演之间的相通之处。他认为：

> （虽然）艺术形式不同，但都有一个布局、构图的问题。中国画里那种虚与实、简与繁、疏与密的关系，和戏曲舞台的构图是有密切联系的，这是我们民族的、对美的一种艺术趣味和欣赏习惯。[1]

他还认为，名画家的作品能抓住人物千变万化的神姿中最鲜明动人的一刹那：

> 画人最讲"传神"，画法以"气韵生动"为第一。所谓"传神"、"气韵生动"都指的是像真。[2]

无论是舞，还是唱，梅兰芳都很讲究"章法"、"布局"与"象征性"。比如在《天女散花》中，除了上述张、弛、缓、急的节奏和舞台布局的繁、简、动、静以外，身段舞蹈都具有符合唱词的象征意义。如：配合行腔，展开两侧风带旋转，使风带呈飘渺的轻烟状，再将风带在身前抡起两个大"车轮"的圆花连续翻舞，眼神瞬随，表示"轻烟过眼"；"大鹏负日把神翅展"

[1] 梅兰芳述，许姬传、许源来、朱家溍记：《舞台生活四十年（下）》，第470页，团结出版社2006年1月版。
[2] 同上。

的展翅飞翔状;"迦陵仙鸟舞翩迁"的仙鸟腾飞翩翩起舞像;"又见那入海的蛟螭在浪中潜"的海中蛟螭在浪中翻腾后潜伏样;"有善才和龙女站立两厢"的善才龙女站立在观世音两侧状;"好似我散天花纷落十方"的鲜花缤纷散落样;"催祥云驾瑞彩速赴佛场"的表示天女在云中御风而行飞驰佛场状,等等。

梅兰芳那出神入化的眼神和整体神韵,正是他在名画中所领悟的"传神"、"气韵生动"的境界。他在"立象"的同时强调"立意",无论"造形"还是"塑神",那种既抽象又具象的表现手法,植根于中国传统美学中立象尽意、神形兼备的"意象"的艺术体系。[1] 不懂语言的日本观众之所以能够为梅兰芳的"美"所惊叹、所折服,正是因为他不仅有美的外表,而且有东方艺术的美的内涵、美的节奏、美的心理结构——东方美的心理结构正是从"意象"美学的意识中伸展出来的。

（二）《御碑亭》中的唱腔

另一出受到日本观众高度评价的《御碑亭》,是以唱为主的文戏。下面这段唱是《御碑亭》的主人公孟月华在御碑亭避雨一场的主要唱段,也是梅兰芳1919年第一次访日公演时最受日本观众欢迎的剧目中观众最爱听的一段。如上所说,给《御碑亭》打了100分,剧目受欢迎度位居第一;"歌词曲调"的二六板唱腔仅次于《天女散花》,位居第二。

不妨对这段"二六板"唱腔（见下页）进行一下艺术分析。

从乐谱上看,这是一段普通的二六唱段,除了最后一句尾腔由二六转入快节奏外,没有特殊出奇的唱腔。为何梅兰芳唱来就连不懂中文的日本观众都被吸引呢?细品梅兰芳的唱片和梅葆玖的音配像,确实非同一般。

首先,从演唱技巧来看:第一句第一个字的"谯"字出口的劲头、声音就很饱满,而且非常冲,清晰地传递给听（观）众的是剧中人不安、急切、焦虑的心声。它甚至是一声有旋律的、优美的恐慌的喊叫,一张口就抓住了

[1] "意象"的美学范畴出现在魏晋南北朝时刘勰的《文心雕龙·神思》中,其形成最早发源于《易传》的《系辞传》中"立象以尽意"的命题,见叶朗:《中国美学史大纲》,上海人民出版社1985年11月版。

梅兰芳《御碑亭》西皮二六[1]

（工尺谱/简谱略）

[1] 卢文勤、吴迎整理记谱：《梅兰芳唱腔集》，第68—69页，上海文艺出版社1983年12月版。

听（观）众的心。句尾"心不定"的"定"字，音立而清脆，再次强调了剧中人的心情。

第二句"思前想后"的"后"字，是半音"4"的唱法。先出一刹那的气声，然后出音。"3"的小揉音和颤音唱得很柔，这一细微的处理使听（观）众立刻感受到一个传统社会的柔弱女子的忧虑万千、无奈无助，从而引起同情。

第四句"岂不失了我的贞节名"，突出"贞节"二字。尤其是在"失了我的"的低腔铺垫后，高音的"贞节"二字突然激烈爆发，仿佛使尽全力向苍天哀叫求救，体现了中国传统女性的贞操意识，突出剧中人孟月华唯恐今夜受强暴的惊恐心理。

最后一句"归家焚香谢神明"，以"明"字转腔。随着4处"∨"的气口，节奏渐快、层层推进、一气呵成，鲜明地体现了孟月华祈求得到苍天神佛拯救的迫切心理。

一般这段二六尾腔的"官中"（即普通的、大众的）唱法与别的二六平腔相同，最后没有拖腔。"神明"二字唱为"65 6 56 5"。而梅兰芳在这里为了表达人物苦苦哀求、祈祷的急切心情，设置了在二六中可以说是独特的大腔，而且节奏处理为渐快，似乎是一位弱女子求救哀告的哭喊。听起来，既能感受到人物的心情，又能享受到演唱艺术的韵味，有一泻千里之感。这种唱法在二六中极其罕见。

从表演方面看，梅兰芳把握的人物基调是：孟月华身为知识阶层王友道之妻，家境富裕、贤淑温柔、端庄大方、知书达理、相夫守家。上述唱段作为人物的内心独白，相当于潜台词，"打背供"独自而唱。她一边对对方悄然打量，一边故作镇静，却又按捺不住心理的不安和恐慌，唯有向上苍祈求。这一切都是用眼神来表现的。同时，演唱和眼神的表情融而为一，整体表演符合人物的身份和个性。正如梅葆玖在总结其父的演唱艺术时所说：

> 他的演唱，从宏观上，可以从唱腔中分辨出各种各样人物的身份、性格、处境和教养；微观上则紧密结合剧情，唱腔中每一细节的变化

都和剧中人物当时、当地的思想感情、内心活动十分吻合熨帖。[1]

梅兰芳如此综合琢磨、恰到好处的表演，把一位中国传统妇女的形象栩栩如生地展现在了日本观众面前。通过这个剧目，日本观众不仅领略了中国戏曲的虚拟化、程式化、抽象化等艺术特征，同时理解了中国传统妇女的社会地位、知识分子家庭的生活情趣以及传统中国社会的风土人情。

更重要的是，梅兰芳的演唱和表演无处不美，即使是"愁"、"怒"、"悲"，也始终不脱离艺术所应该给予人们的"美"的享受。唯其美——包括形象美、动作美、心灵美、道德美，才能从感官到心理深深撩动日本观众的心弦，使其产生共鸣，使日本所有剧评对梅兰芳都异口同声地赞赏不已。

（三）梅兰芳的艺术造诣

梅兰芳表演艺术的形成和发展可分为四个阶段：

第一阶段，从开始主演大量的青衣戏到19岁之前。这个阶段是打基础时期，纯属继承，唱腔上没有自己的创造。他师承"同光十三绝"之一的时小福的弟子吴凌仙，又拜过陈德霖为师。因此，青衣戏宗时小福的典雅纯正，演唱风格以刚劲阳刚为主，刚多于柔则更接近陈德霖。这个阶段，他用大量的时间磨练，为日后的发展打下了坚实的基础。

第二阶段，19岁到22岁。这几年是梅兰芳在演唱上开始尝试革新的阶段。这一时期，梅兰芳从表演艺术家和大胆革新的老师王瑶卿身上受到很大启发。他原来就认为传统的青衣唱法直线多于曲线，单调得不足以表达人物复杂的感情；表演比较死板；表情呆滞；动作过于简单，多为指指戳戳。更由于自身基础扎实、各方面条件得天独厚，在伯父梅雨田（京胡演奏家）的帮助下，在王瑶卿演唱的基础上，对一些传统剧目进行了再创造，如《彩楼配》、《坐宫》、《武家坡》、《大登殿》等。其中的唱腔已将传统老腔化为己有、自成一家。同时，他拓宽戏路，在剧目方面也有了突破。除了传统的青衣戏以外，开始演出做工较多的花旦剧目和身段舞蹈、武技颇多的花衫、刀马旦

[1] 梅葆玖：《继承和发展父亲的艺术》，《梅兰芳艺术评论集》，第609页，中国戏剧出版社1990年10月版。

剧目，从而全面掌握旦角的演技，为今后旦角艺术的发展奠定了基石。

第三阶段，23岁到抗日战争前的44岁左右。这是梅兰芳创造力最旺盛、新编剧目最丰富、改革最全面的阶段，也是梅派艺术风格形成并日渐成熟的鼎盛时期。在演出传统的京剧、昆曲剧目的同时，他创作编演了大量新剧目，包括时装新戏、传统戏服的新戏、古装歌舞戏、改编整理的历史剧、新编历史剧5类。在新老剧目的演出中，新腔频频出现，在唱腔的改革上也十分活跃。正如梅葆玖所说，"几乎每出戏都有新腔"。这一时期唱腔的特点是由繁到简，符合人物的需要，创造和引入新的板式和曲调。演唱时，由第一阶段的阳刚转为柔美，柔中见刚，刚柔并蓄，嗓音既宏亮又圆润，畅通无阻，高音部分响彻云霄，低腔则咬字清晰，音色透亮甜美，气息和劲头的运用合理巧妙，如珠落玉盘。

梅兰芳在第三阶段以唱腔和表演交相辉映，不仅能充分体现演唱艺术的听觉美，而且对于以唱腔塑造人物、表达人物心理的技巧运用自如。加上创演新戏时对旦角的舞蹈、表演有诸多创造，因此丰富美化了京剧旦角的表演艺术，在整体上使传统的京剧表演产生了质的飞跃。

至于抗战期间到梅兰芳后期，是他艺术上的第四阶段。这一时期，梅兰芳的唱腔线条简洁、日趋单纯。演唱时，简洁中见功力、单纯中含深厚，表现力更强、更成熟、更有张力，达到了炉火纯青的境界。他的剧目也由原来的宽而泛转向少而精，集中磨练出梅派代表性的精品剧目，如《宇宙锋》、《贵妃醉酒》、《霸王别姬》等，其特点是走向精简升华、返璞归真、意到笔到、气韵生动、出神入化、游刃有余，堪称典范。

梅兰芳艺术生涯的关键时期，正是在1919年前后的第二、第三阶段。这期间，他编演了大量创新剧目，在唱念做打舞的程式方面进行了全方位改革。例如，在1915年到1919年的5年间，他排演了多出传统昆曲剧目和骨子老戏，改革青衣、花衫、刀马旦行当，同时创演、新排了20多个剧目，列表如下[1]：

[1] 参考王长发、刘华：《梅兰芳年谱》，河南大学出版社1994年7月版；苏移：《京剧二百年概观》，北京燕山出版社1989年6月版；梅兰芳述，许姬传、许源来、朱家溍记：《舞台生活四十年》，团结出版社2006年1月版。

戏剧类型	剧目名	首演时间	首演剧场
时装新戏	《孽海波澜》	1915年4月24日	文明园
	《宦官潮》	1915年5月23日	吉祥戏院
	《邓霞姑》	1915年6月28日	吉祥戏院
	《一缕麻》（头、二、三本）	1916年5月20、21、22日	吉祥戏院
古装新戏	《嫦娥奔月》	1915年10月31日	吉祥戏院
	《牢狱鸳鸯》	1915年11月27日	吉祥戏院
	《黛玉葬花》	1916年1月14日	吉祥戏院
	《千金一笑》	1916年端阳节后	吉祥戏院
	《天女散花》	1917年12月1日	吉祥戏院
	《童女斩蛇》	1918年3月14日	吉祥戏院
	《麻姑献寿》	1918年6月30日	吉祥戏院
	《红线盗盒》	1919年1月23日	中和戏院
新排本戏	《天河配》	1915年9月23日	吉祥戏院
	《木兰花》（前后部）	1917年5月7日、14日	第一舞台
	《春秋配》（头、二、三、四本）	1917年6月30日、7月1日	第一舞台
新排传统剧目和昆曲剧目	《金山寺》	1915年5月17日	吉祥戏院
	《佳期·拷红》	1915年10月13日	吉祥戏院
	《风筝误》	1915年12月20日	吉祥戏院
	《春香闹学》	1916年2月25日	吉祥戏院
	《狮吼记》	1918年7月16日	三庆戏院
	《藏舟》	1918年10月29日	吉祥戏院
	《瑶台》	1918年12月5日	广德楼
	《桥醋》	1919年10月20日	新明戏院

梅兰芳1919年25岁和1924年30岁两次访日公演时，正是他艺术上臻于成熟、走向巅峰的时期。从《御碑亭》二六的简谱中可以看出，其唱腔既传统又新颖，简洁、大方、自然、顺畅，善于运用唱腔表达剧中人的内在感情和心理，从而形成了易于接受、雅俗共赏的梅派风格。

总之，梅兰芳19岁（1913）在上海一举成名，20岁（1914）再度赴沪演出成功，25岁（1919）第一次访日公演时，已是继文武老生谭鑫培之后公认的"伶界大王"[1]。30岁（1924）第二次访日公演，已在国内居"五大名旦"或"四大名旦"之首（见前）。因此，两次访日时日本观众欣赏到的梅兰芳正值风华正茂、艺术走向顶峰的时期，无论其年龄、外表，还是唱、念、做、打、舞的技艺展示，以及剧中人物的性格、心理刻画，都给日本观众带来了完美的艺术享受。

梅兰芳对京剧旦角艺术的创新与改革，总体上可归纳为以下方面：

第一，打破"走程式、耍技巧"的旧习，主张"动于内而表于外"，将表演程式用于塑造人物。

京剧本身技艺性很强，其程式化的表演使一些演员越来越走向片面追求技艺、脱离戏剧本体、忽略人物塑造的偏路，尤其在清末民初，京剧舞台上普遍出现了一味追求行当技术、匠气十足的现象。比如以唱为主的青衣行当，历来重唱而不重做。观众所谓"抱肚子傻唱"，即是指青衣只求唱得技巧、唱得好听，表情呆板，动作简单，只适合闭目听唱的听众，而不能满足多视角审美的观众需求。尽管清末民初梅巧玲和王瑶卿曾在自身的表演中进行过表演改革，但未能普遍奏效。而且，王瑶卿过早"塌中"（声带患病）离开舞台，未能实现其改革的夙愿。

梅兰芳不满于当时的现状，在文人雅士的帮助下，各方面的修养都得以提高。他以保持青衣唱工特长为前提，分析剧情，研究人物，根据剧情的发展和人物的需要设计新的身段动作、丰富喜怒哀乐的面部表情，突破了一味走形式、走程式、洒狗血（过分地卖弄技巧）的旧习，主张"发自内而动于外"，增强了艺术的表现力和感染力，实现了梅巧玲、王瑶卿未完成的夙愿。他塑造的《贵妃醉酒》中的杨贵妃、《宇宙锋》中的赵艳蓉等舞台形象，已形成了梅派"技、戏融合"、"美、真兼备"的表演风格。

这一点在前述第三章的日本评论中有所反映。一些在中国看过京剧的日本观众，曾认为京剧幼稚低俗，在日本看了梅兰芳的演出后，一反既往的印象，不仅赞美梅兰芳在塑造人物上的绝妙，而且认为中国京剧的旦行表演比日本

[1] 在1917年谭鑫培病逝后，梅兰芳于1918年继承了"伶界大王"之誉。

的进步。

第二，发展了演唱艺术。

京剧旦角的传统唱法，从时小福到陈德霖，大多以阳刚为主，刚多于柔。其调门一般都在"正宫调"（即G调）[1]，强调刚劲激越、调高声响，不注重曲调的丰富和音色的甜美。这种唱法听起来高亢贼亮，但声音尖、细、窄、扁，而且多用闭口音，唱腔中直线多于曲线，缺乏韵味。

梅兰芳对传统唱法和声腔的单调感到不满，他继承王瑶卿的革新道路，表现为：其一，降低调门，把"法定"的"正宫调"降到"六子半调"（即升F调）或"六子调"（即F调）。也就是说，降低了半个调到一个调。这样，改善了原本因调门过高而造成的声音细、窄、尖、高，并且容易发直的毛病，嗓音增加了宽度和厚度，听起来舒展醇厚；又因为音域增宽、声音圆润、调门有富余而增强了声腔柔美的韵味。其二，不断创造新腔和新的板式。如上所说，梅兰芳二十二三岁到四十四五岁期间的第三阶段，是他创作力最旺盛的时期，在唱腔的创造上也十分活跃，排演了各种类型的新戏，"几乎每出戏都有新腔"[2]，例如从第一出新戏《牢狱鸳鸯·病房》中的新腔"二黄慢板"到巅峰时期《太真外传》的各种板式的新腔。在板式方面，梅兰芳还首创了将老生"反二黄原板"融入旦角的唱腔中，如《廉锦枫》、四本《太真外传》中的"反二黄导板、回龙"就是由梅兰芳创造的；曲调方面，他把梆子中的"南梆子"移植到了京剧中，成为广为流传的曲调，如著名的《霸王别姬》中"看大王"的唱段等等。他通过创造，不但丰富了唱腔，增强了京剧演唱艺术的表现力，还增加了京二胡的伴奏，改善了原来伴奏乐器单调的状况，使京剧的唱更为悦耳动听。

第三，丰富了旦角表演的舞蹈性。

中国戏曲"无动不舞"，舞蹈在京剧中占有重要位置。在传统京剧的"四功"中，舞蹈包含在唱、念、做、打的"做"和"打"中。梅兰芳在艺术实践中创作了一系列"古装歌舞戏"，还从旦角"兰花指"的指法中生发出50余种舞蹈化造型的手势，如"并蒂"、"承露"、"弄姿"、"逗花"、"舒瓣"、"迎风"、

[1] 当时的演员不够此调门就不能登台演出，现在看来高得不可思议，调门过高，声音必定极其尖细，没有富余，因而不美。现在的旦角西皮一般都唱E调（啪半调）。
[2] 梅葆玖所言。

并蒂　　　　　　　承露　　　　　　　弄姿　　　　　　　逗花

"斗芳"、"陨霜"、"双翘"、"花态"、"垂丝"、"吐蕊"等[1]。

梅兰芳还从旦角身段中总结和归纳出"坐式"、"立式"、"卧式"、"望式"、"羞式"、"思式"、"指式"、"托物式"、"提物式"、"搬物式"、"抱物式"、"捧物式"12种造型迥异的舞蹈化姿式[2]。他尤其善于选择古装题材，在剧情中穿插各种特色鲜明的舞蹈。如：《嫦娥奔月》中的"花镰舞"和"袖舞"（1915）；《千金一笑》中的"扑萤舞"（1915）；《思凡》、《上元夫人》中的"拂尘舞"（1916、1920）、《黛玉葬花》中的"锄舞"（1916）、《木兰从军》中的"戟舞"（1917）、《天女散花》中的"长绸舞"（1917）、《麻姑献寿》中的"杯盘舞"（1918）、《红线盗盒》中的"单剑舞"（1918）、《霸王别姬》中的"双剑舞"（1922）、《西施》中的"羽舞"和"笛舞"（1923）、《洛神》中的"翠羽舞"（1923）、《廉锦枫》中的"刺蚌舞"（1923）等。其中的主要作品都以"古装歌舞戏"的面貌在访日时公演。访日归来后，又有《太真外传》中的"霓裳舞"（1925—1926）等。这些舞蹈和身段堪称梅兰芳的"京剧舞蹈系列"，是梅派艺术的重要组成部分。因此，笔者认为原来京剧表演中"唱、念、做、打"四功应发展为"唱、念、做、打、舞"五要素。

梅兰芳第一次访日公演时，日本观众的第一印象就是梅兰芳的歌舞剧《天女散花》，其舞蹈的优雅和柔美备受欢迎，是演出场次最多、也是评论最多的一个剧目。他的"古装歌舞戏"在戏曲界是超前的，在观众越来越重视视觉审美的今天，"舞"的要素已越来越显现出它在戏曲中的分量。

(1) 参考齐如山：《梅兰芳艺术一斑》，国剧学会1935年版。梅兰芳手势图出自梅兰芳纪念馆编：《梅兰芳表演艺术图影》，外文出版社2002年第1版。
(2) 同上。

第四，美化了旦角化妆和舞台。

在旦角的化妆、服饰以及舞台灯光、幕布、道具各方面，梅兰芳也都进行了改革。

化妆方面，他改变了旦角贴片子的位置，将又高、又宽、呈方脸型的贴片位置改为贴成鹅蛋脸型。以前的青衣只施淡薄的彩粉，传统青衣干脆不抹胭脂，谓之"清水脸"，梅兰芳借鉴上海冯子和、赵君玉、欧阳予倩以及话剧化妆的特点，将脂粉加浓、眼圈勾重，脸部整体鲜明协调。头饰则参考古代仕女画的装扮，创造了"古装"头饰，改变了原来只用"大头"的单一生硬的扮相，丰富了旦角的面部造型和头部造型。

灯光方面，早在1915年的《嫦娥奔月》中，梅兰芳就使用了追光，这是京剧舞台上第一次尝试追光。1917年，他又在《天女散花》中打出"五色电光"。之后，在《霸王别姬》中，为了表现清明的月色和四面楚歌的凄凉景象，他压暗照明，只用淡蓝色的灯光。这说明梅兰芳早就把灯光当作舞台艺术的组成部分，甚至是一种造型手段。

布景方面，梅兰芳在《天女散花》中已做过云彩的写实化布景，并且尝试运用了平台。到《洛神》一剧，波浪形的写实化布景进一步发展改善，而且在戏曲界第一次运用了大面积的中性平台。布景和平台的使用可以美化戏曲舞台、增强视觉效果，同时对"检场人"加以限制。这些改革使舞台更趋整洁完善，格调焕然一新。这说明梅兰芳虽然是演员出身，但不仅仅重视表演，他追求的是舞台的整体完美。

纵观梅兰芳的艺术成就，最突出的一点就是"美"。不仅外表美，而且唱得美、念得美、做得美、打得美、舞得美，无处不美、无时不美。他在不同的剧目中塑造的各种人物，总体上给人以典雅的美、端庄的美、高贵的美、娇柔的美、庄严的美、俏丽的美、娴静的美、纤弱的美的感觉。正是梅兰芳的"美"征服了日本观众，他在艺术上对美的完美追求，体现了卓越的艺术造诣，笔者认为这是他访日公演成功的根本原因所在。

三、美学因素：
中日相通的戏剧源流和审美理念

中日两国一衣带水，汉唐以来，有将近两千年频繁的文化交往，古典戏剧形态及相应的审美理念十分接近。

由此考察梅兰芳访日公演在日本大受欢迎并引起强烈反响的内在原因，不能不考虑到中日相通的传统戏剧源流和审美观。中日两国共同的文化底蕴使日本具备易于接受中国戏曲的土壤，梅兰芳的表演艺术正符合日本观众的审美理念。

（一）相同的戏剧源流：能

综观日本对梅兰芳民国时期两次访日公演的剧评，除了一致高度评价梅兰芳的"美"以外，另一个突出的特点是：学界普遍认为中国的京剧酷似日本的"能"——尤其表现在"象征主义"（指虚拟化、程式化）方面。吉川操在《中国戏剧的性质和构造》一文中认为中国传统戏剧与日本的"能""不是相似而是相同"，"中国戏剧和'能'的源流也相同"。[1] 丸尾长显在《梅兰芳与秋田露子等》一文中认为"说中国京剧和'能'类似是有道理的，都是非常象征化的艺术"[2]。"戏剧通"福地信世也认为京剧的舞台构造不分幕，表现形式上是歌、舞、剧（指夸张的表演）的综合，和日本的"能"相似。

日本评论界所说的"中国戏剧和'能'的源流相同"，指的是源于中国古代的散乐。

公元7世纪末8世纪初（相当于中国的唐代），散乐传入日本，与当地的民间演艺形式（艺能）渐渐融为一体，转化为"猿乐"。

12、13世纪的平安、镰仓时代（相当于中国的宋元时期），在中国宋代大曲和元代杂剧的影响下，猿乐走向成熟。

(1) 吉川操：《中国戏剧的性质和构造》，《都新闻》1924年10月19—24日连载。
(2) 丸尾长显：《梅兰芳与秋田露子等》，《歌剧》第56号，歌剧发行所，1924年11月。

14、15世纪的室町时代（相当于中国的明代），"能"在猿乐、田乐和其他民间艺能的基础上，加上文学因素，渐渐定型，即"能"和"狂言"。[1]其中的关键人物是室町时代的观阿弥、世阿弥父子，被认为是将"猿乐"、"田乐"、其他艺能以及文学融为一体的"能"的始作俑者，狂言也随之诞生。"能"被称为日本最早的古典戏剧，中国的散乐则是孕育"能"的温床。

最初，"能"的剧本只有短短的三千字左右，舞台也极小。它的完全定型是在17世纪以后（相当于清代），一直延续到今日。

室町幕府时期已基本定型的"能"有贵族化倾向，主要追求古典诗词中闲素典雅的古风，带有人生的感伤情调，甚至空虚、哀怨的情绪。它遵循所谓"主角一人主义"，一出戏只有一个主角，即"仕手（シテ）"。主要配角叫"胁"。间或添加一两个次要人物，但基本上没有多少戏。"能"的演员都是男的，扮演女角须戴假面，而且，只有主角（仕手）用假面，其他配角一般不用。

"能"的演出以歌舞为中心，演员动作非常细腻、洗练。评判演技的标准主要着眼于舞姿、身段、步态和歌唱技巧。在演出"能"的间隙，则穿插"狂言"，相当于欧洲的幕间短喜剧。

在日本中世纪戏剧中，"能"和"狂言"是一对孪生姊妹，各有特点，又相互依存。"能"以唱为主，文辞典雅华丽，"狂言"则用通俗白话；"能"多表现悲剧性的故事；"狂言"只是喜剧性的生活片断；"能"多表现古人古事；"狂言"多反映现实生活；"能"主要歌颂贵族中的英雄将领，"狂言"多嘲弄地主、僧侣；"能"受到武士阶层的青睐，专属贵族官邸，"狂言"则在下层大众之间广为流传。[2]

"能"的表演，动作、台词、舞台美术都限制在很小的范围，演员以简单的身段对应特定的行为，身段动作是程式化的。比如：在狭小的舞台上绕走一圈，表示已走了较长的旅程；面具朝下，用一只手蒙面，意味着哭泣；没有舞台装置，只有扇子等小道具；小巧的舞台时而是原野、时而是大海、时而是宫殿，通过激发观众最大的想象力来创造戏剧性的世界。这种程式化的表演与京剧如出一辙。

(1) 参考王爱民、崔亚南：《日本戏剧概要》，第17页，中国戏剧出版社1982年10月版。
(2) 同上书，第10—29页。

"能"摒弃写实,呈现的是极为抽象化、极端程式化的舞台。简洁的表演形式使其即使在现代也是世界戏剧中程式化最为彻底的古典戏剧之一。在内容方面,其主题更多的是趋向死亡的热情与恋情。尤其是它所表现的禁欲主义,意味着以佛教为媒介的美的价值的转换,其中对主人公他界(死后)的兴趣,源于佛教彼岸(来世)思想的浸透。

力主邀请梅兰芳访日的日本文学家及庭园学家龙居松之助将梅兰芳的京剧演出形式与"能"作了比较:

其一,舞台性质相同。两者的舞台都向观众席突出,观众可以从三面观看。演员都是从舞台正面左右手的出入口(出将、入相)上下场。

其二,舞台设置的性质相同。京剧舞台只在舞台后位的正面挂一幅带有象征性的图案(例如梅兰芳剧团用梅花图案的"守旧"),有的甚至只挂一块单色天幕。这和日本"能"舞台上"镜板"的性质完全相同(在天幕的位置放置一块画有松树的壁板)。也就是说,整出戏从头到尾都是一个舞台背景,不用写实布景。

其三,主演独唱的形式酷似。京剧的"听戏"时代,"唱"为首位,剧本方面不像西方戏剧那么严谨,有的甚至只有个大概,因演员而异。因此与其说是西方概念上的戏剧,不如说接近于歌剧,这方面也和日本的能乐近似。龙居松之助说:"京剧的剧本酷似日本的'谣曲',而且许多场面都是舞台上一个角色作吟诗般的独唱,其他演员无所事事地站着,无所配合,这一点和日本的能乐酷似。"[1]

其四,丑行的作用类似。京剧对丑行的巧妙运用和日本能乐[2]中幕间滑稽剧("狂言")的作用类似,其串场和承上启下的作用也一致。

其五,京剧的砌末与能乐更相像。龙居松之助说:"可以说完全和能乐的舞台道具一样。"[3] 确实,京剧舞台不用幕这一点和能乐是一致的,中小道具的使用如城墙、桥、轿等砌末和日本的"能"也非常相似。在毫无装置

[1] 龙居枯山(即龙居松之助):《中国戏剧和能乐》,《谣曲届》第9卷第4号,第50页,丸冈出版社1918年10月版。
[2] "能乐"是"能"和"狂言"的总称。
[3] 龙居枯山(即龙居松之助):《中国戏剧和能乐》,《谣曲届》第9卷第4号,第50页,丸冈出版社1918年10月版。

的舞台上，演员从通往舞台的桥廊走入前台，进入剧情；结束时又通过桥廊迅速走入后台。这一点对习惯于西方戏剧的外国观众来说可能不习惯，但是正因为不用幕，所以演员随身携带小道具，以上下场的方式流水般地叙述剧情，这方面"能"与京剧出将、入相的上下场手法异曲同工。

由此可见，日本剧评家从演出形态的角度认为梅兰芳所带来的京剧"酷似"日本的"能"。二者作为古典戏剧和传统戏剧的共性，能够使日本观众在观赏京剧时产生文化的亲近感和认同感。

进一步探究其中的深层原因，不妨分析一下"能"所蕴含的美学理念。

（二）相通的审美理念："花"与"幽玄"

日本学界普遍认为，"能"的美学理念以及审美标准的确立者是这一戏剧形态的集大成者世阿弥（实名为观世三郎元清，1363？—1443？）。此前，关于日本中世纪古典戏剧艺术的理论流传下来的极少。除了歌论以外，世阿弥的传世名著《风姿花传》是唯一涉及"能"艺术的最古老的论著。[1]

世阿弥是14世纪室町幕府时期的"能"演员，他既体味过"能"演员在社会上的卑贱，又与武士贵族阶层有很深的接触。[2] 他认为，研究"好"与"美"的要害，首先在于抓住观众的心。为了生存，世阿弥苦苦思索如何用演技去讨得贵族的欢心，这关系到"能"演员的生机和命运。《风姿花传》是世阿弥继承其父、"能"的创始人观阿弥的遗训而撰写的，它不仅是"能"的艺术理论的总结，也涉及所有日本古典戏剧的表演理论，是衡量日本传统艺术美的标准尺度和法则。

[1] 全书由七编构成，第一至第三编于1400年、第四和第五编于1402年、第六和第七编于1412年完成。《风姿花传》是"能"的传家秘传，最初并未公布于世，直至1909年（明治四十二年）才由吉田东伍博士发表了《世阿弥十六部集》。

[2] 世阿弥的父亲观阿弥是"能"的演员和剧作家。世阿弥童年就开始舞台生涯，20多岁已是著名的"能"演员。14世纪当时，"能"演员的身份极其低下，观、世父子受到执政者、武士的最高权威足利义满将军（1368—1394年在位）的宠爱，不单由于世阿弥的"能"和出色的"连歌"才能，更主要的原因是其俊貌抓住了将军的心。义满和世阿弥之间的关系超越了资助者和艺术家的私密关系。义满死后，继位的义持将军（1394—1423年在位）开始疏远世阿弥。义教将军（1429—1441年）在位时，"能"遭到冷遇，世阿弥于1434年被赶出京城，流放佐渡。79岁获释回到京都，81岁死于京都。

这部论著的关键在于"花"和"幽玄"的美学观念。从"花"和"幽玄",既能可以到"能"在舞台上体现"美"的具体方法,也可以理解日本人对传统艺术之"美"的意识的深层探求。

1. "花"

在世阿弥的能乐理论中,从最早的《风姿花传》(1412)到最后的《去来花》(1433)之间,包括《花镜》(1424)、《拾玉得花》(1428)等等,书名中含"花"字的就有六种。这说明世阿弥对"花"的重视程度以及在探究"花"方面所下的功夫。

《风姿花传》别名为《花传书》,其中最重要的词语也是"花"。日本古典戏剧中对"花"的概念有多种解释,界定含糊暧昧,没有明确的定义。细品《风姿花传》,笔者认为这部论著所谓的"花",是指演员在舞台上的光彩、风姿、艺术魅力。

世阿弥认为懂得了"花",便究明了"能"的秘诀。作为舞台艺术的"能"的"花",如同自然界的花开花落,择时展现风姿。"花"不会长久,有时只是昙花一现。永久保持"花"的魅力,成为永不凋谢的"花",是"能"的演员所追求的。这一点所有的艺术样式都相同。

在《风姿花传》第三编的《问答》中,世阿弥指出:"花是心,种是艺。"[1]此处所说的"心",笔者认为是指演员若想在舞台上有光彩、风姿和艺术魅力,就必须有永不懈怠、无止境地追求的恒心、决心、悟性;"种",指花的基础,即技艺、表现手段。"花是心,种是艺",旨在强调"能"的演员要竭尽全力地钻研,积累多方面的技艺和素养,不断磨练,掌握使观众惊叹的绝技,在舞台上发放光彩,这就是魅力,就是"花",需要演员有全身心奉献给"能"的精神和恒心。世阿弥说:

> 所谓"花",没有特别的意思,只要竭尽全力去掌握诸多的剧目、磨练精湛的技艺,懂得如何给观众带来珍奇感,这就是"花"。提出"花是心,种是艺"就是指此而言。[2]

[1] 世阿弥:《现代语 风姿花传》,水野聪译,第54页,PHP研究所2005年2月版。
[2] 同上书,第87页。

他又说：

> 在人们心中感到珍奇时，也就感到了新奇有趣。花、新奇、珍奇，三者是同样的感受。[1]

这里的"新奇"，有新鲜、有趣、愉快的含义。感受"珍奇"、"新奇"的是观众，观众的身份、年龄、性别不同，对珍奇、新奇的感受自然也不同。这里的"花"表面看来似乎并非指特定的演技，而是指观众"特定的反映"[2]，其实，"特定的反映"是指使观众感受到新奇和珍奇，世阿弥表示二者是一致的。因此笔者认为，实质上它明示演员要掌握综合的本领，要具有深厚的艺术造诣，使观众能感受到"花"的艺术魅力。如此看来，"花"的含义就明确了，它指的是"能"演员掌握了卓越绝伦的技艺后的艺术风姿、艺术光彩和艺术魅力，包含从演技到文化教养、人生阅历、舞台经验等各方面的艺术素养。

第七编中说："不常驻的便是花,也就是'能'"；"一味选择时间的就是花"。它意味着演员在舞台上的艺术魅力中，最光彩的点是瞬间的、稍纵即逝的，是择时的。也就是说，"花"不是持久的，不是演员主观上能控制的，只有经过长期刻苦的修行磨练，功夫到家，万事俱备，各方面修养达到最高境界，才能自然地冒出火花、放出光彩，这就是"能"。实际上，不仅仅是"能"，京剧艺术也是与此共通的。

世阿弥的这一观点寓意深刻，通过自然界"花"的比喻，对看似抽象、抓不住摸不着的"艺术魅力"一语道破。从演员层面讲，因年龄、角色、功夫、理解的不同，甚至健康状况的不同，都会产生不同的舞台效果，给观众不同的感受；从观众层面讲，年龄、性别、职业、层次的差异，也会导致产生不同的感受。只有观演双方都处在最佳状态，"心气"契合，才能产生共鸣，才能出现或感受到"花"。因此，演员要想永远保持"花"的魅力，就要永无止境地执著追求，甚至奉献毕生精力。

世阿弥又说："秘而不传即是花。"具体含义可以理解为对于作为竞争

[1] 世阿弥：《现代语 风姿花传》，水野聪译，第87页，PHP研究所2005年2月版。
[2] 日本著名评论家加藤周一认为，从世阿弥的身世背景来，其特定的"花"应该指观众的感受，而非特指演员的演技。

对手的演员及观众,倘若隐藏缔造艺术魅力("花")的手段和功夫,则效果更佳。这一名句至今在日本仍被用于商业性的广告语或杂志标题。其含义不在于"花"的美学价值,而在于"花"要有把握观众心理的本领。世阿弥指出:

> 能具备给人们意想不到的感动的策略才是花。[1]

这从另一侧面强调了观众感受的"珍奇、罕见"。因为特有的秘密一旦泄露,感受就会削弱,观众的期待就无所谓"珍奇、罕见"了。一般认为,演技是"花"的关键。由此看来,"花"是演员在舞台上能引起观众感动的艺术魅力,除了后天的不懈努力外,也包含演员个人的天赋、素质。[2]

2. "幽玄"

另一个区别于"花"的概念是幽玄,这是从汉语中借用的词汇,同样是衡量"能"的美学标准和美学境界。

世阿弥对于"幽玄"也有多种说法,没有明确的定义。《风姿花传》的第三编称:

> 看他演什么都不觉得弱,这是强势(功夫到家)的演员。还有的演员演什么都让人感觉优雅华丽,这便是幽玄。[3]

从这句话分析,"幽玄"的意思为与"强势"相对照的"优雅、华丽"。如果说功夫到家只是匠气的"技",那么"幽玄"便已上升到格调高雅的"艺"。正如中国京剧界常说的,一味耍弄匠气的"技"不过是"洒狗血",更高的表演境界应该是"精、气、神、韵"。

在第六编《花修》中,世阿弥用一系列"华丽、柔和、优雅、娴静(恬静)、典雅"的具体例子来诠释"幽玄":

> 角色中皇帝的妃子、后宫的女官,以及艺妓、美女、美男,草木

[1] 世阿弥:《现代语 风姿花传》,水野聪译,第96页,PHP研究所2005年2月版。
[2] 在日本有学者认为世阿弥所谓"花"与其说是指演员所具备的艺术魅力,不如说是指观众的感受。笔者并不认同。
[3] 世阿弥:《现代语 风姿花传》,水野聪译,第50页,PHP研究所2005年2月版。

中的花类,这些人和物的外形姿态是幽玄的。[1]

如果扮演老尼姑、老太太、老僧,绝不可激烈地狂怒,也不可用幽玄的风格来表演粗暴粗野的人物,否则就根本不是真正的"能"。[2]

本来很强硬、很强暴的人物,倘若演成幽玄风格的人物,便不成为真实模仿,也不是真正的幽玄。[3]

那么,所谓"幽玄"是一种含蓄的美,意味着与强、硬相对的柔和、优雅、华丽,与粗暴、激烈相对的娴静、典雅。总之,"幽玄"是一种美的理念。

"幽玄"支配着日本中世纪的"美"的意识,也用于和歌中。但是,"能"的"幽玄"理念又与一般"幽玄美"的概念不完全相同。世阿弥用十多年的时间(1400—1412)完成《风姿花传》,而他关于"幽玄"概念的界定也是不断丰富、不断发展的。他认识到,由于时代的不同,观众对于"幽玄"的要求也不尽相同。[4]

他认为,"从十二、十三岁开始"的"变声期前的少年,演什么都是幽玄的",在这里,他赞赏变声期前的清纯美。在《问答》篇中,他又有"年龄之花、声音之花、幽玄之花"的说法,意味着美的魅力是多方面的:不同年龄层的艺术魅力、音色的艺术魅力、优雅的艺术魅力;也可理解为不同的年龄阶段有着不同的魅力:外表容貌形体的魅力、自然或艺术化声音的魅力、逐渐发展成熟后所具有的内在韵味的魅力。可见,"幽玄"观照的面很宽,从外在的容姿、身段动作的视觉美,到台词、嗓音、包括音乐的听觉美,最后是内在的整体的品格美。由此,成为"能"表演艺术的美的标准和境界。

世阿弥同样重视对现实生活中人和事的模仿,称之为"物真似"。这也是借用汉语创造的概念。他认为,艺术家不能离开模仿对象去追求抽象的美,也就是不能离开"物真似"而单纯追求"幽玄"。在《风姿花传》第二编和第六编中,他明确表示:

[1] 世阿弥:《现代语 风姿花传》,水野聪译,第79—80页,PHP研究所2005年2月版。
[2] 同上书,第76页。
[3] 同上书,第79页。
[4] 同上书,第80页。

> 完全彻底、分毫不差地模仿是模仿的本质。[1]
>
> 能出色地模仿艺妓、美男子，幽玄便自然而出。[2]

他认为，模仿表演要以"美"为中心。所谓"出色地模仿"，不仅形似，还要神似。能够成功地模仿优美的人物，便自然达到"幽玄"。他举例说：如果扮演鬼只是让人感到强烈、惊人，那就不美。

> 惊人和有情趣只是一纸之隔。把鬼演得很有趣味的演员是极其出色的。
>
> 能成功地扮演鬼的演员如同在大岩石上盛开的花朵。[3]

也就是说，在"能"的表演中，即使扮鬼，只要演得有情趣，也是美的。

世阿弥始终认为，"能"以观众为根基。因此，演员应该顺应观众的审美要求而有所变化，"幽玄"的概念也会随时代发展而变化。关于这一点，他说：

> 须知，无论怎样，"能"是以观众为本的。对于要求"幽玄"的观众，要以不同时代的审美情趣为根据。即使是刚强的角色，也要稍稍偏离模仿的本意，偏重"幽玄"的表演风格。[4]

世阿弥的"幽玄"是"能"艺术的美的理念和美的境界，早已成为评价"能"的美学基准。这一观念继承和发展了日本平安时代以来的理想，是室町时代主要的美学概念。作为下层社会的演员，世阿弥在室町时代为了生存，只能努力接近将军等上层贵族，适应他们的审美情趣。在这样的背景下，原本属于大众观赏的表演艺术势必顺应贵族风格的典雅、娴静、优美。他所创作的"能"作品，从题材到形式，追求的也是平安时代的文学风格。因此，世阿弥关于"美"的概念和理论延续了平安时代上层贵族的美学理想。

(1) 世阿弥：《现代语 风姿花传》，水野聪译，第21页，PHP研究所2005年2月版。
(2) 同上书，第80页。
(3) 同上书，第31—32页。
(4) 同上书，第80页。

总之，15世纪世阿弥确立的"能"的美的理念——"花"与"幽玄"浸透了日本的古典剧坛，至今仍然是观众审视、评论传统艺术的依据和审美标尺。"花"，指"能"演员在掌握卓越技艺基础上的美仑美奂的艺术魅力、光彩、风姿，使观众感受到珍奇和有趣；"幽玄"，指典雅、优美、娴静的艺术韵味，是"能"艺术品格美的最高境界。

中国京剧和日本"能"的发展背景截然不同。年轻的梅兰芳或许并不了解日本中世纪平安时代、室町时代的"能"的艺术，在他访日时的大正时代，日本民众的生活观念和理想与平安时代也相距甚远。但是，作为古典戏剧和传统艺术的"能"在长年的积累下，其审美观念和审美标准早已在民众心中根深蒂固，成为欣赏习惯。在观赏梅兰芳的舞台表演时，观众和评论者自觉或不自觉地会以"能"为参照物，用"花"、"幽玄"的审美标准来评价梅兰芳。

日本媒体和文坛评论梅兰芳之"美"，如同"品头论足"地"赏花"。有如下一些代表性的语言可以说明观众和评论者内在的"花"与"幽玄"的美学观念：

> 场景发生了变化后，扮演黛玉的梅兰芳从左测上场门华丽夺目的帷幕中恬静地露出了容姿。"哇，真美啊！"前排的年轻女子禁不住再次发出感叹之声。[1]
>
> 气度高雅、端庄神圣，确确实实不得不使观众为之神迷魂飞。[2]
>
> 品味高雅、美丽动人的魅力，越品尝越令人尊敬。[3]
>
> 他的眼睛价值千两。[4]
>
> 事实上梅兰芳的戏不仅仅满足了我的好奇心，而且还给了我无法言表的艺术美感。[5]
>
> 从"美"的角度来说的话，我从未看过这么美的戏。[6]
>
> 梅兰芳的容姿、舞姿的娇艳之特色，无论对中国戏剧懂与不懂的

[1] 南部修太郎：《梅兰芳之〈黛玉葬花〉》，《新演艺》第9卷第12号，玄文社，1924年12月。
[2] 落叶庵：《观梅兰芳剧》，《品梅记》，第103页，汇文堂书店1919年9月版。
[3] 山村耕作：《改造后的帝剧》，《新演艺》第9卷第11号，玄文社，1924年11月。
[4] 久保天随：《梅兰芳的天女散花（下）》，《东京朝日新闻》1919年5月7日。
[5] 久米正雄：《丽人梅兰芳》，《东京日日新闻》1919年5月19日。
[6] 同上。

我国观众，其灵魂全都被夺走。(1)

尽管国人对京剧程式有很多看不懂听不懂的地方，但梅兰芳的艺术达到了即使只看过一次的观众也都会成为其崇拜者的程度。(2)

娇艳的容貌、温柔的姿态，楚楚动人，如同水仙般纯洁、纤弱的台步，眼神表现出的缠绵情意，委实令人心醉神迷。(3)

梅兰芳的台步、手势，所有瞬间都充满魅力，剧中人边演边唱，加上音乐伴奏，犹如金珠银玉悠然鸣响，余韵震撼观众心弦。(4)

《麻姑献寿》作为祝贺剧目，仅仅是品味高、姿态美的戏，但就是这样，梅兰芳的优雅的姿态和节奏紧凑的节奏感，是那么的气质高雅，且听着伴有优美旋律的唱腔，宛如游弋在鲜花盛开、鸟儿欢唱的温馨的世外桃源中一般，感到无限的快乐。(5)

如同水仙般的清纯。纤弱的台步，不一会儿，当红唇启齿，缓慢流畅的旋律漂浮在剧场空间时，我们的灵魂顿时漂荡到诗的国土。(6)

容姿美、声音美，加之服装也极为漂亮，就这些就足以悦人耳目了。最关键的是舞蹈又如何呢？总体轻盈美妙极其精致。(7)

音质、音量都确实非常美妙，这是天赋加锻炼的结果，始终一贯的酣畅且与伴奏配合得严丝合缝，给听者带来悦耳的美感和感染力。(8)

(《天女散花》)已经不止于体现了古老的中华文明这个层面，应该说它是能给任何人以美的精神享受的卓越艺术。(9)

梅兰芳有着日本演员身上所没有的无穷魅力。(10)

梅兰芳的妙味是日本的舞蹈、戏剧中所根本品尝不到的。(11)

(1) 不痴不慧生：《关于梅兰芳》，《品梅记》，第61页，汇文堂书店1919年9月版。

(2) 同上。

(3) 冈崎文夫：《观梅剧记》，《品梅记》，第34页，汇文堂书店1919年9月版。

(4) (无作者署名)"借问公卿诸君，您听得懂莺的语言吗？——被梅兰芳所倾倒的二千名观众"，《大阪朝日新闻神户附录》1919年5月25日。

(5) 内蝶二：《叫座的梅兰芳》，《万朝报》1924年10月29日夕刊。

(6) 冈崎文夫：《观梅剧记》，《品梅记》，第32页，汇文堂书店1919年9月版。

(7) 久保天随：《梅兰芳的天女散花（下）》，《东京朝日新闻》1919年5月7日。

(8) 《观看中国戏剧》，《品梅记》，第87—88页，汇文堂书店1919年9月版。

(9) 冈崎文夫：《观梅剧记》，《品梅记》，第35页，汇文堂书店1919年9月版。

(10) 洪羊盦：《梅剧一见记》，《品梅记》，第119页，汇文堂书店1919年9月版。

(11) 同上书，第122页。

我国男旦为什么远没有中国的男旦那么美呢！(1)

其肩、腰、脚的动作中韵味十足，有着日本男旦所无法模仿的妙趣。(2)

第一次理解了女性的美和艺术的美。(3)

我别无它言，只能说太理想了！(4)

看后我惊呆了！(5)

叹服梅兰芳的神技。"(6)

奇迹。(7)

……

梅兰芳的表演具有强烈的艺术魅力，风姿绰约，光彩照人，其浓郁的东方韵味很符合"花"之美；其典雅、娴静、优美、大方的台风及艺术品格很符合日本观众心目中的"幽玄"美。尽管日本观众不懂中国语言，但他们都能不约而同地感受到梅兰芳的艺术魅力：有的赞赏其外表的"容姿"美、"娇艳"美，有的赞赏其唱、念、做、舞的"神技"美、"品味"美。在日本，外在的仪表之美、技艺之美，以及内在的韵味之美，是能乐演员的极致境界，可遇而不可求。梅兰芳既有"花"，又有"幽玄"的韵味，因此在日本观众中产生了强烈的共鸣。

进一步思考，14世纪末成熟的日本最早的古典戏剧"能"，具有镰仓时代、室町时代的文化背景。它不但与中国明代士大夫阶层耽于安乐、隐逸、奢华、享受的追求异曲同工，而且与中国佛教禅宗的人生理念有着共同的哲学根基。

日本自镰仓时代末期到室町时代末期的一个多世纪里，国民饱受战乱和生灵涂炭的灾难，生活艰难，人心不安，末世思想与无常思想泛滥，形成了

(1) 豹轩陈人：《观梅杂记》，《品梅记》，第67页，汇文堂书店1919年9月版。
(2)《在帝国剧场初次上阵的梅兰芳——柔美的手势、奇妙的声音，观众席中名流汇聚》，见《东京日日新闻》1919年5月3日。
(3) 冈崎文夫：《观梅剧记》，《品梅记》，第35页，汇文堂书店1919年9月版。
(4) 落叶庵：《观梅兰芳剧》，《品梅记》，第102页，汇文堂书店1919年9月版。
(5) 同上书，第100页。
(6) 洪羊盦：《梅剧一见记》，《品梅记》，第123页，汇文堂书店1919年9月版。
(7) 如舟：《梅剧杂感》，《品梅记》，第28页，汇文堂书店1919年9月版。

悲观厌世的时代思潮。

中国自唐宋以来逐步兴起的佛教禅宗，区别于"贵族宗教"的繁琐法会和经典教理的研读，简便易行。这一宗教流派只要"内观坐禅"便能"顿悟"，容易满足战争中崛起的武士阶级和饱受战乱之苦的民众的内心欲求。镰仓将军按照中国南宋禅宗的模式，在镰仓建成"五山"，在提倡中国宋明儒学（即"新儒学"）的"五山文化"的同时，以"新佛教"的禅宗代替"贵族佛教"的地位。[1]这是中国思想文化东传日本的新的历史时期。禅宗思想否定一切"旧有"获得"新有"的哲理、"坐禅悟道"的精神，很快浸润于日本社会。其影响超越宗教领域，波及整个社会的文化生活，包括文学、艺术、思想等各个领域。正如日本著名文学家、批评家加藤周一所说：

> 不是禅宗影响了室町时代的文化，而是禅宗成了室町时代的文化。[2]

这一时期日本的审美意识已禅宗化，人们的审美观从古代质朴的"真实"、"物哀"，转向强调"幽玄"、"空寂"、"枯淡"、"恬静"和"古雅"、"闲寂"、"幽雅"。禅宗文化的审美观渗透到精神领域和艺术文化的各个方面，因此以"悲哀"、"寂静"为基调的枯淡、朴素、孤寂美成为主流。它与禅宗的"悟道"精神有着紧密的联系，具有浓厚的精神主义、神秘主义色彩。

室町时代"幽玄"、"空寂"的审美意识在传统戏剧的"能乐"中尤为突出。这是能乐、谣曲的创始人观阿弥和世阿弥父子"幽玄"观念的理论依据。"幽玄"是被称为"能乐鼻祖"的观阿弥提出的，这一理念不同于一般"幽玄美"的概念，带有"玄"学的形而上的理论色彩。观阿弥将"美"划分为若干品位，强调"高雅"是"优艳"，明确界定"幽玄"属于"优艳"的"无上风体"；此外还有"余艳"属于"上位美"；"花"则指演员的光彩、魅力，是"能"的艺术生命。"花"是需要用"心"修行的，只有用心修行，才能修得"花"。而且，演员必须掌握"上花"到"下三品位"的各类角色，只有精益求精地修炼，才能获得"花"的光彩和魅力，进而达到"幽玄"的最

(1)参考严绍璗、源了圆:《中日文化交流史大系（3）思想卷》，浙江人民出版社1996年12月版。
(2)加藤周一:《日本书学史序说（上）》，第369页，筑摩书房1999年4月版。

高境界。[1]

世阿弥集表演、理论、创作于一身，他继承和发展了其父观阿弥"幽玄"即"优艳"的理论，提出了以典雅、娴静、优美为境界的"幽玄"论。由此，确立了能乐艺术的理想境界和审美标准。

总之，观阿弥首倡、世阿弥确立的"能"的审美理念，不同于一般以"幽玄"为中心的"空寂"的审美意识。观阿弥以"幽玄"为"能"艺术的最高境界和审美理念，加入了"闲寂"的禅宗文化精神，认为"能"只有达到"幽玄"的境界，才能游刃有余地进入"余情余韵"之境地。世阿弥进一步发展了其父观阿弥的"幽玄"、"花"之审美理念，而这一理念一直延续到今天的能乐界和美学界。因此，从文化源流上说，"能"的审美理念和中国的佛教禅宗文化有共同的文化底蕴，这也是梅兰芳的"美"能够得到日本观众接受并赞赏的基础和土壤。

（三）相似的表现形式：歌舞伎中的男旦

歌舞伎也属于日本古典戏剧，它成熟于17世纪初（江户时代），相当于中国的明代后期，到现在已有四百多年历史。尽管它的成熟要比"能"晚二百年，但是剧本的题材内容更为丰富，演出体制、角色分工、表演技巧、音乐配置乃至服饰、化妆、道具等方面与中国明清时期的戏曲更为接近。

歌舞伎是歌、舞、剧的集大成者，既有"能"的趣味，又有民谣和人形琉璃的情趣，还有曲艺、轻捷杂技的要素。在表现形式上，歌舞伎高度程式化，它的男旦体制和表演特性、折子戏的演出方式、注重演员的演技、"亮相"的动静对比以及行当、脸谱等等，在总体上与京剧更为相似。这也是日本观众能够接受和欣赏京剧的基础。

梅兰芳与日本歌舞伎演员同台演出，互相比较、互相学习交流之处很多，他两次访日也确实观摩了日本歌舞伎。当时，日本受到西方戏剧的影响，"新派剧"已经兴起，作为古典戏剧的歌舞伎，在题材、程式化表演、布景、道

(1) 参考叶渭渠：《日本文化史》，广西师范大学出版社2005年8月版。

具、化妆等各方面正在探索与改革，这些必定对梅兰芳的京剧改革多有启示，这是中日戏剧交流的切实成果。至于媒体报道和文坛剧评，更多地表现为对梅兰芳表演艺术的赞赏以及对帝国剧场同台演出的歌舞伎演员的批评。同时，对作为古典戏剧的京剧使用写实布景以及音乐、伴奏、假声等也委婉地提出了批评意见（见前）。这些问题另作讨论。

关于梅兰芳在日本受欢迎的审美因素，有一点不可忽略，就是歌舞伎的男旦。

如前所述，"能"是"主角一人主义"，一出戏只有一个男演员为主角，男演员用假面装扮。即使需要添加一两个次要人物，也都是男演员。而且，只有主角用假面，其他配角一般不用。歌舞伎则不然。歌舞伎的创始以17世纪初在"出云"这个地方以巫女阿国女性舞蹈艺能为代表。当时是女扮男、男扮女，观众主要看男女姿色，不重视表演技艺。因为以女性为主，所以称"女性歌舞伎"。在"女性歌舞伎"盛行的同时，有男性青少年组成了"若众歌舞伎"，又称"美少年歌舞伎"。他们为了投世俗所好，男扮女装，专演妓女与嫖客的一些故事。随即，在京都和大阪等地也出现了不少"若众歌舞伎"。因为有碍社会风俗，1629年（宽永六年），"女性歌舞伎"被禁止，"若众歌舞伎"盛行，但在1652年（庆安五年）也被取缔。[1]

"若众歌舞伎"虽然在日本只存在二十多年，但是作为主演的青年男演员受到"能"、"舞狂言"和"女性歌舞伎"的影响，男扮女装，发展了女性歌舞的要素。其表演艺术与女性歌舞伎没有多大差别，只是吸收了轻捷的杂技，代表性演员有猿若勘三郎、玉川千之丞、右近源左卫门等。

随后出现的是"野郎歌舞伎"。所谓"野郎"，就是从事表演的优伶必须剃去前发，将后面的头发梳成一个向上的发髻，叫"野郎头"，以示是下层百姓。"野郎歌舞伎"不再单纯卖弄姿色，开始专心练习技艺，走向严肃的戏剧。男扮女装的许多"若众歌舞伎"演员继续活跃在"野郎歌舞伎"中，即男旦。

中国京剧以梅兰芳为代表的男旦表演艺术，在体现外在和内在的女性美方面，与日本歌舞伎中的男旦有共性的一面。在比较中，日本观众更为赞赏

[1] 参考王爱民、崔亚南：《日本戏剧概要》，第48—49页，中国戏剧出版社1982年10月版。

梅兰芳既华丽又不失典雅娴静的"男旦美",甚至认为日本能乐、歌舞伎中的男旦与梅兰芳没法比。

前引池田大伍在剧评中称梅兰芳的扮相是"'若众歌舞伎'中极受欢迎的美貌型",其实不尽如此。在日本元禄时代(1688—1704),歌舞伎表演艺术家中有位男旦叫芳泽阿亚美(初代,又称菖蒲草,1673—1729),曾经活跃在京都等地,表演风格写实、自然,尤其擅长于表演艺妓和悲剧,被称为首屈一指、"日本无双"的男旦。阿亚美因卓越地完善了男旦表演艺术而名垂历史。(1) 青年梅兰芳不仅外表类似被称作"美少年"的"若众歌舞伎",更与阿亚美(菖蒲草)在关于男旦的论著中所谈的男旦之美契合。阿亚美认为,男旦外形丰满,具有"风韵、妩媚之魅力",是"可爱之美"。在表演艺术方面,梅兰芳更具有歌舞伎男旦所追求的"倾城艺妓"的"柔美、可爱、大方、典雅"的演技美。(2)

正因为青年梅兰芳的"美"与歌舞伎男旦的艺术美相契合,也符合"能"的"花"与"幽玄"的审美理念,因此日本观众叹为观止,甚至认为梅兰芳的"男旦美"超越了日本的歌舞伎演员。这也是梅兰芳访日公演成功的内在原因之一。

值得思考的是,无论是"能"还是"歌舞伎"或是"男旦",都属于日本古典戏剧范畴。其中所涉及的"美"的理念和审美准则属于数百年前封建时代传承下来的意识形态。在梅兰芳访日的上世纪初,中日两国均处于社会大动荡、大变革的历史时期,不仅东西方文化碰撞,传统文化与时代文化也正在发生碰撞,包括既有传承又有变革的审美观念。以现代观念来观照"美"的标准,显然已大相径庭。正如古代服饰与现代装束,审美情趣截然不同。但是,在全球化、民族化、现代化、本土化多元并存的文化形势下,在国家

(1) 芳泽阿亚美对于后世歌舞伎中的男旦影响较大。其谈艺录收录在《演员论语》中的《阿亚美草》。作为专门著述,《演员论语》于1776年(安永五年)刊行,至今没有超越此书的歌舞伎演员论著。特别是其中的《阿亚美草》,被称为世界独特的关于男旦素养、男旦须知的男旦演员论。《阿亚美草》单行本刊行于1771年(明和八年)。

(2) 参考福冈弥五四郎述:《阿亚美草》,见守随宪治《演员论语》,第33—34、39页,东京大学出版社1954年11月版。另外,据日本大学艺术系原一平教授说,从外貌到艺术,梅兰芳都酷似同时代的著名歌舞伎表演艺术家尾上菊五郎(六世,1885—1949)。六世菊五郎促进了歌舞伎的近代化,是梅兰芳访日时最有影响的歌舞伎表演艺术家。

和民族间求同存异、和谐发展的大趋势下，民国时期梅兰芳访日成功的经验对于当今国际文化艺术交流是有积极的启示意义和借鉴作用的。

结语

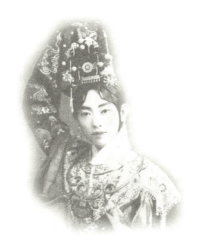

与日本媒体相比，民国时期，中国国内报刊媒介对梅兰芳两次访日虽有报道，却几乎没有什么积极的评论和分析，第二次更为稀少。

当时的报道可分为两大类：一类是简单客观地报道梅兰芳的访日行程、行踪以及在日本公演的情况；另一类是转载日方的评论。除了上文已引的资料外，一般性的报道如：

《梅兰芳出足风头》：1919年4月30日《新闻报》"趣闻·外埠"栏。该文旨在报道梅兰芳到达东京车站时的欢迎场面："梅郎东渡业于二十五日晚八时半安抵东京，当时南满铁道会社理事龙居氏及朝野名士数百人并中国留学生纷纷到车站欢迎。人数众多，途为之塞。梅郎与欢迎者略一款洽后，即乘自动车入帝国旅馆。同行者均甚健康不觉疲劳，且闻欢迎人中尚有女优多人。是夜东京车站几如战场，可谓盛矣。"

《日人口中之梅兰芳》：1919年5月2日《新闻报》"趣闻·国外"栏。该文转载《上海日报》4月30日消息，称：中国公使馆欢迎晚宴上，邀请者大仓男爵演说时说，此次梅兰芳赴日"无关政治"，"极赞梅为剧界之天才"等。

《经过大阪之梅兰芳》：1919年5月2日《民国日报》第八版"社会新语"栏报道。

《梅兰芳游日及归国之行程，归期在月底》：1919年5月5日《时报》报道。

《记东京之梅兰芳，了不得了》：1919年5月5日《时报》报道。该文标明"君默自东京寄"，主要报道梅兰芳到达东京车站时受欢迎以及东京男女争相观剧的盛况。

另一类转载日本评论，如：

1919年5月7日的《民国日报》第八版"社会新语"栏的"梅花消息"（空谷山人通信），转载了日本《时事新报》、《朝日新闻》、《日日新闻》、《国民新闻》、《读卖新闻》对梅兰芳的评论。

1919年5月12日《新闻报》第一版"趣闻·国外"栏，转载了日本媒体两《梅郎演剧之展期》。

1919年5月20日《新闻报》"趣闻·国外"栏以《日人对梅郎之指摘》为题，转载了日本《东京日日新闻》和《读卖新闻》对梅兰芳的剧评。

1919年5月27日《新闻报》"趣闻·国外"栏，刊载《日人对于梅郎之剧评》等。

除了一般性的报道和转载外，中国报刊的正面评论很少，极少数媒体甚至戴着有色眼镜，发表了与事实相悖的带有诽谤性的低俗报道。如1919年5月21日《晨报》第七版"学通寄稿"的《东京短简，梅花消息》一文称：

梅伶此次东来，日本人方面欢迎之者，与其谓为仰慕艺术，无宁谓为仰慕颜色。换言之，即非艺的欢迎，乃色的欢迎也。

除仰慕颜色冒充内行之一班假名士外，可谓无个知者。

梅今次东渡，亦未必专为要誉而来，则日本人之毁誉，尽可不必介怀，何苦强不知者以为知。

据前文第三章中所引日方评论可见，如此报道无论出于何种目的，显然是不符合历史事实的。

20世纪，中国社会和国际社会经历了大动荡、大改组，发生了翻天覆地的变化。以当代全球化的视角看待国际间的文化交流，尽管依然存在着种种不平衡与不和谐，但和平、民主、平等、友谊以及共同发展，已成为国际社会文化交流的主流倾向——四年一届的国际奥林匹克运动会便是标志。

历史地看，民国初期梅兰芳两次访日公演无疑是中国文化界和国际文化界的一个重要事件。将近一个世纪过去了，经过历史的沉淀，不少历史事件已经解密，人们可以更加客观、冷静地理解历史。民国初期梅兰芳的访日，涉及当时中日两国人民的文化交往，其历史价值和历史意义值得深入研究。

民国初期，清王朝被彻底推翻未久，中国社会处于剧烈的动荡之中。报刊媒体初起，文化领域里新老观念并存，造成各种迷雾。戏曲理论界除了王国维的仅限于宋元时期的史论以外，几无系统的艺术理论。鉴于此，故而有必要在把握民国初期历史文化背景的同时，查索此行的对象国日本的相关资料。"知己知彼"，方能得出比较客观、科学、全面的结论。

本书在整体上以厘清和把握基本历史事实为前提，用当代的视角分析此行的社会背景、来龙去脉、具体行程、公演剧目、相关活动、公众反响，以及业界与专家评论。同时，通过对梅兰芳的艺术造诣、日本传统戏剧的美学理论、日本观众的审美特征等观照，具体剖析民国初期梅兰芳访日成功的内在因素。

应当指出，梅兰芳两次访日公演虽有日本要人观摩和参与，但是其根本性质属于民间的商业性行为，既非政府交往，又非学术访问。加上当时日本观众对京剧的理解比较浅显，传统学界重文本不重场上，因此，媒体的报道和评论往往停留在直观的表层。但是，这是中国京剧第一次走出国门面对异域观众的良好的起步和开端。本书通过系统的梳理，也希望能给学界的深入研究留下可资借鉴的历史性资料。

本书的结论主要有以下几个方面：

首先，民国时期中国京剧走出国门势在必然。

孙中山等一批志士仁人经过不懈的努力，推翻了清王朝，于1912年成

立了不同于以往君主王朝的中华民国。孙中山主张"天下为公"，他倡导的民主革命纲领称"三民主义"，即民族主义、民权主义、民生主义，旨在推翻封建帝制，代之以民主立宪的共和制度。在共和体制下，民国初期的平民文化空前活跃，不仅中国知识分子纷纷留洋、商界走出国门，渴望取得国外经验，"门户开放"之下神秘的中国文化同样存在着商机，吸引着外国人。本书第二章叙述了日本及欧美不惜代价"竞聘梅兰芳"的情况，可以充分说明这一点。

此前，明清时期随着沿海民众为生机而飘洋过海，也有戏曲剧团及戏曲演员前往日本、东南亚、美国旧金山为侨民演出，但零零星星、粗粗拉拉，不成气候，也未产生什么影响。此番由国外商界"竞聘"国内京剧界的主要代表人物梅兰芳，首访、二访日本，在社会上产生了极大影响，不能不说是民国时期不同于封建帝制的新局面，也开创了民间进行海外文化交流的新局面。换句话说，即便梅兰芳不是首访日本，也会首访法国或美国。随后，路越走越宽，梅兰芳接着在1930年代前往美国、苏联公演；程砚秋受国民政府派遣前往欧洲作戏剧考察；其他京剧演员亦相继出国演出。这一切，说明以民国初期为起点的国际性戏剧交流势在必然。

其次，梅兰芳访日公演证明了传统戏曲的国际价值。

在五四新文化运动前期，东西方文化的碰撞在意识形态领域比较激烈，戏剧界集中体现为"新剧"与"旧剧"的论争，以及有关"中学为体、西学为用"的各种意见和建议。梅兰芳善于吸收新鲜事物，进行过有关京剧改良的一系列探索，他的创造更多地表现为戏曲艺术的实践。

凭借优良的天赋和勤奋的努力，梅兰芳打下了扎实的传统戏曲功底，他改革和发展了京剧的青衣、刀马旦行当，继王瑶卿创造了花衫行当的"古装歌舞戏"。两次访日公演，他的主要剧目多为"古装歌舞戏"，如《天女散花》、《麻姑献寿》、《黛玉葬花》、《嫦娥奔月》、《廉锦枫》等。在传统剧目《御碑亭》中，他的表演有所创新，突破了旧剧的程式规范，重在人物的性格和心理刻画，这是日本"新剧"和西方戏剧同样追求的。这些都能说明梅兰芳具有极富时代感的创新意识。

表面看来，梅兰芳以"美"征服了日本观众，但他的"美"不仅在于外

在的容姿美、古装美，更包括含蓄地表现人物的气质、道德、韵味的内在美，以及作为戏曲形态组成部分的手势、动作、舞蹈乃至服饰、道具、布景、音乐等的一丝不苟的精心设计。梅兰芳调动长期积累的艺术修养，广泛借鉴各种艺术手段，虚心听取具有东西方文化背景的友人们的意见和建议，共同完成艺术创作。他的戏剧美不限于表层的古典美，而是全方位的美，且富有时代性，因此能得到各阶层男女老少、专业内外、报刊媒体、国际文化学者等多层次观众的一致赞誉。

毋庸讳言，1918年以《新青年》杂志为代表的有关新剧与旧剧的激烈论争和关于"旧剧改良"的呼声这一社会文化思潮，对青年梅兰芳势必造成较大的触动，他也曾比较成功地进行过时装改良京剧的探索。赴日公演时，梅兰芳一方面以新创的"古装歌舞戏"体现自身在表演艺术上的创新；另一方面，带着中国传统戏剧的价值认证以及借鉴日本戏剧经验的深层目的，在访日公演期间见缝插针地观摩了若干歌舞伎、能、傀儡戏和新派剧等剧目，并且与业界专家座谈，进行了比较深入的交流切磋。当时（大正时期），日本戏剧正处在摸索和改良阶段，具有革新意识的歌舞伎演员演出了不少"新剧"（即话剧）剧目[1]，创造了介于歌舞伎与话剧之间的"新派剧"——正如同中国的改良京剧。梅兰芳访日时，甚至表示了这样的愿望：将日本戏剧改编后搬上中国舞台（见第二章）。

梅兰芳创造性的艺术实践，不像五四新文化运动前期新剧、旧剧两派那么偏颇过激。与激进派的陈独秀、胡适不同，与守旧派的张厚载也不同，他脚踏实地，走的是舞台实践之路，一方面适度保持传统艺术的精华，一方面恰如其分地进行创新的。事实证明，西方戏剧并不能完全取代中国的传统戏曲，通过梅兰芳的精致化加工，传统京剧作为中国民族艺术的代表，在国际舞台上焕发了独特的光彩。

第三，京剧艺术超越了意识形态。

[1] 比如：六世尾上菊五郎演出了中谷德太郎的《夜明前》、坪内逍遥的《新曲浦岛》、森鸥外的《曾我兄弟》（根据河竹默阿弥作品《夜讨曾我场曙》改编）等；二世市川猿之助演出了易卜生作、森田草坪翻译的《鸭》、谷崎润一郎的《法成寺物语》、菊池宽的《父归》，十三世守田勘弥演出了林和的《恶魔曲》、武者小路实笃的《我也不知》等。参考兵藤裕己：《被演绎的近代——"国民"的身体和表演》，株式会社岩波书店2005年2月版。

梅兰芳卓越的京剧表演艺术跨越了语言、跨越了国界，也跨越了意识形态的障碍。即使从未接触过中国戏曲、不具备专业知识的日本观众，也是一片赞扬声，为梅兰芳的"美"所倾倒。

1919年首次访日时，中日两国在意识形态领域存在着比较尖锐的矛盾，但是尚未形成国家和民族之间的全面冲突，在民间，文化交流和艺术交流依然能比较正常地进行。作为民间的商业性行为，青年梅兰芳尚未充分意识到政治观念上的矛盾冲突，这是可以理解的。

事实证明，日本大众也没有把梅兰芳的公演看作是意识形态的砝码。虽有个别匿名信和中国留学生表示反对和抵制，但广大民众只是为梅兰芳表演艺术的魅力所折服，一片赞"美"之声。其间，匿名信和"国耻日风波"给梅兰芳带来过心理波动，但是有关方面打出了比较客观的"艺术无国界"的旗号，化解了矛盾。相反，当有的官员有意强调"中日亲善"的政治性口号时，日本观众反而感到有意牵扯政治多此一举。梅兰芳是作为艺术家访日公演的，有关他的报道和评论集中于人类共性的"美"的魅力。正如"科学无国界"一样，倘若不抱有意识形态的偏见，艺术是可以跨越民族、跨越地域甚至跨越历史的。

当然，一旦国家利益、民族利益产生水火不容的全面冲突，艺术家必然选择服从国家和民族的根本利益。抗日战争时期梅兰芳的蓄须明志就是典型的例子。1950年代，中日关系开始缓解，梅兰芳作为政府派遣的民间和平友好使者再次访日公演，与当年艺术界的同仁们畅叙友情，另作别论。

在当今现代化、国际化的历史进程中，对外文化交流显得越来越重要。2009年3月，在全国人民代表大会和全国政治协商会议期间，如何进一步推动中国文化"走出去"，已成为众多代表、委员们关注的热点话题。有政协委员认为：

> 经过了两次世界大战，人们发现并非所有争端都能通过武力解决，于是回过头来重新认识文化。今天，对话成了国际交往的主流……
>
> 文化确实有一种亲和力，有一种不需要剑拔弩张就可以沟通甚至友好相处的功能，这就是将文化称为软实力的原因。……

> 中国逐渐融入了国际大家庭，国际交往越来越多，这需要一个互相了解、互相理解和互相适应的过程。……尽量寻找共同的因素，搭建沟通的桥梁。[1]

由此看来，民国时期梅兰芳两度访日所提供的历史经验，对当今中国文化"走出去"是有启示意义的。

第四，梅兰芳的艺术造诣是很卓越的。

为什么欧、美、日竞聘梅兰芳进行商业性演出？为什么梅兰芳首次访日公演取得了巨大成功？其根本因素在于梅兰芳具备卓越的艺术造诣，是当时中国京剧界冒尖的"角儿"、"伶界大王"，是中国京剧文化的杰出代表。

梅兰芳对访日公演的剧目进行了精致的加工，体现出他的艺术造诣。原本在中国看过京剧的日本人曾经异口同声地认为京剧低俗，在日本看了梅兰芳的演出后，改变了对京剧的印象。无怪乎"五四"时期受过西方文明熏陶的新文化知识分子贬斥粗糙的、程式化的旧剧"原始"、"简陋"、"不文明"，这与当时的国民素质和民间演出的戏曲普遍存在的陋习不无关系。

梅兰芳在日本公演时，评论最多、观众打分最高的是《天女散花》和《御碑亭》。如前所述，《天女散花》载歌载舞，是梅兰芳的代表剧目之一，以难度大、丰富而优美的长绸舞著称，梅兰芳在其中创作的舞蹈的特点是立意明确、节奏鲜明、动静结合、布局巧妙，反映了他深厚的传统艺术修养。《御碑亭》是以唱功为主的传统文戏，梅兰芳声情并茂的演唱和细腻传神的表演，把一位中国传统妇女的形象栩栩如生地展现在日本观众面前。通过此剧，日本观众不仅领略了中国戏曲虚拟化、程序化、抽象化等表演艺术特征，同时理解了中国传统妇女的社会地位、知识分子家庭的生活情趣以及传统中国社会的风土人情。

同样打动日本观众的是，梅兰芳的演唱和表演也无处不美，即使是"愁"、"怒"、"悲"，亦不脱离艺术应该给予人们"美"的享受之本质。梅兰芳以形象美、动作美、心灵美、道德美，从感官到心理深深拨动了日本观众的心弦，使之产生共鸣。梅兰芳两次访日公演时，正是他艺术上臻于成熟、走向巅峰

[1] 陈醉：《文化"走出去"与文化安全》，《中国艺术报》2009年3月10日第3版。

的时期,也是梅派艺术趋向鼎盛的时期。这一时期,梅兰芳的创作力最为旺盛,新编剧目最为丰富,改革成果最为全面。在演出传统剧目的同时,他创编了大量新剧目,在新老剧目的交替演出中,新腔频频出现。唱腔艺术的特点是由繁到简,创造和引入了新的板式和曲调。演唱柔中见刚,刚柔并蓄,嗓音既响亮又圆润,畅通无阻,高音响彻云霄,低腔委婉字清,音色透亮甜美,气息劲头的运用巧妙合理,如珠落玉盘。

梅兰芳的唱腔和表演交相辉映,不仅充分体现了演唱艺术的听觉美,而且充分体现了表演艺术的视觉美,在整体上使传统的京剧表演艺术产生了质的飞跃。梅兰芳呈现给日本观众的正是他最美、最丰富的演唱和表演艺术。

因此,梅兰芳卓越的艺术造诣,是他民国时期访日公演、京剧首次走出国门走向国际舞台获得巨大成功的根本性的内在因素。

第五,中日的美学底蕴是相通的。

梅兰芳访日公演之所以能获得巨大成功,与中日相通的传统戏剧源流和审美观念有内在的关系。这是中日两国共同的文化底蕴。

当时日本的剧评家普遍认为:梅兰芳带来的京剧酷似日本的"能"。"能"被称为日本最早的古典戏剧,而中国的散乐是孕育"能"的温床。二者作为古典戏剧和传统戏剧,在表现形态上具有共同性,能够使日本观众在观赏京剧时产生文化亲近感和认同感。

15世纪世阿弥确立的"能"的美学理念——"花"与"幽玄",浸透了日本古典剧坛,至今仍然是观众审视和评论传统艺术的审美依据和标尺。"花",指"能"演员在掌握了卓越技艺基础上的艺术魅力、光彩、风姿,使观众感受到珍奇和有趣;"幽玄",指典雅、优美、娴静的韵味,是"能"演员格调美的最高境界。作为古典戏剧和传统艺术的"能"通过长年积累,其审美观念和审美标准在民众心中根深蒂固,形成了欣赏习惯。在观赏梅兰芳的舞台表演时,观众和评论者会自觉或不自觉地以"能"为参照物,用"花"和"幽玄"的审美标准来评价梅兰芳。

梅兰芳表演艺术风姿绰约,光彩照人,其艺术魅力具有浓郁的东方韵味,很符合"花"之美;其典雅、娴静、优美、大方的台风及艺术品格,很符合日本观众心目中的"幽玄"美。或者说,梅兰芳既有"花",又有"幽玄"

的韵味，因此能够在日本观众中形成强烈的共鸣。同时，"能"的审美理念与中国佛教的禅宗文化亦有共同的底蕴，是梅兰芳的"美"能够得到日本广大观众接受和赞赏的基础和土壤。

梅兰芳在日本受欢迎的审美因素，还有一点不可忽略，那就是歌舞伎的男旦。歌舞伎是中世纪以后日本的另一种古典戏剧形态，是"歌、舞、剧"的集大成者。在表演方面，歌舞伎的高度程式化、注重演技、折子戏的演出方式、"亮相"的动静对比、行当、脸谱等等，尤其是男旦体制和表演特性，与京剧更为相似，这也是日本观众能够接受和欣赏京剧的基础。

以梅兰芳为代表的京剧男旦的表演艺术，在体现外在和内在的"女性美"方面，与日本歌舞伎中的男旦也有共性的一面。在表演艺术上，梅兰芳更具有歌舞伎男旦所追求的"倾城艺妓"的"娇艳""柔美"，以及"可爱、大方、典雅"的演技美。日本观众在梅兰芳的京剧男旦与歌舞伎男旦的比较中，更为赞赏梅兰芳典雅娴静的"男旦美"，甚至认为歌舞伎中的男旦与梅兰芳无法相比。

总而言之，正因为青年梅兰芳的外形美与男旦的艺术美符合能乐的"花"和"幽玄"的审美理念，与歌舞伎男旦的美学追求以及日本观众的审美准绳和习惯相契合，因此日本观众叹为观止，这也是梅兰芳访日公演成功的内在因素之一。

第六，其他启示。

1. 大正时期日本都市经济的消费倾向及以帝国剧场会长大仓喜八郎男爵为代表的财团的支撑与支持。

民国前期正值日本的大正时期，日本经济处于上升阶段，国民富足，被称为第一次世界大战以后日本经济暴发性发展的"大战景气"。暴发户经济的繁荣，使东京成为消费都市，带来了文化娱乐和剧场经济的昌盛。当时流行的"今日帝剧，明日三越"，是虚荣的贵妇人和中产阶级以上的富裕阶层生活方式的象征。这也是帝国剧场能够以"破天荒高价"聘请梅兰芳并得以盈利的外在因素。

帝国剧场会长大仓男爵作为邀请者和承办方，并非单纯追求经济利益，更注重社会声誉。他以实业家的显赫的社会地位和在日中双方的影响力，组织了一批囊括日本明治、大正时期最有代表性的财阀、实业家、政治家、文

化人等的"有志之士",成为梅兰芳访日时社会舞台上有力的"后援队"。在经济支撑和观众动员宣传方面,这个"后援队"都给予了"相当补助",在这次跨国的历史性文化事件中,缔造了日本社会的"梅兰芳热"。

2. 媒体造势使此次访日公演产生巨大的社会影响。

此次访日,媒体的造势也是成功的外在因素。20世纪初期,报刊等媒体盛行未久,在此次公演的前期、中期、后期显示了威力。其重要的文化传播和宣传作用,以及产生的影响,是过去传统时代无法实现的。

首次访日计划确定之后,日本报刊就开始了有步骤、大规模的宣传。访日前两个月,各大报刊就刊登了梅兰芳访日公演的信息。两个月内,报刊连篇累牍地刊登广告与报道,以及业界权威人士对中国传统戏剧的介绍和有关梅兰芳艺术的评论,邻近演出时尤盛。自梅兰芳从北京出发,日本报刊便对梅兰芳每天的行踪进行了跟踪报道,直至梅兰芳回京(见前)。访日期间,报纸上每天都能看到梅兰芳的名字,各方的赞誉蜂拥而至。梅兰芳访日活动结束后,在日本余波未平,以梅兰芳访日为契机,相关的回味评论、模仿演出时有出现,书刊、图片等大量走向市场,从而造就了持续的"梅兰芳热"。

5年后,梅兰芳二次访日时,唱片、无声电影出现未久,1920年代,日本已拍摄和放映了梅兰芳的京剧电影,录制和发售了梅兰芳唱片。新技术的运用和迅速走向商业市场,记录和传播了梅兰芳的声像形态,留下了更为宝贵的历史印迹。

相比之下,如上文所述,中国的媒体相对滞后,而且观念保守,理论界尚无建树,对于梅兰芳的访日公演只有简单的新闻性报道,没有作出积极的评价和学术性的阐释,还有个别低俗的非议,这值得我们进行历史的反思。

3. 学界的参与和视角的变化。

民国时期梅兰芳的两次访日公演,日本学界均积极参与。一方面,他们以自己的学识为日本社会普及中国戏曲知识、介绍梅兰芳、介绍其公演的剧目及表演艺术;另一方面,以严谨的学术态度进行评论,1919年成书的《品梅记》就是京都大学"中国学"文化学者以文化艺术为视角品评梅兰芳首次访日公演的论集,能够体现当时日本学界的戏剧观念。

学者们普遍认为，中日古典戏剧同根同源，艺术特征十分相似。他们赞赏古典戏曲的文学价值和美学特征，认同中国京剧程式、虚拟的"象征主义"舞台手法，同时，反驳视中国京剧为"低级戏剧"的论调，呼吁盲目崇洋媚外的社会倾向，希望通过梅兰芳的演出反省自己，重新认识东方文化和民族艺术的价值。

值得思考的是，我们可以从当时日本学者的评论中，看到清末民初中国学者王国维的戏曲观和学术观的影子，即重史轻技、重文轻艺、重雅轻俗。同时，这些评论也反映了京都"中国学"学派重文献考据、重正统轻民间、重剧本书词轻场上创作的治学方法。王国维曾接受过日本维新思潮的影响，其《宋元戏曲史》被誉为中国戏曲史学科的开山之作。民国初期，王国维在日本京都大学5年驻留的学术经历，较深地影响了当地的"中国学"学派。京都大学"中国学"学派"重文轻艺"的戏剧观念与王国维一脉相承，包括青木正儿的《中国近世戏曲史》。他们并未深入研究清中叶"花雅之争"以后场上戏曲的本体渐渐由文本转化为表演中心的现状，因而有重昆曲轻京剧、重曲轻艺的倾向，这是历史的局限。然而，梅兰芳的访日演出在一定程度上使"中国学"学派的观念有所变化，他们不但集体观看了梅兰芳的演出，而且对他在戏曲表演艺术上的成就表示折服，甚至改进了学术界的研究方法：史论结合、关注场上、关注当下、关注艺术变化。这对我国的戏曲史学者也有启迪作用。

民国时期梅兰芳两次访日的整个过程（包括剧目的准备和组织加工），对梅派艺术的成熟起到了潜移默化的完善和提高作用。梅兰芳既是本国文化的传播者，又是异国文化的接受者。他的访日公演超越了一般意义上的商业演出，起到了戏剧交流的桥梁作用。

1924年，在观摩过日本戏剧后，梅兰芳发表了如下感想：

> 日本戏剧和京剧的相似点很多。从演技上讲，上次看的菊五郎的《鹭娘》、《渔师》、《供奴》三出戏中，身段舞蹈和节奏类似的地方非常多。《鹭娘》的照水身段、行头和换装在京剧中都有；《渔师》的捕鲻、捕鲛、捕蛸等大体上和京剧相同，京剧中也有表现狮子、龙、

虎、蛤、龟、蛇、蟒、蜈蚣、蜘蛛精、蝎子精、牛、蛟、蟹、豹等题材的剧目。京剧和日本戏剧的不同点是，京剧演员在台上既说台词又歌舞，而日本戏剧中的台词和舞蹈是分担的。所以，京剧演员只是一个人演一出或两出戏，大约一小时至两小时左右，而日本戏剧中一个演员经常演几个人物，像刚才说的剧目中菊五郎演出一次竟然变换了九个角色就是个例子。赶妆的神速我实在佩服。[1]

1955年，梅兰芳又一次谈到了歌舞伎和京剧的共同点：

> 我第一次看的时候，使我很惊奇的是，不但不觉得陌生，而且很亲切、很熟悉。我的看法是歌舞伎和中国古典戏剧的共同点很多，尤其是京剧。
>
> 例如，歌舞伎剧中人的一切举止动作都不是从生活当中直接搬上舞台，而是从现实生活中吸取典型的精美的原料，经过艺术手法加工，适当地加以夸张提炼而成的。他们的唱和舞，是一种与韵律高度结合的艺术，对于身上的肌肉能够极精确地控制。尤其是他们表演战斗的故事，简直和京剧的武戏差不多，当战斗告一段落时，即配之以音乐节奏，作一个英勇的静止姿势，节奏非常鲜明，和我们看京剧名演员武戏的"亮相"同样有令人凛然震悚的感觉。……
>
> 歌舞伎的角色类型有所谓"立役"、"女形"、"敌役"、"二枚目"、"三枚目"，和京剧的"生"、"旦"、"净"、"末"、"丑"及"青衣"、"花旦"等角色的区分简直是一样的。
>
> 歌舞伎剧中人只有"念、作"，唱则由乐队方面来担任，和我国高腔系统地方戏的帮腔是属于一种性质的。乐器方面也都是和中国所共有的。……他们所表演的故事类型和情节和我们古代故事结构思想内容差不多，如出一辙。[2]

[1] 梅兰芳：《中国戏曲的盛衰及其艺术的变迁》，《改造》第6卷第12号，改造社，1924年12月。原为日文，此处由笔者翻译。
[2] 梅兰芳：《日本人民珍贵的艺术结晶——歌舞伎》，《梅兰芳文集》，第392—393页，中国戏剧出版社1962年8月版。

1919年5月,梅兰芳在首次访日回国前,就有如下总结:

> 对于更重视听觉的我国戏曲来说,我这次访问贵国在各方面都受到了强烈的刺激。
>
> 首先是京剧不仅不考虑和时代的关系,而且舞台布景、服装方面也不讲究(笔者按:指布景服装不符合时代),必须从这些方面开始改良,否则京剧将不能进步。
>
> 其次,贵国无论是传统剧还是新派剧以及喜剧,其表演方面比我们的更注重技巧。我们只是单用身段来表现喜怒哀乐,看了贵国巧妙的表情表现力,非常震惊。但是,由于这些是我国对戏曲的要求,才导致我们形成今天这种状态。
>
> 回国后,首先应该注重这些方面;然后,可能的话,想建造如帝国剧场那样的剧场。如果经费不足的话,至少要建造像神户聚乐馆那样的剧场。总之要充分地研究。同时,透露一下我的计划,那就是想建一所以社会教育或者以戏曲改良为目的的学校。[1]

可知,梅兰芳访日的感想和抱负主要有如下三点:(1)学习日本戏剧,改良京剧的布景、服装和表演;(2)建造比较先进的舞台;(3)设立社会教育或戏曲改良的学校。其中,主要目标是致力于京剧的改良和革新——这本是梅兰芳不懈的志向,也是他对京剧艺术的主要贡献。

梅兰芳回国后的那几年,确实采取了一些措施:

(1)关于京剧布景、服装和表演的改良创新,他始终坚持在舞台实践中作尝试。

(2)1931年5月,梅兰芳和余叔岩、齐如山在北京正式挂牌成立"国剧学会"。这个学术团体的实绩之一是"国剧传习所"。"国剧传习所"以传习京剧为目标,虽然只是初期的、小规模的京剧学校模式,而且带有探索性,但至少能够证明梅兰芳正在逐步实现其建设戏曲学校的理想。

至于建造像东京帝国剧场那样的现代剧场,在战乱频仍的中国,不是个人的能力能够实现的。但是,他以超前的意识提出了当时尚处于社会底层的

[1]《大阪朝日新闻》1919年5月27日。

"国剧"界的理想。

据许姬传、朱家溍回忆，梅兰芳赴日公演的手记已经在1966年"文化大革命"中遗失。[1]笔者只能在梅兰芳的秘书许姬传、许源来的回忆录中寻找梅兰芳吸取日本歌舞伎化妆法的点滴记录。据称：当时面庞消瘦的梅兰芳向著名的歌舞伎演员中村雀右卫门请教了如何使两腮丰腴的化妆法，在眼睛的化妆方面"也采取了日本歌舞伎的部分画眉、眼窝方法"[2]。另外，从梅兰芳中和、不过火、平淡中蕴藏有丰厚内涵的表演风格以及典雅、大方的艺术品位中，似乎能领略到潜移默化、中日共有的中和、中庸、含蓄、柔和、优雅的东方审美特色。

梅兰芳事业的成就，有内在、外在、主观、客观的种种要素。回顾史实，综合评价这位近代中国文艺界的伟人，反思其人生和艺术道路，除了天赋、勤奋以及历史性机遇外，还有一个难得的优势，就是"得人"。他身边始终伴随着挚友、师友、莫逆交、忘年交甚至生死交。本书中对与访日公演有关的中日友人作了一些探析，日本评论也多次对梅兰芳的人品、人格表示敬佩。由此可见：梅兰芳的艺术魅力与人格魅力是相辅相成的。

天赋、勤奋，加上天时、地利、人和，不仅使梅兰芳成为京剧旦行的一代宗师，也使他从中日戏剧交流起步，1930年代进一步走向美国、苏联，成为我国的"东方文化使者"、"国际戏剧交流先驱"。

在这个意义上，梅兰芳是"空前绝后"的。

(1) 参考《梅兰芳舞台生活四十年》第三集"后记"，中国戏剧出版社1981年3月版。
(2) 许姬传、许源来：《忆艺术大师梅兰芳》，第18页，中国戏剧出版社1986年6月版。笔者按：梅派的贴片法区别于其他派别，其特色为贴成偏圆形的鹅蛋脸型，而非细长的瓜子脸，这种化妆法和审美观是否受到日本歌舞伎影响有待研究。

参考文献

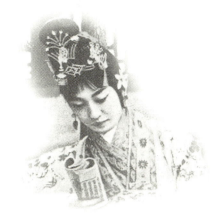

中文文献

汪兰皋编：《梅陆集》，中华实业日报社 1914 年版。

周剑云编：《鞠部丛刊》（上、下），交通图书馆 1919 年版。

佚名：《梅兰芳》，出版社不详，1920 年版。

辻听花：《中国剧》，顺天时报社 1920 年版。

庄铸九等编：《梅兰芳》，大东书局 1926 年版。

武进、张肖伧：《鞠部丛谭》，大东书局 1926 年版。

唐世昌等编：《梅兰芳》，大东书局 1927 年版。

佚名：《梅兰芳专集》，吟梅社 1928 年版。

熊佛西：《梅兰芳》、《佛西论剧》，新月书店 1931 年版。

郭沫若：《创造十年》，现代书局 1932 年版。

《戏剧丛刊》（第二期），北平国剧学会 1932 年版。

齐如山：《梅兰芳艺术一斑》，国剧学会 1935 年版。

青木正儿：《中国近世戏曲史》，王古鲁译，商务印书馆 1936 年版。

王国维：《戏曲考原》，《王国维戏曲论文集》，中国戏剧出版社 1957 年版。

梅兰芳：《东游记》，中国戏剧出版社 1957 年版。

梅兰芳口述，许姬传记：《舞台生活四十年》，中国戏剧出版社 1957 年版，1961 年第 2 次印刷。

梅兰芳：《梅兰芳文集》，中国戏剧出版社 1962 年版。

张允侯等：《五四时期的社团》（二），三联书店 1979 年版。

阿甲：《戏曲表演论集》，上海文艺出版社1979年版。
鲁迅：《鲁迅全集》第7卷，人民文学出版社1981年版。
王爱民、崔亚南：《日本戏剧概要》，中国戏剧出版社1982年版。
张庚等：《中国大百科全书·戏曲 曲艺》，中国大百科全书出版社1983年版。
卢文勤、吴迎整理记谱：《梅兰芳唱腔集》，上海文艺出版社1983年版。
实藤惠秀：《中国人留学日本史》（修订译本），谭汝谦、林启彦译，北京大学出版社2012年4月版。
袁谦等：《李大钊文集》（上），人民出版社1984年版。
梅绍武：《我的父亲梅兰芳》，百花文艺出版社1984年版。
叶朗：《中国美学史大纲》，上海人民出版社1985年版。
梁容若：《中日文化交流史论》，商务出版社1985年版。
江上行：《六十年京剧见闻》，学林出版社1986年版。
郭沫若：《创造十年续·创造十年》，松枝茂夫译，岩波书店1986年版。
许姬传、许源来：《忆艺术大师梅兰芳》，中国戏剧出版社1986年版。
学部总务司编：《第一次教育统计图表》，文海出版社1986年版。
齐如山：《齐如山回忆录》，中国戏剧出版社1989年版。
苏移：《京剧二百年概观》，北京燕山出版社1989年版。
梁漱溟：《梁漱溟全集》第2卷，山东人民出版社1990年版。
马宝铭：《梅兰芳东渡纪实》，中国人民政治协商会议北京市委员会文史在资料研究委员会编《京剧谈往录三编》，北京出版社1990年版。
北京市艺术研究所、上海艺术研所编：《中国京剧史》（中），中国戏剧出版社1990年版。
梅兰芳研究学会、梅兰芳纪念馆编：《梅兰芳艺术评论集》，中国戏剧出版社1990年版。
徽班进京200周年纪念委员会办公室学术评论组编：《纪念徽班进京二百周年研讨会论文集 争取京剧艺术的新繁荣》，中国戏剧出版社1992年版。
张庚、郭汉城主编：《中国戏曲通史》，中国戏剧出版社1992年版。
张庚、郭汉城主编：《中国戏曲通论》，上海文艺出版社1993年版。
任建树等：《陈独秀著作选》第1、2卷，上海人民出版社1993年版。
王长发、刘华：《梅兰芳年谱》，河海大学出版社1994年版。
费正清编：《剑桥中华民国史》，中国社会科学出版社1994年版。
蔡世成选编：《〈申报〉京剧资料选编——附：〈梨园公报〉资料选》，《上海京剧志》编辑部1994年版。
傅晓航、张秀莲主编：《中国近代戏曲论著总目》，文化艺术出版社1994年版。
周姬昌：《梅兰芳与中国文化》，武汉大学出版社1994年版。
沈达人：《戏曲意象论》，文化艺术出版社1995年版。

葛献挺:《梅兰芳与冯耿光》,梅兰芳、周信芳诞辰100周年纪念委员会学术部编《梅韵麒风——梅兰芳周信芳百年诞辰纪念文集》,中国戏剧出版社1996年版。

严绍璗、源了圆主编:《中日文化交流史大系(3)思想卷》,浙江人民出版社1996年版。

龚和德:《乱弹集》,中国戏剧出版社1996年版。

沈达人:《戏曲的美学品格》,中国戏剧出版社1996年版。

王小秋、大庭修主编:《中日文化交流史大系·(1)历史卷》,浙江人民出版社1996年版。

王勇、上原昭一主编:《中日文化交流史大系·(7)艺术卷》,浙江人民出版社1996年版。

中西进、王勇主编:《中日文化交流史大系·(10)人物卷》,浙江人民出版社1996年版。

李仲明:《梨园宗师梅兰芳》,兰州大学出版社1996年版。

刘彦君:《梅兰芳传》,河北教育出版社1996年版。

王小秋:《近代中日关系史研究》,中国社会科学出版社1997年版。

胡绳:《从鸦片战争到五四运动》,人民出版社1997年版。

蒋锡武:《京剧精神》,湖北教育出版社1997年版。

大型画传《梅兰芳》编辑委员会编:《一代宗师梅兰芳》,北京出版社1997年版。

欧阳哲生:《胡适文集》第2册,北京大学出版社1998年版。

北京市艺术研究所、上海艺术研究所组织编著:《中国京剧史》,中国戏剧出版社1998年版。

胡适:《胡适文集(一)》,人民文学出版社1998年年版。

夏于全、郭超主编:《文学与文艺理论名著》第44卷《传世名著百部》,蓝天出版社1998年版。

刘曾复:《京剧新序》,北京燕山出版社1999年版。

河竹登志夫著,丛林春译:《戏剧舞台上的日本美学观》,中国戏剧出版社1999年版。

梁漱溟:《东西文化及其哲学》,商务印书馆1999年版。

叶秀山:《叶秀山文集——美学卷》,重庆出版社2000年版。

叶秀山:《叶秀山文集——散文随笔卷》,重庆出版社2000年版。

徐城北:《梅兰芳三部曲之一——梅兰芳与二十世纪》,中国社会科学出版社2000年版。

徐城北:《梅兰芳三部曲之二——梅兰芳百年祭》,中国社会科学出版社2000年版。

徐城北:《梅兰芳三部曲之三——梅兰芳与二十一世纪》,中国社会科学出版社2000年版。

王晓秋:《近代中日文化交流史》,中华书局2000年版。

梅绍武、屠珍、梅葆琛、林映霞等撰编:《梅兰芳全集》,河北教育出版社2000年版。

李伶伶:《梅兰芳全传》,中国青年出版社2001年版。

梁启超:《饮冰室文集点校》第6集,吴松等点校,云南教育出版社2001年版。

梅绍武、屠珍等编:《梅兰芳全集》,河北教育出版社2001年版。

周华斌：《中国戏剧史新论》，北京广播学院出版社 2002 年版。

路应昆：《戏曲艺术论》，北京广播学院出版社 2002 年版。

李泽厚：《中国近代思想史》，三联书店 2002 年版。

阿英：《中国新文学大系·史料索引》，上海文艺出版社 2003 年版。

周华斌：《中国戏剧史论考》，北京广播学院出版社 2003 年版。

廖奔、刘彦君：《中国戏剧发展史》第 4 卷，山西教育出版社 2003 年版。

周贻白：《中国戏剧史长编》，上海书店出版社 2004 年版。

《梅兰芳老唱片全集》，中国唱片上海公司 2004 年出版发行。

施旭升：《中国戏曲审美文化论》，北京广播学院出版社 2004 年版。

宗白华：《艺境》，北京大学出版社 2004 年版。

李泽厚：《华夏美学》，天津社会科学院出版社 2004 年版。

蒲震元：《中国艺术意境论》，北京大学出版社 2004 年版。

梅兰芳纪念馆编：《梅兰芳表演艺术图影》，外文出版社 2004 年版。

宗白华：《美学散步》，上海人民出版社 2005 年版。

叶长海：《中国戏剧学史稿》，中国戏剧出版社 2005 年版。

梅绍武、梅卫东编：《梅兰芳自述》，中华书局 2005 年版。

郭沫若：《历史人物·鲁迅与王国维》，中国人民大学出版社 2005 年版。

叶渭渠：《日本文化史》，广西师范大学出版社 2005 年版。

胡适：《梅兰芳和中国戏剧》，梅绍武译，梅绍武《我的父亲梅兰芳（上）》，中华书局 2006 年版。

蒋锡武：《艺坛》第 4 卷，上海书店出版社 2006 年版。

梅绍武：《我的父亲梅兰芳》（上），中华书局 2006 年版。

高书全、孙继武、顾民：《中日关系史》，社会科学文献出版社 2006 年版。

王文章主编：《梅兰芳访美京剧图谱》，文化艺术出版社 2006 年版。

么书仪：《晚清戏曲的变革》，人民文学出版社 2006 年版。

徐城北：《梅兰芳艺术谭》，江苏教育出版社 2006 年版。

洪峻峰：《思想启蒙与文化复兴——五四思想史论》，人民出版社 2006 年版。

孙乃民等：《中日关系史》，社会科学文献出版社 2006 年版。

梅兰芳口述，许姬传、许源来、朱家溍记：《舞台生活四十年 梅兰芳回忆录》，团结出版社 2006 年版。

叶秀山：《中国的歌——叶秀山论京剧》，中国人民大学出版社 2007 年版。

琚鑫奎、童富勇、张守智编：《中国近代教育史资料汇编：实业教育、师范教育》，上海教育出版社 2007 年版。

张之洞：《游学之〈劝学篇·外篇〉》，广西师范大学出版社 2008 年版。

沈炳、赵福莲：《影响中国的海宁人》，浙江人民出版社 2008 年版。
李伶伶：《梅兰芳的艺术与情感》，团结出版社 2008 年版。
么书仪：《程长庚·谭鑫培·梅兰芳——清代至民初京师戏曲的辉煌》，北京大学出版社 2009 年版。
翁思再：《非常梅兰芳》，中华书局 2009 年版。
刘豁公主编：《戏剧月刊》第 1 卷第 6 期梅兰芳号、第 2 卷第 6 期、第 2 卷第 12 期、第 3 卷第 4 期、第 3 卷第 8 期，上海大东书局。
其他：《北洋画报》、《国剧画报》、《宇宙风》第 4 期、《人生》旬刊节录、《新小说》第 2 年第 2 号、《戏剧周报》第 1 卷第 9 期、《京剧杂志》节录、《戏剧旬刊》、《梨园公报》、《半月戏剧摘编》。

中文报纸期刊

《梅兰芳出足风头》，《新闻报》1919 年 4 月 30 日。
《日人口中之梅兰芳》，《新闻报》1919 年 5 月 2 日。
《经过大阪之梅兰芳》，《民国日报》1919 年 5 月 2 日。
《梅兰芳游日及归国之行程，归期在月底》，《时报》1919 年 5 月 5 日。
《记东京之梅兰芳，了不得了》，《时报》1919 年 5 月 5 日。
《梅花消息》，《民国日报》1919 年 5 月 7 日。
《梅郎演剧之展期》，《新闻报》1919 年 5 月 12 日。
《日人对梅郎之指摘》，《新闻报》1919 年 5 月 20 日。
《晨报》1919 年 5 月 21 日。
《日人对于梅剧之月旦》，《顺天时报》1919 年 5 月 24 日。
《日人对于梅郎之剧评》，《新闻报》1919 年 5 月 27 日。
《台湾日日新报》1935 年 2 月 2 日。
陈醉：《文化"走出去"与文化安全》，《中国艺术报》2009 年 3 月 10 日。
钱玄同：《寄陈独秀》，《新青年》第 3 卷第 1 号，群益书社，1917 年。
胡适：《文学进化观念与戏剧改革》，《新青年》第 5 卷第 4 号，群益书社，1918 年。
胡适：《建设的文学革命》，《新青年》第 4 卷第 4 号，群益书社，1918 年。
张厚载：《我的中国旧戏观》，《新青年》第 5 卷第 4 号，群益书社，1918 年。
张厚载：《新文学及中国旧戏》，《新青年》第 4 卷第 6 号，群益书社，1918 年。
老鹤：《外人心目中之梅兰芳》，《春柳》第 1 年第 2 期，春柳事务所，1919 年。
李文权：《法美争聘梅兰芳》，《春柳》第 1 年第 4 期，春柳事务所，1919 年。

涛痕述、露厂记:《梅兰芳东渡纪实》,《春柳》第1年第1、6、7期,春柳事务所,1919年。
周作人:《中国戏剧的三条路》,《东方杂志》第21卷第2号,上海商务印书馆,1924年。
梅兰芳:《日本人珍贵的艺术结晶——歌舞伎》,《世界知识》总第20期,1955年10月。
《戏剧报》第33号,艺术出版社,1956年9月。
《上海戏剧》1978年第4期、1980年第5期。
叶秀山:《论艺术的古典精神》,《哲学研究》1994年第12期。
叶秀山:《"诗"与"史"的结合——论梅兰芳艺术精神》,《戏剧电影报》1995年1月。
葛献挺:《缀玉轩中两将军 谈梅兰芳早年的幕僚长李释戡》,《中国戏剧》1995年第7期,中国戏剧杂志社,1995年7月。
马明捷:《梅兰芳首次访日演出——中日戏剧交流的伟大先驱》,《大舞台》1998年第5期,河北省艺术研究所,1998年。

日文文献

古林龟治郎编:《现代人名辞典》,中央通信社1912年版。
村田乌江:《支那剧和梅兰芳》,玄文社1919年版。
大岛友直编、青木正儿等著:《品梅记》,汇文堂书店1919年版。
黑根祥作:《支那剧精通》,东亚公司1921年版。
波多野乾一:《京剧二百年历史》,顺天时报馆等1926年版。
鹤友会编:《鹤翁余影》,鹤友会1929年刊行。
大仓高等商业学校主编:《诞生百年祭纪念 鹤彦翁回忆录》,三昌堂印刷所1940年版。
伊坂梅雪:《鹤彦翁和帝剧》,《鹤彦翁回顾录》,大仓高等商业学校1940年版。
福地言一郎编:《香语录》,1943年自费出版。
儿玉秀雄等编:《福地信世遗稿》,1943年。
守随宪治:《演员论语》,东京大学出版社1954年版。
梅兰芳:《东游记》,冈崎俊夫译,朝日新闻社1959年版。
河竹繁俊:《日本演剧全史》,岩波书店1959年版。
龙门社编:《涩泽荣一——传记资料》,涩泽荣一传记资料刊行会1961年版。
河竹繁俊:《世界的梅兰芳》,《与日本戏剧共存》,东都书店1964年版。
田中荣三编:《明治大正新剧史资料》,演剧出版社1964年版。
帝剧史编纂委员会主编:《帝剧之五十年》,东宝株式会社1966年发行,非卖品。
山崎正和责任编集:《世阿弥》,中央公论社1969年版。

狩野直喜：《支那文薮》，米思兹书房 1973 年版。

田中裕校注：《世阿弥艺术论集》，新潮社 1976 年版。

观世寿夫：《世阿弥的世界》，平凡社 1980 年版。

朝日新闻社编：《续·价格的明治大正昭和风俗史》，朝日新闻社 1981 年版。

伊藤绰彦：《关于一九一九年和一九二四年梅兰芳来日公演》，《中嶋敏先生古稀纪念论集》，汲古书院 1981 年版。

大仓财阀研究会编：《大仓财阀的研究》，近藤出版社 1982 年 2 月版。

千田是也：《千田是也演剧论集》第 3 卷，未来社 1985 年版。

大仓雄二：《逆光家族——父亲大仓喜八郎和我》，会社文艺春秋 1985 年版。

世阿弥：《世阿弥表演法：风姿花传、至花道、花镜》，堂本正树译，构想社 1987 年版。

表章、天野文雄：《岩波讲座能·狂言〈1〉能乐的历史》，岩波书店 1987 年版。

五十岚荣吉编：《大正人名辞典（上卷）》，日本图书中心 1987 年 10 月第四版。

河竹登志夫：《歌舞伎美论》，东京大学出版会 1989 年。

大仓雄二：《鲶鱼——"暴发户"元祖大仓喜八郎混沌的一生》，文艺春秋 1990 年版。

野村浩一：《近代中国的思想世界——"新青年"的群像》，岩波书店 1990 年版。

若山三郎：《政商——创造大仓财阀的男人》，青树社 1991 年版。

三好彻：《政商传》，讲谈社 1993 年版。

日外协会株式会社编：《号·别名辞典·近代·现代》，日外协会 1994 年 10 月版。

表章、加藤周一校注：《世阿弥禅竹》，岩波书店 1995 年版。

中下正治：《由报刊看日中关系史》，研文出版社 1996 年版。

嶺隆：《帝国剧场开幕》，中央公论社 1996 年版。

早稻田大学坪内博士纪念演剧博物馆编：《日本演剧史年表》，八木书店 1998 年版。

有马学：《日本的近代·"国际化"中的帝国日本（1905—1924）》，中央公论新社 1999 年版。

竹本干夫：《观阿弥、世阿弥时代的能乐》，明治书院 1999 年版。

西野春雄、羽田昶编集：《能、狂言事典》（新订增补），平凡社 1999 年版。

Donolod Lawrence Keene：《日本人的美意识》，金关寿夫译，中央公论新社 1999 年版。

加藤周一：《日本书学史序说》（上、下），筑摩书房 1999 年版。

井上清：《日本的历史》（上），岩波书店 2000 年版。

河竹登志夫：《舞台深处的日本——日本人的美意识》，株式会社 DBS 布利塔尼卡 2000 年版。

松尾尊兖：《大正民主主义》，岩波书店 2001 年版。

永井壮吉：《断肠亭日乘 第一卷》，岩波书店 2001 年版。

上田正昭等监修：《日本人名大辞典》，讲谈社 2001 年版。

河竹繁俊:《日本演剧史概论》,文化艺术出版社 2002 年版。
砂川幸雄编:《大仓喜八郎狂歌集》,新泻日报事业社 2002 年版。
松村正义:《国际交流史——近现代日本的广报文化外交和民间交流》,株式会社思兹洼萨书店 2002 年版。
砺波护、藤井治编:《京大东洋学之百年》,京都大学学术出版社 2002 年版。
伊藤洋编集:《复苏的帝国剧场展》,早稻田大学戏剧博物馆 2002 年版。
竹村民朗:《大正文化·帝国的理想——世界史的转换期和大众消费社会的形成》,三元社 2004 年版。
兵藤裕己:《被演绎的近代——"国民"的身体和表演》,岩波书店 2005 年版。
小林俊太:《20 世纪日本的经济人》,日本经济新闻社 2005 年版。
世阿弥:《风姿花传》,水野聪译,PHP 研究所 2005 年 2 月版。
青木宏一郎:《大正浪漫——东京人的娱乐》,中央公论新社 2005 年 5 月版。
今井清一:《日本的历史·大正民主》,中央公论新社 2006 年版。
丸川哲史:《中日一百年史》,光文社 2006 年版。
内藤湖南:《日本书化史研究》(上、下),株式会社讲坛社 2007 年版。
田中彰:《明治维新》,岩波书店 2007 年版。
菊地正宪:《日本的近现代史》,西东社 2007 年版。
佐藤信、五味文彦、高垫利彦、鸟海靖:《详说日本史研究》,山川出版社 2008 年版。
海后宗臣等:《近现代日本的教育》,东京书籍株式会社 2008 年版。
千叶功:《旧外交的形成——日本外交一九〇〇～一九一九》,劲草书房 2008 年版。

日文报纸期刊

青青园:《梅兰芳的天女》,《都新闻》1919 年 5 月 2 日。
中内蝶二:《观梅兰芳》,《万朝报》1919 年 5 月 2 日。
凡鸟:《展示天品的艺风——梅兰芳的首场演出》,《国民新闻》1919 年 5 月 3 日。
仲木生:《梅兰芳的歌舞剧》,《读卖新闻》1919 年 5 月 3 日。
《在帝国剧场初次上阵的……梅兰芳》,《东京日日新闻》1919 年 5 月 3 日。
久保天随:《梅兰芳的天女散花》,《东京日日新闻》1919 年 5 月 5、6、7 日。
仲木生:《梅之〈御碑亭〉》,《读卖新闻》1919 年 5 月 14 日。
久米正雄:《丽人梅兰芳》,《东京日日新闻》1919 年 5 月 19 日。
《全场观众被倾倒——于中央公会堂首演的梅兰芳鲜花般娇艳》,《大阪朝日新闻》1919 年 5 月 20 日。

玖琉盤：《梅剧观赏》，连载于《大阪朝日新闻》1919 年 5 月 24—27 日。
龙居松之助：《写给坂元雪鸟氏》，《东京日日新闻》1919 年 5 月 30 日。
坂元雪鸟：《复龙居枯山氏》，《东京日日新闻》1919 年 6 月 6 日。
吉川操：《中国戏剧的性质和构造》，连载于《都新闻》1924 年 10 月 19—22 日。
市川左团次：《中国戏剧与梅兰芳》，《东京朝日新闻》1924 年 10 月 23 日。
米田祐太郎：《票价宣传》，《东京朝日新闻》1924 年 10 月 23 日。
池田大伍：《梅兰芳的艺术》，《东京日日新闻》1924 年 10 月 25 日。
《帝剧的首场公演》，《东京每日新闻》1924 年 10 月 27 日夕刊。
《帝剧的首次开幕》，《中央新闻》1924 年 10 月 28 日。
田中烟亭：《帝剧改建纪念公演——以梅兰芳叫座》，《帝国新报》1924 年 10 月 29 日。
中内蝶二：《叫座的梅兰芳》，《万朝报》1924 年 10 月 29 日夕刊。
《如童话国一般的新帝剧》，《东京日日新闻》1924 年 11 月 1 日。
《梅兰芳的电影——帝影摄制》，《都新闻》1924 年 11 月 7 日。
玖瑠盤：《宝塚之梅兰芳》，《大阪朝日新闻》1924 年 11 月 10 日夕刊。
《上野电影》广告栏：梅兰芳拍摄京剧电影广告，《都新闻》11 月 23、26 日。
《日本及日本人》，政教社 1913 年发行。
龙居枯山：《中国戏剧的革命与名伶梅兰芳》，《谣曲界》第 9 卷第 4 号，丸冈出版社，1918 年 10 月。
龙居枯山：《中国戏剧和能乐》，《谣曲界》第 9 卷第 4 号，丸冈出版社，1918 年 10 月。
福地信世：《中国的京剧》，《中央公论》，中央公论社 1919 年 4 月号。
《梅兰芳上演曲本梗概》（演出说明书），帝国剧场，1919 年 5 月。
坂元雪鸟：《来到帝国剧场的梅兰芳》，《新演艺》，玄文社，1919 年 6 月。
国史讲习会编：《中央史坛》通卷第 36，4 月特别号，1923 年 4 月。
内山完造编：《支那剧研究》 第一辑，支那剧研究会 1924 年 9 月发行。
尾上梅幸：《我的〈茨木〉和梅兰芳》，《周刊朝日》第 19 号，朝日新闻社，1924 年 10 月。
《支那剧解说及剧情简介》（演出说明书），帝国剧场，1924 年 10 月。
丸尾长显：《梅兰芳与秋田露子等》，《歌剧》第 56 号，歌剧发行所，1924 年 11 月。
南部修太郎：《梅兰芳的黛玉葬花》，《新演艺》，玄文社，1924 年 12 月。
山村耕花的：《改造后的帝剧》，《新演艺》，玄文社，1924 年。
梅兰芳：《中国戏曲的盛衰及其艺术的变迁》，《改造》第 6 卷第 12 号，改造社，1924 年 12 月。
佃速记员速记：《第 10 回 演剧新潮谈话会》，《演剧新潮》，新潮社，1924 年 12 月。
宝塚少女歌剧团所著说明书：《梅兰芳一行中国戏剧解说及其剧情》，阪神急行电铁株式会社，1924 年。

山本久三郎：《帝国剧场的回忆》(十三)，《东宝》第64号，东宝出版社，1939年。

《幕间》第134号，和敬书店，1956年7月。

吉田登志子：《梅兰芳的一九一九年、一九二四年来日公演报告》，《日本演剧学会纪要》第24号，1986年。

伊藤绰彦：《梅兰芳和日本》，《中国艺能通信·梅兰芳逝去30周年纪念特集》第10号，中国艺能研究会，1991年11月。

吉田登志子：《梅兰芳与关东大地震》，《中国艺能通信》第38、39合并号，中国艺能研究会，1999年。

板谷俊生：《歌舞伎和京剧的交流——以一九五五、一九五六年的交流为中心》，北九州立大学《国际论集》2005年第3号。

附录

一、梅兰芳一行两次访日公演之剧目及角色分配

第一次：

《**天女散花**》：天女—梅兰芳，伽蓝—王毓楼，花奴—姚玉芙，维摩诘—高庆奎，文珠—贯大元，八仙女—姜、赵、董、何、陶、扶风社社员三名，罗汉—王某等

《**御碑亭**》：孟月华—梅兰芳，王友道—高庆奎，王淑英—姚玉芙，孟得禄—赵醉秋，柳生春—姜妙香，孟明时—贯大元，孟夫人—董玉林，申嵩—高连奎（乐队人员），赵众贤—何喜春，能文荣—陶玉芝

《**黛玉葬花**》：林黛玉—梅兰芳，贾宝玉—姜妙香，茗烟—贯大元，紫鹃—姚玉芙，袭人—赵醉秋

头本《**虹霓关**》：东方氏—梅兰芳，辛文礼—贯大元，侍女—姚玉芙，秦琼—高庆奎，王伯党—姜妙香，牙将—赵醉秋，家将—扶风社社员

《**贵妃醉酒**》：杨贵妃—梅兰芳，裴力士—姜妙香，高力士—高庆奎，宫女—姚、赵、董、喝、扶风社社员

《**思凡**》：赵色空—姚玉芙

《**空城计**》：孔明—贯大元，司马懿—高庆奎，老军—赵醉秋

《**琴挑**》：陈妙常—梅兰芳，潘必正—姜妙香

《**乌龙院**》：宋江—贯大元，阎惜姣—赵醉秋，张文远—高庆奎

《鸿鸾喜》：金玉奴—赵醉秋，金松—贯大元，莫稽—姜妙香

《游龙戏凤》：凤姐—梅兰芳，正德皇帝—高庆奎

《武家坡》：薛平贵—贯大元，王宝钏—姚玉芙

《嫦娥奔月》：嫦娥—梅兰芳，仙女—姜、姚、何、董、陶、华侨三名

《洪羊洞》：六郎—高庆奎，千岁—贯大元，宗保—何春喜，佘太君—赵醉秋，柴氏—董玉林，令公—陶玉芝，焦、孟等—华侨（三名）

《监酒令》：朱虚侯—姜妙香，吕后—何春喜，吕产—董玉林，吕禄—陶玉芝

《春香闹学》：春香—梅兰芳，杜丽娘—姚玉芙，陈最良—高庆奎

《乌盆记》：刘世昌—贯大元，张别古—赵醉秋，赵大—高庆奎

《游园惊梦》：杜丽娘—梅兰芳，春香—姚玉芙，柳梦梅—姜妙香，梦神—贯大元，老夫人—赵醉秋，花神—高庆奎

《举鼎观画》：徐策—高庆奎，徐琮—姜妙香，画童—何喜春，家院—董玉林[1]

第二次：

《麻姑献寿》：麻姑—梅兰芳，西王母—姚玉芙

《廉锦枫》：廉锦枫—梅兰芳，梁氏—孙辅庭，林之洋—李春林，唐以亭—姜妙香，多九公—札金奎，吴士公—罗文奎

《红线传》：红线—梅兰芳，田承嗣—霍仲三，薛嵩—陈喜星，赵通—朱桂芳、李固—乔玉林

《贵妃醉酒》：杨贵妃—梅兰芳，裴力士—姜妙香，高力士—罗文奎

《奇双会》：李玉枝—梅兰芳，李奇—乔玉林，赵宠—姜妙香，李保童—姚玉芙

《审头刺汤》：雪艳—梅兰芳，汤勤—罗文奎，陆炳—札金奎，戚继光—陈少五

头本《虹霓关》：东方氏—梅兰芳，辛文礼—霍仲三，侍女—姚玉芙，秦琼—

[1] 以上所述依据：《春柳》1919年第6、7期；《梅兰芳上演曲本梗概》，帝国剧场，1919年5月；《都新闻》1919年5月；《神户新闻》1919年5月；马宝铭《梅兰芳首次东渡纪事》，中国人民政治协商会议北京市委员会文史资料研究委员会编《京剧谈往录三编》，第100—102页。由于人员不够，在东京的帝国剧场公演时由横滨扶风社协助，在大阪和神户演出时得到华侨的协力。

札金奎

《御碑亭》：孟月华—梅兰芳，王友道—陈喜星，王淑英—姚玉芙，柳生春—姜妙香，申嵩—陈少五，孟员外—札金奎，孟夫人—孙辅庭，孟德禄—罗文奎

《黛玉葬花》：林黛玉—梅兰芳，贾宝玉—姜妙香，茗烟—罗文奎，袭人—姚玉芙，紫鹃—不详

《战太平》：花云—札金奎，陈友谅—霍仲三

《定计化缘》：道士—罗文奎，和尚—贾多才

《辕门射戟》：吕布—姜妙香，刘备—乔玉林，纪灵—王斌方

《风云会》：宋太祖—李春林，呼延赞—札金奎

《岳家庄》：岳夫人—姚玉芙，岳云—姜妙香，牛皋—王斌方，岳飞之母—孙辅庭，银瓶小姐—朱桂芳

《空城计》：孔明—陈喜星，司马懿—霍仲三

《御林军》：马芳—陈少五，杨波—乔玉林

《瞎子逛灯》：卖卜者—罗文奎，和尚—贾多才

《洛神》：曹植—姜妙香，吴可铭—陈少五，宓妃—梅兰芳，汉浜游女—姚玉芙，湘水神妃—朱桂芳

《击鼓骂曹》：祢衡—陈喜奎，曹操—霍仲三

《战马超》：马超—陈少五，张飞—霍仲三

《连升三级》：王明芳—韩金福，店主—罗文奎

《马鞍山》：俞伯牙—陈喜奎，锺元甫—乔玉林

《遇龟封官》：永乐帝—乔玉林，官宦—韩金福

《定军山》：黄忠—札金奎，张郃—王斌方

《上天台》：光武帝—陈喜奎、姚期—霍仲三、姚刚—王斌方[1]

[1] 以上资料依据：《支那剧解说及剧情简介》，帝国剧场，1924年10月；《宝塚图画 梅兰芳一行支那剧解说及剧情简介》第5号，宝塚少女歌剧团，1924年11月。

二、梅兰芳"国耻日"公演之事实经过[1]

帝国剧场专务三本久三郎

（出自《帝国剧场之五十年》，东宝株式会社1966年9月版。早稻田大学坪内博士演剧博物馆收藏。）

梅兰芳第一次访日公演时担任帝国剧场专务的山本久三郎回忆：

邀请梅兰芳，源于大仓男爵在事业上与中国的密切关系，后来又经过他的努力斡旋而实现的。而且又因为男爵和梅兰芳的特殊私交，才使所有正式公演得以顺利进行。尤其是那次公演期间的5月5日（笔者按：据当时报刊报道是5月7日）恰遇中国的"国耻日"，有中国人发来了言辞强硬的恐吓信称"如果梅兰芳当日在帝国剧场的舞台上演出，那就有生命危险"。梅兰芳作为中国人，理所当然地表示当天停演，大仓男爵也同意了。那天正好是皇宫的一个节日，国家机关、银行、公司等都休息，所以剧场预售票的出售情况特别好。因此如果那天停演的话，必将给众多观众带来诸多麻烦。出现这样的局面，剧场方面将其视为最重大的问题。我暗下决心：无论如何要动员梅兰芳出演。我立刻赶到帝国饭店与梅兰芳会面，虽再三恳求他出演，他却怎么都不肯应允。此时，正巧已故的小村侯爵来访，我向他诉说了自己的苦衷，侯爵很同情我的处境，就帮助我向梅兰芳作解释、讲道理、促膝谈心、诚恳说服；经过一番努力后，对"国耻日"公演，梅兰芳终于说："如果连大仓男爵都同意的话，我就出演。"

小村侯爵立即催促我开车向葵町的大仓宅邸赶去。那天侯爵穿着大礼服，而穿着西装的我如同侯爵身边的卫士。开到中途，不巧又遇交通管制，多亏侯爵穿着大礼服，我们托他的福才能顺利地通过，并赶到大仓宅邸。刚从皇

(1) 山本久三郎：《帝国剧场的回忆》（十三），《东宝》第64号，第64—65页。

宫回宅的大仓男爵随即在客厅接见了我们，小村侯爵急忙将梅兰芳应允出演的前提条件作了汇报，竭尽全力帮我恳求大仓同意。但是，大仓男爵认为：梅兰芳作为国宾级客人，万一因中国同胞的过激行为而导致严重后果，那将很麻烦，所以还是坚持停演。此时，我只得断然下了决心，表示："万一梅兰芳在舞台上出了什么事，我也一同死在舞台上。"最后，男爵终于做出了决定："既然你已经用自己的生命作担保，那就继续演出吧！"这时的我，就如同绝处逢生，即刻叫翻译传达了男爵的决定。演出成功了！能在中国的"国耻日"圆满组织演出，而且没有发生意外，是大家付出的心血，是我最大的幸福。已故大仓男爵经常说，不管做什么事情都必须满腔热情、全力以赴。"国耻纪念日"公演成功的事例，就是因为有他的满腔热情，有他的鼎力支持，才得以实现，至今仍令我感激万分。

另外，回忆那天我穿着西装陪同身穿大礼服的小村侯爵，一起出现在大仓男爵面前的情景，真是一幅非常富有戏剧性的画面。按理这段往事应该由男爵和侯爵来叙说，可是他们都已离世十多年了，我禁不住辗转反侧，感慨万千。

（笔者译）

三、日本大正时代[1] 东京市民的娱乐活动表[2]

	大正初期的娱乐	关东大震灾后的娱乐	现代（全国）的娱乐
① 非常多	半数以上东京人的业余活动： 看电影（1.266万人，1916年） 博览会（74.6万人，1914年） 参拜、庙会 政府主办节目等	半数以上东京人的业余活动： 看电影（1.469万人，1926年） 赏花季节的游玩 参拜、庙会	参加率在50%以上的活动： 国内旅游 在外吃饭 驾车游玩
② 多	自己或家族人员的业余活动： 赏花游览 祭礼 散步 **看戏（394万人，1913年）** 看魔术、杂耍、杂技（341万人，1916年）	自己或家族人员的业余活动： 政府主办节目等 **看戏（551万人，1926年）** 祭礼 动、植物园 园艺 散步	参加率在25%-50%的活动： 卡拉ok 看电影 动、植物园等·博物馆 国外旅游 郊游 游乐园 园艺·弄赏庭院
③ 一般	周围邻居乐于参加的业余活动： 听曲艺、说书（254万人，1915年） 焰火大会（放烟火） 用菊花做偶人 动、植物园 钓鱼	周围邻居乐于参加的业余活动： 观赏红叶 看魔术、杂耍、杂技 听曲艺、说书（269万人，1926年） 登山·远足野游 焰火大会（放烟火） 钓鱼 海水浴·游泳 缝纫 博览会	参加率在10%-25%的活动： 海水浴 跑步：马拉松 棒球 骑自行车远足 钓鱼 看戏 拍照 休息日在家做木匠活 练球盘游戏

(1) 笔者按，相当于中国的民国时代。
(2) 笔者译自青木宏一郎：《大正浪漫——东京人的娱乐》，第300页，中央公论新社2005年5月版。

④ 少	东京的一部分人、街道某些人的业余活动： 赶海潮 观赏红叶 登山·远足 盂兰盆会舞 博物馆 相扑（含观赏） 棒球（含观战） 温泉旅游 海水浴·游泳	东京的一部分人、街道某些人的业余活动： 温泉旅游 相扑（含观赏） 棒球（含观战） 赶海潮 围棋·象棋·麻将 盂兰盆会舞	参加率在1%-10%的活动： 高尔夫 网球 滑雪 登山 和服的裁剪·西服裁缝 溜冰 插花 合唱 围棋
非常少	东京极少数人，特定阶层的业余活动： 音乐会 赛马观战 滑雪·滑冰 高尔夫	东京极少数人，特定阶层的业余活动： 滑雪·滑冰 赛马观战 音乐会 高尔夫	参加率在1%以下的活动： 守门球 骑马 竞赛帆船 悬挂式滑翔飞机运动（员）

四、日本大正时代东京的人口推移[1]

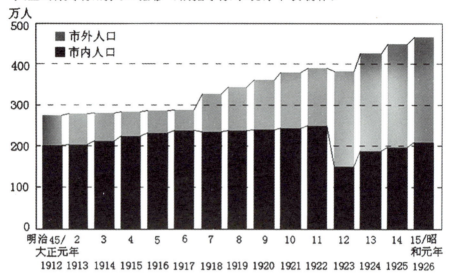

[1] 笔者译自青木宏一郎《大正浪漫——东京人的娱乐》第297页,西历年份由笔者添加。

五、福地信世所绘梅兰芳舞台形象精选
（1918—1921年）[1]

《玉堂春·三堂会审》，梅兰芳饰玉堂春，1918年6月，吉祥园。

(1) 早稻田大学坪内博士纪念演剧博物馆收藏。

《贵妃醉酒》,梅兰芳饰杨贵妃,1918年6月,北京吉祥园。　《天女散花》,1919年5月。

《辕门射戟》,梅兰芳反串小生吕布,1919年11月,北京新明大剧院。

《状元祭塔》,梅兰芳饰白氏,1920年10月,新明大戏院。

1919年11月15日晚,在北京金鱼胡同某家花园宴请大仓男爵的晚宴上,梅兰芳表演《游园惊梦》的情景。

附录 | 311

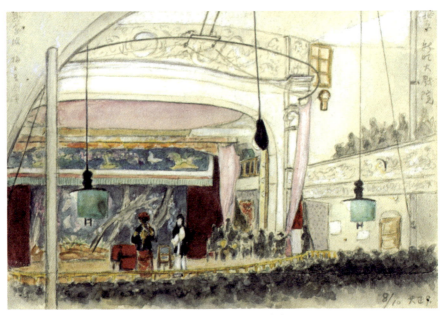

《武家坡》,1920年8月,梅兰芳与王凤卿合演于北京新明大戏院。

《六月雪》,梅兰芳饰窦娥,1920年10月,北京新明大戏院。

 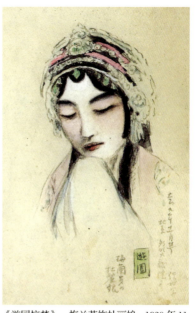

梅兰芳与姚玉芙合演时装新戏《童女斩蛇》，1920年10月，新明大戏院。

《游园惊梦》，梅兰芳饰杜丽娘，1920年11月，北京新明大戏院。

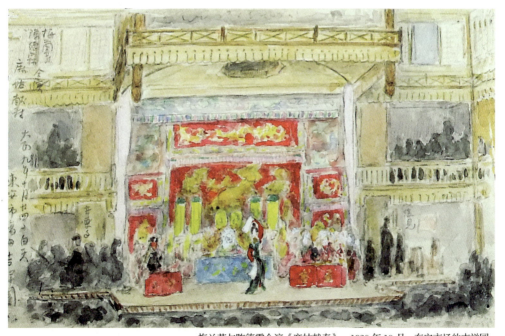

梅兰芳与陈德霖合演《麻姑献寿》，1920年10月，东安市场的吉祥园。

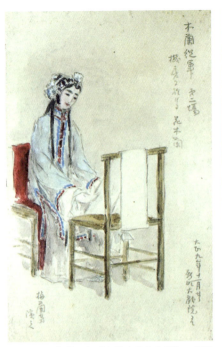

《木兰从军》第二场《在机房的花木兰》,梅兰芳饰花木兰,1920年11月,新明大剧院。

《虹霓关》之祭祀场景,梅兰芳饰夫人、王惠芳饰丫鬟,1920年11月,新明大剧院。

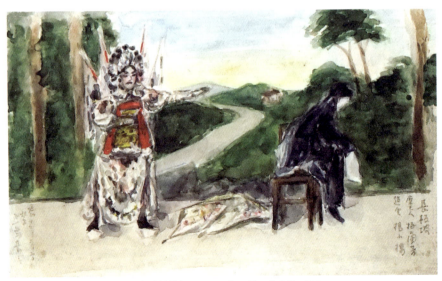

《长坂坡》,梅兰芳饰糜夫人、杨小楼饰赵云,1921年2月,北京第一舞台。

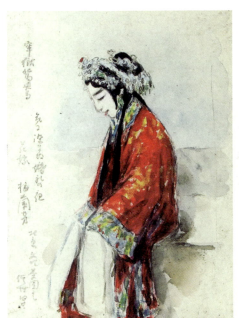 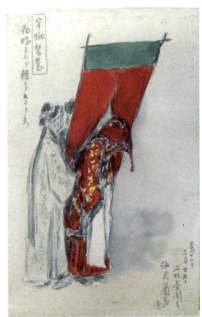

《牢狱鸳鸯》,梅兰芳饰新娘,1921年2月,北京文明茶园。

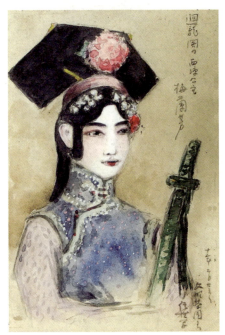

《迴龙阁》,梅兰芳饰西凉公主,1921年2月,文明茶园。

《黛玉葬花》,梅兰芳饰林黛玉,1921年2月,文明茶园。

附录 | 315

《四郎回令》,梅兰芳饰铁镜公主(青衣)、陈德霖饰太后(花旦)、王凤卿饰杨四郎(老生),1921年3月,北京东安市场吉祥园。

《审头刺汤》,梅兰芳饰雪雁,1921年3月,北京银□□会会馆(原图不清)。

《思凡》,梅兰芳饰色空,1921年3月,吉祥园。

《千金一笑》，梅兰芳饰丫鬟晴雯，1921年3月，北京奉天会馆。

《穆柯寨》，梅兰芳饰穆桂英。

《长坂坡》，梅兰芳饰糜夫人、杨小楼饰赵云，1921年3月，吉祥园。

《回荆州》，梅兰芳饰孙夫人、杨小楼饰赵云、王凤卿饰刘备，1921年3月，吉祥园。

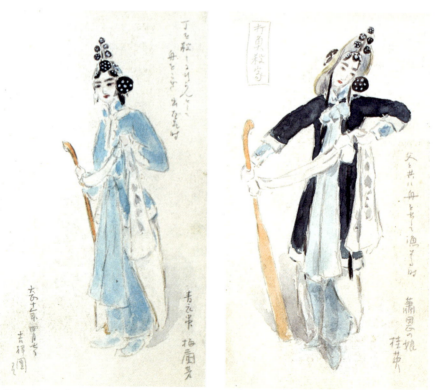

《打渔杀家》，梅兰芳饰萧恩之女桂英，1921年4月，吉祥园。

六、梅兰芳剧团第二次访日公演之契约书[1]

[1] 中国艺术研究院收藏。

后记

 我是一个京剧人。我的人生与京剧密切相连。我的京剧生涯中既有京剧的舞台表演,又有京剧的学术研究,还有京剧的国际交流。

 京剧的舞台表演中有我的青春年华和人生拼搏。我自幼喜爱京剧。有了一定的基础和舞台经验后,1985年考入京剧最高学府——中国戏曲学院。那一届,表演系在全国只录取了5名女生和8名男生。在校期间我幸运地成为每年唯一的奖学金获得者。毕业后被上海京剧院作为人才引进,一直担任主演。京剧院对我重点培养,没有受到论资排辈的传统行规的限制。

 在京剧舞台表演方面,除了给我打下扎实基础的许多老师以外,我还有幸遇上了京剧界德高望重的梅葆玖师父。师父不仅帮我在舞台表演上把关,而且带着我一起上舞台。尤其是2008年1月我与师父作为AB角出演《大唐贵妃》中的杨贵妃,参加了国家大剧院的开幕公演;2009年11月我和师父同台主演梅派名剧之一《西施》,纪念师爷爷梅兰芳诞辰115周年。在舞台实践的同时,师父还支持我在理论上提高和深造。

 京剧的学术研究中有我新的努力和新的追求。我在上世纪90年代赴日本留学,经受了日本学界严谨规范的学术训练,在日本早稻田大学获得硕士学位,硕士论文题目与京剧艺术有关。2009年获得中国传媒大学戏剧戏曲学博士学位的论文题目也与京剧艺术有关。现在在日本樱美林大学担任副教授,教的课程又与京剧艺术有关。

 在京剧学术研究方面,我有幸遇上了著名学者、中国传媒大学的周华斌

教授。

　　周华斌教授作为我的博士生导师,以严谨的治学态度,在学术研究上身教言传,悉心指导。周老师强调理论来自实践,反对故弄玄虚,反对一味卖弄空洞的学术概念。鉴于我有多年研演梅派艺术的积累,在确定博士论文题目时,周老师建议我以艺术史和艺术理论为视角,深入研究梅兰芳早期访日公演在文化史、戏曲史上的意义和美学价值。通过研究,深化了我对梅派京剧艺术的国际性价值和艺术价值的认识。本书就是在博士论文基础上修改、润色完成的。

　　学术研究与舞台表演是京剧的不同领域,但同样要下苦功夫。京剧舞台演出是我京剧人生的基础,京剧学术研究是我京剧人生的发展。舞台演出的感性与学术研究的理性,相辅相成。

　　在京剧的国际交流中我扩大了视野,开辟了新的天地。东瀛留学工作期间,我感受到了日本国民尤其是年长者对中国传统文化以及梅兰芳京剧艺术的崇敬。梅兰芳在日本播下的京剧艺术种子根深叶茂,一般民众都知道京剧,年长者更以看过梅兰芳的访日演出而自豪。我作为梅派弟子,为了弘扬梅派京剧艺术,多次在日本举行京剧艺术活动,深感梅兰芳开辟的中日戏剧交流之路已在日本国土上越走越宽。

　　2000年起我多次应日本著名的宝塚歌剧院的邀请,对该歌剧院雪组的《燃烧的爱——吴王夫差与西施》、宙组的《凤凰传——卡拉富与图兰朵》、星组的《花舞长安——唐玄宗与杨贵妃》、花组的《虞美人》等剧目从京剧表演的角度进行了艺术指导,在日本的歌剧艺术中输入了中国传统京剧艺术的要素,在京剧与不同类型艺术的交流方面作了新的探索。我在交流的过程中切身体会到了日本歌剧界对梅兰芳京剧艺术的敬仰。

　　2003年,我在庆应大学艺术中心举办"京剧艺术讲座",200个座位的会场挤了400多人,所有走道上全部坐满,最后一排的通道上全都站着人。事先准备的资料不够发,赶印了200多份,也被一抢而空。艺术中心的负责人称之为"空前盛况"。

　　同年,我在东京银座附近的雅古禄特剧场举办了个人京剧专场。筹备费尽周折,又正是中国"非典"末期,却想不到戏票提前一个月售罄。演出当天,

门外聚集了众多等待买退票的观众。四个小时的文戏，没有一个武戏，没有一个丑角逗乐，竟然没有一个观众提前退场。终场时，全场起立，长时间欢呼鼓掌的声浪使我对自己从事的京剧事业感到无比自豪。

2004年和2010年，我带领30名左右选修京剧课的日本大学生在东京献演5场，同样出现了买站票观剧的盛况，而且日本的主要报纸《朝日新闻》、《每日新闻》、《读卖新闻》等都将此作为艺术亮点加以报道评论。中国的《中国京剧》杂志及"咚咚锵"网上新闻也作了详细的介绍与评价。

2010年，梅葆玖师父在早稻田大学与日本著名歌舞伎艺术家市川团十郎先生进行了京剧和歌舞伎的艺术对谈，我作了开场讲座。日本观众对中国艺术、中国文化的尊崇，以及对中日两国艺术比较的极大兴趣和执著精神，让我久久不得平静。

今年，为了纪念中日邦交正常化40周年，我带着樱美林大学的32名学生赴同济大学、上海外国语大学以及同济大学第二附属中学，与中国大学生同台演出京剧。日本的大学生穿着和专业演员同样的京剧服装，甚至扎上大靠，表演《三岔口》、《秋江》、《杨门女将》。中国的观众都很惊讶，反响极其强烈：没想到日本的大学生能把中国的京剧演到如此程度！中国的中央电视台、上海电视台、日本的NHK电视台、《朝日新闻》等多家媒体进行了新闻或专题节目报道。

此外，我还在日本历史最久的组织（1880年由福泽谕吉提倡）、主要由庆应大学毕业生组成的实业家俱乐部"交询会"举办了"京剧讲座"；在公益财团法人日本国大学研修中心举办了"中日文化交流"讲座；在庆应大学文学系"久保田万太郎特别纪念讲座"课程中开设了"京剧系列讲座"。经历了各种京剧艺术的国际交流活动后，我切身感受到梅兰芳的京剧艺术已受到日本国民广泛认同和仰慕。

京剧艺术的国际交流不仅仅限于日本。在1998年、1999年和2001年，我三次在美国夏威夷大学戏剧舞蹈研究生院举办了京剧艺术的特别讲座并进行了实践指导，传播京剧知识及梅派艺术，讲授《霸王别姬》等梅派名剧的中心片段。听讲者来自世界各地，我深感中国京剧及梅派艺术在太平洋彼岸也有广泛的影响。

2011年樱美林大学和北京大学共同举办的学术研讨会上，我发表了本书中的一小部分内容，当时在场的北京大学吴志攀副校长向我提问之后，建议我在北京大学出版社出版本书。承蒙吴校长的提携，使我这个京剧演员出身、半途出家的京剧研究者不成熟的著作得以在国内学术地位很高的北京大学出版社出版，谨向吴校长、出版社不辞辛劳的艾英编辑及有关人员表示衷心的感谢！后来听说素未谋面的权聆女士也为本书出版慷慨提供补贴，在此谨致谢忱！

本书重点研究民国前期梅兰芳的访日公演，对于梅兰芳在中日文化交往中的贡献，尤其是1956年第三次访日公演的状况，还需要继续深入讨论，从而形成完整的梅兰芳访日公演系列研究。

本书的最终完稿，包括图片的增饰，得到了早稻田大学坪内博士纪念演剧博物馆、日本国会图书馆、庆应义塾大学图书馆、御茶水女子大学附属图书馆、樱美林大学图书馆、梅兰芳纪念馆及梅兰芳家族的大力支持和协助，谨致谢意！还要感谢具有无私奉献精神的吉田登志子女士、神谷满男先生、樱美林大学理事长、总长佐藤东洋士等亲朋好友的大力支持。

拙作即将出版之际，不禁想起生我养我的父母大人，想起诸多关心帮助过我的人，内心充满无限的感激！

谨将此书献给中日邦交正常化40周年，献给梅兰芳师爷爷诞辰118周年。

人生有各种追求，我的人生追求是京剧。京剧还在发展，我的追求还将继续。

<div style="text-align:right">

袁英明

2012年8月18日

</div>